胜浦山歌

一个吴歌歌种的定点考察

王小龙　李恩忠

复旦大学出版社

本课题获得江苏省高校哲学社会科学优秀创新团队"苏南方言与口头非物质文化遗产的调查与研究"(2017ZSTD015)资助。

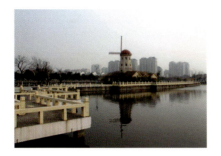

今日胜浦

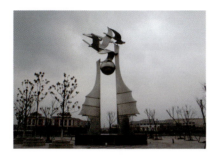

胜浦镇标雕塑

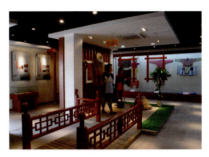

三宝陈列室之"山歌台"

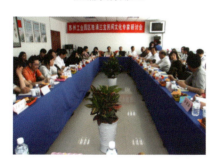

胜浦三宝研讨会

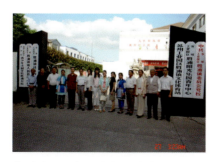

合影（2008年，左起：沈梅元、李兴根、顾传金、蒋菊虹、王小龙、顾为荣、史琳、孙庆国、郭玉梅、周雪敏、陆秋凤、沈黑男、顾林兴、马觐伯、邱勤明）

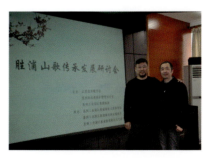

作者王小龙、李恩忠共同出席胜浦山歌传承发展研讨会

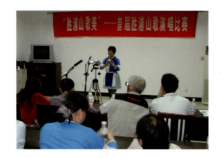
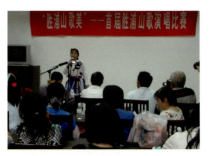

首届胜浦山歌演唱比赛（2009年）

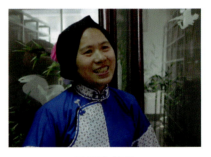

采访吴叙忠（2009年，左为史琳教授）　　　　　　歌手宋美珍

举杯共祝合作愉快
（左起第二人马觐伯，右起第一人孙庆国）　　　　胜浦三宝进课堂（2011年）

序一

收到王小龙的《胜浦山歌：一个吴歌歌种的定点考察》书稿，我感到既惊喜又有些担忧。惊喜的是小龙经过十多年的跟踪调查，终于修成正果；担忧的是胜浦山歌虽然名气不小，也有不少优秀的歌手，但毕竟只是吴语山歌一个很小的分支，与早已声名远扬的白茆山歌、芦墟山歌、嘉善田歌相比，其影响力和特色还是稍有逊色的。尤其是近十几年来，随着城镇化步伐的加快，苏南农村快速消失，传承环境已发生了巨大的变化；随着年老歌手的相继离世，调查采访工作越来越困难。在这种背景下，要想获取丰富的第一手资料，完成对胜浦山歌的综合性研究，难度是可想而知的。不过，通读了全部书稿后，这种担忧基本消除了。该书至少在以下三方面对吴语山歌研究乃至中国民间歌谣研究做出了贡献。

首先，从吴歌研究史的角度看，它是在城镇化和非物质文化遗产保护"双重背景"下推进吴歌研究的一部扎实之作。吴歌研究肇始于20世纪20年代，发端于刘半农、顾颉刚等学者，其中顾颉刚先生的《吴歌小史》[1]虽然仅一万余字，但对吴歌流传的地域、发展演变的历程、歌体的沿革等都做了详细的考证，故而文章一刊载，便受到学界的好评，说它"源源本本，实为治文学史者必读"[2]，读后"知道吴歌起源是很早的，一直流传下来，自有它的系统，实可同'诗三百篇'并驾齐驱的"[3]，成为吴歌研究的奠基之作。20世

[1] 《歌谣周刊》第2卷第23期。
[2] 陆侃如：《读〈吴歌小史〉》，《歌谣周刊》第2卷第28期。
[3] 顾廷龙：《补〈吴歌小史〉》，《歌谣周刊》第2卷第33期。

纪五六十年代,吴语地区的音乐工作者、民间文学工作者对吴歌做过较为广泛的调查,如1952年8月,苏南文艺工作者对民间音乐的搜集和整理;1959年中国民间文艺研究会研究部和江苏省文联、文化局联合对常熟白茆新民歌的调查;1960年5月至8月中国作家协会上海分会、上海群众艺术馆、上海文艺出版社等组成民间文学工作小组,赴奉贤进行山歌的搜集等。在此过程中发表了大量有学术价值的文章和调查研究报告,如《江苏南部歌谣简论》①、《奉贤民歌调查报告》②等,形成了吴歌研究的第二个高潮。1978年后,江浙沪两省一市的民间文艺研究会相继成立,吴语地区的民间文艺工作得以恢复和全面开展。尤其是80年代开始的、由文化部组织的"十套集成"(其中有《中国歌谣集成》《中国民间歌曲集成》)工作的开展,使得吴歌的搜集整理进入了一个新的高潮,同时也促使吴歌的研究达到前所未有的高度,涌现了大量的学术论文和研究著作,如天鹰(姜彬)《论吴歌及其他》(上海文艺出版社,1985年),王仿、郑硕人《民间叙事诗的创作》(上海文艺出版社,1993年),金天麟《田歌概论》(西南师范大学出版社,1995年),钱舜娟《江南民间叙事诗及故事》(上海文艺出版社,1997年),高福民、金煦主编《吴歌遗产集粹》(上海文艺出版社,2003年),高福民、金煦主编《中国·吴歌论坛》(古吴轩出版社,2005年)③,郑土有《吴语叙事山歌演唱传统研究》(上海辞书出版社,2005年),金天麟《中国·嘉善田歌》(黑龙江人民出版社,2009年)等。综观十多年来,各地出版的吴歌作品集不少,召开吴歌保护传承的会议也不少,但从研究角度而言,几乎没有出现过有影响力的研究成果。究其原因,一是前期的研究已经达到了很高的高度,如果没有方法论上的创新,很难有新的突破;二是长期从事吴歌搜集研究、积淀深厚的一批学者相继步入老年乃至离世,缺乏继续创新的能力,而年轻一辈学者不仅人数少而且尚未能达到自创一说的水平;三是传承环境的急剧变化,吴语地区是中国

① 钱静人:《江苏南部歌谣简论》,江苏人民出版社,1953年。
② 中国作家协会上海分会民间文学组、上海文艺出版社编:《奉贤民歌调查报告》,内部出版,1961年。
③ 该书汇集了自五四时期至2005年研究吴歌的主要论文。

改革开放后最发达地区之一,城镇化步伐超乎想象,短短的二十几年时间传统农村消失殆尽。而这种变化,不仅给吴歌的传承带来致命的影响,也给吴歌的调查研究工作带来了极大的困难。而王小龙的这部著作,可以说是在一定程度上打破了目前吴歌研究的平静期,注入了一股新鲜的芳香。这主要得力于小龙十余年的田野调查资料积累和孜孜不倦的追求,也得力于他的知识结构和学术背景。

其次,从研究方法的角度看,该书突破了以往吴歌研究中文学与音乐割裂的研究,采用了更符合吴歌实际的综合研究法。众所周知,民歌是一种民间歌唱艺术,歌词与音乐是一个整体,两者不可分离,任何单一的研究都会有偏颇,更难以深入。但由于受研究者知识结构的局限,民间文学研究者往往不懂音乐,音乐工作者又不重视文学研究,吴歌研究从五四时期开始就呈现了"两层皮"的现象。而王小龙读博期间所学的是民族音乐学,后又在艺术人类学与民间文学专业进修访学,故他的知识结构较为齐备,能够比较熟练地运用音乐学、艺术人类学、民俗学等方面的知识和方法进行综合性研究,同时又有意识地将胜浦山歌置于胜浦地区的文化生态中进行综合考量,考察它与地域文化,与其他民间艺术如宝卷、戏曲的共生性关系。由于研究方法和视角的突破,该书得出了不少令人信服、之前没有被发现的特点和规律。

例如通过对具体作品的分析并配以旋律分析软件 melodyne 3.0 的佐证,提出胜浦山歌具有"词曲异步"的特点,即唱词的结束处与乐句的结束处不相吻合,如"山歌好唱口难开,樱桃/好吃树难栽。/白米饭好吃田难种,鲜汤/好吃网难抬。"认为这一特点产生的原因是为了乐句的整体平衡,起到"能量释放"的功效。并且通过分析吴叙忠、金文胤演唱的"四句头"山歌,认为"四句头调"的能量释放已经形成了某种模式化的痕迹:一是唱词第三、四句的长度规模以及句读处与第一、二句近似;二是第一个句子能量相对充足因此句幅比较大,音高活动强度范围也比较大,其后则能量逐渐减弱,音高活动范围也变小。作者认为"词曲异步"在我国其他汉族地区的民歌中比

较少见,只有在一些西南少数民族中偶尔会见到。这很可能与吴语方言和南方少数民族共同拥有"百越"祖先有一定的关系,吴语中保留了古百越语的底层词。这种特点仅仅从文学(歌词)的研究中是无法发现的。

通过对歌手吴叙忠在间隔不到一个小时演唱的同一首"打头歌"(引歌)《大红帖子七寸长》的比较,认为尽管该曲被演唱者认为是"同一首山歌",但还是有一些细微的差异,首先是唱词的细微差别,其次是两次演唱开头起音不一样,而这正是依靠口头传承方式生存的胜浦山歌与当下创作歌曲存在方式的不同之处,即每一次演唱没有完全的相同。但从两次的不同演唱也可以观察到歌手处理手法的相同之处:第二次唱"大红帖子"时,用的是 do-re-mi 的上行级进,而第一次则用了一个以 re 为中心音的上辅助音。这种处理手法同样出现在最后一句,第一次唱"大家勿好"是上行的 mi-so-la,而第二次则是以 la 为中心音的上辅助音。这说明,即使在每一次具有细微不同的表象背后,某种"创作手法"也都存在着一致性。从这个角度分析"变"与"不变"的问题以及歌手的编创能力也是很有说服力的。

关于民歌手的演唱技巧方面,通常我们会认为民歌手演唱时多是原声(直音),大多不太会运用颤音(vibrato)来修饰美化声音音色。但作者通过旋律分析软件分析后认为,胜浦山歌的一些歌手已经自觉或不自觉地掌握了在长音上作颤音的技巧,如吴叙忠唱《耘稻山歌》中"耘稻要唱耘稻歌(哎)"的末两字时,明显使用了腹颤音;宋美珍在唱《日头直仔姐担茶》时的第一个"哎"时,也用了气颤;而金文胤擅于运用各种颤音和装饰音来美化音色,吐字、头腹尾均非常讲究,每吐一个字都采用了"豹头""熊腰""凤尾"的吐字归韵方式。这也是以往研究中没有关注到的问题。

山歌因为缺乏历史文献的资料,很难复原其历史发展脉络。作者借鉴上海音乐学院陈应时教授提出的用乐谱本身说话、从乐谱中发现其内在的历史信息的方法,对胜浦山歌中多"太湖"歌词的现象进行分析,认为今天胜浦地区居民的祖先大概是清代乾嘉时期从太湖流域迁徙而来,该时期也是胜浦山歌演唱兴盛的时期,故胜浦山歌中频频唱到太湖。从歌词曲调研究

历史,虽然仍有许多推测的成分,但思路是值得提倡的。

第三,在城镇化、非遗保护的"双重背景"下,非物质文化遗产如何保护、如何传承,是目前面临的一个迫切需要解决的问题。从此角度而言,本书对于目前城镇化程度比较高地区的非物质文化遗产保护工作具有重要的借鉴价值。

胜浦是一个已经从"农镇成功变身街道、社区的典型",有人称之为"过渡型社区"。新中国成立初建胜浦乡,由25个行政村组成;1994年撤乡建镇,属吴县,同年划归苏州工业园区。2012年,撤镇建街道,至今已无农民。属于苏南地区城镇化步伐最快的地区之一。生活在胜浦街道的民众,其工作性质、生活空间、生活方式已经完全城市化。在短短的二十多年时间里,基本完成了由农村向城市的过渡,这样迅猛的转型,必然会带来一系列的问题。比如,世代耕作为生的农民如何成功转变为靠上班挣钱的现代市民?尤其是观念如何转变?传统文化如何保护并得以延续?"胜浦山歌"与其他优秀的胜浦传统文化品种如宣卷、水乡传统妇女服饰等,都是传统农耕生活下的产物,它们在城市化后的命运如何?作者通过十多年的跟踪调查,认为胜浦围绕"胜浦三宝"(山歌、宣卷、水乡传统妇女服饰)建设方面的举措,对于推动胜浦镇过渡型社区建设与治理、助力过渡型社区的社会融合,起到了积极作用,成为我国城市化进程中文化转型的成功范例。他将胜浦保护经验归结为四个方面。

一是建立固定的非遗场馆,为非遗传承活动提供必要的场地,并且实行静态展示和动态展演并举的方式。建成后,已接待了上万人次的参观活动,成为胜浦镇幼儿园、小学、中学的民间文化教育基地,苏州各高校艺术学院学生的艺术实践基地及高校教师的科学研究基地。如宣卷馆成为胜浦人免费欣赏宣卷的场所,扩大宣卷艺术的影响和辐射能力,吸引了胜浦十多个宣卷班子争相到现场演唱。在胜浦园东社区设立周五晚上"山歌会",让古老优美的山歌旋律回荡在居民小区,越来越多的山歌爱好者开始参与其中,已经形成了一个颇具规模的广场文化活动,使得山歌在潜移默化中得到传承。

而水乡传统妇女服饰制作班,配备了缝纫机、熨斗等服装剪裁制作设备,为年轻的水乡服饰制作爱好者提供了学习的场所。二是建立"社区非物质文化遗产演出队",充分调动民间艺术带头人的活动积极性,以点带面,让更多的居民亲身参与,起到宣传和传承非遗项目的作用。三是编印"胜浦山歌""胜浦宣卷"读本,以宣传这些非遗品种的基本常识。四是邀请高校专家介入调查研究,指导非遗的保护工作,完善了专家、学者、传承人三位一体的保护传承研究队伍,定期开展理论与实践相结合的科研活动,培养了一批新生的民歌手和宣卷艺人,抢救出一批山歌和宣卷的文字资料。这四方面的工作,很多地区也都在做,但往往缺乏整体规划,随意性强。而胜浦的经验在于有周全的计划和持续性,尤其是在非遗项目的动态展演方面非常成功,虽然原有的生存环境没有了,但是胜浦人通过自己的创造性劳动,构造了一个小环境,即很多展览和活动场所,使非遗项目逐渐"回归"到社区的居民生活之中。这为高度城镇化后的地区如何保护、传承好非遗提供了可贵的经验。

同时,针对这些年来胜浦山歌的保护传承情况,作者也提出了一些存在的问题和相关建议:一是行政机制方面的问题,尤其是非遗工作负责人的频繁变动,对非遗保护传承工作会带来较大的影响,迫切需要建立一套保障相关专业人员工作连续性的稳定机制。二是城镇化后山歌传承人的培养问题更加突出。传统胜浦山歌采用"口传身教"的形式传唱,大部分人都是靠反复聆听和传唱来掌握的。相比于农耕时期,现在年轻人都忙于工厂、企业上班,闲暇时间少,单纯依靠个体间的自然传承已经很难做到。所以,必须采取自然性传承和社会性传承(培训)相结合的培养模式。三是突破创新开发瓶颈的问题。非遗的保护传承固然重要,但因为类似于胜浦山歌之类的非遗项目,既已失去了其原来生存的土壤,又不太适合现代人的审美需求,因此创新发展是必须的;成功的创新,反过来可以帮助更好地做好保护工作,两者相辅相成。将胜浦山歌的曲调与演唱方式改良改编,融入现代艺术之中,将古老的文化传统与现代审美趣味相结合,前些年已在胜浦做过大量尝试,如在胜浦镇中心幼儿园推广改编的新山歌,取得了一些成效。但总

体影响力还不够。所以如何将这项工作进一步深入,并在实践中提炼、升华,将是一项迫切而具有挑战性的工作。以上问题及对策的提出,应该说具有很强的针对性,同时也具有一定的普遍性,是后非遗时代出现的新情况,值得认真研究。

以上三方面是我在阅读本书中感受最深的,相信也是本书价值之所在。总之,本书在十余年田野调查的基础上写成,不仅是对胜浦山歌的综合性研究成果,而且对于吴歌的研究、非物质文化遗产保护工作,都具有一定的价值和意义。当然,本书也存在一些瑕疵,如对"词曲异步""一曲多变""以腔传辞""垛句"的音乐分析、水乡与三拍子关系等具有创新性的核心问题的研究深入不够;山歌与习俗以及与其他曲艺形式关系的分析,现象介绍多,未能切入内在机理的研究;分析问题时聚焦不够,等等。相信小龙老师会在今后的调查研究中不断完善提高。

郑土有

2019 年 4 月 26 日

(郑土有:复旦大学中文系教授、博士生导师。兼任中国民俗学会常务理事及副秘书长、华东师范大学中国民俗保护研究开发中心兼职研究员、上海市文联委员、日本新潟县立历史博物馆共同研究员。)

序二

吴歌研究过去民间文学界的成果较多,音乐学者除了易人、黄白、冯智全以及本人外鲜有涉及。但是吴歌首先是歌唱的艺术,所以音乐学界应该积极参与到吴歌的研究中来,应该积极参与到发掘并发现吴歌的音乐艺术规律和独特艺术价值的工作中来。

现在,我的博士毕业生、常熟理工学院人文学院王小龙副教授经过十多年的实地考察和潜心思考,拿出了这本《胜浦山歌:一个吴歌歌种的定点考察》,我初步阅读了书稿,觉得很有意义。第一是该书全面细致剖析了一个吴歌歌种,解剖了一个"鲜活的麻雀"。这种以小见大的观察法,正是学风踏实的一种体现。正因为如此,该书稿中提出的胜浦山歌的程式性规律,胜浦山歌的"以腔传辞"的规律等,其实也是吴歌的一般规律。第二是作者大胆摸索新的研究方法。过去口传文化不容易说清楚历史脉络,本书稿中作者采用陈应时先生"以乐谱自身求得答案"的思路,采用胜浦山歌内容本身的叙述来探讨胜浦山歌的发展脉络。这虽然不能完全解决探讨历史发展问题,还需要历史文献和考古发掘多重证据的佐证,但是这是一种值得借鉴的思路。

胜浦山歌我在20世纪80年代接触过,后来,荷兰学者施聂姐来上海音乐学院访问时,我们课上也探讨过。现在根据小龙书稿的描述,胜浦已经由农耕文化彻底过渡为城镇文化,因此,对胜浦地区基于农耕文化之上的非遗保护,包括传统音乐类非遗保护的课题的研究异常紧迫。这也是类似于胜浦地区这样的全国众多转型地区的"新市民"确立自己文化身

份、建立文化自信的来源所在。希望有关方面能尽快予以重视,并拿出真正有效的解决办法来。

江明惇

2018年12月28日

时年八十

(江明惇:上海音乐学院教授,博士研究生导师。历任上海音乐学院党委副书记、书记,上海音乐学院院长。曾兼任国务院学位委员会艺术学科评议组成员、上海市文学艺术界联合会副主席、上海市民间文艺家协会主席、中国民间文艺家协会副主席等职。)

序三

接到小龙《胜浦山歌：一个吴歌歌种的定点考察》的文本，非常兴奋地吟读了全文，感慨之情油然而生。胜浦，老底子（本来）是苏州水乡深处几乎与世隔绝的一个偏僻地方。1954年农业化走向高潮的时候，我在那里蹲过点。正是由于其特殊的地理环境，民间仍保存两项古远先民的文化遗存：服饰，惯穿淡绿、深蓝，加白色滚边的藕荷衫，再有洒花短围裙，布鞋考究，鞋襻上绣花（现在被称作水乡服饰）；"喊山歌"，是胜浦人所钟爱的，当地有种比较夸张的说法："十一二岁格小囡囡，勿会唱也会哼两句。"意思是长大成人后，人人都会唱山歌。有位名叫蒋阿大的妇女主任，有即兴编的本领，一敞开喉咙，就婉约地唱了起来："东南风吹浪头高，新打的杉木船豁起仔梢，生姜不比胡椒辣，单干哪有合作好。"诚然在这片土地上，先民所留下的丰富、多姿的山歌音乐和山歌诗歌（口传文化），长期地处于沉睡的状态。直到二十五年前，苏州工业园区建立后，尘封才逐渐消融。

小龙执教高校，教学任务繁重，他却选择了深入胜浦生活，开挖吴歌音乐宝藏。我猜想，他在上海音乐学院攻读时，是受到导师江明惇有关吴歌研究的教诲（江院长是江浙沪吴歌学会的顾问），多次参与"吴歌研究论坛"。小龙的另一位老师黄白，也是醉心于江南民间曲调音乐研究的学者，有"曲调活字典"之美称。你请她唱什么曲调，她立地就能滚瓜烂熟地唱出来。名师出高徒，小龙很执着，深知要系统地研究吴歌音乐，绝非走马观花可以做到。酷暑、寒冬，年复一年地往返于常熟与胜浦之间，几乎访遍了所有歌手。小龙锲而不舍的精神令人敬佩，从田间作业，升华成文本，这是一个不寻常的过程。洋洋洒洒近四十万字之巨制，追溯了胜浦吴歌的历史渊源，摸清了歌手引吭高歌的精神动力，以及歌咏环境对歌手成长的作用，并厘清了歌手

们的传承谱系，更为重要的是抢救性地记录下数以百计的民歌音乐素材。与此同时，记录下从属于民间文学的山歌文本。在保护民族民间文化上，作出了显特的贡献，功不可没，可歌可敬。

吴歌是苏州本土文化中最为靓丽的代表性艺术项目。她首先立足于音乐，音乐是吴歌的翅膀。因为有音乐，她才能飞翔。苏州人爱唱歌，唱歌进入了人们的生活，生产、生活中离不开歌谣。婴儿出生后，首先接受的记忆，就是"摇篮曲"。音乐有陶冶性情的功能，冯梦龙说是"性灵之响"。山歌的语言，接地气，有着每个时代不同的艺术语言，传递人们的心声，也是有情人互通情怀的载体。文化是一个民族的魂。永不凋谢的民间歌谣，何尝不是我们伟大民族"民族魂"的一个不可缺失的基因！小龙有着对民族文化的认同感，充满了对吴歌文化的自信，坚定不移地咬定青山不放，克服自己对吴侬软语的障碍，有责任有担当地苦战十年如一日。有志者事竟成！我也看到《胜浦山歌：一个吴歌歌种的定点考察》回到胜浦，为胜浦人捧读时的热烈场面。他们兴奋地赞扬："吾伲唱山歌格事体，一塌刮子全写出来哉！"谢声连迭。我想此时刻，小龙的心里是热乎乎的。

时值民族复兴的盛世年代，有良知的文化人，已经行动起来，投入追逐实践"中国梦"的奋斗行列，为复兴民族文化，投入抢救濒临湮没的民族文化的行列，使民族文化得以保护和传承。小龙的文化行为表象，起到了先锋作用，不仅为吴歌研究、挖掘增添了深度，也为吴歌申报世界"非遗"提供了一块分量重大的基石。感谢小龙热爱吴歌、忠诚于吴歌的情怀，祝愿他用吴歌音乐，在他的"二胡"乐章中发出新时代的艺术语言，彰显我们祥和、和谐、幸福的新时代。

马汉民

2019年6月18日
时年八十有八

（马汉民：江苏省吴歌学会会长，苏州市冯梦龙研究会名誉会长，研究员）

前言

"胜浦山歌",顾名思义,是江苏省苏州市工业园区胜浦地区人民世代传承的山歌。它与胜浦传统的江南水乡地理环境、稻作文化生产生活方式紧密联系,是胜浦人民千百年来积淀下来的丰厚的精神财富,是胜浦人民的"精神家园"。

根据相关资料①的介绍,胜浦隶属于江苏省苏州市工业园区。它作为行政建制才只有一个甲子多,与中华人民共和国同龄。民国元年(1912),吴县、长洲县、元和县合并为吴县,胜浦分属甪直乡、唯亭乡管辖。中华人民共和国成立初改建新乡时始置胜浦乡,由原属唯亭、甪直两个乡的52个大二三百户、小几十家农户的自然村合并为25个行政村组成,但是历史上并无集镇。1994年撤乡建镇,属吴县。同年,胜浦从吴县划归苏州工业园区。2012年,撤镇建街道②。由此,成为"农镇成功变身街道、社区的典型"。

现胜浦街道位于苏州城区的最东端,是苏州工业园区的东大门。东起界浦河,西临青秋浦③,南接吴淞江,北靠沪宁公路,区域面积17.85平方千米。下辖9个社区④。目前共有约9.38万居民,其中户籍人口近2.95万

① 百度百科"胜浦""胜浦街道"词条以及"吾师金山词霸的博客"。百度百科"胜浦"词条,https://baike.baidu.com/item/%E8%83%9C%E6%B5%A6/6598160?fr=aladdin;《为今日胜浦点个赞》,吾师金山词霸的博客,http://blog.sina.com.cn/s/blog_8c5d97120102vk1y.html。
② 此前,2009年25个行政村已经先后撤村动迁建成市镇、金苑、园东、吴淞、新盛花园、浪花苑、闻涛苑、滨江苑8个社区。
③ 古称"青丘浦"或"青邱浦"。有人认为"青秋浦"命名不确。参见《青丘浦、青邱浦、青秋浦——方言地名的陷阱》,寒寒豆的博客,http://blog.sina.com.cn/s/blog_6b12a5fb01019458.html。
④ 分别为:市镇社区、吴淞社区、金苑社区、园东社区、浪花苑社区、闻涛苑社区、滨江苑社区、新盛花园社区、兴浦社区。"兴浦社区"成立于2017年,是胜浦街道"唯一一个管辖纯开发商小区的社区,入住居民大多数是新胜浦人"。见《兴浦社区:"三个更"夯实党建工作 提高为民服务举措》,http://www.sipac.gov.cn/dept/spjd/gzdt/sqzx/201706/t20170614_573842.htm,2017年6月9日。

人,外来人口约 6.43 万。所以,单从人口构成就可看出胜浦是一个由农村向城市化过渡的典型社区:"行走在胜浦大街的每三个人中,起码有两个是来自全国各地的新胜浦人,剩下一个土生土长的胜浦人,是刚刚洗脚上岸的动迁农民。"① 胜浦拥有纵横贯通的河网、整齐划一的街道、井然有序的小区、风格独特的景观、优美洁净的环境、独具一格的民间服饰,是一个典型的江南小镇。自 1994 年划归苏州工业园区以来,伴随着园区二十多年的大发展,胜浦也发生着翻天覆地的变化,从之前偏僻落后的小乡镇发展成现在交通便利、高楼林立的现代化城市副中心。2009 年,当时的胜浦镇在园区三个乡镇中率先全面完成农村一次动迁和撤村建居。现在的胜浦,区域经济突飞猛进,城镇面貌日新月异,人民生活蒸蒸日上,社会综合文明程度不断提升,经济社会基本实现了持续、健康、协调发展。这一地区成为苏州工业园区的一片热土。

胜浦的发展可以用以下几个数据来具体说明:

1. 经济实力稳步增长。2011 年,胜浦镇完成地区生产总值 93.86 亿元,新口径财政收入 7.38 亿元,新增注册外资 2.42 亿美元,实际到账外资 1 亿美元,新增注册内资 48.42 亿元,完成固定资产投资 17.2 亿元,胜浦综合经济实力和竞争力不断增强,在苏州市乡镇中的排名稳步提升。同时,胜浦主动接受园区辐射,抢抓机遇,开拓创新,经济社会保持了较快的发展势头。至 2014 年,累计引进内外资企业千余家,涉及造纸、机械、电子、纺织、物流等行业,其中世界 500 强企业 2 家。2014 年,街道实现新口径公共财政预算收入 7.45 亿元,到账外资 9 098 万美元。②

2. 产业结构持续优化。近年来,胜浦积极推进产业优化升级与服务业发展倍增计划,科技型企业不断增加,现代服务业不断扩展。金光集团中国地区总部正式落户胜浦;呼叫中心产业不断壮大,成功打响"中国胜浦"品牌;锦富新材成为园区首家在创业板上市的科技型企业;此外,四大银行、国合假日酒店、肯德基等也于近年纷纷入驻胜浦。

① 《解读胜浦的"学习"能量》,记者施艳燕,《苏州日报》2013 年 12 月 20 日,http://www.sipac.gov.cn/sipnews/siptoday/20131220/yqbd/201312/t20131220_248150.htm。
② 数据来自"苏州工业园区——胜浦"官网的"苏州工业园区胜浦街道概述",http://www.sipac.gov.cn/dept/spjd/gywm/gk/201611/t20161114_503394.htm。

3. 城镇面貌日新月异。城市副中心的框架基本形成,镇区高楼林立,城市形态日益丰满,已集聚建成与在建的高层、小高层楼房100多幢。市镇功能配套逐渐完善,镇区绿化率超过45%,全镇基础设施建设基本实现了"八通一平",污水、雨水、燃气、给水等管网以及有线电视、电话等网络基本到位,完成了改水改厕、天然气入户、农贸市场改建等重点工程,成功通过"国家卫生镇""全国环境优美镇"的复查验收。

4. 居民生活明显改善。农村一次动迁全面完成,建成动迁社区8个,最后一个动迁社区滨江苑于2012年完成回迁;建成动迁社区均完成新农村示范点建设。富民工作扎实有力,积极助推居民就业,深入开展"三大合作"改革,2011年农村居民人均收入超过2万元,2013年,胜浦农村居民人均纯收入突破3万元;社会保障体系不断完善,社保并轨工作稳步推进,居民生活水平不断提升。

5. 社会事业和谐繁荣。教育水平明显提升,"一社一品"特色文化建设不断推进,社区教育水平名列前茅,成功创建全国社区教育示范乡镇,"胜浦三宝"——山歌、宣卷、水乡传统妇女服饰2007年成功入选苏州市非遗项目,2009年成功入选江苏省非遗项目;2013年被命名为"中国民间文化艺术之乡"。2014年,"胜浦宣卷"成功入选国家级非遗项目扩展名录。基层医疗卫生体系更加健全,全民健身服务体系初步建立,人口计生事业稳步发展。在苏州乡镇中率先开辟了"数字电影城镇二级影院",成立了苏州市首家乡镇红十字会以及苏州市红十字会麾下的第一家乡镇"博爱互助中心",社会始终保持和谐稳定。

从以上介绍可以看出,胜浦街道在短短二十多年的时间里,就基本完成了由农村向城市的过渡,当地人称之为"土胜浦"变成了"金胜浦",是现代"城市化"进程中的典型样例。这样迅速的转型,必然会带来一系列的问题。比如,世代以耕作为生的农民如何成功转变为靠上班挣钱的现代市民?传统文化如何保护并得以延续?"胜浦山歌"与其他优秀的胜浦传统文化品种如宣卷、水乡传统妇女服饰等,都是传统农耕生活下的产物,它们在城市化后的命运如何?这些问题,均引起了地方政府、社会各界人士的关注和思考。胜浦地区本土人士和一些外来学者都在关注胜浦的未来走向。民俗学者、文化学者和非遗保护专家们关注尤甚。

胜浦山歌与胜浦水乡传统妇女服饰、胜浦宣卷一样,曾经伴随农业社会的胜浦人民度过了千年之久的农耕文化时期。如果这些民间传统文化在城市化进程中成功蜕变,继续成为胜浦人民日常生活的一部分,成为胜浦地区的精神支柱,那么,这样的实践将是我国城市化进程中文化转型的成功范例。有鉴于此,笔者选取"胜浦山歌"这一"吴歌"的现存歌种,作为民间音乐文化活态传承能否继续的特定考察点,考察其当下的生存样态,并延续至其生长、生存环境,艺术特征以及在现代社会的蜕变轨迹,为民族音乐研究特别是民歌研究增添丰富的支撑材料,为当今城市化快速推进下的非遗保护工作提供一个鲜活的个案。

一、当今吴歌研究现状

"吴歌"是长三角地区"吴地"(吴语地区)著名的民歌种类,以其委婉清丽的风格和包罗万象的内容而为人瞩目。它生动记录了吴地人民的生产劳动和生活状况,因此,吴歌既是研究吴地历史文化的珍贵资料,也是当今一笔宝贵的民间文化遗产。2006年,吴歌被列入首批国家级非物质文化遗产保护名录(民间文学类),足见政府部门的重视。但是笔者认为吴歌首先是歌唱艺术,因此归入"民间文学类"实属权宜之计。事实上,吴歌是包含着民间歌唱艺术、民间文学以及民间民俗文化现象等诸多事象在内的内涵丰富的民间艺术门类。

20世纪七八十年代,由于党和政府"搜集整理民族民间文学艺术"计划的推行,吴歌的搜集、整理达到了一个空前高峰。也就是在这时候发现了长篇叙事吴歌,从而打破了汉族无长歌的传统固见。进入21世纪以后,吴歌的收集、整理、研究又进入了一个新阶段。据王松的梳理[1]和本人的思考,大致在以下几个方面获得了比较明显的收获:

一是继续搜集、整理吴歌。这时期出版了多部吴歌歌种的歌集,如《中国·白茆山歌集》(江苏省常熟市文化局、江苏省常熟市文化馆编,上海文艺出版社,2002年)、《中国·芦墟山歌集》(金煦等编著,上海文艺出版社,

[1] 王松:《新时期吴歌研究综述》,《河南科技学院学报》2016年第9期。

2004年)、《中国·河阳山歌集》(张家港市文联编,华东师范大学出版社,2006年)、《沙家浜石湾山歌集》(叶黎侬等编,上海文化出版社,2011年)、《吴歌奇葩——白洋湾山歌集》(苏州金阊区白洋湾街道办事处等编,文汇出版社,2012年)等。2007年《陆瑞英民间故事歌谣集》(周正良、陈泳超主编,学苑出版社,2007年)出版,这一著作"完全站在传承人的角度",将陆瑞英演唱的白茆山歌和讲述的民间故事以记录稿、整理稿两种形式呈现,记录稿力求不做任何修改地还原陆瑞英的歌谣、故事作品,以全面展示这位国家级文化遗产传承人的动人风采,是吴歌研究领域收集整理民间文艺资料的一次新尝试。

二是深入研究吴歌的源流和历史发展。2005年,高福民、金煦编成专辑《中国·吴歌论坛》(古吴轩出版社,2005年)出版,从先后举办的6次吴歌学术讨论会上发表的171篇论文中精选出论文数十篇,内容涵盖"吴歌的定义、范围、特征;吴歌的语言特色;长篇吴歌的形成及其时代背景;长篇吴歌繁荣的原因;长篇吴歌的人物形象;长篇吴歌的人民性;长篇吴歌与江南戏剧、曲艺的关系;长篇吴歌与吴越文化;长篇吴歌与江南民俗;长篇吴歌与民间信仰"等。这一著作与稍早出版的《吴歌遗产集粹》(上海文艺出版社,2003年),共同成为研究吴歌的两部基础性文献汇集。

三是探究吴歌的本体艺术规律。这一方面主要以郑土有《吴语叙事山歌的演唱传统研究》(上海辞书出版社,2005年)为代表。该著作为作者在博士论文基础上修订而成,结合"帕里—洛德"理论和鲍曼的"表演理论",在广泛深入田野考察的基础上,探究了吴歌的传承、编创艺术规律以及表演艺术规律。

四是探究吴歌的保护路径。廖海的《试论吴歌的辅翼教育功能》(《无锡商业职业技术学院学报》2009年第2期)倡导将吴歌文化引进大学语文课堂,增加学生对地域文化的认同感。冯智全的《吴地民间歌曲解读》(上海音乐学院出版社,2011年)为大学生、音乐工作者及爱好者提供了一本可以学唱和表演的吴歌专业教本,同时为吴歌在高校的保护传承提供了新思路。

五是对一些具体吴歌歌种的研究。作为吴歌的重要传唱地,苏州地区拥有白茆山歌、芦墟山歌、河阳山歌和阳澄渔歌等典型吴歌,它们被称为吴歌的"四大嫡系"。申报国家级非物质文化遗产,也主要是以这四个歌种的材料为主要内容申报的。因此,研究这四个歌种的文献相对较为厚实。如

王小龙对白茆山歌的研究,徐雪婷对河阳山歌的研究,包志刚对芦墟山歌的研究,等等。苏州大学吴磊、张红霞、刘耀华等教授还积极鼓励硕士研究生研究这些吴歌歌种,极大地丰富了这些歌种的基础文献,丰富了人们对这些歌种的基本认识。

总体说来,21世纪开始的近二十年间,民间文学界、民俗学界和民间音乐界等对吴歌均有不同程度的研究。但是,本阶段对吴歌基本规律的深入揭示,对吴歌本体艺术特征的探讨,只有郑土有的专著堪当大任。针对某一具体吴歌歌种所做的深入研究目前仍付诸阙如。因此,选取胜浦山歌作为吴歌的一个重要观察点,以展现吴歌的一般共性,以及某一具体吴歌歌种个性与吴歌一般共性间的关系,应该成为这一阶段吴歌推向深入研究的选项之一。

二、"胜浦山歌"以及胜浦传统文化、现代文化研究现状

据笔者搜集的文献,"胜浦山歌"名称最早出现于胜浦地区著名文史工作者马觐伯先生撰写的文章《胜浦山歌》,刊于1999年刊《苏州史志资料选辑》(内部资料铅印本)。其后,2001年出版的《胜浦镇志》第四编"文化"下列第一章"群众文化"下列第四节"山歌"再次刊出简介与山歌唱词近40首[1]。这是胜浦山歌较早的文献记载。

值得一提的是,荷兰莱顿大学中国音乐研究中心施聂姐女士(Antoinet Schimmelpenninck,1962—2012)长期关注江苏南部地区的吴歌艺术,20世纪80年代末起就曾在该所《磬》(CHIME)杂志等刊物上发表多篇专文介绍吴歌,包括她所闻见的胜浦山歌的情况。1997年,她出版了博士论文《中国的民歌和民歌手:苏南地区的山歌传统》[2],这是吴歌研究迄今为止最为系

[1] 胜浦镇志编纂委员会编、吴兵主编:《胜浦镇志》,方志出版社,2001年,第242—263页。
[2] Antoinet Schimmelpenninck, *Chinese Folk Songs and Folk Singers: Shan'ge Traditions in Southern Jiangsu*, Chime Foundation, Leiden, 1997(施聂姐:《中国民歌与民歌手:苏南地区的山歌传统》)。据该书所述,作者曾于1984—1992年间十多次前往胜浦进行田野考察,录制胜浦山歌手金文胤所唱山歌141首,周宗元所唱山歌22首,俞鹤峰所唱山歌5首。记录的田野考察笔记有10多篇涉及胜浦山歌。著作中提及胜浦及金文胤等30多次。可以说,胜浦山歌是施聂姐选择的一个重要吴歌考察点。

统的专论。在该著作中,作者多次提及胜浦地区的山歌以及胜浦著名歌手金文胤、俞鹤峰、周宗元等,对胜浦山歌常用的音乐曲调"四句头调"进行了分析,并作为吴歌代表性歌调的一种列为该书第五章"音乐"中的一个章节。在书后的附录,列有作者田野考察搜集的详尽歌曲目录一千多首,其中胜浦山歌就有一百多首。该书所附 CD,则收有胜浦山歌歌手金文胤演唱的《啥个圆圆天上天》《山歌好唱口难开》《耘稻歌》以及"急口山歌"的片段等。可以毫不夸张地说,是施聂姐让世界知道了中国的胜浦山歌及山歌手,使胜浦山歌成为世界闻名的民歌歌种。

2007 年,"胜浦山歌""胜浦宣卷""胜浦水乡传统妇女服饰"成功申报为"苏州市第三批非物质文化遗产代表作名录",随后,时任胜浦镇领导适时提出了"胜浦三宝"的概念,力求以此凝练胜浦地区的传统文化精神,作为新时期传统文化建设抓手,打造胜浦地区的文化品牌。在当地文化工作者的积极努力下,在驻苏高校和科研院所专家的积极配合下,2009 年,"胜浦三宝"亦即胜浦镇三个非遗项目又一起"打包",成功申报为省级非物质文化遗产。2013 年,胜浦镇被文化部确定为"中国民间文化艺术之乡(民间音乐)"。

此间,围绕"胜浦三宝"抑或其组成部分"胜浦山歌""胜浦宣卷""胜浦水乡传统妇女服饰"的学术研究文献开始增多。以"胜浦三宝"和"胜浦山歌"为例。

"胜浦三宝"研究文献有:

2009 年,常熟理工学院王小龙发表了题为《论"胜浦三宝"的传承与保护》一文①,文章认为,"胜浦三宝"是胜浦人民世代传承的山歌、宣卷和水乡传统妇女服饰的合称。它折射出了传统胜浦生活的各个侧面,具有极高的民族文化传承价值、学术价值、实用价值、审美价值、民族交流价值。当今,由于胜浦由农耕社会向城市化社会过渡,"胜浦三宝"的生存环境发生了急剧变化,其生存状况堪忧,需要着力保护。第一,应该对"胜浦三宝"的物质部分进行保护;第二,要保护"胜浦三宝"传承人;第三,重视"胜浦三宝"展览场馆的建设;第四,要加强媒体的宣传;第五,要保护"胜浦三宝"赖以生存的"生态场"。常熟理工学院作为地方高校,应该在"胜浦三宝"传承与保护工

① 《常熟理工学院学报》2009 年第 9 期。

作中发挥自己应有的作用。

2010年,江南大学艺术学院李恩忠老师发表专文《论音乐的社会功能——以苏州"胜浦三宝"为例》①,文章指出:一、音乐在社会生产实践中既是一种精神产品又逐步渗透于物质生产的诸多行业中,"胜浦三宝"之一的山歌属于此列;二、音乐广泛地参与和影响着社会文化生活的哲学、宗教、道德观念等各个方面,"胜浦三宝"之一的宣卷属于此列;三、音乐在社会变迁进程中具有推动人类文明发展的作用。通过这三方面的阐述,试图说明音乐作为人类文明的一部分,在人类的发展进程中起着积极的推动作用,从而唤起人们对音乐功能意义的重视。只有加强对音乐功能意义的理解,才能凸显出音乐艺术在社会中的地位和作用,才能引起同仁对音乐艺术的高度重视。

2011年,江南大学设计艺术学(服装)专业洪湉提交了题为《"胜浦三宝"文化内涵的探究与开发》的硕士论文。文章首先运用文献检索法,对研究胜浦的方志、历年年鉴和政策性文件所得的数据进行归纳和对比,并结合个案的分析、比对,揭示出胜浦由自然村落向城市小区转变后,当地居民在生活方式、收入结构、风俗习惯上的变化;同时,通过田野调查的方式对文化站负责人、政府职能部门工作人员、"胜浦三宝"的代表性传承人和当地普通居民进行探访和交流,对"胜浦三宝"的发展和现状进行了系统的描述和分析。从艺术学、民俗学、社会学、经济学等多重研究视角,重新审视包括水乡传统妇女服饰在内的"胜浦三宝"的文化内涵,探讨其与稻作劳动的关系;同时指出其作为一种独特的群体信仰形态,具有在精神层面上进行抑恶扬善的道德教化意义,从而达到规范社会行为的目的;又从非物质文化遗产保护的角度,归纳总结了其艺术价值、历史文化价值和学术价值。最后运用态势分析法对"胜浦三宝"文化开发的优势、劣势、机会与挑战进行分析,并在此基础上提出了比较完备的传承和保护方案,指出对"胜浦三宝"传统技艺的保护要引入社会干预性力量,从传承和开发两个方面同时入手。该文的第三部分"基于'胜浦三宝'文化旅游开发的SWOT分析"择要发表于2011年第10期《中国商贸》。

2013年,江南大学艺术学院李恩忠的课题"江南地区传统艺术'胜浦三

① 《社会科学家》2010年第5期。

宝'的传承与开发研究"成功获得该年度江苏省社会科学基金项目立项(编号13YSD022)。2014年,课题"江南地区民俗艺术的传承与开发研究——以苏州地区'胜浦三宝'为例"又成功获批该年度教育部人文社会科学研究规划基金项目(编号14YJA760013)。"胜浦三宝"受到了学界的瞩目。2015年,陶红、李恩忠、翟钰佳联合发表《胜浦三宝钢琴辅助化传承下的社区课程开发》一文①,文章论证了"胜浦三宝"以钢琴辅助化传承的现实意义,并通过论证胜浦民间艺术传承与社区课程开发间的通融性,提出了钢琴在社区课程开发中进行辅助化传承的方案建议。文章旨在通过研究胜浦三宝、钢琴辅助传承与社区课程开发三者间的相互关系,为民间艺术的传承提供新的思路和见解。

2014年张晨所著《城市化进程中的"过渡型社区":空间生成、社会整合与治理转型》②第九章第四节"过渡型社区的文化建设:'胜浦三宝'的启示",以胜浦社区文化建设为例,说明在当今城乡一体化热潮的大背景下,由于城乡间巨大生存样态差异,社区文化建设面临个人角色失调、继续社会化出现障碍、社区分化现象严重等诸多问题。而胜浦镇围绕"胜浦三宝"建设方面的举措,对于推动胜浦镇过渡型社区建设与治理、助力过渡型社区的社会融合,起到了积极作用。

"胜浦三宝"这个概念,是受2006年春晚歌曲《吉祥三宝》的启发而于2007年提出的。它凝练出胜浦地区传统文化的三个品种即"胜浦山歌""胜浦宣卷"以及"胜浦水乡传统妇女服饰",应该说,这一文化概念的提出是颇具创新意味的,且得到了当地百姓和外来专家学者的普遍认同。因此,概念提出后的十年间,不断有人撰文研究,建言献策,有力地推动了新时期胜浦民间文化的传承保护。

"胜浦山歌"研究文献有:

2010年,苏州科技学院音乐学院陈林发表《非物质文化遗产——胜浦山歌传承与保护初探》一文③,文章认为胜浦山歌目前遭遇传承困境,一是歌手偏老,二是农耕环境已经消失,三是山歌口传方式已不适应现代信息社

① 《艺术百家》2015年第3期。
② 广东人民出版社,2014年,第382—389页。
③ 《黄河之声》2010年第5期。

会的资讯传播。针对以上困境,作者提出了六个方面的传承注意点:一、对山歌本体进行有效保护;二、解决传承人问题;三、走与苏州地方高校结合的道路;四、解决传承环境问题;五、重视创新;六、地方政府的重视问题。

2011年,江南大学艺术学院李恩忠发表《听觉形象与视觉形象的完美统一——论胜浦山歌与民俗服饰的内在联系》一文①,文章首先提出了声乐表演艺术中的听觉形象与视觉形象的概念,对吴县(即今天的苏州相城区和工业园区所在辖区)胜浦山歌的类型与特征分别进行了划分与分析,同时也对当地的民俗服饰进行了实地考察与研究。而后在此基础上,对胜浦山歌与当地民俗服饰的文化内涵进行了梳理与分析,指出了两者在听觉形象与视觉形象两方面的内在联系。

2012年,常熟理工学院王小龙发表《谈吴歌中的"词曲异步"现象》一文②,指出在吴歌流传的广大地域存在着"词曲异步"现象,这与吴地异于汉民族的民族起源有关。

2016年,江南大学人文学院和江南大学非物质文化遗产保护中心李恩忠、张竞琼发表《胜浦山歌艺术生态状况调查与研究》一文③,文章运用人类学方法对胜浦山歌传承人的年龄、住址、艺术特征与生活现状进行调查,对胜浦山歌代表传人与代表作进行音像、文字记录与整理,按题材将胜浦山歌的类型划分为劳动歌、情歌与仪式歌,按篇幅将胜浦山歌的类型划分为短歌与长歌。同时揭示了胜浦山歌具有地域性、活态性、即兴性与独特性等文化内涵,并就胜浦山歌当前的研究现状与传承前景进行探讨,提出了相关建议。

上述研究成果虽已接触到了胜浦山歌研究的几个核心问题,如胜浦山歌当今的生态、胜浦山歌与胜浦其他民间文艺之间的关系、胜浦山歌的文化内涵等,但是对胜浦山歌当今的生存面貌还缺少全面了解,对胜浦山歌的艺术特征的把握尚不够全面深入。而若要针对胜浦山歌提出合理化的建议,就必须建立在深入了解其艺术特征、规律的基础之上。

目前学界对"胜浦三宝"的三个品种的研究,尚存在着用力不平衡的情

① 《社会科学家》2011年第11期。
② 《江苏教育学院学报(社会科学)》2012年第4期。
③ 《艺术百家》2016年第6期。

形:宣卷和水乡传统妇女服饰研究相对全面、深入,而"胜浦山歌"的研究比较零星,未成系统。

"胜浦三宝"的形成,离不开它的生存环境,亦即胜浦传统的生活方式。探究胜浦传统民俗的文献有:

魏采苹等《吴县胜浦北里巷村麻织生产调查报告》(1986)①、《苏南水乡婚俗调查的启示》(1988)②、《苏南水乡元宵节习俗初探》(1992)③,金文胤《吴县东部水乡婚俗》(1991)④、2001年苏州大学张耀军提交的硕士论文《胜浦经济社会发展研究》等。

探究胜浦现代化发展路径等问题的文献则有:

1995年龚振福等《江畔明珠放异彩——苏州工业园区胜浦镇发展纪实》⑤;

1998年孙中锋《中心村建设:农村发达地区城镇化发展的新途径——以苏州工业园区胜浦镇为例》⑥;

2010年邢玉兰等《基于SWOT分析的过渡型农村社区教育发展研究——以苏州胜浦镇××社区为例》⑦、《农村社区教育发展策略探析——基于苏州胜浦镇金苑社区的调查》⑧,吴金勇等《胜浦:从渔网到互联网》⑨;

2011年殷新等《人居情怀下的社区营造——苏州工业园区胜浦镇滨江苑设计研究》⑩,巢飞等《过渡型社区居民生活状况调查——以苏州工业园区胜浦镇为个案》⑪,张竞琼等《基于"胜浦三宝"文化旅游开发的SWOT分析》⑫等。

2011年苏州大学赵丽华提交了硕士论文《工业化发展定位驱动下的农村城市化问题研究》。

① 《东南文化》1986年第2期。
② 《民俗研究》1988年第3期。
③ 《东南文化》1992年第6期。
④ 载吴县政协文史资料编辑委员会编:《吴县民俗》,内部资料铅印本,1991年。
⑤ 《苏南乡镇企业》1995年第12期。
⑥ 《人文地理》1998年第4期。
⑦ 《承德民族师专学报》2010年第3期。
⑧ 《江苏广播电视大学学报》2010年第5期。
⑨ 《中国企业家》2010年第17期。
⑩ 《江苏建筑》2011年第1期。
⑪ 《商业文化(上半月)》2011年第7期。
⑫ 《中国商贸》2011年第29期。

从以上回顾可见,有关胜浦的研究在20世纪80年代前呈现空白,改革开放后仅有南京博物院魏采苹、荷兰学者施聂姐等做过水乡服饰、胜浦山歌等民俗与民间文艺的研究调查。90年代开始,对胜浦的研究进入了第一轮高潮,除了关注胜浦传统的民俗之外,由于胜浦被纳入苏州工业园区,胜浦的发展也成了众多研究者关注的对象。21世纪初,有关胜浦的研究文献又处于空白阶段,到了2008年后,因为胜浦对地方文化的重视,胜浦研究再一次"热"了起来,不仅胜浦的传统文化研究受到了学界的重视,有关胜浦当今的发展、人民生产生活各个方面的内容均有所涉及。可以说,"胜浦"成了学界瞩目的区域研究对象。

有关胜浦文化研究,目前出版了四本相关著作:

马觐伯所著的《乡村旧事:胜浦记忆》,2009年4月由苏州古吴轩出版社出版。该书是作者的散文集,并配以作者的摄影作品,美影与美文并现,是胜浦传统历史民俗、人文的珍贵记录,作者对人生的感悟也不时穿插其间。可以说,这既是作者多年研究、感悟胜浦传统文化的结晶,也是后继者研究胜浦乃至吴地传统文化的重要资料。

郭彩琴、丁立新主编的《过渡型社区教育理论与实践:基于苏州工业园区胜浦镇视角》,2010年6月由苏州大学出版社出版。该著作针对过渡型社区的社区教育问题,分"理论篇"和"实践篇"进行了探讨,试图形成既有理论探索特色又有丰富实践内容的社区教育研究成果。

史琳编著的《苏州胜浦宣卷》,2010年12月由苏州古吴轩出版社出版。该著作分学术研讨(第一至第四章,第十章)与宣卷脚本(第五至九章)两部分。学术研讨部分重点讨论了"宣卷的历史文化渊源""当代胜浦宣卷的表演形式和宣唱过程""胜浦宝卷脚本及宝卷特点""胜浦宣卷的曲式和曲调""胜浦宣卷的保护与传承"等问题,并重点介绍了五位胜浦宣卷艺人及其宣卷班,即归金宗、花俊德、陆安珍、顾传金、蒋金官等,选录了五位艺人的代表性宣卷脚本五部。该书是苏州胜浦宣卷的第一本研究专著,对于深入研究吴地宣卷乃至曲艺艺术有着重要的意义。

吴兵所著的《我是"潭长"我的潭》,2015年4月由苏州古吴轩出版社出版。吴兵原为胜浦的教育工作者,也曾主编过《胜浦镇志》。该著作是作者的散文集,大多篇目涉及胜浦的传统民风民俗,对了解胜浦非物质文化遗

产,如"水乡传统妇女服饰""山歌""宣卷"等品种的细节也有着重要的参考价值。

有关胜浦研究的动态可用下图来展示(1986—2018年):

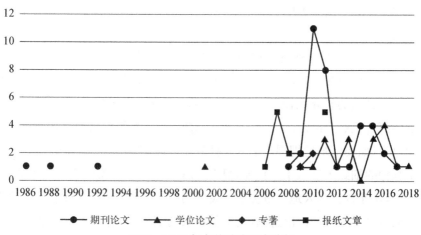

1986—2018年有关胜浦研究分析

从以上回顾可以看到,学界对于"胜浦"的研究经历了从无到有、从少到多、从点到面的不断深入的过程,特别是最近几年,"胜浦"成了学界研究的一个热点:2010—2011年是期刊论文发表的高峰,两年共有19篇涉及胜浦的论文,2014—2016年则是另一小高峰,共有10篇探讨胜浦的期刊论文;学位论文撰写方面,2011年、2013年、2015年、2016年四年撰写的数量分别为3、3、3、4篇,体现了新世纪第二个十年高校在研究胜浦方面的热度。报刊文章以及专著的数量也在2006年后呈稳定增长趋势。这一方面是由于近年来胜浦政府和文化部门加强了对自己家乡文化品种的发掘和凝练、对这些非遗品种所蕴含的地方文化精神的重视所引起,另一方面也是由于传统社会的快速转型在胜浦的表现最为鲜明而引起学界瞩目。"内外"的共同作用使"胜浦"成了一个热词,相信"胜浦热"还会持续升温。

但是也应当看到,目前对于胜浦传统文化的发掘、研究深度还远远不够,除了胜浦宣卷的研究较为深入外,胜浦山歌、胜浦水乡传统妇女服饰的研究尚未出现一本系统论述的专著专论。如何让"胜浦三宝"实现成功转型,也还没有一套切实可行的合理建议。这都需要将研究继续推向纵深。

三、研究胜浦山歌的意义

"胜浦山歌"是吴歌的代表性歌种之一,对此进行深入研究具有如下重要意义:

(一)有助于吴歌研究的进一步全面、深入推进。

吴文化研究在江苏区域文化研究中是一门"显学",研究成果丰硕。但是过去对吴歌的研究比较喜欢全面的研究,对一个歌种(如白茆山歌、芦墟山歌、河阳山歌、石湾山歌、东亭山歌等)做深入研究的专著尚未出现①。而笔者以为,如要清晰地把握吴歌的整体发展脉络和艺术特征,就必须从一个一个歌种的细致了解入手。比如,只有了解了每个具体歌种的发展历史、演变轨迹,才能真正深入地了解吴歌的发展历史。同样,只对每个歌种的语言特征、音乐特征以及社会内容特征做细致的剖析,才能为整体上把握吴歌的这些特征提供丰富的例证基础。

长期以来,吴歌研究的重要议题主要集中在文学领域,音乐界研究吴歌相对薄弱。而吴歌首先是唱出来的,是一种民间歌唱艺术,以音乐立足。音乐研究在吴歌研究中不能缺位。因此,若加强对胜浦山歌的音乐研究,会为吴歌的整体研究提供一道亮色。

(二)有助于当地非物质文化遗产保护工作的深入开展。

21世纪以来,我国在"非物质文化遗产保护"的口号号召下又掀起了一轮抢救保护民间文化的热潮。这对于胜浦来说有着非同寻常的现实意义。因为自20世纪末以来,胜浦已全然脱离了传统的农耕生活,成了"苏州工业园区"的一部分。传统文化赖以生存的生产生活方式不再,传统文化还能不能得到妥善保存?这是摆在胜浦人,特别是胜浦文化工作者面前的严峻课题。

① 2010年后,苏州地区高校及科研院所的专家学者开始以某一歌种为题做专题研究或指导其学生进行研究。典型的有苏州大学教师吴磊的《河阳山歌研究》(《民族艺术研究》2012年第5期),苏州大学教师张红霞的《芦墟山歌研究》(《民族艺术》2009年第4期)、《吴江芦墟山歌的生态文化背景及曲调特点》(《民族艺术》2010年第3期)、《河阳山歌社会功能探究》(《民族艺术》2013年第1期),南京艺术学院朱晶《白茆山歌传承旳音乐民族志》(南京艺术学院音乐学院2015年度硕士论文)等。

保护的前提在于摸清家底。而摸清的过程并非简单的搜集，还要有一个整理归档、鉴别优劣的过程。只有对传统文化的精品和一般品种作严格分别，才能实施有序有效的切实保护。对胜浦山歌的保护也是这样。

进入21世纪后，胜浦地区文化工作者怀着一种抢救家乡文化的使命感，对胜浦的"三宝"和传统民俗进行了一次较为全面的大普查，基本摸清了传统文化的"家当"。就胜浦山歌而言，了解到各个社区中尚能唱数十首传统山歌的优秀歌手并建有档案资料。这无疑为进一步研究胜浦山歌打下了坚实的基础。

保护的前提还在于充分认识到胜浦传统文化的独特价值。只有对胜浦传统的文化有充分的认识，才能辨别出传统文化与时代的共鸣点，也才能分清保护的轻重缓急，从而有针对性地提出切实可行的保护措施。

（三）有助于当地建立文化自信自觉。

著名音乐学家田青认为，民歌"能产生对中华民族精神的向心力"。亦已有多位学者郑重指出，在当今全球经济一体化的大背景下，文化的独特性、多样性是未来国家、单位、个人的"身份标识"，是促进地区、社区身份认同的重要媒介，也是构成综合竞争力的重要因素。

胜浦现今已经基本实现了全部居民化，告别了过去的农耕生活。但是，这样极容易造成胜浦居民"文化无根"的心理失落感。而抚慰他们的良方是丰富他们的业余文化生活，其中传统的文化如胜浦方言、山歌、宣卷、服饰等是增强他们与传统社会亲近感的一种极为有效的手段。

当然，这些传统文化因素在新的社会环境下如何适时调整，以与时代合拍，成为人民群众喜闻乐见的形式，这也是必须要认真思考和应对的课题。正如习近平总书记所指出的那样，要"努力实现传统文化的创造性转化、创新性发展，使之与现实文化相融相通，共同服务以文化人的时代任务"①。

四、本研究关注的焦点

已故民间文艺家姜彬曾指出吴歌研究"需要结合吴语地区的文化史进

① 习近平：《努力实现传统文化创造性转化、创新性发展》，《习近平谈治国理政（第二卷）》，外文出版社，2017年，第313页。

行研究""需要结合人民生活中的风俗时尚进行研究"①,笔者认为还要结合时代需要进行研究,方能形成吴歌研究的整体良好态势。本研究正是试图做这样的努力。本研究以"胜浦山歌"作为吴歌的一个考察点,试图据此深入了解吴歌生发和延续的文化生态,吴歌演唱的具体形态,吴歌的社会功能等诸方面的内容,并考察以上几个方面之间的相互关系。本研究还会重点关注胜浦城镇化以后胜浦山歌的传承现状。由于胜浦地方政府的重视,现在胜浦山歌的传承保护与创新发展工作开展得相对较好。本研究会重点关注其传承保护的经验教训,以作为后来者的借鉴。"以小见大",是本研究的初衷。

本研究又是"胜浦山歌"的专论,旨在研究"胜浦山歌"的历史发展脉络、生长环境、艺术特色、传承保护诸问题。特别对于胜浦山歌的唱词、音乐形态、演唱场合以及著名歌手等涉及胜浦山歌本体的内容,本研究会重点加以关注。

在对历史发展脉络的追寻中,笔者力求初步勾勒出胜浦山歌在各个历史时期的大致面貌。由于传统社会文人对民间文艺的忽视,"胜浦山歌"很难在各种典籍中留下蛛丝马迹。但是胜浦山歌的歌唱传统却世代不绝。笔者试图以现存零星史料为基础,依靠传统民歌自身的叙述来钩沉胜浦山歌的发展脉络。

在对生长环境的追寻中,笔者试图探明胜浦山歌"谁在唱""因何而唱""唱什么"和"唱给谁听"的问题,将胜浦山歌的生发机制一一揭示出来。特别是笔者将会重点探析水乡的独特环境和稻作劳动与传统胜浦人民生活的关系问题。

在分析胜浦山歌唱词时,笔者主要关注的是胜浦山歌唱词的分类问题、胜浦山歌创作的艺术手法问题和胜浦山歌唱词的口头文学特征。

在对胜浦山歌的音乐分析中,笔者将会首先摸清胜浦山歌的曲调家底,分析其最重要的曲调,揭示其内在的美学规律,钩沉其与历史的关系。

学者的分析往往取"元素分析法",而文艺现象总是活生生的整体。因此,笔者将专列一章,谈一谈作为整体的胜浦山歌在胜浦传统社会中的存在价值,以及其中蕴含着的胜浦人民独特的审美意义。

① 姜彬:《吴语地区民间文学的新开端》,载高福民、金煦主编:《中国·吴歌论坛》,古吴轩出版社,2005年,第8—9页。

在对胜浦山歌传承发展问题的讨论中，笔者将及时总结近年来胜浦政府和文化主管部门一些成功的做法，并提出笔者的一些观点，为传承保护出主意、想办法，让胜浦山歌能走得更远、活得更好。

五、本研究所依据的资料来源

笔者王小龙2002年起开始关注吴歌，先后在江苏常熟白茆、吴江芦墟、太仓双凤等地进行过实地考察，并发表了数篇研究论文和介绍性文字。2004年从导师江明惇处得到施聂姐有关吴歌的专著，初步了解到胜浦这个地方和金文胤这位山歌手。其后又与苏州"吴地音乐研究会"建立了密切联系，为全面了解基于苏州的吴歌整体面貌提供了基础。

2007年，胜浦镇文体站为申报苏州市级非物质文化遗产而搜集整理了一批山歌唱词资料。2008年底，笔者王小龙以及常熟理工学院艺术学院史琳、孙庆国应胜浦镇文体站之邀，开始参与"胜浦三宝"的研究。三人的分工大致为：王小龙主要关注胜浦山歌，史琳负责胜浦宣卷，孙庆国负责胜浦水乡妇女服饰。四年左右的时间里，三位老师数次来到胜浦，搜集到珍贵的第一手资料，并皆有研究成果问世。其中，史琳成果最丰，已出版专著一部，在核心期刊发表论文4篇。笔者李恩忠则从2009年开始关注胜浦山歌，进行了数次实地采风，发表了系列论文，并成功申报市厅、省部级相关课题多项。

此间笔者也搜集了丰富的有关胜浦的地方文艺志书、专著、论文，采录了近百首胜浦山歌录音录像。结识了胜浦当今仍比较活跃的山歌手如吴叙忠、宋美珍、杨林香、朱宗妹、吴梅花、蒋菊虹、陆秋凤等，胜浦文化工作者如马觐伯、顾为荣、郭玉梅、何生明、蒋培娟、周雪敏等，并与他们建立了良好的关系。这些构成了笔者重要的研究资料来源。

六、本研究采用的研究视角与研究方法

民歌研究，过去隶属于民间文学范畴及中国传统音乐学范畴。进入21世纪后，民歌研究有了更为多样化的视角，如文化人类学的视角、民俗学的视角，等等。

本研究将综合采用"文化生态学"视角、"民俗学"视角、"音乐形态学"视角、"历史音乐学"视角、"民族音乐学"(或称"音乐人类学")视角等,力图全面、立体地展示胜浦山歌的各个侧面。

"文化生态学"(Cultural Ecology)是一门将生态学的方法运用于文化学研究的交叉学科。1955年,美国学者斯图尔德第一次提出"文化生态"概念,认为文化生态就是文化历史(演进或变迁)与(自然)环境适应之间存在的关联,不管是社会文化的不同整合层次,还是文化的各种组织乃至文化的变迁,都要在此前提下展开[①]。现在一般认为文化生态学主要研究文化的生态背景、文化的多样性、文化的群落、文化的组成结构、文化的网络和链条、文化的变迁等[②]。

"民俗学"(Folklore)从广义上讲,是一门关于传统文化及生活方式的学问,是关于发生在我们周围各种生活现象的学问。民俗学研究的内容,一般指的是书面文化传统之外的文化,以口头、风俗或物质的形式存在,以民间传承(或者是口传,或者是模仿,或者是表演)的方式传播[③]。

"音乐形态学"(Morphology of Music)指根据音乐的形态即具体音乐作品的样式、结构、逻辑等来研究音乐的形式与内容诸关系的学科。目前对这一学科的认识,有的侧重于音响本身、现状和乐谱,有的则侧重于历史、文献和考古;有的倾向于"归纳",有的则倾向于"演绎";有的重乐学,有的重律学;有的侧重于描写,有的侧重于规范;有的注重形态的一般性规律,有的偏重特殊性规律[④]。

"历史音乐学"(Historical Musicology)属于音乐学研究的一个范畴,19世纪,德国音乐学家里曼将音乐学分为"体系音乐学"与"历史音乐学"两类。"历史音乐学"具体研究领域有以下几种。作品研究:指作品结构、曲式、和声、旋律、节奏等的研究;专门术语研究:即音乐历史上专用术语之研究;风

[①] 参见 Steward, J. H. 1955: *Theory of Culture Change: The methodology multilinear evolution*, Urbana: University of Illinois press.

[②] 参见杨宝祥:《殡葬文化生态学》,中国社会出版社,2015年,第一章"文化生态学基础理论"。

[③] 参见王娟:《民俗学概论(第二版)》,北京大学出版社,2011年,第一章"概论"第一节"什么是民俗学"。

[④] 参见沈洽:《描写音乐形态学引论》,上海音乐出版社,2015年,"导言"部分。

格学研究：音乐历史上各时代、作曲家、乐种等的风格研究；传记研究：音乐家的生平与创作研究；记谱法研究：研究音乐纪录的方式；乐器学研究：有关乐器制造、演奏法、历史的研究；图像学研究：研究绘画或造型艺术中与音乐演奏有关的主题；文献学研究：指音乐史上古代音乐文献的研究；实际演出研究：研究历史上演出的真实情形与乐器演奏法等。

"民族音乐学"（Ethnomusicology）或"音乐人类学"（Anthropology of Music）主要研究目前存活着的音乐事象，口头传统是其研究的主体。作为音乐学大学科的一个分支，音乐人类学的目的、视角、意义在于从音乐与文化的关系来探索人、行为及其与音乐表现之间的相互影响，也即研究音乐现象发生的思想、理念及其促成的行为方式，将音乐作为一种文化来揭示其在人类生存、生产和生活中所产生的价值和意义①。

可以看到，每个学科的研究范畴和视角既有各自的侧重点，也有交叉和重合。这对于启发笔者观察胜浦山歌的各个侧面大有裨益。山歌首先是一种文化现象，伴随着一方水土和一方人；山歌又是一种歌唱现象，属于音乐的研究范畴，必然有其旋律、节奏和情感的呈现；同时山歌又是一种历史现象，千百年来传唱不衰，记录着当地的历史变迁。所以，以多种角度考察胜浦山歌，以立体全面地展示胜浦山歌的各个侧面，应该是一种合理的学术诉求。

本研究采用的方法与一般民族音乐学、民俗学等研究课题采用的方法基本一致，主要采用文献研究法、田野考察法、思辨研究法等。

七、本书的主要内容简介

本书分为上、下两编。"上编"展示了笔者对胜浦山歌多侧面的研究心得，内容分为七章，主要有对胜浦山歌历史的追溯（第一章），对胜浦山歌演唱人文背景和生态环境的描述铺陈（第二章），对胜浦山歌唱词形式与内容的分析（第三章），对胜浦山歌音乐曲调特点和演唱特点的分析（第四章），对

① 洛秦：《音乐人类学的性质及学科名称》，载洛秦编：《音乐人类学的理论与方法导论》，上海音乐学院出版社，2011年，第43页。

胜浦山歌诗性文化的发微(第六章)以及对胜浦山歌名歌手的简单介绍(第五章),最后一章(第七章)则是对胜浦山歌在非物质文化遗产保护的大背景下所做工作的简单梳理。"下编"是笔者研究胜浦山歌的资料汇编,有歌手自写的小传和对歌手的采访记录,有笔者搜集整理的胜浦山歌唱词和乐谱。笔者搜集了约170首唱词,另有歌手吴叙忠搜集的自唱山歌近40首。两者互为印证,可以看到胜浦山歌总的曲目库与一位比较成熟的歌手的个人曲目库,以及其间的相互关系。乐谱部分,集中展示了笔者记写的胜浦山歌演唱中常见的富有代表性的曲调近10首,这些用简谱记写的曲调可以与正文中引用的五线谱乐谱互相参照印证(本书中所用乐谱如无特别标示,均为笔者记写并打谱)。最后还附有笔者于2009年起撰写的与胜浦山歌相关的论文和评论摘要共9篇。

限于笔者的学力,本书定有许多可待商榷之处,祈望方家批评指正。

目录

序一（郑土有） 1
序二（江明惇） 1
序三（马汉民） 1
前言 1
 一、当今吴歌研究现状 4
 二、"胜浦山歌"以及胜浦传统文化、现代文化研究现状 6
 三、研究胜浦山歌的意义 14
 四、本研究关注的焦点 15
 五、本研究所依据的资料来源 17
 六、本研究采用的研究视角与研究方法 17
 七、本书的主要内容简介 19

上编：胜浦山歌考察研究

第一章　胜浦山歌的历史发展简述 3
 第一节　"山歌"一词的特殊内涵 3
 第二节　关于胜浦山歌的历史钩沉 9
第二章　胜浦山歌的生存环境 22
 第一节　水乡与交通 22
 第二节　稻作为主的生产劳动 31
 第三节　多彩的水乡生活、民俗 40

第三章	胜浦山歌的唱词研究	64
第一节	胜浦山歌唱词的分类	64
第二节	情歌：胜浦传统情感生活的生动画卷	82
第三节	胜浦山歌的语言艺术	95

第四章	胜浦山歌的音乐研究	109
第一节	胜浦山歌的曲调库	111
第二节	胜浦人的曲调(1)："四句头调"分析	115
第三节	胜浦山歌音乐曲调的口传特征	121
第四节	胜浦人的曲调(2)：胜浦"山歌调"分析	131
第五节	胜浦人的曲调(3)："熬郎调"分析	133
第六节	胜浦山歌常用的其他曲调	135
第七节	胜浦山歌的歌唱方法	149
第八节	胜浦山歌与吴越远古史关系钩沉	152

第五章	胜浦名歌手	160
第一节	金文胤	160
第二节	吴叙忠	164
第三节	宋美珍	166
第四节	蒋菊虹	167
第五节	其他歌手	169

第六章	胜浦山歌的诗性文化	171

第七章	胜浦山歌与非物质文化遗产保护	176
第一节	胜浦山歌的独特价值	176
第二节	胜浦山歌与当下生存环境	179
第三节	政府主导下胜浦山歌的保护举措	180
第四节	胜浦山歌的隐忧	195

下编：胜浦山歌资料汇编

第八章	歌手资料汇编	201
第一节	吴叙忠《我的学习史》	201
第二节	吴叙忠采访记录	203

第三节　宋美珍、杨林香采访记录　　219
　　第四节　朱宗妹、吴梅花采访记录　　228
第九章　胜浦山歌唱词选　　238
　　第一节　引歌　　238
　　　　山歌唱给知音听　　238
　　　　俫唱山歌劗海外　　238
　　　　东天日出红堂堂　　238
　　　　大红帖子七寸长　　239
　　　　竹枝伐篱朝南攀　　239
　　　　竹丝墙门朝南开　　239
　　　　开头歌　　239
　　第二节　劳动歌　　239
　　　　摇一橹来扯一绷　　239
　　　　网船娘姨苦悽悽　　240
　　　　耘稻山歌　　240
　　　　莳秧山歌　　240
　　　　种田山歌　　240
　　　　牵砻场上好排场　　242
　　　　耥稻歌　　243
　　第三节　仪式歌　　243
　　　　哭"七七"　　243
　　　　哭妙根笃爷　　244
　　　　上梁歌　　245
　　　　婚礼唱　　245
　　　　结亲　　245
　　　　八朵葵花向阳开　　246
　　第四节　时政歌　　246
　　　　太平军颂歌　　246
　　　　伲乡有了共产党　　247
　　第五节　生活歌　　247
　　　　望望日头望望天　　247

目录 | 3

年三十夜里吃米糁花	247
长工十二月诉苦	247
盘歌	248
哪能一个唱歌郎	251
荒年叹	252
六月太阳像火烘	253
铁锴柄浪挂灯笼	253
风扫地来月点灯	253
唱山歌勿算师傅老先生	253
倒长工	254
啥个圆圆天上天	256
冬天日出渐渐高	256
江南百姓苦愁愁	256
老来难	257
对山歌	258
对山歌	258
对山歌	259
对山歌	259
对山歌（码头调）	259

第六节　情歌

姐妮开窗等郎来	259
结识姐妮隔块田	260
郎卷水草在河中	260
南天落雨北天晴	260
姐在田里拔稗草	260
姐在河滩汰白菜	260
只怕闲人闲话多	260
只为想侬想得多	261
花鞋勩收怕浓霜	261
结识私情隔顶桥	261
郎搭姐妮情意长	261

姐在田里敛荸荠	261
采红菱	261
要约私情夜头来	262
想妹好比望星星	263
河里川条成双多	264
姐望郎来郎不来	264
六月里日头似火烧	264
私情对歌	264
汰单被	264
汰褥单	265
十傲郎	265
从勴收花鞋怕浓霜	267
结识私情隔堵墙	267
日头直仔姐担茶	268
栀子花开来是六瓣	268
常堂堂赊拔年轻郎	268
小姐妮量米下河淘	268
小姐妮洗脚下河滩	268
结识私情楼上楼	269
结识私情阁垛墙	269
定定心心等郎来	269
结识私情隔条浜	269
结识私情姐妹俩	269
结识私情娘囝俩	270
隔河看见好阿哥	270
姐妮走路别回头	270
结识私情隔垛田	270
结识私情北海北	271
戤牢奴肩胛再困歇	271
姐妮生来眼睛弯	271
日落西山渐渐黄	271

东方日出彩云多	271
结识私情婆媳妇	272
结识私情姑嫂俩	272
姐妮走路急兜兜	272
南风吹过北风起	272
结识私情矮婆娘	272
东风吹起北风冷	272
惯肩头布衫半件新	272
郎唱山歌顺风飘	273
天上乌云簿簿枵	273
结识私情乖碰乖	273
姐妮生来白哀哀	273
姐妮生来面皮黄	273
日落西山随要快	274
娘问媛妩攀勒啥场化	275
要吃黄瓜早搭棚	275
小敖郎	275
十送郎	276
结识私情东海东	277
结识私情结识隔条桥	277
私情五更	279
细叶头冬青开白花	279
姐妮走路傲了傲	280

第七节　儿歌　280

捉蛤蟆	280
阿姨长、阿姨短	280
月亮亮	280
嘤溜嘤溜踏水车	280
小辫子笃笃甩	281
摇到外婆桥	281
小人要唱小山歌	281

点点脚板	281
笃笃一更天	281
钢铃铃马来哉	281
阿三星吃糠饼	282
萤火虫夜夜红	282
樱河近,踏垛近	282
碰碰门	283
瘶瘘	284
癞痢癞,偷鸡杀	284
癞痢癞得蹊跷	284
侬姓啥	284
小猫咪咪	285
排排坐,吃果果	285
乌鹊乌鹊疙噜哆	285
阳山头上一根藤	286
阳山头上一棚鸡	286
阳山头上一棵松	286
赖学精	286
问末勿肯问	286
唱支山歌宝宝听	286
十字叹	287
小人要唱支小山歌	287
一支山歌乱说多	287
光头囡囡快活多	287
蚌壳里摇船出太湖	287
北寺宝塔噱立尖	287
癞痢癞偷鸡杀	287
姐姐头浪顶只碗	288
一箩麦	288
天浪一只鹤	288
烘隆烘隆烧狗肉	288

踏踏脚背 288
　　　百脚夹板壁 288
　　　冬瓜冬瓜 289
　　　麻姑仙，蘑菇鲜 289
　　　苏州玄妙观 289
　　　一个驼子挑担螺蛳 289
　第八节　历史传说歌 289
　　　八仙歌 289
　　　十字写 290
　　　十只台子 291
　　　十双快靴 292
　　　东乡十八镇 293
　　　新十把扇子 294
　　　忍字高 295
　第九节　其他 297
　　　春二三月说春景 297
　　　孟姜女过关寻夫 297
　　　十二月花草虫豸山歌 298
　　　五更梳妆台 301
　　　十姐梳头 302
　　　西湖栏杆叹十声 303
　　　二姑娘相思 304
　　　五更跳粉墙 305
　　　十二月生肖花名 306
　　　十条扁担 308
第十章　吴叙忠整理胜浦山歌选 309
　　　四句头私情山歌 309
　　　儿童山歌 312
　　　十望郎 313
　　　十姐梳头 313
　　　十二月古人花名 314

八个阿姐八样生,各人都有各人想	315
十二个月生肖花名	316
荒年花名	316
十双拖鞋	317
三笑留情唐伯虎	318
十送郎	319
十把扇子	320
十望郎	320
西湖栏杆	321
东乡十八镇	323
五更私情	324
祝寿曲	326
游十殿	326
贺喜曲	327
敬老院演出	328
十唱古人经(无锡景调)	328
十长工	329
五更梳妆台	330
绣荷包	331
十把扇子	331
中八仙	332
十二月相思曲	332
十条金龙	332
种田山歌	333
生活山歌	334
情歌	334
两人对山歌	334
种田山歌	336
滑稽哭苗根	337
健康谚语曲	338
第十一章　胜浦山歌乐谱选	339

山歌好唱口难开（四句头） 339
　　樱桃好吃树难栽 339
　　竹丝墙门朝南开 340
　　新打荷包 341
　　十熬郎 342
　　耘稻歌 343
　　耥稻歌 343
　　困来眯眯眼不开 344
　　盘歌 345
　　十送郎 346

第十二章　论文及评论摘要 347
　　论"胜浦三宝"的传承与保护 347
　　论音乐的社会功能——以苏州"胜浦三宝"为例 347
　　美影美文——马觐伯《乡村旧事：胜浦记忆》读后 348
　　听觉形象与视觉形象的完美统一——论胜浦山歌与民俗
　　　服饰的内在联系 348
　　谈吴歌中的"词曲异步"现象 349
　　胜浦三宝钢琴辅助化传承下的社区课程开发 349
　　胜浦山歌艺术生态状况调查与研究 349
　　从"他自觉"到"我自觉"——吴兵《我是"潭长"我的潭》的
　　　启示 350
　　水乡为何有"山歌" 350

参考文献 351

附录　本研究前期成果公开发表情况一览表 360

后记 362

上编：胜浦山歌考察研究

胜浦山歌：一个吴歌歌种的定点考察

第一章
胜浦山歌的历史发展简述

"山歌"因为是"民间性情之响""野语村言"而很少得到正统历史和文人野史的记载。因此,胜浦山歌到底起源于何时,很难说清。但是据前人的研究,歌唱是伴随着人类的诞生而诞生的[1]。吴歌最早的起源,"也不会比《诗经》更迟"[2]。因此可以说,什么时候胜浦地区有了第一批先民,也许那时就有了最初的胜浦山歌。

既然有关胜浦山歌的历史记载阙如,那么该如何考察胜浦山歌的历史发展呢?笔者开始也甚为苦恼。但是上海音乐学院陈应时教授对敦煌乐谱的解译研究经验给了笔者极大启发。他通过"着重于古乐谱本身分析比较的研究方法","从乐谱本身求得答案"[3]。胜浦山歌的历史,也可以从胜浦山歌本身求得解答的线索。

第一节 "山歌"一词的特殊内涵

"山歌"这一名称,最早出现于唐代。根据《中国大百科全书·音乐舞蹈》,唐李益《送人南归》诗中有"无奈孤舟夕,山歌闻竹枝";白居易《琵琶行》诗中有"岂无山歌与村笛"之句。诗中提到的"竹枝",就是古代山歌的一种。

[1] 有关歌唱起源的研究,众说纷纭,笔者比较认同金明春、金星的说法:歌唱及音乐起源于人的情感抒发。参见金明春、金星:《中国古代声乐史》,湖南文艺出版社,2011年,第20页。
[2] 顾颉刚:《吴歌小史》,载钱小柏编:《顾颉刚民俗学论集》,上海文艺出版社,1998年,第312页。
[3] 陈应时:《敦煌乐谱解译辨证》,上海音乐学院出版社,2005年,"自序"及第24页。

明清以来,文人收集山歌者渐多,并编有专集,如明代冯梦龙辑录的《山歌》,内容广泛,包括各种民歌,较为著名①。明代昆山文人叶盛(1420—1474)所著《水东日记》中记有:

> 吴人耕作或舟行之劳,多作讴歌以自遣,名唱山歌,中亦多为警劝者,漫记一二:
>
> 月子弯弯照几州,几家欢乐几家愁。
> 几家夫妇同罗帏,多少飘零在外头?
>
> 南山头上鹁鸪啼,见说亲爷娶晚妻。
> 爷娶晚妻爷心喜,前娘儿女好孤凄。②

类似记载还有明代陆容(1436—1494)《菽园杂记》"吴越间好唱山歌,大率多道男女情致而已"③等。这说明,明代吴地文人已经清晰地意识到民间将歌唱形式称为"唱山歌",当时"山歌"这一名称在吴地民间已经得到广泛流传。

当今大部分吴语地区仍将唱歌称为"唱山歌",且运用非常普遍。根据笔者调查,不仅胜浦地区,在常熟白茆、太仓双凤、吴江芦墟等歌乡,老百姓一直称唱歌为"唱山歌"。新中国成立以后,由于当地文化工作者和不时前来调查研究的专家学者的引导,老百姓才知道应该称为"吴歌"或"田歌",但挂在他们嘴边的仍多是"山歌"一词。由前述明代冯梦龙《山歌》一书的编成,可断定明代"唱山歌"已经成为一种惯用的俗称。如果说吴地人俗称"唱山歌"自明代开始,那至今也有五六百年的历史了。

但是,吴语地区是江南水乡,多为平原地带,很少有山,为什么称为"山歌"呢?这里面有什么特殊的内涵和历史背景呢?这不仅是一般接触这一

① 中国大百科全书出版社:《中国大百科全书·音乐舞蹈》"山歌"词条,江明惇撰写。《中国大百科全书》光盘(1.2版)。"唱山歌"条:"山歌"见东天(白居易)诗"山歌猿独叫"。又,《琵琶行》云"岂无山歌与村笛",李益诗"山歌闻竹枝",盖谓山野之歌。引自(清)顾张思撰:《历代笔记小说大观·土风录》"唱山歌"条,曾昭聪、刘玉红校点,第23页。

② (明)叶盛:《水东日记》卷五,转引自《中国民间歌曲集成》全国编辑委员会编:《中国民间歌曲集成·江苏卷》,中国ISBN中心,1998年,第444页。

③ 转引自(清)顾张思撰:《历代笔记小说大观·土风录》"唱山歌"条,曾昭聪、刘玉红校点,上海古籍出版社,2016年,第23页。

歌种的人首先涌上心头的疑问,也是长期困扰资深民俗研究者的问题:

 记得20世纪80年代中叶,日本著名的文学学术权威白田甚五郎教授在北大、北师大、华东师大等大学与学者切磋的重要问题,即,什么是山歌、为何称山歌、"山"是何意、平原地区如上海等地无山为何还是谓"山歌""唱山歌"……在"山"字上穷根究底,给我留下了深刻的印象……①

对这一问题的解释,过去最权威的说法当数笔者王小龙的博士生导师、上海音乐学院江明惇教授。他在《汉族民歌概论》中将"山歌"定义为"山野之歌":

 "山歌"这个名称在民间沿用很广,在有关的专门论述中,说法也不尽相同。这里有两个问题是值得研究的。

 一是以为山歌就是在山上唱的歌。这是一种过狭的理解。我国山区、高原、丘陵地带固然有许多山歌,而在平原地区的草原、农田里山歌也很丰富。所以山歌这个概念应包括"山野之歌"的意思,即指产生在宽广、辽阔的大自然环境和野外劳动生活场合中的民歌。

 二是把形式较自由,能即兴编唱,有较浓郁的乡土气息的民歌,统称为山歌。这是一种过泛的理解。比如上海的小山歌虽名叫山歌,但从音乐形式来看,与一般山歌的差别很大。它也可能在室外唱,但声音并不高亢,旋法不太强调上扬的进行。节拍虽自由,但不大用延长音。上海郊区群众一般将"山歌"理解为编唱较自由、无一定艺术格局、比较"土"的民歌。这些虽也是"山歌"的特点,但不是最主要的特点。所以民间称作"山歌"的,并不一定都是我们这个体裁意义的山歌。

 ……我们在这里把"山歌"的概念确定为:产生在山野劳动生活中,声调高亢、嘹亮,节奏较自由,具有宣扬而自由地抒发感情特点的民间歌曲。

 所谓"山野",就是指宽广、辽阔的大自然环境。人们处在这样的环境中,胸襟开朗,没有约束和顾忌。而且敞阔的客观环境易引起人们很

① 陈勤建:《中国鸟信仰:关于鸟化宇宙观的思考》,学苑出版社,2003年,第408页。

多浮想,蕴藏在内心深处的衷情和积郁,也可在此尽兴抒表。

所谓"山野劳动生活场合"是指人们在野外行脚、放牧、割草、捡柴、运货,或者在农田里从事薅秧、耥稻等活动的场合。这类劳动过去多是个体的、非协作性的、节奏性不强的,因此不能形成"号子"。山歌不仅可以在劳动过程中歌唱,而且在来去途中或间歇的时候也可歌唱,与生产劳动不一定形成直接的联系,其音乐形式(如节奏等)也不受劳动条件过多的制约。所以,在音乐形式上要比号子有更多自由回旋的余地和琢磨、提炼的条件;在内容表现上也更有精力进行思考和推敲,但却不及小调。①

江明惇按体裁类别,将"山歌"定义为"山野之歌",因此山歌的内涵得以圆通。这与清代学者顾张思"盖谓山野之歌"的论述不谋而合,且论述更为具体。但他的考察缺少了历史的维度,还是没能说明"山歌"一词的来由。杨荫浏曾认为明清时"山歌"的名称相当于今天所指的"民歌",而且认为"唐来久已流行"②。但是也对何称"山歌"未置一词。荷兰学者施聂姐在其博士论文中用了一节的篇幅讨论了中国音乐研究界和中国民间对于"山歌"一词的不同理解,她认为吴地"山歌",一般乡野民众的认识只是"歌"或者"声乐"的意思。但她也没有参与到对"山歌"一词的溯源问题中来③。关于这一点,后续研究者给出了自己的答案。

苏州科技学院教授刘大魏认为,"山歌"是泰伯、仲雍奔吴后,将中原文化散播到江南吴地后的产物:

关于吴地山歌的称谓,吴方言区的老百姓实际上并不习惯于将这些随处可闻的民歌称作"吴歌"。所谓"吴歌"是后世学界的文化称谓。据常熟古里镇文化站副站长、白茆山歌馆的沈建华馆长介绍,当地人不称这类民歌为"吴歌",而习惯叫做"山歌"。他们还把山歌演唱称为"唱山歌""喊山歌"或"对山歌"。至于为什么当地人一开始就将这类民歌、民谣称为"山歌",其意并不是说这里具有山区地貌特征。相反大多数

① 江明惇:《汉族民歌概论》,上海文艺出版社,1982年,第91—92页。
② 杨荫浏:《中国古代音乐史稿(下)》,人民音乐出版社,1981年,第761页。
③ 参见施聂姐博士论文第一章第九节"定义与命名上的混淆——'山歌'一词的含义",第16—22页。引文见第21页。

吴歌之乡偏偏没有山,而当地人一直称其为"山歌",是取其山野、乡野之意。白茆地区的山歌主要是"田山歌"(也就是在田野里劳作时随性即兴演唱的山歌)。而后世民族音乐学将"山歌"命意为"劳动人民在山野、田间、牧场即兴抒发思想感情的歌唱"则属于对一类民歌体裁特征的高度概括,而非是要将山歌与山区地貌特征联系在一起。关于吴地"山歌"称谓由来的另一大胆的推测是:因泰伯出生于陕西宝鸡岐山县境内,而泰伯打小便是当地流行山歌的演唱能手。因此当他率领一众移民迁徙江南吴地,"以歌为教"时,便沿用了山歌的称谓,且被当地人认同、接受,并一直承继沿用至今。①

泰伯(也写成"太伯")、仲雍奔吴后"以歌为教"的传说,在常熟工作的笔者,也时有耳闻。说是"他们来到吴地,知道吴人也喜欢唱山歌,于是就吸收了周原山歌的精华与吴地蛮歌相结合,以石为纸,以碳为笔,以歌为教,编成新山歌,后人称为'吴歌',以此来教化吴地百姓,吴地社会文明的萌芽从此开始"②,可惜这些文献似乎只是一种推测,给不出更为有力的源头上的历史文献作为证据③,而且有学者认为,如果说某一首歌是受了中原文化的影响,是完全有可能的,但吴歌的源头根本不可能是外来的④。

明代学者唐元竑推测,"山歌名溯流穷源,西北多山,山劳而水逸,当知古劳歌起于樵采也"⑤,他认为山歌是西北山区劳作之歌。

出生于白茆歌乡,曾任常熟古里镇文化站党总支书记、现任白茆山歌研究会会长的邹养鹤一次跟笔者闲聊时谈起,关于吴地歌曲为何称"山歌"他有自己的看法。他认为,这其实是方言引起的现象。白茆山歌有一首歌唱道"唱唱山歌散散心"。"山"和"散"在吴语中是同一发音,都读若/se/(44)。

① 刘大巍:《吴风古韵歌乡情——非物质文化遗产常熟白茆山歌探微》,《艺术百家》2008年第6期。
② 见"互动百科"之"吴太伯"或者"仲雍"条目,http://www.baike.com/wiki/吴太伯(或者"仲雍")。亦见于同济大学建筑与规划学院郭珩硕士论文《无锡梅村泰伯庙及相关祠庙建筑研究》(导师:路秉杰)第6页。
③ 笔者疑是出自吴姓宗谱。惜手头没有相关文献,尚待查证。查阅读秀中的各文献,最早的记载泰伯"以石为纸、以炭为笔、以歌为教"的文献是吴强华著《吴姓史话》(江西人民出版社,2004年)第178页。其后研究无锡吴文化的书籍大量复制,但并未给出该说法的出处。
④ 高福民、金煦主编:《吴歌遗产集粹》,上海文艺出版社,2003年,第4页。
⑤ (明)唐元竑《杜诗捃》卷三。唐元竑,神宗万历时湖州府乌程人,字远生。生卒年不详。明亡后绝粒死。

所以他认为所谓"山歌"其实就是"散心之歌"。

张家港凤凰镇河阳山歌馆馆长虞永良认为"山歌"一名的由来,应从字源学上去找答案。他这一富于建设性的提示给了笔者一个重要思路,笔者觉得字源学的解释也许更为精当。

根据许慎的《说文解字》:"山,宣也。宣气散、生万物。有石而高。象形。凡山之属,皆从山。"①苏宝荣认为,"山"字的甲骨文与"火"字的甲骨文"形似","山"为"〖〗","火"为"〖〗"②。这说明,"山"与"火",古人都理解为是能量的一种释放。所以,不妨将"山歌"理解为"宣泄之歌""情感抒发之歌"。

"宣泄"也好,"散心"也好,说明吴地人民都将"唱山歌"看成是排解、消遣的一种方式。是人们对于自己生活的环境的一种能动的反映。正如《乐记》中那段著名的话:

> 凡音之起,由人心生也。人心之动,物使之然也。感于物而动,故形于声;声相应,故生变;变成方,谓之音;比音而乐之,及干戚羽旄,谓之乐也。乐者,音之所由生也,其本在人心感于物也。
>
> 乐者,音之所由生也,其本在人心之感于物也。是故其哀心感者,其声噍以杀;其乐心感者,其声啴以缓;其喜心感者,其声发以散;其怒心感者,其声粗以厉;其敬心感者,其声直以廉;其爱心感者,其声和以柔。六者非性也,感于物而后动。③

在此,笔者有必要将"吴歌"或者"田歌"与"山歌"名称的适用范围作一些区分。如前所述,"山歌"一词,是吴地百姓对所唱歌曲的一种称谓;而"吴歌"或"田歌",是近代和现代学者们对吴地民歌的一种统称。换句话说,从使用者的角度观察,"山歌"一般使用在老百姓的口中,"吴歌""田歌"则为学者、研究界采用(当然近来吴地百姓也有人逐渐开始使用"吴歌""田歌"了)④。从发生学角度来观察,"山歌"是老百姓用来特指当下所唱、所听到

① (汉)许慎撰、(宋)徐铉校定:《说文解字》,中华书局,2013年,第188页。
② 苏宝荣:《〈说文解字〉今注》,陕西人民出版社,2000年,"九篇下""山"字条,第327页。
③ 转引自修海林编著:《中国古代音乐史料集》,世界图书出版西安公司,2000年,第158页。
④ "山歌"是"乡下人"的叫法,"吴歌"是"读书人"的叫法。马骧:《吴歌释名》,载高福民、金煦主编:《吴歌论坛》,第123页。

的歌,而"吴歌""田歌"是文人、学者以一种地理、历史意识规约的,指从古至今流传于吴地人民之间的歌曲。从概念的内涵和外延来看,"山歌"主要指村夫(妇)野民的歌唱,而"吴歌"把市井小调俗曲(即《晋书·乐志》所称"杂曲")也包含了进来。从所取观察角度看,"山歌"是当事者的角度,取"主位"(emic),而"吴歌"或"田歌"是外乡人或研究者的角度,取"客位"(etic)。

第二节 关于胜浦山歌的历史钩沉

根据 2007 年胜浦镇申报苏州市非物质文化遗产的资料,胜浦山歌目前可以追溯到三代歌手。第一代是 80 岁左右高龄的老歌手。这些山歌手,解放前就活跃在胜浦镇乡间的田头、村口。著名的有前戴村的金文胤、刁巷村的顾福梅、杨家村的俞鹤峰以及吴巷村的周瑞英等。第二代是 60 岁左右的歌手,第三代则是 40—50 岁的歌手。这就说明胜浦山歌因无文字记载,目前最多上溯三代。但是通过胜浦山歌自身演唱的资料以及其他历史资料,我们还是能找到胜浦地区古代山歌的零星记忆。

据 20 世纪 80 年代的考古发掘证实,早在一万两千多年前,苏州三山岛在旧石器时代就有古人活动的痕迹①。而距胜浦镇北约 5 千米处的"草鞋山遗址中 6 000 年前的马家浜文化水稻田,是中国发现最早有灌溉系统的古稻田。其出土的炭化稻确定为人工栽培稻,为中国稻作农业的起源、栽培稻起源的研究提供了实物依据,是中国水田考古与研究取得的一项重要成果"②。根据马克思主义的"人类起源于劳动"学说和鲁迅先生关于"杭育杭育派"(见鲁迅《且介亭杂文·门外文谈》)的推想,我们可以推测今胜浦地区至迟在五六千年前就已经有人居住生活、生产劳动,并伴随有自己的劳作生活之歌。

胜浦地区虽没有泰伯、仲雍"以歌为教"的传说流行,但吴地广泛流行的另一传说"张良教唱山歌"在胜浦地区也有流传。2009 年 3 月 26 日胜浦文体站郭玉梅、马觐伯等采访了 80 多岁的老歌手徐阿二,她就演唱了如下的

① 姚勤德:《太湖流域的史前定居者》,载吴县政协文史资料委员会编:《吴县文史》第六辑,内部资料铅印本,1989 年。
② "草鞋山遗址",见百度百科,http://baike.baidu.com/view/138078.htm。

山歌：
 啥人家勒田来啥人家勒地，
 啥人家勒囡勒浪拖棉絮。
 啥人家囡搭张良眠一夜，
 上穿生丝下穿纱。

 （细娘回忐哝）：张良格田来张良格地，
 张良格囡唔格拖棉絮，
 囡唔娘搭倷是困勒千千夜，
 从齁上穿生丝下穿纱。

 该传说与常熟"张良回乡"的传说毫无二致。《中国白茆山歌集》收有"张良回乡"的歌词：

 啥人家个田啥人家个花？
 啥人家个囡女勒浪削豆拓削棉花？
 阿有处搭吾眠一夜，
 吾搭嫩上穿绫罗下穿纱。

 张良笃个田，张良笃个花，
 张良笃个囡女勒浪削豆拓棉花，
 吾俚姆妈搭嫩眠仔呒夜数，
 勿看见着嫩上穿绫罗下穿纱。①

 这首歌是由白茆著名山歌手万祖祥演唱的。该书并有"附记"，称"这首歌在江南广泛流传，据说张良是唱山歌的祖师，这一次他回乡，无意间却调戏了自己的女儿，使他羞愧难当"②。事实上，《中国白茆山歌集》多处载有当今歌手传唱张良与吴地山歌的关系，如《歌手小传》中费耀祖的故事：

 ① 江苏省常熟市文化局、江苏省常熟市文化馆编：《中国白茆山歌集》，上海文艺出版社，2002年，第378页。
 ② 同上。

有一次他问父亲,你的山歌这么多,那谁是最早唱山歌的人呢?费新河被儿子一提醒说:你爷爷曾讲过一段历史故事,说的是汉相张良就是唱歌郎,坐着风筝教思乡,张良回乡教唱山歌,一直流传到现在。有首山歌唱道:

> 张良山歌老先生,坐着风筝教思乡,传唱山歌千千万,代代歌手敬张良。

又讲了汉相张良到这地方来传教山歌的故事……后来费耀祖在乘凉场上也常讲张良就是唱歌郎和张良坐着风筝教思乡的故事。①

吴江芦墟山歌也公认始祖为张良:

> 据传,张良离家数十年,驾舟游四方,以山歌谋生。一次摇至芦墟分湖,用山歌戏弄一位采桑姑娘,不料这姑娘正是阔别18年的亲生女儿,闹出了一场笑话,从那时起,芦墟就有了山歌,并开始传唱。②

胜浦民间文化工作者马觐伯也交代了这事的来龙去脉,可资参照:

> 说到用山歌气人,可数汉代张良的女儿蔡子。张良是姑苏民间公认山歌始祖,他擅长唱山歌,在他女儿蔡子10岁那年,他摇了一条小舟,四乡游访,找人对歌,一去就是10年未归。有一次,他返回故里,见一个漂亮的姑娘在棉花田里采桑,他顿生贪色之念,他就用山歌戏弄这个姑娘。开口便唱:
>
> > 啥人家笃田来啥人家笃的花,
> > 啥人家笃姑娘在田里采棉花,
> > 今朝搭我张良眠一夜,
> > 包你上穿绫罗下穿纱。
>
> 蔡子这时已是18岁的大闺女了,张良认不出她来,可蔡子认得出自己的父亲,她一听父亲唱这种山歌来调戏她,她也开口便唱:
>
> > 张良笃田不张良笃花,
> > 张良笃女儿在采棉花,

① 江苏省常熟市文化局、江苏省常熟市文化馆编:《中国白茆山歌集》,上海文艺出版社,2002年,第475页。
② 金煦等编著:《中国芦墟山歌集》,上海文艺出版社,2004年,徐文初、郁伟"概述"第4页。

> 我娘同你困了千千夜,
>
> 勿曾见到上穿绫罗下穿纱。

张良一听是自己的女儿,想不到他在唱山歌的生涯中,调戏了无数女人,一回家乡,去占了女儿的便宜,羞得他驾舟远走,漂泊四方,从没回过家里。后来听说他从不听山歌,却做了汉相。当然,这不过是一个美丽的故事,但歌颂了姑苏歌娘的聪明能干。所以,这个山歌流传甚广,一般上了一些年纪的女性都会唱这个山歌。①

可见在吴地这一传说的广泛流布。青年学者赵娴通过考证发现,早在清代邹弢的《三借庐笔谈》中就提到过"山歌不知始于何时,乡老皆谓张良所作,以张良为山歌之祖"。随后民国时期北大《歌谣周刊》所载沈安贫文章《一般关于歌谣的传说》和魏建功《"耘青草"歌谣的传说》均记载有该传说,可见学界早已注意到这个问题。赵娴走访了吴地多处地方进行实地考察,认为吴地均流传着这一传说。经研究后她认为该传说并非无中生有,而是有据可考,她通过文献钩稽后认为张良确实与吴地、与吴地的音乐有渊源②。

张良在公元前218年(秦始皇二十九年)刺秦王失败后,亡命下邳,也就是现在江苏的睢宁北。直至公元前209年(秦二世元年)陈胜、吴广揭竿而起,张良才在下邳举兵反秦,而后跟随了刘邦。也就是说,张良在江苏整整逗留了10年,他能熟知当地的民风民俗并善"楚歌"(吴歌)的可能性就很大了。由此可见,张良会想到利用"楚歌"(吴歌)来瓦解项羽的军心是有可能的。笔者推断,民间流传的"张良造山歌"的缘由,大概也由此而来。③

民间文艺研究家钱正和苏州吴歌研究会会长马汉民也均曾著文指出"四面楚歌"即"四面吴歌"④,说明楚汉战争期间吴歌仍广泛传唱。

① 马觐伯:《歌娘》,载周菊坤主编:《姑苏十二娘》,文汇出版社,2009年。文本由马觐伯先生提供。
② 赵娴:《吴地歌谣中的"张良与山歌"传说考探》,上海师范大学2010年硕士论文。
③ 赵娴:《吴地歌谣中的"张良与山歌"传说考探》,《东方艺术》2010年增刊第1期,第51—52页。
④ 参见钱正:《吴歌源流初探》,载高福民、金煦主编:《中国·吴歌论坛》,第45页。

据为数不少的民俗学和民间文学资料表明,口传的事件不一定比书面记载的事件真实性差。上述传说和相关研究说明,胜浦地区及其他吴地人相信,至少约在楚汉时期,吴歌就已经登上了历史舞台而为该地人民所熟知。

今胜浦地区有确切文献记载的历史当数元末明初,著名诗人高启在胜浦地区的青秋浦(时称"青丘浦"或"青邱浦",据说后者是为了避孔丘的讳)隐居,给后世留下了许多诗作,其中很多反映了胜浦地区的历史风貌,"胜浦山歌"也由此一见端倪。

高启(1336—1374),字季迪。元末隐居吴淞青丘,自号青丘子。明洪武元年(1368),应召入朝,授翰林院编修,以其才学受朱元璋赏识,复命教授诸王,纂修《元史》。他为人孤高耿介,思想以儒家为本,兼受释、道影响。他厌倦朝政,不羡功名利禄。因此,洪武三年(1370)秋,朱元璋拟委任他为户部右侍郎,他固辞不受,被赐金放还;但朱元璋怀疑他作诗讽刺自己,对他产生忌恨。高启返青丘后,以教书治田自给。苏州知府魏观修复府治旧基,高启为此撰写了《上梁文》。因府治旧基原为张士诚宫址,有人诬告魏观有反心,魏被诛;高启也受株连腰斩①。

高启与胜浦青秋浦的结缘是因为婚配。至正十六年(1356),江南地区张士诚领导的起义军占领了苏州。张士诚出身盐贩,史称他"持重寡言,好士,筑景贤楼,士无贤不肖,舆马居室,多厌其心,亦往往趋焉"。张士诚统治江浙的十年间,也许是高启一生中最快意的时候。张的重臣饶介很爱重高启的才华,延为上客。青年诗人和朋友们一起饮酒赋诗,豪纵自乐。人们把高启和杨基(字孟载)、张羽(字来仪)、徐贲(字幼文)合称为"吴中四杰"。十八岁时,高启与吴淞江边青邱的富豪周子达之女结婚。婚后,举家迁到青邱,依外家为活,以咏歌自适,自号青邱子。在此期间写的诗大多描写了乡间的田园野趣。如《牧牛词》《捕鱼词》《养蚕词》《射鸭词》《伐木词》《打麦词》《采茶词》《田家行》《看刈禾》等。这些诗没有把田园生活理想化,而是在一定程度上反映了阶级剥削和人民疾苦。如《湖州

① 《中国大百科全书·中国文学》"高启"词条,鲍昌撰写。

歌送陈太守》①：

> 草茫茫，水汩汩。
> 上田芜，下田没，中田有麦牛尾稀，种成未足输官物。
> 侯来桑下摇玉珂，听侬试唱湖州歌。
> 湖州歌，悄终阕，几家愁苦荒村月。

再如《牧牛词》②：

> 尔牛角弯环，我牛尾秃速，
> 共拈短笛与长鞭，南陇东冈去相逐。
> 日斜草远牛行迟，牛劳牛饥唯我知；
> 牛上唱歌牛下坐，夜归还向牛边卧。
> 长年牧牛百不忧，但恐输租卖我牛。

《养蚕词》③写道：

> 东家西家罢来往，晴日深窗风雨响。
> 三眠蚕起食叶多，陌头桑树空枝柯。
> 新妇守箔女执筐，头发不梳一月忙。
> 三姑祭后今年好，满簇如云茧成早。
> 檐前缫车急作丝，又是夏税相催时。

又如其《青丘子歌》有这样的诗句"听音谐韶乐，咀味得大羹，世间无物为我娱，自出金石相轰铿"，说明当时田间地头农民的歌声在高启听来如同孔子闻韶三月不知肉味，这一方面说明高启欣赏原生的"天籁之音"，同时也表明了胜浦山歌当时就不俗。

这些作品，是高启诗歌中的精华部分。透过这些诗作，我们约略可以得见元明之交胜浦的传统生活方式，也可以约略管窥那时胜浦人唱山歌的生动画面。

① 见网页 http://residence.educities.edu.tw/f5101231/m13.html。
② 陈沚斋选注：《高启诗选》，广东人民出版社，1985年，第11页。
③ 同上，第13页。

建于明代天启二年(1622)许望村的状元桥①

明代中后期,是民歌繁兴的时代。卓人月(1606—1636)说:"我明诗让唐,词让宋,曲又让元,庶几吴歌《挂枝儿》《罗江怨》《打枣竿》《银绞丝》之类,为我明一绝耳。"②明代苏州大才子冯梦龙(1574—1646)万历年间③编辑的《山歌》,是明代隆庆、万历年间苏州及其城郊的乡村"山歌"汇编,"为我们保存了大量明代民间歌曲作品,为研究吴中'山歌'提供了极好的材料,是一部有价值的书"④。其中有多首山歌与"胜浦山歌"非常近似,如:

① 引自《胜浦旧影:马觑伯纪实摄影作品集》,文汇出版社,2014年,第53页。
② 程有庆:《"我明诗让唐"及〈古今词统〉评点问题》,http://wk.baidu.com/view/7be574ece009581b6bd9ebac?ssid=&from=&bd_page_type=1&uid=bk_1344387907_305&pu=sl@1,pw@1000,sz@224_220,pd@1,fz@2,lp@0,tpl@color,&st=1&wk=sh&dt=pdf&md=sax_5。
③ 关德栋先生据《山歌》卷五"杂歌四句"第四首《乡下人》的评注:"犹记丙申年间,一乡人棹小船放歌而回"中的"丙申年间"(万历二十四年,即公元1596年)推断,冯梦龙编辑《山歌》当在此后不久。见关德栋:《山歌·序》,引自《明清民歌时调集(上)》,(明)冯梦龙等著,上海古籍出版社,1987年,第253页。
④ 关德栋:《山歌·序》,引自《明清民歌时调集(上)》,第267页。

冯梦龙《山歌》	胜浦山歌
偷① 东南风起响愁愁， 郎道十六七岁个娇娘那亨偷。 百沸滚汤下弗得手， 散线无针难入头。 姐儿听得说道弗要愁， 趁我后生正好偷， 偺了弗捉滚汤侵杓水， 拈线穿针便入头。	结识私情楼上楼 结识私情楼上楼， 楼上私情最难偷。 滚水里揩面下手难， 石板上雕花难起头。 结识私情楼上楼， 楼上私情最好偷。 滚水里揩面只要镶冷水， 石板上雕花要琢丝缕。
娘儿② 娘儿两个并肩行，两朵鲜花啰里个强， 囡儿道池里藕儿嫩个好，娘道沙角菱儿老个香。	结识私情娘囡俩 结识私情娘囡俩，两朵鲜花哪朵香？ 塘里红菱挑嫩吃，沙角菱咬咬老来香。

至于相同的套式如"结识私情""姐妮生来""隔河看见""栀子花开"等就更多，笔者在第三章还会详细分析。这说明，有些胜浦山歌与其他吴地山歌已经传唱有四百多年的历史了。笔者王小龙曾撰文比较冯梦龙《山歌》与常熟白茆山歌的联系，从歌词结构等因素进行比较后，认为"白茆山歌"是对以冯梦龙《山歌》为代表的明清民歌的稳定继承③。现在看来，冯梦龙采访的地区从苏州市区到苏州市郊，范围还是比较广的，可能也包括现今胜浦地区。冯梦龙生前考察吴歌的范围，也是我们今后研究的课题。

到了清代，胜浦山歌仍有传唱，清代诗人归圣脉，字莪庵，有诗作《渔沼荷风》：

湖畔萦回千亩池，沼低杨柳绿垂丝。
翩翩荇藻鳞翻锦，冉冉芙蕖香浥腮。

① 《山歌》卷一《偷》，引自《明清民歌时调集（上）》，第299页。
② 《山歌》卷四"私情四句"《娘儿》，引自《明清民歌时调集（上）》，第335页。
③ 王小龙：《冯梦龙〈山歌〉与白茆山歌》，《常熟高专学报》2004年第3期；王小龙：《白茆山歌研究中的几个问题》，《广播歌选》2011年第7期。

> 林啭莺声鱼出没,波摇树影月移枝。
> 爱同茂叔称君子,时自高吟渔父词。①

该诗体现了江南水乡一片田园风光,也从侧面反映出当时的胜浦,渔歌时有耳闻。

1851年间爆发了太平天国运动,1860年,忠王李秀成攻占苏州,建立了"苏福省",并实行了一系列有利于民生的政治、经济、军事政策,得到了苏州城乡老百姓的热烈拥护和衷心爱戴②。至今流传的胜浦山歌《太平军颂歌》这样唱道:

> 人人称颂太平军,重义气来讲良心。
> 看见财主勿放过,看见穷人笑盈盈。
>
> 满村锣鼓声声响,龙灯舞来狮子跟。
> 穷苦百姓都庆贺,天军带来太平春。
>
> 阿爹七十做生日,杀只大鸡肥又嫩。
> 阿爹勿肯尝一块,双手捧去送天军。
>
> 日头出来亮又明,伲搭来仔太平军。
> 财主作恶受捆绑,推去杀头快人心。

常熟白茆山歌也有一些至今传唱的"历史传说歌"与之相呼应:

> 毛竹笋哟两头黄,农民领袖李忠王,
> 地主见了他像见阎王,农民见了赛过亲娘。(下略)③

这些山歌与历史记载相互印证,共同构建了太平军、李秀成在苏州的生动历史细节。

① (清)彭方周纂修:《吴郡甫里志》"卷二十四·列朝诗选",载《中国地方志集成·乡镇志专辑⑥》,江苏古籍出版社,1992年,第177—178页。
② 参见邵轶群、陈琳:《忠王李秀成与苏州》,《苏州教育学院学报(社会科学版)》1992年第2期。
③ 《中国白茆山歌集》,第471页。沈建华唱,袁飞记。

顾颉刚在《苏州的歌谣》中记述了他曾于"民国八年""收得苏州市及附近市乡的歌谣二百余首",而且说"歌谣中最有趣味的当然是情歌。但这些歌谣只在乡间发达,城市中人因为受了礼教的束缚,情爱变成了秘密的东西了"①,可见他主要是在苏州乡间搜集。其中有多首儿歌和情歌与现今胜浦山歌如出一辙,比如他记录的"对山歌"与胜浦老山歌手吴叙忠的演唱几无二致:

顾颉刚的记录	胜浦吴叙忠的演唱
甲唱 山歌好唱口难开。 樱桃好吃树难攀。 白米饭好吃田难种。 鲜鱼汤好吃网难张。 乙问一 啥人对俫说"山歌好唱口难开?" 啥人对俫说"樱桃好吃树难攀?" 哈人对俫说"白米饭好吃田难种?" 哈人对俫说"鲜鱼汤好吃网难张?" 甲答一 唱歌郎对我说"山歌好唱口难开。" 贩桃郎对我说"樱桃好吃树难攀。" 种田汉对我说"白米饭好吃田难种。" 捉鱼郎对我说"鲜鱼汤好吃网难张。" 乙问二 落里碰着唱歌郎? 落里碰着贩桃郎? 落里碰着种田汉? 落里碰着捉鱼郎? 甲答二 上山碰着唱歌郎。 下山碰着贩桃郎。	啥个好唱口难开? 啥个好吃树难栽? 啥个好吃田难种? 啥个好吃网难张? 山歌好唱口难开, 樱桃好吃树难栽。 白米饭好吃田难种, 鲜鱼汤好吃网难张。 俫哪能晓得山歌好唱口难开? 俫哪能晓得樱桃好吃树难栽? 俫哪能晓得白米饭好吃田难种? 俫哪能晓得鲜鱼汤好吃网难张? 唱歌郎搭奴说山歌好唱口难开。 贩桃郎搭奴说樱桃好吃树难栽。 种田汉搭奴说白米饭好吃田难种。 捉鱼郎觉得鲜鱼汤好吃网难张。 你哪搭碰着唱歌郎? 哪搭碰着贩桃郎? 哪搭碰着种田汉? 哪搭碰着个捉鱼郎? 奴上山碰着么唱歌郎。 奴下山碰着贩桃郎。

① 顾颉刚:《苏州的歌谣》,载钱小柏编:《顾颉刚民俗学论集》,第353页。

(续表)

顾颉刚的记录	胜浦吴叙忠的演唱
田角落里碰着种田汉。 西太湖里碰着捉鱼郎。 乙问三 纳亨样式唱歌郎？ 纳亨样式贩桃郎？ 纳亨样式种田汉？ 纳亨样式捉鱼郎？ 甲答三 长长大大唱歌郎。 矮矮短短贩桃郎。 黑铁袜搭种田汉。 赤脚零丁捉鱼郎。 乙问四 送样啥个唱歌郎？ 送样啥个贩桃郎？ 送样啥个种田汉？ 送样啥个捉鱼郎？ 四 送本小书唱歌郎。 送只猫篮贩桃郎。 送双蒲鞋种田汉。 送两生丝捉鱼郎。 乙问五 一本小书几许瓣？ 一只猫篮几许眼？ 一双蒲鞋几许根？ 一两生丝几许头？ 甲答五 只买小书勿数瓣。 只买猫篮勿数眼。	田角落里碰着种田汉。 西太湖里碰着捉鱼郎。 倷看见唱歌郎阿送啥？ 倷看见贩桃郎阿送啥？ 倷看见种田汉阿送啥？ 倷看见捉鱼郎阿送啥？ 奴看见唱歌郎勒送啥。 奴看见贩桃郎勒送啥。 奴看见种田汉勒送啥。 奴看见捉鱼郎勒送啥。 拿拨拉唱歌郎送点啥？ 倷拿拨拉贩桃郎送点啥？ 拿拨拉种田汉送点啥？ 拿拨拉捉鱼郎送点啥？ 我买本小书送拨拉唱歌郎。 买只羹篮送拨拉贩桃郎。 买只生草蒲鞋送拨拉种田汉。 买两丝线送拨贩桃郎。

（续表）

顾颉刚的记录	胜浦吴叙忠的演唱
只买蒲鞋勿数根。 只买生丝勿数头。 乙问六 纳亨死法唱歌郎？ 纳亨死法贩桃郎？ 纳亨死法种田汉？ 纳亨死法捉鱼郎？ 甲答六 唱歌郎死起来烂牙床。 贩桃郎死起来掼桥上。 种田汉死起来下泥潭。 捉鱼郎死起来汆长江。①	唱歌郎死是烂牙床。 贩桃郎死是掼桥桩。 种田汉死是空放棺材楠木盖。 捉鱼郎西太湖里汆河塘。

这说明，类似这样的"对山歌"内容也传唱了百年之久了②。顾颉刚还说："我虽写到这里为止，但擅长对山歌的人依然可以就'牙床，桥上，泥潭，长江'生发些别种问句而再唱下去。这种歌词写在本书上看，固然觉得很单调，但在他们清夜高歌的时候，我们听着实在是非常美丽的。"③他已经初步揭示出了口头传统与书写传统的某些区别，这也是顾颉刚版本与吴叙忠版本稍有不同的原因所在。

1949年4月，吴县解放，其后胜浦地区陆续建立健全了地方政府和组织。老百姓为此欢欣鼓舞，有山歌《伲乡有了共产党》这样唱：

① 顾颉刚：《苏州的歌谣》，载钱小柏编：《顾颉刚民俗学论集》，第360—364页。
② 常熟白茆陆瑞英的《山歌好唱口难开》与顾颉刚的记载也非常近似，录在这里以供参照："山歌好唱口难开，杨梅桃好吃树难栽，白米饭好吃田难种，鲜鱼汤好呷网难张。啥人话山歌好唱口难开？啥人话杨梅桃好吃树难栽？啥人话白米饭好吃田难种？啥人话鲜鱼汤好呷网难张？张良说山歌好唱口难开，韩信说杨梅桃好吃树难栽，沈七哥说白米饭好吃田难种，姜太公说鲜鱼汤好呷网难张。哪搭碰着唱歌郎？哪搭碰着贩桃郎？哪搭碰着种田汉？哪搭碰着钓鱼郎？上山碰着唱歌郎，下山碰着贩桃郎，廿亩丘横头农田里碰着种田汉，西太湖梢碰着钓鱼郎。哪能就是唱歌郎？哪能就是贩桃郎？哪能就是种田汉？哪能就是钓鱼郎？嘴霸料罴唱歌郎，勿长勿短贩桃郎，黑别劣出种田汉，弯背落曲的鱼郎。阿曾想送唱歌郎？阿曾想送贩桃郎？阿曾想送种田汉？阿曾想送钓鱼郎？买本山歌书送拨唱歌郎，买只苗篮送拨贩桃郎，买把铁拉送拨种田汉，买只针钩送拨钓鱼郎。一本歌书几个字？一只苗篮几个眼？一把铁拉几化齿？一只针钩几化弯？只论歌书勿论字，只论苗篮勿论眼，一把铁拉四只齿，一只针钩两个弯。"载陆瑞英演述，周正良、陈泳超主编：《陆瑞英民间故事歌谣集》，学苑出版社，2007年，第343—344页。
③ 顾颉刚：《苏州的歌谣》，载钱小柏编：《顾颉刚民俗学论集》，第364—365页。

倷乡有了共产党,土地平均分,互助把田耕。

不分老和少,翻身各有份。家家有田耕,户户笑开心。

呒吵又呒争,大家齐欢欣。紧跟共产党,齐心朝前奔。

新中国成立后的新民歌还有很多,因吴地各处大同小异,限于篇幅不再赘述①。

可以说,尽管历史上留存的关于胜浦山歌的文献资料非常稀少,但就从留下来的零星记载中还是可以约略看出胜浦山歌在漫长历史坐标中三个特征比较鲜明的时代:一是汉代,一是明代,一是近代。而且,透过这些为数不多的史料信息,我们也可以看出胜浦山歌的悠久历史、丰富内容和胜浦人民爱憎分明的性格。

① 据胜浦文化工作者马觐伯先生说,中华人民共和国成立以后胜浦镇文艺工作者和当地老百姓编写了大量的民歌。笔者田野考察期间,吴叙忠老人也向笔者提供了一些"新民歌"。关于"新民歌"的更多资料,可参看《中国白茆山歌集》《中国芦墟山歌集》等吴歌集中的新民歌。

第二章
胜浦山歌的生存环境

江南吴地,很多地方都是歌乡:常熟白茆、吴江芦墟、太仓双凤、张家港凤凰、无锡东亭,等等。这些地方的歌声正如清代诗人沈海形容的那样,是"烟雨冥蒙昼景昏,农歌四野竞纷纷。东村群唱西村和,南陇余音北陇闻"①。笔者去胜浦之后,也感到这里会唱山歌的歌手真多,山歌的资源非常丰富。该地山歌"矿藏"为什么这么丰富?这与当地独特的水乡地理环境和以种植水稻为主的农业生产方式有着密切的联系。

第一节 水乡与交通

胜浦地区属于江南水乡,是太湖水网平原区湖荡水网平原的一部分,没有山地和丘陵。地势低平,水网稠密。据《胜浦镇志》记载,胜浦镇总面积为35.8平方千米,其中陆地面积占86.5%,水域面积占13.5%②。但是历史上的胜浦,水域面积应该更大。据清乾隆年间刊印的《吴郡甫里志》③及清道光年间刊印的《元和唯亭志》④,当时的胜浦陆地均为水中一块一块的小洲,

① (明)沈海:《四野农歌》,转引自中国人民政治协商会议江苏省常熟市委员会文史委员会编:《常熟文史·第三十八辑》,2007年,第6页。
② 胜浦镇志编纂委员会编、吴兵主编:《胜浦镇志》,方志出版社,2001年,第69页。
③ (清)彭方周纂修:《吴郡甫里志》,载《中国地方志集成·乡镇志专辑⑥》,江苏古籍出版社,1992年,引图见该书第8页。
④ (清)沈藻采编撰:《元和唯亭志》,唯亭镇志编纂委员会整理、徐维新点校,方志出版社,2001年,引图见该书前言页第32页。

《吴郡甫里志》中描绘的胜浦地形图(局部)

尚未连成一片(见附图)。因此,历史上的胜浦,是真正的水乡地貌。现今的胜浦,境内仍是河道纵横密布,主要河道有吴淞江、界浦、尖浦、新浦、沽浦、青秋浦、凤里浦、友谊河,全境有大小河道、溇浜百余条。

吴淞江古名淞陵江、笠泽江、松江。元朝至元十五年(1278)始称吴淞江。源于太湖,为太湖入海古"三江"之一。是胜浦与甪直、昆山南港以及斜塘镇的界河。河宽350～600米。胜浦境内长9.812千米。

界浦,又名嘉浦,北起娄江,南至吴淞江,位于境东边缘,是胜浦与昆山正仪镇的界河。河宽50～60米,胜浦境内长4.166千米。

尖浦,北起友谊河,南至吴淞江,河宽40～50米,胜浦境内长5千米。

新浦,是一条人工河,北起友谊河,南至吴淞江,全长5.9千米,河面宽14米,底宽4米。

沽浦,又称古浦,北接中心河,南至吴淞江,全长1.9千米,宽50～70米。

青秋浦,古称青丘浦、青邱浦,又名清溪浦,北原起于沙湖。为了改善交通,便于泄洪,1976年自娄江至胜浦南巷村段进行截直改道,使其北分别起于娄江和沙湖。河宽35～45米,胜浦境内长4.15千米。

凤里浦,古称奉里浦,北起沙湖,南至吴淞江,交叉于胜浦镇与斜塘镇。河宽17米,胜浦境内长5.31千米。

友谊河,西起青秋浦,东至界浦,总长4.6千米,河宽14米,开挖于1975

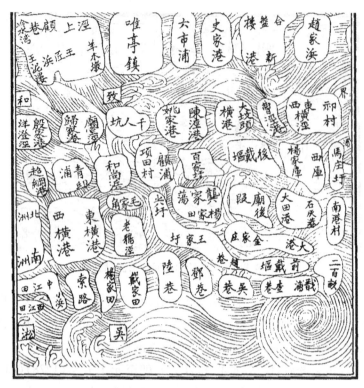

《元和唯亭志》所载胜浦地形图(局部)

年12月。

据《胜浦镇志》记载,胜浦境内河浜众多,曲折萦绕又彼此相连,凤里浦、青秋浦、新浦、尖浦、界浦与吴淞江、友谊河相交,把胜浦全境切割为四大块,称之为四大联圩。现分四大联圩将其他河道名称分述如下:

翻身联圩,在凤里浦、青秋浦间,其河流有:

南北向的(按由西至东、由北至南次序排列,下同)为马步溇、吴家潭、直上港、对墙门江、野家浜、坟堂浜、西江、大园溇、外河江、直挺江、狭泾江、方前江、宋巷江、西江田港、东荒田港。

东西向的为杨家双江、庙金安江、陈家浜、关刀溇、小水车溇、二潭溇、学田溇、宋家浜、龙潭浜、王山河、西横江、东横江、下游溇、旺巷江、上沙浜、下沙浜、北听溇、和尚浜、雪洞泾、南村江、三家村浜、旺坪泾、南挺江、许径江、徐家泾。

胜西联圩,在青秋浦、新浦间,其河流有:

南北向的为西新泾、东支江、中心河、野凌江、杨基田浜、邓巷港。

东西向的为新开生产河 16 号、15 号、14 号、13 号、12 号、11 号、10 号半、10 号、9 号、8 号(南洲江)、尼桥江、上漳江、老鸦江、陆巷江、褚巷江、戴家田江、溇里、南水溇、邓巷浜。

胜东联圩,在新浦河、尖浦间,其河流有:

南北向的为下荡江、棉袄潭、桑河、张霞浦、下木渎、项千江、里巷浜、内江、东水溇、安泾江、庙江、大方港。原有的九曲湾、长江、荷花溇、泥荡溇、归家浜、南浜、上南嘴头、长江里、长南江、上南江。

东西向的为横江、陆胜浜、北石溇、汗千溇、下西溇、安家浜、定心浜、上高头、查巷浜、后村浜、南浜、大溇、高肋头。

界浦联圩,在尖浦、界浦间,河流有:

南北向的为南介溇、里江、荷花溇、木渎湾、徐巷江、齐古溇、张盖江、黄介浜、旱基江。

东西向的为石灰港、二百亩浜、南港江、汪洋溇、蒲溇里、东村江、北荡田江、丫枪溇、南荡田江、西江溇、东江溇。①

因胜浦河道众多,因此,"居民多为临河傍水"②,"古无驿道。乡间多半利用堤岸或田埂形成的小道互相联系。与外界沟通素赖舟楫"③。"胜浦境内河港交叉,渡口众多,历来有农民摇船摆渡的习惯,偏僻渡口设有纤渡,自由拉纤过河"④。

郑土有教授在分析吴地山歌盛行的原因时这样分析:

> 吴语地区农村农民的生存环境具有两个显著特点:一是地理条件优越,物产丰富,在旧时与其他地区相比,是相对比较富庶的,即使一般的穷苦人家,也能过上维持温饱的生活;二是水网密布,纵横交错的河网和星罗棋布的湖泊把人们局限于极小的范围内活动。在没有汽车、火车以及机械动力的情况下,靠手摇船,出行极为不便,很少与近在

① 《胜浦镇志》,第 69、70、72 页。
② 《胜浦镇志》,第 82 页。
③ 《胜浦镇志》,第 170 页。
④ 《胜浦镇志》,第 171 页。

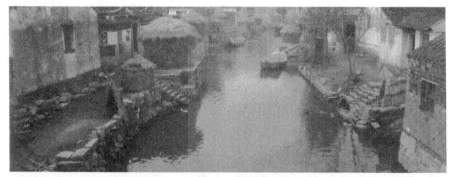

胜浦旧景：前戴村(上)、南港村(下左)、邓巷村(下右)①

咫尺的城镇有沟通。闭塞造成与外界交流极为贫乏,大多数农村几乎生活在与世隔绝的状态之中。②

胜浦镇过去的生存状况确如郑土有教授所形容的那样。胜浦镇当地人也对传统的生存状况作如下形容：

> 苏州东部水乡,河港密布,水网交织。在我童年时代,村镇之间并无公路更无车马等陆上交通工具。村民出行,赖以舟楫；积肥运粮,全仗农船；进城上镇,就靠航船。正是"不可一日无舟楫"。③

古老的吴淞江绕南端折北而过,境内南北向的五浦(即界浦、尖浦、沽浦、青丘浦、凤里浦)与东西向的友谊河等其他河道相互贯通,构成了

① 引自《胜浦旧影：马觐伯纪实摄影作品集》,文汇出版社,2014年,第11页。
② 郑土有：《吴语叙事山歌演唱传统研究》,华东师范大学2004年博士论文,第77页。
③ 马觐伯：《乡村旧事：胜浦记忆》,古吴轩出版社,2009年,第137页。马先生是20世纪40年代出生的,这说明,胜浦与外界有密切联系是新中国成立后的事,至20世纪90年代才真正融入苏州大家庭。

极具代表性的江南水网地区。①

可以说前不巴镇,后不巴店,信息不畅,百姓出门,舟楫代步。②

以前和外界不通公路,从苏州城里前来摇船要摇上大半天。③

我是领教过胜浦的闭塞的……已是20世纪70年代了,我一家四口人去阿舅家吃喜酒。去胜浦只有从唯亭往南的一条不宽的土路。早上从跨塘乘火车到唯亭,阿舅的儿子摇了一只船到唯亭镇上来接我们。傍晚回家,因西北风大,摇船太吃力了,我们一家四人只能步行到唯亭。天上下起了雪珠,我驮着小儿子,妻子携着大儿子,顶风冒雪,跟跟跄跄地走了头两个钟头才到唯亭,已是筋疲力尽,两手冻僵,脸上发麻,话也不会说了。妻子发誓:再也不去胜浦了!④

水乡闭塞的地理环境造就了它独特的乡风民俗。电影《刘三姐》的开头阿牛哥与钟妹隔着宽阔的河面互相呐喊问答,中间刘三姐与钟妹飞梭织网,两人又共同哼唱起了渔歌,这些场景也许就是过去胜浦人与人交流的常见方式。类似的场景不一而足。唐人杜荀鹤《送人游吴》诗写道:"君到姑苏见,人家尽枕河。古宫闲地少,水港小桥多。夜市卖菱藕,春船载绮罗。遥知未眠月,乡思在渔歌。"这首诗全面涉及江南水乡的衣食住行和经济、文化风俗。山歌、"渔歌",也就是在这样的环境下"喊出来""唱出来""哼出来"的。

音乐学家乔建中20世纪80年代起致力于"音地"关系的研究,他认为音地关系可以体现为"表层关系",即环境会影响音乐体裁的选择⑤;也可以体现为"深层关系",即地理因素所造成的民间音乐风格区;还体现着"储存

① 吴云龙:《弘扬传统文化 建设和谐胜浦:胜浦"山歌、水乡妇女服饰、宣卷"民俗文化与现代文明》,载胜浦镇三宝研究办公室编:《胜浦三宝资料集(一)》,2009年,第24页。
② 吴兵:《悠悠乡韵话服饰》,《娄江》2008年第2期,第37—38页。
③ 建春:《吴淞江边听山歌》,《姑苏晚报》2009年4月18日,第24版。
④ 魏雪耿序,载吴兵著:《我是"潭长"我的潭》,古吴轩出版社,2015年。
⑤ 乔建中:《音地关系探微——从民间音乐的分布作音乐地理学的一般探讨》,载《土地与歌——传统音乐文化及其地理历史背景研究》,山东文艺出版社,1998年,第259—282页,引文见第266页。

关系",即地理环境"作为保护传统文化自然屏障"。他引用萨波奇·本采在《旋律史》一书中的论述,认为萨波奇关于"边沿储存"的思想"简直是一个伟大的发现"①。胜浦过去虽然毗邻苏州,但是因为四周环水,成为苏州的"灯下黑"地带,自然就成了萨波奇所说的"全世界所有现存的和发展中的民间音乐——基本上都是内陆的产物即封闭地区的产物"了。这里,阻隔传统胜浦社会、传统胜浦人对外交流的,不是像内陆地区绵延起伏的"山",而是一望无际、浩瀚无边的"水"。

因每日以水为伴,这里的人们也多了一份与其他地方不一样的"恋水情结"。这也许是其他地方的人所难以体会到的:

> 当我在人生旅途中感到精疲力竭时,当我处在时事荣辱的烦襟俗虑中,只要在水一方,来到清澈碧绿、波光潋滟的江河边,抑或站在跨越水面的小桥上,独自低首俯视像丝绸一样光滑平整的河水,看着流水从容地流淌,我的心会如镜一样平静,疲惫烦恼让洁净的流水驱赶而去。有位作家说:也许人的身体绝大部分是由水构成的,见到水,总能激起我的亲切之感,只要在水边,我的心便会宁静淡泊。这位作家的话,道出了我对水的心语。清莹莹的河水,哪怕是一点一滴,都是我疲惫时拥有的一条归乡之路。
>
> 记得70年代的一个夏天,我去北方作客。一星期的北方生活,使我食欲不振,心烦意躁,人也日渐消瘦,以为自己病了,急急返回故里。奇怪的是,一到家里,在北方的这一切病态症状顿时不治而去。生产队派我开船去太湖"横茭草",身体成天浸泡在水里,用"横钌"䅟太湖里的茭草,竟然挥刀自如,精神饱满,哪有在北方时病恹恹的样子?!看来,是水土不服之故,所以,平时我不愿意出远门。我离不开水啊!②

由爱水到爱与水相关的物事,如船、渡口、桥等,所谓"爱屋及乌":

> 阳澄风帆,虽已尘封在历史的长河中,但无法湮灭我心中的追思。一叶叶风帆,化作绵长的记忆,像阳澄湖水一样,不断流淌。③

① 乔建中:《音地关系探微——从民间音乐的分布作音乐地理学的一般探讨》,载《土地与歌——传统音乐文化及其地理历史背景研究》,第277页。
② 马觐伯:《乡村旧事:胜浦记忆》,古吴轩出版社,2009年,第57—58页。
③ 马觐伯:《阳澄风帆》,载《乡村旧事:胜浦记忆》,第111页。

农船,曾经在农村辉煌过一时,到了1997年后,农村开始大动迁,家乡跨入小城镇建设的行列,土地被征用,农民成了城镇居民。不种田了,家中的一切农具在住进动迁小区的楼房后却成了累赘,能变卖的则变卖,不能变卖的就丢弃。其中让我不忍心的是那条水泥船,10年来的伤筋动骨已是伤痕累累,变卖也没有人要了。我只能弃它而去,让它在我家屋后的河浜内自生自灭。

一年后,我曾回老屋看看,老屋不见了,一个村庄已在版图上消失,那条曾经村民生活中的河浜,已是杂草丛生,淤塞不通。在混浊的河水中隐隐见到我家那条水泥船,这时不禁让我悲怆泪涌。欣慰的是它并不孤单,陪伴它的还有几条农船也横陈泥涂。①

寒暑相易,当年渡口已时过境迁,再也找不到一点痕迹,唯滔滔流水依旧。②

家乡是个水网地区,河港交叉,曲折萦绕又彼此相连,把乡境内的田地分割成了无数块状,给乡民出行带来了无尽的烦劳。

桥,就成了此地与彼地联结的纽带,让人们踏着它的脊梁通行。

家乡的桥有众多的面孔,简陋的竹夹桥,朴实的木板桥,坚固的青石桥,古老的石拱桥,后来有了浑厚的水泥桥,平坦的公路桥;家乡的桥又有繁杂的名字,通安桥、和顺桥、万福桥、堂门桥、尼江桥、新浦桥,还有以村命名的宋巷桥、南洲桥、戴家田桥,后来又新建的胜浦大桥,新胜桥,漳江桥等约有几十座。

家乡的桥,不仅方便了乡民的出行,它还是我心底蕴蓄着的水乡梦境,桥影绰绰,村墟隐隐,绿水迢迢,梦见桥就梦见水乡的事和物,在我回忆里浓缩,在我想象里稀释,有时稻花香的飘浮,鸡鸣声的远播,在时空里真实着、虚幻着。

儿时我走过不少竹夹桥,几根竹子几根绳,扎扎缚缚便成桥。当妈

① 马觊伯:《湮灭的农船》,载《乡村旧事:胜浦记忆》,第167页。
② 马觊伯:《渡口情思》,载《乡村旧事:胜浦记忆》,第136页。

妈搀扶着我过桥时,我不是因竹桥的简陋而心惊,倒是为有几根竹子让我能够顺利过桥而惊叹。长大了,在我走上索路村的一座青石桥时,又让我感到无数顽石能堆砌成一座桥而觉神奇。我工作了,我又为亲眼看到滔滔吴淞江上架起了数百米的胜浦大桥而自豪。这不是虚幻,是真实;这不是梦境,是现实。

桥筑成了水乡江南,因为有了桥,水乡才有了清秀。水上横卧着坚实的桥,桥下流淌着柔情的水,陪伴着不期而至的吴侬软语和悠扬的水乡山歌,家乡变得更为妩媚,靓丽。每当我走过一座座各色各样的桥时,都会静心聆听桥下潺潺的流水声,无不让我沉醉。此时,我笨拙的嘴也会吟上两句诗来,呵,一座座桥凝成了水上的一行行诗文。①

对水也产生了敬畏之心,由此诞生了一些崇拜心理和崇拜行为:

行船,当船离岸时,撑篙者用篙子在船头前划三下水,下橹摇船时把橹要说一声"说喝",驱赶水上恶神,祈赐一路顺风。

女性行路过桥时,若有船只通过桥洞,必须止步,不可在船过桥时在桥上行走,否则,要遭到船主的责骂或篙子的袭击。女性行走时,若遇地上有扁担,不能跨越,必须绕行。据说,女性跨越船只,船只行路不利,要遭厄运。跨越扁担,挑担者要生肩痛。这虽是轻视女性的不良习俗,却至今沿袭。②

胜浦山歌中,与水乡生活场景相关的内容时有出现,如摇船、张鱼、拖虾等。情歌中与水乡场景相关的则更多,比如"姐在河滩汰白菜""小姐妮洗脚下河滩""结识私情隔条浜",等等。数量众多,不胜枚举。这里仅举一例:

小姐妮土勒河滩垛,扳牢仔杨树望情哥。
娘问囡,看点啥? 囡说河里川条成双多。

四川山歌《槐花几时开》是世界闻名的一首山歌,它由"高山"上的"槐树"起唱,而胜浦山歌却是以"河滩"边的"杨树"起唱。一内陆,一水乡,两种

① 马觐伯:《家乡的桥》,载《乡村旧事:胜浦记忆》,第 174 页。
② 《胜浦镇志》,第 355 页。

不同的地理环境,两个不同地理环境下成长起来的姑娘,一样深情的期望。

第二节 稻作为主的生产劳动

胜浦地处北亚热带,属季风性湿润气候,四季分明,日光充足,雨量充沛,气候温和,无霜期长[①]。历年来以种植水稻、三麦(大麦、小麦、元麦)、油菜为主[②]。但是最主要的作物还是水稻。因为米面是该地的主食,特别是米:

米,以大米为主。一日三顿,中顿吃干饭,早晚顿常吃米煮的粥或用饭泡的粥(泡饭粥)。米有粳、籼、糯之分。粳米也称大米,性软味香,主要烧成干、稀两种,干的称饭,稀的称粥。籼米性硬吸水,同量的米做饭要比粳米成饭量多,烧制的饭粳性欠黏。农民在缺粮期间,常用粳米同城市居民以1比1.2换取籼米。籼米不宜煮粥,煮成的粥淡而无味,又无黏度。糯米味香且黏,常用作糕、团、粽子和酒酿。

米与青菜合煮(先放米后放菜),烧成菜饭、菜粥,辅以猪油,香黏可口,米饭与鸡蛋混炒,便成蛋炒饭。米磨成粉,可蒸糕,做米团、米饼,加水烧糊则成粉粥。用米粉制成的糕有松糕和年糕两种,松糕用以喜事作盘礼,年糕在除夕之前蒸制,过年后慢慢食用,甚至发霉。米团有小元子、汤团和瘪嘴团。小元子和瘪嘴团无馅。瘪嘴团和粥或菜一起烧煮。汤团和大团子内有赤豆馅、芝麻馅、肉馅和菜馅。在每年冬至和廿四夜有吃大团子之俗。米饼有蒸粉饼、油煎饼、拜节饼(也称拜节团)和粥镬饼。油煎饼无馅,用生粉团在镬子里用油煎烤。粥镬饼无馅,在烧饭或烧粥时贴在镬子边上一起煮熟。蒸粉饼则用米粉加适量水后在蒸笼里蒸熟,再做成饼,内包赤豆馅。拜节饼和蒸粉饼一样制作,但比蒸粉饼大一倍。用米粉还可制作"寿桃",用于父母祝寿和舅舅送给外甥的礼盘。米粉羼水搅和,直接倒入镬子内,用铲刀摊开制作,称为"面衣"。炒熟的米碾成米粉,放入糖,可直接用开水冲拌,叫"炒米粉"。[③]

① 《胜浦镇志》,第72页。
② 《胜浦镇志》,第97页。
③ 《胜浦镇志》,第353页。

米有这么多花样的吃法,足以跟西北人多样的面食媲美。可见该地稻作文化的重要性。

《元和唯亭志》在"物产"类第一项就列有"稻糯之属":

稻 糯 之 属

早红莲(一名救工饥,粒小色白)、早白稻(皮芒米白)、晚白稻(一名芦花日)、师姑粳(即矮稻,粒圆如珠)、紫芒稻(紫壳白粒,张方平诗云:"鲈烩饭紫芒")、香子稻(色斑粒长,一勺入他米,炊之饭皆香)、芋奶黄(二种并色,黄而香)、鸭嘴黄、箭子稻(稻品之最高者)、小籼禾(农家蒸谷,赖以续食)薄十分、老来红(即老红稻)、累泥乌、金钗糯(酿酒最佳,刘梦得诗云:"酒法得传吴米好")、闪西风(一名早中秋)、赶陈糯(有芒)、羊须糯(芒长如须)、香珠糯(有芒而香)、虎皮糯(一名蟹壳糯,色斑)、秋风糯(即冷粒糯)。①

可见在晚清,胜浦地区的水稻品种就非常繁多。到了中华人民共和国成立以后,水稻品种就更多了:

建国前,水稻以早粳稻、"一时馨"为主,口粮接不上的农户,种植一部分黄谷稻等早熟品种,大都是稀植的高秆型品种,产量较高。一些优质品种如香粳稻、飞来凤因产量低,很少种植。

建国初期,因沿袭小农经济生产,水稻种子依靠各家各户自留自用,因此良莠并存。籼稻品种有"六十日""黄瓜籼"。农业合作化后,政府组织引进高产品种,加以推广,逐步淘汰低产品种。1958年,推广早、中品种"黄早十日"和晚稻品种"老来青"。后"老来青"因连年种植,易患颈瘟病而被淘汰。1962年,单季晚稻推广良种"农垦58号",俗称世界稻。该品种短秆粗壮,不易倒伏,穗大粒粗,耐肥高产。中熟品种推广高产优质的"金南风",这个品种成为60年代的当家品种。1965年,推广种植双季稻,茬口布局变动,双季稻前季先用生长期短、早熟的品种,大多从外地引进,先后有"矮南早一号""二九青""原丰早""矮三九""广陆矮四号"(简称"广四")。后季品种除仍用"农垦58号"外,还

① 《元和唯亭志》,第39页。

有"农虎6号"和糯稻"桂花黄"等品种。80年代,继"农垦58号"后,单季晚稻推广"昆农选",后引进"秀水04"(即"8204")等品种。90年代后,以"88—122""太湖粳二号"为主。"太湖粳二号"虽高产,但米质差。1997年起,选用优质高产的93—31和95—22(又称武运粳7号)为当家品种。经过繁殖、推广,全镇的良种种植面积不断扩大,单位面积产量显著提高。①

对于大米的感情,马觐伯先生也有如下文字:

> 走进吴地农村,望着青瓦覆盖的农舍屋面,缕缕炊烟从伸出屋面的烟囱里袅袅升起,汇聚在乡野上空,透出一股生机。而当你走进一个个绿荫掩映的农家,从灶间飘出阵阵沁心人肺的大米饭香,诱人馋涎欲滴。
>
> 大米饭是吴地农民的主食。吃惯米饭的吴地人,若远足异乡,吃了几天面食和杂粮,会出现饭馋的心慌,此时,唯一渴望的是饱餐一顿香喷喷的白米饭,解解饭馋。一日三餐,粥饭相伴,均是大米煮成,这是吴地人的饮食习惯。吃面食,不过是"调调胃口",从来没把面食当顿饭。吴地有两句俗语,"粥半夜,面黄昏,一顿饱饭到天明"和"吃煞馒头不当饭",就是这个意思。
>
> 吴地人喜欢吃大米饭,是由它的地理环境决定的。吴地是鱼米之乡,农民历来胼手胝足躬耕于田,种植水稻,形成"民食鱼稻"的饮食习俗和民风。
>
> ……
>
> 太湖流域的自然条件,得天独厚,气候温润,四季分明,雨量充沛,最适宜水稻生产。千百年前吴越古地的先民就是依仗于水稻这种基本作物繁衍生息,创造出绚丽多彩的吴文化。
>
> 水稻在全国耕种面广量大,水稻品种又五花八门,十分繁多。再者,水稻又是一种可塑性很大的粮食作物,不同地区、不同土壤、不同条件可使稻谷产生变异,影响大米的优劣。所以,种田人非常重视稻种的选育,不同的稻谷生产的大米成色各不相同。虽然都是大米,但有的性

① 《胜浦镇志》,第107页。

硬,有的性软;有的柔而不黏,有的糯而带滑;有的以香闻名,有的以白著称;米粒也有粒短、粒长、粒细、粒大、粒小之异,并有籼米、粳米、糯米之分。籼米细而长,性硬,烧饭"胀锅",适于煮饭;粳米短而粗,性软味香,可煮饭、烧粥;糯米黏糯芳香,常适宜蒸糕点制饼团,酿制酒醋,也可以煮饭,但不"胀锅"。

……

吴地大米在历史上以软、糯、干、香等特点闻名遐迩,范成大有诗云:"吴田黑壤腴,吴米玉粒鲜。长腰饱犀瘦,齐头珠颗圆。红莲胜雕胡,香子馥秋兰。或收虞舜余,或自占城传……"诗后自注曰:"长腰米,狭长,亦名箭十。齐头白,圆净如珠。红莲,色微赤。香子,亦名九里香,斗米人数合作饭,芳香满案。舜王稻,焦头无须,俗传瞽瞍烧种以与之,占城稻,来自海南……以上皆吴中米品也。"从范成大的诗文,不难看出吴中米品之众。难怪早在清朝康熙乾隆时期,仅在阳澄湖周围的一些乡镇就开了众多的粮行、米店。其中唯亭、湘城的米市尤为著名,有史可查,共开设了九十家米店和粮行。米市带动了百货,一些江南小镇贸易活跃,商贾辐辏,百货骈阗,江南之繁华还不是盛产大米之缘故?①

但是,在山歌里也有"白米饭好吃田难种"的唱词。的确,水稻种植是一桩苦差事。从《胜浦镇志》的简短记载中我们可以一见端倪:

高田地区一年两熟,一熟为小熟,种植三麦、油菜、红花草,即"夏熟",一熟为大熟,种植水稻,即"秋熟"。在沙湖滩旁一些低洼地区,一年仅种一熟水稻。

1965年,开始试种部分双季稻,形成"麦—稻—稻"三熟制,并逐年在全公社推广,形成一年两熟与一年三熟并存的双三熟制格局。到1975年,全公社种植100%双季稻。前季稻在"清明"后分批育秧,"立夏"后分批移栽,继尔后季稻育秧,前季稻管理,"大暑"进入前季稻抢收,后季稻抢种。这一阶段农活集中,季节短,15天左右完成抢收、抢种任务,称"双抢"。"双抢"劳动强度高,又正值酷暑高温天气,社员劳

① 马觐伯:《吴地饭香话大米》,载《乡村旧事:胜浦记忆》,第61—64页。

作艰辛至极。①

《吴歌遗产集粹》中也说：

> 吴歌的产生和稻作文化、舟楫文化都是分不开的。它是伴随着农民的生产劳动而发自内心的歌声。在水田里种稻谷，从育种、插秧、耘稻、耥稻，到收割、牵砻，都唱山歌，这种劳作非常辛苦，所以是"种田人辛苦唱山歌"。特别是在夏日耘稻、耥稻时，"烈日炎炎似火烧"，"面朝黄土背朝天"，整日弯腰劳作，当直起腰来喘口气时，就想大声地唱山歌。在空旷的田野里，此唱彼和，歌声一片，那山歌的节奏，是和劳动的动作相配合的，歌词也可以即兴编唱，以四句头、八句头为多，尽情抒发胸臆，或者一人领唱，众人相和，或者提问对答，幽默风趣，比赛智慧，可以起到缓解疲劳的作用。因此，稻作山歌在我国江南农村已形成习俗，过去有钱的人家，在农忙时要雇用山歌班，在田边唱山歌以鼓动生产。②

笔者采访吴地山歌手，问他们为什么当地流行唱山歌时，他们大多认为是稻作劳动的辛苦造成的。他们说，当地农作物一年两熟甚至三熟，加上炎热的夏天季节，其辛苦程度可想而知。所以自古就有"种田人辛苦唱山歌"的传统。这主要是出于三个方面的原因：一是解除单调劳动的枯燥乏味，比如插秧、耘稻、耥稻等；二是呼出胸中的闷气，特别是炎热的夏天，面朝水田背朝天，下蒸上晒，郁闷无比，通过放声大唱，人会感到舒服，这也符合人的生理需求；三是通过唱山歌提神，尤其是到了下午三四点钟，劳动了几个小时后，人都比较疲倦了，唱起山歌可以提劲提神，提高劳动效率。整个水稻的种植过程，如莳秧、耥稻、耘稻、车水、打场、牵砻等，都要伴随劳动歌声，来调剂精神、解除疲劳。农忙季节，吴越地区还会出现专门的"唱歌班"③，在田头歌唱，以鼓动生产，提高效率。吴越地区的老百姓也是这么认为的。常熟曹浩亮说："唱这种歌呢，主要是秧子插下去以后，耘稻、耥稻时唱，很苦、很累，

① 《胜浦镇志》，第 106 页。
② 金煦、高福民编：《吴歌遗产集粹》，上海文艺出版社，2003 年，第 3 页。
③ 郑土有博士论文《吴语叙事山歌演唱传统研究》第四章第二节"田野中的表演队：山歌班及其功能"详细论述了"山歌班"的活动。施聂姐博士论文《中国民歌及其民歌手》第五章第八节"山歌班和结队歌唱的其他形式"（Shan'geban and other forms of group singing）论述了歌班赛歌对音乐形式的影响。

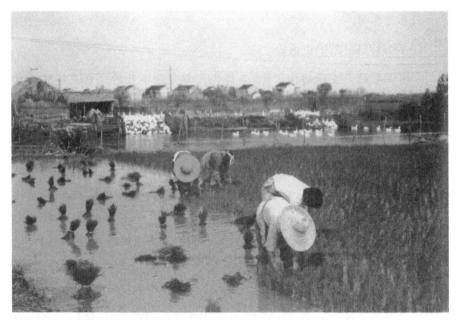

莳秧①

发泄一下"②,常熟白茆歌手万祖祥说:"山歌一唱嘛,做生活就来劲哉。到了三四点钟,很疲劳的时候就唱山歌……唱山歌,本人自己嘛也来劲了,带动一块田里的人干活劲头也来了,而且带动了周围人听山歌。""一般在耘、耥时、莳秧时,歌手的山歌就出来了……割稻要唱割稻山歌,边唱边干,劳动也不太厌气。"③胜浦山歌《种田山歌》(吴叙忠唱)这样唱道:

耘稻要唱耘稻歌,两膀弯弯泥里拖。

眼睅六尺棵里稗,十指尖尖捧六棵。

耥稻要唱耥稻歌,手拿耥杆踏板田面上锉。

两脚拉里空挡走,耥脱是杂草稻发棵。

插秧、耘稻、耥稻都是比较辛苦的活。笔者2013年秋在胜浦老年大学

① 引自《胜浦旧影:马觐伯纪实摄影作品集》,文汇出版社,2014年,第78页。
② 郑土有:《吴语叙事山歌演唱传统研究》,华东师范大学2004年博士论文,第96页。
③ 《中国白茆山歌集》,第30页。

教老人们唱胜浦山歌时,老人们唱着唱着就跪下来在地上做耘稻、斫草的示范,只见他们膝盖在地板上磨,身子都是弓着,前行是基本靠爬。这种情形,元代王桢已有形容:"尝见江东等处农家,皆以两手耘田,匍匐禾间,膝行而前,日曝于上,泥浸于下,诚可嗟叹。"①联想到古籍记载,再亲眼看着老人们的示范,笔者内心激起了极大的波澜。

因此,音乐学者乔建中在分析长三角地区为什么流行田山歌时也说道:这是"由于纬度较低、温度适宜,长江流域(主要是中、下游)地区自古适于种稻,而且是一年两熟或三熟。这就迫使稻农在水田中的劳动强度、时间大大增加,并采取集体换工的方式。这样,一方面是集体性劳动需要统一指挥,另一方面是紧张的劳动需要调节,人们于是找到了一种有益于两者的方式——唱歌。而且是唱歌师傅(简称"歌师")站在田头,边敲锣打鼓、边唱歌的形式"②。

稻作劳动异常辛苦,加上要看天吃饭,因此,一些禳灾祈福的农事崇拜在胜浦也常有出现。据古籍记载,每年农历八月二十四,即金秋丰收季节到来前夕,当地人都要用带青的稻米祭祀灶神,以祈求丰收③。每年腊月二十四日等日子则用火把在自家田里照上一圈,名为"照田蚕"④"点田财"⑤。

水乡独特的劳动环境,还催生了当地独具特色的服饰品种,这就是胜浦水乡妇女服饰。胜浦水乡服饰主要包括包头巾、接衫、襡裙等。这些特殊装扮的诞生,是实用性和审美性综合作用的产物:

> 包头的三色拼角部分使用刺绣的原因是,由于拖角搭在后背,三色拼角必须要挺括,有一定的重量;因为插秧都是背风而退,当地称之为"顺风紧株",只有通过刺绣与拼色增加包头末端的重量,才能避免包头的拖角被风吹起,进而避免妇女的后颈部暴露在烈日之下。因此表面

① (元)王桢:《农书》卷十三,转引自蔡丰明:《论太湖地区的田山歌》,载高福民、金煦主编:《吴歌论坛》,第153页。

② 乔建中:《音地关系探微——从民间音乐的分布作音乐地理学的一般探讨》,载《土地与歌——传统音乐文化及其地理历史背景研究》,山东文艺出版社,1998年,第266页。

③ 《元和唯亭志》,第37页。常熟称为"态茅柴"。《中国白茆山歌集》第61页"附记":"吴俗八月二十四为稻生日,此时正值稻熟季节,农家做糯米团祭神灵和祖先,或扎花灯、敲锣鼓,游于田垄间,称'稻灯会'。"

④ 《元和唯亭志》,第38页。

⑤ 《中国白茆山歌集》第60—61页"附记":"点田财是吴地稻作习俗。正月十五夜,农户用稻草、麦秆、棉秆等物扎成火把,点燃后,让孩子持火把在田里奔走,边走边唱,边烧田里的杂草稻根。然后带一些柴草回家,在屋前屋后、牲畜棚左右绕一周,最后把火把扔进灶膛,仪式完毕。"

上看,包头的拼角是一个刺绣而成的优美的角隅纹样,而实际上它的装饰意义与重量悬垂的物理意义是合二为一的。

穿腰束腰,其中穿腰长同人的腰围,宽达 6 cm;束腰长 30 cm 左右,宽 45 cm 左右,用 3 至 5 层布料衲成;这样使其具有一定的厚度,可以支托腰力——因为在妇女们挑河泥、挑粪、出猪灰等重体力劳动中,需肩挑百十斤重的担子,光凭脊梁骨的力量较难支撑,这时就需要依靠穿腰束腰来借力、助力。同时在束腰的夹层中又暗含了一个口袋,因此其实用功能是集借力、防尘与收纳于一身。

作裙底摆的贴边是按照"前短后长"的形式来贴的(贴边后裙子中间短,两边稍长,最长处 42 cm,最短处 26 cm。由于分两片组成,所以围在身上呈前短后长的效果),当地称之为"半爿头"夏布裙,避免了在水稻田弯腰劳作时因四周一样长而使裙摆前侧拖入泥水中。同时由于水稻田面积较大,还有河汊阻隔,因此住宅与田地之间来往不是十分方便,因此妇女们的生理需要一般都是在田间就地解决,这时这条裙子又能起到野外遮掩的作用。

卷膀的贴边与系带的首要功能也是保护当地妇女在水稻田里的劳作。第一,下田前把卷膀的下端解开,往上翻卷正好罩住裤脚口(所以她们的大裆拼接裤较通常的裤子稍短),既能避免蚂蟥等水虫钻进腿部,又防止了泥浆溅进裤子。第二,秋冬季收获时防止芒刺刺痛皮肤并且防寒(所以才有夹和棉的),这是两个辅助功能。①

长期以来,胜浦农业以种植水稻为主,胜浦人把水稻称之为大熟。水稻的种植、收割主要依靠妇女。胜浦有句俗语"男人直浪,女人弯浪",就是说凡是弯腰的农活全是妇女干,诸如拔秧、莳秧、砟稻之类成了妇女的专利。这样,妇女服饰就要适应水稻生产,特别是弯腰劳作的需要并受到制约,头戴包头防散发,腰束褊裙既护身、防风又助力,袖口小避免草刺虫侵,裤管短以防湿水等。②

① 梁惠娥、张竞琼、刘水:《探析胜浦水乡妇女服饰特色工艺的设计内涵》,《装饰》2010 年第 6 期。
② 吴兵:《悠悠乡韵数胜浦》,见《我是"潭长"我的潭》,古吴轩出版社,2015 年,第 3 页。

戴包头打草包的妇女①

可以说,稻作劳动,是胜浦民间文艺产生的主要动力来源。水乡服饰是这样,山歌也是这样。

上述引文还为我们揭示了胜浦传统社会一个重要的现象,那就是妇女在农耕劳动中的主导地位。胜浦山歌中,也常有展示女性劳作艰辛的歌谣出现,如:

> 网船娘姨苦悽悽,夜夜困块冷平基②,
> 日里张鱼拖虾忙,夜里还要捉田鸡,
> 捉着三只臭螃蜞,一早上市换麦糍。

情歌中诸如"姐在田里拔稗草""姐在田里敛荸荠""姐勒河滩汰菜心""小姐妮量米下河淘""日头直仔姐担茶""小姐妮提早烧夜饭"等的词句也是俯拾皆是,展现出女性的忙碌情景。正因为如此,会唱山歌的妇女比男子多得多。笔者在胜浦接触到的山歌手,绝大部分为女性。比如,2009 年 5 月

① 引自《胜浦旧影:马觐伯纪实摄影作品集》,文汇出版社,2014 年,第 104 页。
② 平基,当地方言,指船甲板。

妇女挑砖和民工加固吴淞江圩岸①

"胜浦山歌美"演唱比赛参赛的20位选手中,只有三位男歌手。妇女歌手的数量占绝对优势,也决定了胜浦山歌中以女性为主人公的题材内容占绝对优势。马觊伯先生《歌娘》一文认为"胜浦地处江南水乡吴文化地区。江南水乡吴文化与稻作文化和舟楫文化是分不开的,伴随着农民的生产劳动和生活就孕育了山歌。女子天生感情丰富,比起男子亦多愁善感,常用唱山歌来抒发她们的情感和排遣寂寞。而女子唱起山歌委婉清丽、温柔敦厚,独具艺术魅力,故称之为歌娘"②。胜浦女歌手,是胜浦山歌主要的传承者。

第三节　多彩的水乡生活、民俗

枕水为伴,稻米为食,这里的人生活习俗上也具有与我国其他地方不同的特点。

首先是岁时习俗。中国古代,一年四季分为二十四节气,各种农事节庆很多。据《元和唯亭志》记载,胜浦人过去要过三十多种节庆日子,可谓名目繁多:

> 四时之俗:新正元旦,爆竹启户,拜神祇,谒祠堂祖宗像,贺年,饮节酒,作春盘,啖节糕,佛寺烧香,礼年忏,不借火,不汲井,不扫地。初三、上元、立春日同。五日,祀五路神,以祈利达。人日、谷日,占水旱,

① 引自《胜浦旧影:马觊伯纪实摄影作品集》,文汇出版社,2014年,第104、90页。
② 马觊伯:《胜浦山歌与歌娘》(上),《苏州日报》2009年11月27日,B3版。

看参星。上元,张灯,食油馓、粉团子,作白膏粥。寒食禁烟,清明插柳扫墓,二月十九日,观音大士诞辰,群集底院进香。三月上巳日,流觞曲水,效修禊故事,二十八日,东岳庙社会。立夏,饮七家茶,免痊夏,家家以大秤权身轻重。四月八日,浴佛会,十四日,神仙诞辰,八仙堂进香,剪蘊草,祀灶,啖神仙糕。端午,帖朱符,悬艾,食角黍、石首鱼,采药,饮雄黄、菖蒲酒,焚苍术,簪榴花、艾叶,茧虎以辟邪;十三日,关帝庙诞会。六月六日,延福寺晒经会,人家曝书画,吃馄饨,浴猫狗;初四、十四、二十四,三日祀灶,二十四日,并祀二郎神。七夕,乞巧穿针,染指甲,儿女辈悉预,谓之小儿节;中元,作盂兰盆会,以荐先;晦日,幽冥教主诞日,群集延福寺,点肉身灯,谓报娘恩(比年,此风顿息),夜则家家门首烧狗屎香。八月朔,城隍会;中秋,祀月宫,焚斗香,赏月,收桂子,士子登状元泾桥候潮;二十四日,以新秋米为食饵祀灶。九日,唯亭山登高,佩茱萸,馅重阳糕,饮黄花酒。十月朔,省墓。冬至三日,略如元旦,俗重冬至节,谓"肥冬瘦年",互相馈问。腊月八日作腊八粥,十六日妇女祭厕姑,二十四日扫舍宇尘,夜祀灶,送灶神,是夕爆竹,各燃火炉于门外,谓之和暖热,田家烧火炬,缚长竿之抄,以照田,名照田蚕;二十五日,煮赤豆作糜,围家同飧,云能辟瘟气,名口数粥。除夕,辛盘,红炉,爆竹易门神,桃符更春帖,接新岁灶神,封井泉,撑门炭,宿火,储水,饮守岁酒,作岁糕,馈岁盘,插松相,芝麻秸于檐端,画石灰于道,象弓矢,以射祟。大约与邑志所载同。①

现今的胜浦人除了与全国人民一样过春节、元宵、端午、中秋等重大传统节日和五一、国庆等新节日外,也有属于自己地域特色的节日,比如"三月廿八汛",自清代以来沿袭至中华人民共和国成立初期:

 农历三月廿八日,东岳大帝诞辰日。今胜浦地区东片村民要到二百亩东岳庙(西片村民到龙墩山)去"解钱粮"(即烧纸帛),并举行庙会。庙会分旱会、水会(船会)。旱会是文娱表演式的大游行,彩旗前导,"肃静""回避"等的行牌和皂隶、刽子手、司印官等执事人员紧随其后,然后

① 《元和唯亭志》,第37—38页。

是敬献神明的各种文娱节目的表演,有吊香档、边走边敲的臂锣臂香(在手臂上穿针、弯作钩子,吊持铜锣、香炉,以示心诚志坚、笃信神灵)、踏高跷、马什景(装成八仙骑在马上行走)、挑花担及道士奏江南丝竹抬着东岳大帝塑像的轿子在庙会上巡行。水会则是摇快船(称摇水会),在沽浦河、吴淞江等宽阔河面上十几条快船竞摇,来往"打招"。庙会上人山人海,摊贩林立,热闹非凡。另外,有的村从外地请来"草台班",在村旁搭台演出。演戏村的村民还要邀请亲友前来看戏吃饭,俗称"留戏饭",此俗60年代后中辍。①

这是胜浦官方记载的传统节日。事实上,在胜浦,有些年纪的人都会有属于自己的个人记忆:

> 苏州东郊水乡农村,农历三月廿八还有"摇新官人"之俗。新婚夫妇被邀回娘家看戏,娘家在农船上买好酒菜,备置糕团点心,带着新女婿和亲戚摇着两橹或扯篷去龙墩山。这天,龙墩山脚下河港内,船似蚁,樯如林,山上山下人如潮。戏场两旁搭起遮阳棚,架起术橡堂,商贾蜂拥而至,摊贩林立。小吃有绿豆汤、豆腐花、小米糖、梨膏糖、粢饭团、海棠糕,还有卖玩具和百货的,更有玩蛇的、耍猴的、卖膏药的、表演杂技的,应有尽有,不一而足,场面煞是热闹。②

这些文献互为印证、补充,使今人对传统节日有了比较全面具体的认识。

除此而外,就是一般的传统节日,胜浦人也有自己独特的"过法",比如:

> 立夏到了,我们孩子头上、纽扣上都会夹豆荚豆花,到外婆家吃有吉利的猪头肉、用称称人等等。清明时节来临,家家户户都要吃马兰头、螺蛳。吃了马兰头、螺蛳,会使人眼明目亮。还有一句胜浦俗语:"清明螺,胜过鹅。"是说清明时节的螺蛳营养丰富,肉质鲜美。所以长辈们都要劝自己的孩子多吃这些小菜。冬至到了,大人会带着自己孩子去田埂烧稻火"腻腻田角落"表示预祝明年大丰收。③

① 《胜浦镇志》,第338—339页。
② 马觐伯:《春台戏怀情》,载《乡村旧事:胜浦记忆》,第15页。
③ 苏州工业园区胜浦金光幼儿园课题组:《乡土教育资源和现代课程整合的实践研究实施方案》,http://www.spyey.cn/jyky1.asp?id=273。

胜浦山歌中,也有歌唱时令季节的十二月歌、四季歌等。比如这首《孟姜女过关寻夫》:

正月梅花是新春,家家户户点红灯。
别人丈夫团圆叙,孟姜女丈夫去造长城。

二月杏花暖洋洋,燕子双双到南海。
燕窝修得端端正,对对双双飞下翔。

三月桃花是清明,家家户户去上坟。
别人家坟上有白纸烧,奴孟姜女坟上冷清清。

四月蔷薇养蚕忙,姑嫂双双去采桑。
桑篮挂在桑树上,揩一把眼泪捋一把桑。

五月石榴是黄梅,黄梅发水好思量。
别人家田里都有黄秧种,奴孟姜女格田里草成堆。

六月荷花热难当,蚊虫飞来叮胸膛。
宁愿叮奴千口血,莫叮丈夫范喜良。

七月凤仙七秋凉,孟姜女替夫缝衣裳。
针线刺到衣边上,刺奴心肺牵是奴肠。

八月里来木樨花开,洋常小燕脚霜来。
闲人只说闲人话,哪有闲人带信来。

九月里菊花是重阳,重阳美酒菊花香。
满满斟杯奴勿喝,思念是丈夫范喜良。

十月芙蓉稻上场,牵砻甩稻忙杀哉。
十亩好田收是二斗半,大男小女哭嗳嗳。

十一月里雪花飞,孟姜女千里送寒衣。
前面乌鸦来领路,哭到长城好团聚。

十二月里蜡梅过年忙,杀猪宰羊闹仓仓。
别人家都有猪羊杀,奴孟姜女过年冷冰冰。

孟姜女的故事全国传唱,是中国四大民间传说之一。这首胜浦地区流传"孟姜女"山歌烙上了该地区独特的印记。比如将孟姜女说成是农家女子,"别人家田里都有黄秧种,奴孟姜女格田里草成堆。"还夹杂进了"采桑""牵砻"等农事活动,正如顾颉刚所言,"随顺了文化中心而迁流,承受了各时各地的时事和风俗而改变,凭借了民众的情感和想象而发展"①,使孟姜女的传说成了胜浦人时令节日记忆的集成。

再看胜浦传统的礼仪习俗。

胜浦在生育、婚嫁、丧葬、祝寿、造屋等人生重大环节上都有着富有当地特色的民俗礼仪。据《胜浦镇志》记载,该地生育习俗程序颇多:

> 民间生男育女,也有很多习俗。孕妇待产,娘家要备婴儿衣裤、尿布及孕妇产期食品,谓之"催生"。产后,产妇称"舍姆娘"。舍姆娘要睡在床上,不能多动,吃娘家送来的益母草煎的"苦草汤",补养身体。至亲上门探视、问候并送鱼肉、红白糖、饼干等食品,调养产妇身体,俗称"调舍姆"。婴儿满月后,要剃去胎发,举行"剃头"仪式。剃去的胎发用红纸包好,挂在床前。亲戚朋友上门送上礼品贺喜,主人设宴款待,称"吃剃头饭"。事家还要向周边邻居(或全村)逐户上门端上一碗有浇头的面条,谓之"移面"。舍姆娘要回娘家吃"满肚饭"。
>
> 待男孩到6岁时,要举行"6岁"留头顶礼仪:斋星官,亲朋送礼上门吃"6岁饭"。女孩子13岁时也要举行"13岁"留头发礼仪:斋星官,放炮仗,宴请上门送礼祝贺的亲朋好友。从这天起,女孩要步入成人,梳鬅鬅头,扎包头,束襕裙。此俗延续至今。不过,女孩头梳鬅鬅头、扎

① 顾颉刚:《孟姜女故事研究——古史辨自序中删去之一部分》,载钱小柏编:《顾颉刚民俗学论集》,第160页。

包头的习惯已废止。①

结婚是人生中的一件大事,因此置办起来十分讲究。全国各地,有关结婚的风俗花样繁多,差异也比较大。据《胜浦镇志》记载,该地婚嫁风俗包含如下环节:

央媒 央媒说合,求亲出帖,是古时婚俗六礼之首,称"纳采"。旧时婚姻讲究门当户对,男女双方听从父母之命、媒妁之言。一旦生了子女,不论男女双方,都会主动寻找门当户对的门庭求亲。求亲由男方出面央媒到女方说合,女方父母如果同意,就出帖,即请人将女儿的出生年月日时辰八字写在红帖上,谓之"年庚八字",俗称"帖头"。帖头字数必须是成双(偶数),如"坤造年二岁十二月初八日寅时生",若是逢单(奇数),"生"字之前冠"建"字,如"坤造年二岁十月初八日寅时建生"。庚帖的正面写上"吉庚"字样,背面要有"全福"两字。媒人将"帖头"送往男方家时,一声不响直奔灶间,将"帖头"放置在灶山上后,方可开口说话,接着,男方女主人在灶公神龛前点上三炷香,祈求平安吉庆。至此,男方表示正式接帖。

卜吉 算命卜吉、星家合婚,是古时婚俗六礼之二,称"问名"。男方接帖后,需要选初三日或廿七日(相传这两天是吉日),把庚帖送到星相者家中,请其排八字(即生日,民间把人出生的年月日时用天干地支来表示,称"时辰八字"),称"命宫",男女双方有没有相冲相克,经过算命卜吉,合者称为"占应",不合者则"占不应",双方不能攀亲。男方将年庚退还女方,叫"还帖头"。女方主动向男方要回帖头,叫"讨帖头"。不论"讨"或"还",都由媒人代劳。

订亲 传红订亲,缔结婚姻,是古时婚俗六礼之三,称"纳吉"。经过算命卜吉,双方都无异议后,就择吉传红。传红要有礼帖,把媒人帖、传红喜帖装进用红毡包裹的"和书盒"里,还有两匹靛青色土布,中系红绒绳,加上茶叶、钱钞等,表示红线联姻,女家接受后也要以礼帖相谢。

行聘 择吉行聘,金求玉允,是古时婚俗六礼之四,称"纳征"或"纳

① 《胜浦镇志》,第341页。

礼"。经过传红后男宅要向女宅下聘,俗称"担小盘"。所谓"小盘"是六只长方形木盘(俗称"帮盘")内整齐安放银镯、银簪、银钗、布匹、钱钞、葱荽、发禄袋、茶叶、"求"字金帖。聘金为姑娘一岁一石米、一匹布。每盅四角安放着四只由红绿彩色纸糊成、四边镶贴金纸的小果盒,叫"对果"。每只盒上插两样小缎花或小绒花,盘里满铺桂圆、桃枣和米、麦、绿豆之类。男宅的族长和媒人并列站着朝里对盘"唱喏",礼毕,把帮盘、彩礼搬到船上。媒人手夹着红毡包裹的"和书盒",由本家主人相送,在铜锣和炮仗声中解缆开船(这种船称"盘船",也称"礼船")。

盘船将近女宅必以敲锣、放炮仗敬告,女家媒人(俗称"坐媒")闻声出门到河边相迎,把礼盘捧入女宅客堂中安放整齐,点燃香烛。媒人在女宅主婚者对盘作揖唱喏后,交待聘金,女主婚者逐件过目,称"相盘",口中要说上几句吉利的话"野好野好"(很好很好的意思)。此刻,邻里孩子、妇女争抢对果吃,但不能抢尽,小绒花作为吉祥花,送给年老妇人插戴。

女家受盘后,必须回盘,将一个描金"允"字红帖和一只"发禄袋"放在帮盘中,由媒人带至男家,表示允诺婚约。男家将发禄袋挂在客堂中的柱上,以示千年发禄。外人一见发禄袋,便知这家男孩已定亲。定亲这天,男女双方均设宴招待亲朋吃喜酒。

定亲后,结婚前还需"行聘",彩礼加重,俗称"送大盘"。

建国后,政府颁布《婚姻法》,提倡男女平等、婚姻自主,不再由父母包办,求亲、定亲礼节从简。

择期 良辰吉日,择定婚期,这是古时婚俗六礼之五,称"请期"。选良辰吉日由卜吉排出娶亲日期,俗称"拿日脚"。婚期定后,待嫁姑娘由至亲叫去吃饭,俗称"吃待嫁",谑称"吃滚蛋"。留饭者必须准备"荷包煎蛋"给待嫁姑娘吃,意示蛋蛋(代代)相传。

娶亲 堂船彩轿,迎娶新娘,是古时婚俗六礼之尾,称"迎亲"。

娶亲俗称结婚,结婚期一般为3天,分别为落桌、正日、浪荡日。正日前一天由乡邻帮忙,借台借凳,杀猪备菜,厨师开灶烧菜,称"落桌"。正日后一天称"浪荡日",相帮还台还凳拆棚清理等。

结婚当天称"正日",迎娶(送)新娘完婚。此日,男女家亲朋盈门,热闹非凡。

"正日"这天,男家场上搭起挡风蔽日的喜棚,筵席桌凳从里到外排列整齐,专事敬客的茶担炉子,炉火正旺,烧水沏茶,贺喜(俗称吃喜酒)诸亲好友挤进喜房出"人情"。喜房先生忙着收钱并在由红纸装订的喜簿上号记人情礼物。

铺床,相沿成习,是今胜浦地区农村婚俗中的一件大事。在床上铺一层糯稻草,喻为"和和糯糯"。两条新草席对合地铺在上面,称"和合席"。将两条被子里对里的合在一起铺在席上,称"和合被"。被上供放着两盘糯米糕,两把一颠一倒放的有柄铁镗和木秤、两条树木扁担、两把捶蒲草用的榔槌、两根甘蔗、两盆糯米团子,象征夫妻同心搞好农、副业生产,合家团圆,和和睦睦,称称心心,生活节节高。

女家忙着准备嫁妆,在嫁妆上贴红纸剪成的双"喜"字。嫁妆在建国前有抽屉台、箱橱、大小衣箱、方机、铜脚炉、铜面盆、铜茶壶、铜蜡扦、锡茶壶、马桶、大小脚桶、浴桶、套桶、倒档桶、祭桶、提桶、饭桶、鞋桶,等等。马桶称"子孙桶",桶内安放红纸包的五只红蛋和一些红枣,喻为"五子登科""早生贵子"。

建国后,嫁妆变化很大。70年代讲究写字台、三门大橱、五斗橱等"几十只脚"。80年代追求缝纫机、收录机、电视机、洗衣机等"几只机"。90年代以彩电、录放机、VCD、电冰箱、空调和高档家具为时髦,惟"子孙桶"随嫁未变。

搬运嫁妆的船称"行嫁船",行嫁船一到男家,首先搬上岸的是"子孙桶",并在大门槛里由男家父母亲手接过,送到房内,其他嫁妆则由众相帮一一搬入房内。

下午,男方用堂船、花轿、乐工迎娶新娘。花轿内座位上铺棉被,放上脚炉,名"焐脚",意为"暖烘烘"。由四个和新郎同辈的青年抬轿,轿前用篾片火把开道,俗称"篾笪火",梅花灯笼紧照轿前,乐工、鼓手吹奏喜乐,登上堂船。

船到女宅村中,必须在河中来回摇几次,俗称"打圈势",也叫"认河滩",以防停错河滩。娶亲队伍抬着花轿到女家堂屋门口,女家故意紧闭大门,乐工鼓手在门外进行三吹三打,俗称"吹开门"。屋内喜娘开始为新娘更换新衣,梳妆打扮。新娘上轿穿的是花衣花裙、凤冠霞帔。三

吹三打过后,女方打开大门,一小青年手提系着红绿布条的公母两鸡,碰得呱呱直叫,抢先奔进客堂,将鸡在礼仪台脚上绕一圈,然后转身提鸡返回堂船,以驱青神。接着一人提两盏梅花灯笼向堂内一转,以震慑花粉煞邪神。媒婆到里面和女方主婚人交待礼帖,打发"开门钱"。此刻,出嫁之女必须放声大哭,谓之"哭嫁"。此时,乐工奏乐,司礼者朗声高吟颂词,三请新娘登堂。新娘头盖方巾,由喜娘搀扶慢慢走到堂前,与新郎并肩而立,拜天地、拜高堂。然后新娘在堂中方机上坐下,新娘的脚踏在米糕上换鞋,俗称"踏蒸",意为"步步升高",然后抱入花轿。新娘从方机上起身瞬间,方机由其嫂或母略为一坐,即把它一侧,以示倒凳而出,从此,"姑娘成为堂前客"。

接着女家,收去男家送来的盘礼,男家相帮者端着"花笄花幡"盘、礼盘和新娘的踏糕鞋,梅花灯笼朝中堂一转,引轿下船。喜娘捧起千年饭紧跟在后。喜乐声中迎着新舅舅一起下船。解缆开船,撑篙者撑船离岸时,不能将篙子在水中拖,船离岸即收。

堂船两橹紧摇,船内喜乐阵阵。娶亲回到男宅村落,放炮仗告知。男家在河滩点起三灯火旺,即用一把麦柴扎成三脚支架,套上红纸圈,放置在河滩边。主婚人手提两只插着秤的提桶,奔到河滩头,在堂船靠岸前的一瞬间,汲水提走,俗称"抢水"。主婚人提水进入厨房,把水倒在水缸内。接着厨师高呼"饭镬潽哉!饭镬潽哉!"广讨个吉祥口彩,意为今后生活像饭镬潽一样"满得快""发得快"。花轿在喜乐声中抬上岸,停歇在已铺好柴草的中堂门下。男家兄长将新娘抱进婆房,俗称"宿老房",等待"结亲"。

在男家客堂正北,由两只八仙桌拼成礼仪台,上铺红绸,正北墙上,挂着和合轴和喜联。礼仪台上供着天君、地司等纸马,龙凤花烛高烧。新郎和新娘面对和合、红烛、天君、地司而立,举行"结亲"的婚礼仪式。仪式程序繁琐。仪式结束,新郎新娘手执红绿牵巾,在前后花烛照引下。对面相立。男退女进,徐徐进入洞房。入洞房后,按男东女西的位置并坐在床沿。司礼者和茶担师傅手托放着两只酒杯的木盘上前,让新郎新娘吃交杯酒。所谓交杯酒,新郎自取,新娘由喜娘代劳装样。司礼者将木盘中的米、麦、豆、枣、果等食物向蚊帐上面撒去,俗称"撒帐"。

然后,由男家女主婚人手执两根秤和甘蔗来到新娘面前,背对新娘,将秤、甘蔗挑在肩上,秤梢和甘蔗梢把方巾挑起,喜娘便道:"方巾挑得高,养个伲子做阁老""方巾挑得远,养个伲子做状元。"挑去方巾,女主婚人径直出去,婆媳不能照面,以免"逆面冲"。

挑去方巾,新娘露出尊容,男女老少,开始闹新房,素有"三朝吼老少"之说。闹新房时,笑谑之事层出不穷。

第三天新娘回门,称"望三朝"。由娘家嫂嫂或姐妹接到男家。旧时,新娘婚后不满月,除了进娘家大门外,不能串亲走戚。偶一不慎踏进他门,必须在他家堂前装香点烛拜谢赎罪。①

另据该书记载,中华人民共和国成立后,该地婚礼仪式也开始革新,废除花轿。婚礼虽还循守旧礼,但已从简。90年代后,农村结婚始用轿车,新娘身穿婚纱,婚礼更是简便。

堂船,新娘坐在船舱内②

① 《胜浦镇志》,第341—345页。
② 引自《胜浦旧影:马觐伯摄影作品集》,文汇出版社,2014年,第147页。

20世纪90年代,胜浦水乡婚俗尚未完全消失,当时在胜浦文化站工作的马觐伯先生拍摄了《水乡婚礼》专题片①,将"铺床""堂船""挑方巾"等水乡婚俗的珍贵画面用镜头记录了下来,并且有专文记录。

丧葬,也是人生大事之一。在我国,传统意义上出生、结婚、死亡被认为是"人生三大事"。因此旧时,人死后,丧葬同生前婚礼一样隆重,向来有"送终"之俗。据《胜浦镇志》记载,胜浦丧葬礼俗包含如下环节:

送终 病人临终前,家人及至亲好友在床前日夜侍奉,亲人若在他乡,则急电召回,守在病者床前直至瞑目。人断气后,忌说"死",常用"去哉"或"平脱哉"等说法。

人一断气,举家恸哭,四乡八邻赶来帮忙料理丧事。一面根据家属提供的亲友名单四出告丧,俗称"报死",一面卸去大门,用凳子将门板搁在客堂东侧,将死者移放在板门(安置尸体的门板俗称"板门")上,"头南脚北面朝天"。尸体停放板门之前,由亲戚先用热水毛巾揩身,换上内衣内裤。男性尸体移到客堂板门上后,请理发师给死者理发,女性则由亲属梳头。尸体头前放置方杌一只,上面点一盏灯草或棉纱食油灯(俗称"油盏火"),再在油盏火后挂上白幔。

尸体一只脚上(男子为右脚,女子为左脚)套着一只"斗",意为"脚踏北斗上西天"。脸上盖着黄布或黄纸。亲属(多为女性)分坐尸体两侧,嚎啕大哭。帮忙者将死者的寿衣给死者儿子前襟朝后一件件套上,然后褪下,用一根秤(秤砣换上铜钱),称者喊道:"这是啥人的衣裳?"儿女(或妻或父)忙回答死者的称呼或姓名,一把抢过,交给帮忙者,给死者穿上。寿衣无纽无扣,一般年老者生前预先备置,年轻者死后当场赶制或购买。女性帮忙者赶制不缉边的白衣白裙,长白包头,当夜让死者家属、至亲穿戴。入夜守灵,并请道士为死者做法事。法事称"专柬",也叫"板门仪",超度亡灵。道士按死者死亡的日期推算出"接眚""七七"祭日。

吊唁 翌日,凡经"报死"的亲友上门吊唁,俗称"吃豆腐"。女性吊

① 《水乡婚礼》纪录片,吴县电视台1993年1月摄制,见马觐伯的播客,http://video.sina.com.cn/playlist/4162516-1747706062-1.html#34914050,"水乡婚礼"。

唁者踏上丧家阶沿即嚎。吊唁者都要出"纸钿",并由司书号丧,将钱物一一记在白纸或黄纸制成的丧簿上。丧家设素筵招待亲友。凡来吊唁的人均要发给一小块白布,称"利市布"。

入殓　尸体停放两天后,备棺入殓。由儿子捧住死者的头装入棺内,棺材内放入石灰作垫底和垫塞,然后上盖。上盖时,亲人抢天呼地伏棺嚎哭。棺材盖尾要钉一只长钉,叫做"子孙钉"。钉盖时,先由长子在钉上用斧佯击三下,然后相帮者用力敲牢钉实。

出殡　出殡时,请道士奏哀乐。出殡的船要船艄泊岸,由人抬着尸棺上船(称出棺材)。棺材放置在丧家的地头上,或田中,或祖坟上,由丧家选定。棺材放置方位则由阴阳先生择位安置,棺材上用柴轩盖妥。

祭奠　尸棺扛出后,家中立刻设灵台,俗称座台,立大、小牌位各一个,供上祭品祭奠。自死亡日算起,第一个七天为"头七",由女主人每天清晨在座台前哀号啼哭,俗称"闹五更",9天至18天内"接眚",具体日期由道士根据天干地支排出。第五个七天称"五七"。"接眚""五七"是重要的祭日,一般请僧道做道场,诵经礼忏,有给箓、望乡、禅戒、符表、谢十王等法事。这天,出嫁的女儿和寄儿子等至亲要为死者备齐四干四湿果品和八只冷盆、八只大菜(俗称"羹饭")祭奠。亲友出白头人情(即吊唁钿)前来悼念。丧家用十只八仙桌成"品"字形排列搭成的台桥,上架白布成桥形,子女手持安息香跪在两侧,僧道手持乐器,边奏边穿梭于用台搭起的"桥孔"中,俗称"穿渡桥"。"接眚""五七"祭日要为死者焚化纸船、纸轿、纸箔等。死后第一个清明节丧家要到其棺材或坟上祭奠,俗称"上坟"。另有农历七月十四日、十月初一(称十月朝)都是亡人祭日,要为新亡人哭祭。

落葬　三年之后,要撤去灵台(俗称"起座台"),棺材要入土安葬,或在祖坟上挖坑下葬,或择地重做新坟,称为"落葬"。贫穷人家有尸体血肉已烂、骨骼未腐时,卸去棺材将尸骨装入甏内,然后将尸骨甏安葬入土,称"劫棺材"。存放尸骨的甏称"骨殖甏"。①

马觐伯先生的散文集中,也记述了一位老太的丧事:

① 《胜浦镇志》,第345—346页。

老太死后,葬礼却十分庄重。女儿、外甥、寄儿等至亲都要来做羹饭祭祀亡人,羹饭是由整鸡整鸭大鱼大肉十二只大菜,还有各式点心、冷盆和蜜饯瓜果等组成,十分丰盛。丧事家买了几大捆锡箔,叫来二十个亲友邻居帮忙折锭,即把一张张锡箔折成元宝状的锭。光折锭折了三天三夜,整整一间房子都堆满了这样的纸锭,然后装(纸)箱入(箧)库。一只锭是表示亡人在阴间用的一锭银子,为了给亡人备足在阴间用的资金,一个丧事人家要焚化几万只锭是不足为奇的,这不是个例。

　　这还不算。那家的儿女们,为了死去的母亲在天堂路上走好,还得安排好在另一个世界的生活,衣食住行事事都得关心。于是,除了生活日常用品外,还要有别墅、汽车、花船。让亡人在天堂里,身居别墅,出行乘汽车、坐花船。此类祭品,虽为纸扎件,却也耗费了活人的不少钱财。这些儿女平时不肯为母亲花一元钱,母亲死后却用于亡人身上十分舍心大方。他们自己也清楚,这是做通行手续。因为传说人间通往冥界有充满艰险的诸多门槛,如灌迷魂汤的孟婆店、搜刮钱财的剥衣亭、刁难促狭的奈何桥和抽筋剥皮的血河滩等难关,如果死者在阳间罪孽深重,到了冥府就下地狱,受到油煎、磨碾、锯拉、勾舌、挖心等酷刑。旧时,生者为了让死者顺利通关并去天堂,让巫觋禳祓驱秽。后来道士或僧侣参与丧葬活动,诵经礼忏,超度亡魂,做一些给箓、望乡、谢十王等法事,施法镇魂、避邪、驱鬼,解除死者生前的罪过,也就有了点肉身灯、穿渡桥、告血河等形式的礼忏。只有这样,死者才能在天堂路上一路走好,不然就得下地狱。可这一折腾又让事主花去了一笔钱。①

　　另据《胜浦镇志》记载,中华人民共和国成立后,政府提倡移风易俗,进行殡葬改革。从1968年起,胜浦公社推行火葬,将尸体火化,丧葬仪式简略,僧道法事等旧俗一度消失,亲友悼念送花圈、戴黑纱。党员干部逝世,由单位或党组织举行追悼会,参加追悼会的好友、同事均戴黑纱、白花,以寄托哀思。

　　旧社会哭丧常常是边哭边数落,叙述亡者过去的事迹、善举,等等。比如《胜浦镇志》收录了一首哭丧歌《哭妙根笃爷》的唱词:

① 马觐伯:《天堂送行》,载《乡村旧事:胜浦记忆》,第23—25页。

啊呀——妙根笃爷的好亲人,妙是妙来根是根,养出男来叫妙根,养出女来叫妙英。

妙根笃爷的好亲人,奴要紧勿煞,踏上轮船码头,一绊卜隆咚,要紧勿煞,奔到屋里,踏到屋里,踏进大门,跨进房门,摸摸亲人头浪冰生,拳头握紧,牙齿咬得紧腾腾,头来脚摆动,摸摸手来头摇动,为啥伲一对夫妻勿白头到老过光阴。

啊呀——妙根笃爷的好亲人,活勒里辰光真风光,一挽砻糠自上肩,白米小麦别人掮,坐在凳上像只钟,因在床上像面弓,走起路来像阵风,活勒里辰光煨行灶,死仔下去倒是一副三眼灶,早死三年还要好。

啊呀——妙根笃爷的好亲人,想着伲亲人,前三年做亲辰光好风光,吃喜酒坐仔一客堂,喜酒吃完闹新房,一对夫妻坐辣笃床檐浪,奴替亲人脱衣裳,亲人替奴解卷膀,格显辰光一要要好得勿能讲。旧年十一月大月底,半夜三更奴肚皮痛得臭要死,幸起得亲人勒里房间里,正是奴半夜里拆一个屁,自己闻闻臭来死,亲人还说香水洒勒里被头里,格种良心好得说勿完,为啥伲一对夫妻勿白头到老死。

啊呀——妙根笃爷的好亲人,轧忙头里一个大阿福,二百多斤真真足,坐勒板门浪响卜落托,连个死人突脱辣笃脚底下,老和尚要紧叫一部黄包车,逃到庙里闲话阿勿会话。①

祝寿,也是旧时常有的一种礼仪活动,据《胜浦镇志》记载,过去农村一些生活宽裕、家庭和睦的人家,长者年到六十、七十、八十岁时,子女为其做寿。寿庆之日,亲朋盈门。儿女要为父母送几盘寿面、寿桃、寿香、寿烛、各类水果、食品等。客堂正面朝南墙上挂寿星轴、寿联。桌上还供着天君、地司、八仙、玉皇、皇母、观音等诸方神君的纸马。上供寿面、寿桃、水果、食品等祭品,寿香、寿烛高烧。请佛婆念佛祈祷,子孙辈要向寿公寿婆跪拜祝寿。事主大摆筵席,极事铺张。晚上还请堂名、宣卷热闹一番。中华人民共和国成立后,提倡移风易俗,寿庆一度中辍。

造屋建房也是旧时农家的大事。据《胜浦镇志》记载,中华人民共和国成立前,只有富裕人家有经济实力建造新房,且都以平房为主。房屋习惯傍

① 《胜浦镇志》,第263页。

河而筑,坐北朝南,略偏西1至10度。造屋的主要环节有:

作日　农村视建房为人生中的又一件大事,事先请阴阳先生看地基、定吉日,俗称"作日"。若在原屋基上翻建、扩建,先得拆除老屋,俗称"卸屋"。

破土　由作头师傅(负责造房的工匠)选定方位后,挖基破土,俗称"开夯沟"。动土之前,要祭祀土地神,以祈太平,称为"破土"。破土时,前后邻居要在门上挂一只竹筛,上插着包着一条红线的一根秤、一把镰刀、一团头发、一面镜子,俗称"百眼筛",喻为"百事太平",以避破土冲犯土神。

排宅脚　砌墙　农村造屋,村上人会前来轮流帮忙,直至竣工。破土后,帮忙者帮着挖土取土、填瓦砾、打夯,然后水作匠人开始排宅脚、砌墙。

出椽子　断梁柱　建国前后,农村的房屋结构都是立五柱的合舍房屋。在水作匠人动工排宅脚时,木作师傅也开始出椽子、断梁柱。在动工之前,木作师傅把一根正梁锯去一小截,称"断木墩"。把锯下来的这截木头用红纸包好,和米、麦、绿豆等农产品一起放在圆盘里藏起,一直到新屋落成,"收预告"结束时方将之烧掉。

若房屋正处于路、河、桥的要冲地方,砌墙时,要在面对着要冲的地方嵌一爿石磨或塑一个老虎头,以示镇压"邪气"。

竖屋　抛梁　在东西山墙和前后包檐墙砌好后,就开始立五柱,俗称"竖屋"。在客堂中正帖柱(支正梁的柱子)上贴着"立柱喜逢黄道日,上梁巧遇紫微星"之类的红对联。立好五柱后,就开始上梁。上梁先架正梁,正梁中间贴着"福星高照"的横批,还用古铜钱将三条红绿布嵌入正梁中间,意示"吉祥平安"。上梁有繁琐的"抛梁"仪式。首先是由一家至亲置办"抛梁盘"。所谓"抛梁盘",是几盘糕点、糖果和两根甘蔗、两个炮仗及香烛等,放在新屋基上,焚香点烛,祭祀四方神君,祈祷太平无事。然后,由木作的作头师傅将一件蓑衣和百眼筛披挂在梁上,将糕点(有馒头、糕)、糖果端在正梁上,用钱币和一把银质发插、一个馒头、一块糕用红纸包好扎在红头绳上,从梁上吊下来,女东家在正梁下用红

绸被兜住,称为"接宝",接住"宝"就是大吉大利,惠及子孙。

"接宝"后,木作师傅手持酒壶在梁上滴洒黄酒,边滴边念:"一滴天,二滴地,三滴风调雨顺,四滴国泰民安,五滴东方甲乙木,六滴南方丙丁福,七滴西方庚辛金,八滴北方壬癸水,九滴中央戊己土,十滴正梁万万年。"滴酒之后洒金钱,所谓洒金钱即把盘内装着准备好的米、麦、豆、钱向新屋四周洒撒,边洒边念:"今天上梁刘海到,刘海云中喜欢笑,今朝特来洒金钱,满地金银铺地高。"此时,炮仗连声,鞭炮大作,村民闻声赶来,聚集在新屋前后。炮仗声过后,开始抛梁。木作师傅将准备好的糕点、馒头、糖果开始向四周人群中抛撒,村民争先抢夺。传说吃了抢到的糕点、糖果可以压邪的。老年人吃了长寿,小孩吃了不生病。上梁仪式结束,木作师傅从梁上下来时,边下边念:"一代一代又一代,步下云梯代代高。"是日晚上,东家设宴招待全体水、木匠人和亲友、邻居,俗称"竖屋酒"。

盖屋面 圆屋 抛梁结束,开始钉椽子、盖望砖和瓦,俗称"盖屋面"。盖屋面讲究做屋脊,以蛊尾脊(翘脊)、纹头脊、哺鸡脊为多。建国后以纹头脊、哺鸡脊为主。做的屋脊像一条龙,故也称屋脊为"龙脊"。四面落水的称"合舍"屋,有五条屋脊;两面有山墙的"直山头"屋,仅有一条屋脊。盖好屋面,东家也要设宴(俗称"圆屋酒")招待全体水、木匠和亲友、邻里。

砌灶头 新屋落成,在新屋的灶间要砌灶头。农村三代同堂的砌"三眼灶",家庭人口少的一般是"两眼灶"。所谓"三眼灶",就是安置三只镬子(锅)的灶头,分别是大镬、中镬、小镬,两个镬子之间的灶山靠内安一只汤罐,三眼灶有两只汤罐,两眼灶有一只汤罐。有的在灶台外边两个镬子之间安一只面盆大的镬子叫"发镬",不论汤罐还是发镬,均利用烧煮饭菜的余火温热水,备作洗涤之用。灶门朝南、灶台朝北居多。灶头呈腰子形,外圆部分为灶柜,内圆部分为灶堂,一只镬子有一只灶堂。灶堂上面是灶山,灶山空心直通穿出屋面的烟囱。灶山上供放灶君纸马,80年代后已废除灶君。腰子形的灶头有的改为直灶,上贴瓷砖较为整洁。灶头砌好后,在镬子里放满水,要烧"发禄水",直到新灶的纸筋灰沙烧干。正式启用新灶,先要炒蚕豆,直至蚕豆爆裂,意为"暴

发""头头市利"。

进屋　新屋落成,要请阴阳先生择日后才能全家搬入新屋居住,俗称"进屋"。进屋时至亲为其办礼盘,礼品是馒头、糕各一盘,猪腿一个,鲤鱼一条,公鸡、母鸡各一只,甘蔗两根,炮仗两到八个,另有扫帚、蚕箕、饭箩等生活用品。90年代起,进屋有洗衣机和电器用品。进屋先将马桶、脚炉、床被搬入,意为"代代多孙、日脚兴旺"。其次盛着米的淘米箩(里面插有一杆秤),再次是床。排床时,四只床脚上要放四个红纸包好的铜钿(或铜板)。建国后,用镍币替代。进屋这天,屋主要办"进屋"酒筵宴请亲友。

收预告　居住新屋后,要择定吉日,请道士祭奠,称为"收预告"。若屋主家人有身体不适,还要"斋小土"。"收预告"即是告知各方神君,屋主新屋落成在此,祈告平安。"斋小土"即是对建房中触犯"土地神"的祈求,恳请神灵见谅。建国前,举行"收预告""斋小土"的仪式颇为隆重,特请六个道士"打醮"、做法事。客堂靠北正中设供桌,桌上供放张天师、观音、寿星、王母等诸方神君的纸马,纸马前供奉酒、筷、一碗米饭和公鸡一只、活鲤鱼一条以及豆腐、鸡血等供品,再焚香点烛,祭祀即告开始。客堂地上,还要放一条草席,用纸剪五个表示东、西、南、北、中的五方神君,每个纸人前供奉酒盅、碗饭、筷、豆腐和一个猪头,前面架起"钱粮"。由道士先"通疏头",后作法。作法时,道士身披法衣,手执宝剑,口中念念有词,按东、南、西、北、中五个方位的顺序,把五方的神仙送走(即把五个纸人烧掉),并在地上洒鸡血,埋上一个鸡头。之后,道士将疏头、纸马和"断木墩"一起烧掉,所供猪头由木匠师傅带回(屋主家人不能吃猪头)。"收预告"要在新屋落成的三年内举行。一般人家新屋落成半年后举行。"收预告""斋小土"虽是迷信,但作为一种习俗,至今相沿。80年代后,其形式较为简略,一般桌上供人纸马和猪头,在屋的四角点燃香烛,各放一盅酒、一块豆腐即可。若屋主家人有病,则仍请道士作法祭奠。①

前文已述,胜浦人的生活习俗,从衣着上来看,水乡妇女服饰非常富有

① 《胜浦镇志》,第347—349页。

特色,它集实用性与审美性于一体,是胜浦传统生活方式的重要载体。而饮食上,胜浦主要以米面为主食,那么胜浦人的菜肴有哪些呢?据《胜浦镇志》记载,该地荤菜以猪肉、鸡肉、鱼类为主,牛、羊、鸭、鹅次之,狗、兔、鸟更少。吃法有鲜吃和腌制两种,鲜吃有炒、炖、汤煮数种。

 鲜肉可烧成红烧块肉、炒肉丝、炒肉片,或将鲜肉剁碎成末做肉圆(俗称"三鲜"),碎肉末可塞油豆腐、油面筋和面筋包肉。还有办喜筵必用的红烧蹄子和"东坡"。腌制猪肉,分为水肉和腊肉。猪肉放上食盐,塞入罐、缸中压紧、密封,称之水肉;年前将猪肉腌制,春节后,挂在檐下晒干,称为腊肉。水肉、腊肉制作后以备日常之食用。牛、羊、狗、兔之肉一般红烧现吃。禽肉一般以现吃为主,鲜炒和汤煮为多。炒时将禽肉切成小块,汤煮不切块。禽蛋吃法有打开蛋壳在开水中用白水煮的水漕蛋、油煮的荷包蛋、整蛋焙煮的白焙蛋、搅碎油炒的炒蛋、搅碎在碗中炖煮的炖蛋,还有咸蛋、皮蛋。水产主要是鱼、虾、蟹、甲鱼、鳗、蚌、螺、蚬、鳝、泥鳅等,鱼类一般有现吃和腌制后吃。河蚌、螺蛳、蚬子现炒食,螃蜞、蟹既可清蒸,又可切半片后,蘸面粉在油中煎浇,称"蟹拖面"。还有带鱼、鲳鳊鱼、青鳅鱼等海货,则以清蒸为主。①

素菜则有蔬菜、瓜果、豆类、豆制品等。

 蔬菜农民一般自种自食。青菜、萝卜、菠菜、苋菜、韭菜、白菜、竹笋等可鲜吃,芥菜、雪里蕻则腌制成咸菜食用。

 豆制品有白豆腐、油豆腐、豆腐干、百叶、素鸡等。白豆腐多烧作汤,或加酱油煎食,或加蔬菜、肉丝、鲜鱼头制成各种豆腐菜,还可加油、盐、味精拌和,置饭镬上炖食,谓之"盐戳豆腐"。油豆腐有大油豆腐和小油豆腐两种,大油豆腐正方形,一般切成长条、小方块红烧,也可对角切成两半塞碎肉末煮食。小油豆腐也叫油泡,形为正方体,一般将碎肉末塞入红烧。豆腐干和百叶切成丝条和咸菜、芹菜合炒,百叶还可包碎肉末,称"百叶包",或百叶打结入菜,称"百叶结"。

 面制品有油面筋和水面筋两种,油面筋塞入碎肉末或煮汤,还可与

① 《胜浦镇志》,第354页。

蔬菜合炒。水面筋一般用面粉自制,包碎肉末的称"面筋包肉",不包肉直接入菜烧煮的称为素面筋。瓜果豆类有瓠、黄瓜、丝瓜、茄子、青蚕豆、青毛豆、长豇豆等均作炒菜,有的可与肉类合烩,黄瓜可冷拌。菌类有蘑菇、平菇、木耳、香菇等,可与白豆腐合煮,也可入汤,另可与肉、鱼等荤菜同烩相炒。笋类有春笋和冬笋两种,常与肉类、鱼片、蛋相炒,或与木耳等蔬菜炒作素菜。海带、紫菜也有同其他素菜相炒。①

胜浦的居住习俗也有很多讲究,屋习惯坐北向南,造房的宅基和檐头要与毗邻的几家相对同高,必须在同一水平线上,若低了认为晦气,被高的人家占了便宜;若高了,邻居不同意,会在造房时发生争执和纠纷。只有一样高,才会觉得谁也不占谁的便宜,有福大家享。

旧时,习惯于明灶暗房,灶间明亮通风,房间少窗甚至无窗,较暗。贫困人家将一间房屋中间隔开,形成南北二室,南边作灶间,北边为房间,富裕人家有三间房屋的,房间设在东面,灶间置于西面。80年代后,这一习俗有所改变。

新屋落成时,"排床"有忌讳,床不能齐梁排,并一头须靠客堂的墙或五柱,搭铺或排小床则无禁忌。

据《吴郡甫里志》记载,胜浦地区的居民在农事之外,崇尚佛道:

> 六直居民,士农而外崇尚道教,比释尤多。缘李冲白先生得道羽化,居民相尚,尊其教而业者实繁。有徒俱各精心伎艺,郡城黄冠羽流,大半出于六直。②

这也许是该地宣卷艺术发达、宣卷班社众多的一个直接原因。

另据《元和唯亭志》记载,该地还流行迎神赛会和社戏,众所周知,大文豪鲁迅的家乡绍兴也流行社戏,鲁迅在《朝花夕拾》中还有专文记述。这也许是吴越之地都流行的风俗:

> 社会,村庄处处有之。春社举贤圣会,秋社举猛将会,亦古昔春祈秋报之意也。里中清明日祭坛会,八月朔城隍解饷会,十月朔让王解饷

① 《胜浦镇志》,第354页。
② 《吴郡甫里志》,第33页。

会,而城隍会为最。

近镇村庄,自新春至初夏,各有台戏。好事者,间演妙剧,俗所称上三班者。看戏之费,类于社会。或循例而无岁不演,或特创而数年一举。王稚登云:"迎神赛会,则乐趋醵钱;演戏,则不吝信哉!"①

马觐伯先生也写有《春台戏怀情》一文,描写了胜浦及周边地区传统春台戏的演出场景。

农村演戏,戏台临时搭建,材料取于农船的樯、篷、平基、柴苫,等等,农村演戏,樯子搭台架子,平基作戏台板,台顶遮盖用布篷(帆),周围挡风的用车苫。搭台的都是农村里的好事者,忺嘎嘎的都想研一脚,抢着义务搭建戏台。戏台均为坐北朝南,一般搭在村旁的冬闲田里。戏台面积约三十平方米,三分之二作前台,即表演区,三分之一作后台,即候场区,中间用帐幔相隔。戏台是临时搭建的,称作"草台",上台演戏的班子唤作"草台班",故春台戏亦叫"草台戏"。演戏不售票,看放趟戏。

春台戏,庙会常有演出;农村也不乏市场。一般由村上富裕人家或几家中等家庭搭档凑钱邀请。邀请的戏班都是在当地农村颇有声誉的班子像京剧有孙伯龄、张如庭、陈鹤峰。演出的剧目都由村上一些断文识字的人或懂行的老先生点戏,有《辕门斩子》《四郎探母》《空城计》《大闹天宫》《斩颜良》等剧目。花鼓戏(当时沪剧东乡调称为花鼓戏)班子有张玉珍、王阿根,演出剧目有《花鞋记》《合同记》《蜜蜂记》《贩马记》。另外还有一些什锦戏、杂戏、魔术等。

旧时,有"留戏饭"习俗。所谓"留戏饭",就是这个村上演戏,各家便是东道主,忙着备菜置酒,邀请亲朋好友前来吃饭看戏。是日,这个村上便家家亲友盈门,热闹非凡,宛如办喜事。在村道上多处可见满街奔跑的孩童、结伴而行的村姑。据说,这样可以辟邪驱恶,祈福禳灾,保佑全村太平无事。正午,便是春台戏开场之时,村里各家家宴未撤,戏台上已经锣鼓开场,其声远扬,催人心焦,用戏班行话说,"闹场",急得年轻人搁下饭碗就往戏场跑,抢占看戏好势口。

① 《元和唯亭志》,第38页。

说到热闹，可算得上斜塘龙墩山和甪直张陵山庙会了。龙墩山庙会每年农历三月廿八举行，廿八廿九两天演戏，戏台是用毛竹、芦席、木板搭建的，戏台较大，台顶四角扎成飞檐，上挂红灯，既有古风韵味，又有喜庆气氛，比农村的"草台"要气派得多。

　　苏州东郊水乡农村，农历三月廿八还有"摇新倌人"之俗。新婚夫妇被邀回娘家看戏，娘家在农船上买好酒菜，备置糕团点心，带着新女婿和亲戚摇着双橹或扯篷行船去苏州东郊的龙墩山。这天，龙墩山脚下河港内，船似蚁，樯如林，山上山下人如潮。戏场两旁搭起遮阳棚，架起木椽堂，商贾蜂拥而至，摊贩林立。小吃有绿豆汤、豆腐花、小米糖、梨膏糖、粢饭团、海棠糕，还有卖玩具和百货的，更有玩蛇的、耍猴的、卖膏药的、表演杂技的，应有尽有，不一而足，场面煞是热闹。

　　甪直张陵山庙会是在每年农历的四月初一、初二两天，庙会规模之大，人数之多，亦是农村少见的。张陵山的戏台是砖木结构，因戏台在山上，地势较高，不论老少都看得到台上的演出。有的人在半山腰观看，甚至也有在停泊于岸边的船上远眺，故有"张陵山看戏——老少无欺"之说。①

以上虽是仅有的基本文献，但也初步勾勒出了传统胜浦社会的习俗风貌。这些传统生活方式、传统的习俗正是胜浦山歌得以产生的社会基础。

1994年后，胜浦划归到苏州工业园区，其后，发生了翻天覆地的变化。2018年6月18日，苏州电视台新闻综合频道播出了一条题为"马觐伯：一张张照片记录水乡变迁"的新闻，集中反映了胜浦步入城市化轨道后的环境变迁②：

　　改革开放四十年，城乡发生了巨变，胜浦作为工业园区的东大门，从一个闭塞的江南水乡，成长为现代化城镇。

　　下面我们就跟随一位老摄影师马觐伯，感受胜浦的发展与变迁。

　　马觐伯，中国摄影家协会会员，原胜浦文化站副站长。（举相片）

① 马觐伯：《春台戏怀情》，载《乡村旧事：胜浦记忆》，第13—15页。
② 《马觐伯：一张张照片记录水乡变迁》，苏州台·苏州网络电视台，"苏州新闻"栏目，http://www.csztv.com/doc/2018/06/18/297522.shtml?from=singlemessage#10006-weixin-1-52626-6b3bffd01fdde4900130bc5a2751b6d1。文字为笔者听记。

马觐伯:"这个就是胜浦农贸市场开业,这个呢是第二个农贸市场。农贸市场变了四次。"(出主题字幕:"马觐伯:一张张照片记录水乡变迁",记者沈吉,摄像张凯)

眼前的这叠照片是马觐伯从上千张老照片里精心挑选出来的。每一张照片背后都代表着胜浦的一段历史变迁:第一家医院,第一艘来往苏州的摆渡船,第一座公路桥,还有七八十年代乡间的盈盈碧水,弯弯阡陌……

马觐伯:"我年轻时就喜欢拍照片,农村里当时大搞农业,大搞乡镇企业,你挂只照相机拍照,被人说成是不务正业。所以人家目光看你的时候两样的。不敢公开的。"

马觐伯是土生土长的胜浦人,上世纪七十年代,他从吴县文化馆调到胜浦文化站,从事群众文化工作。一个偶然的机会,他参加了摄影培训班,从此迷上了光与影的世界,经常背上相机,走村串户,马觐伯的三十多幅作品曾在省市摄影比赛和展览中获奖。几百张照片在全国各类报刊上发表。不过,他最在乎的还是照片中的乡土元素。

马觐伯:"看到时代的发展,社会变化,农村的变化很大,这当中慢慢就意识到,要记录一点胜浦自己的事"。

上世纪六七十年代,胜浦还是一个水网地区,河网交叉,把田地分割成无数块状。船是胜浦的主要交通工具,赶集、卖粮、婚礼,全部依赖船只。直到1966年,这座"胜浦大桥"的建造,才让胜浦人一脚跨过了沽浦河。

马觐伯:"当时这顶桥,因为是胜浦最大的一座桥,所以叫胜浦大桥。"

从马觐伯拍摄的这张照片中,我们依然可以看到当年这座桥的模样。虽然桥宽还不足两米,但来往的行人非常多。到了80年代后期,这座拾级而上的人行桥渐渐无法满足自行车出行的需求。一座跨度三十米,宽七点五米的公路桥拔地而起。

马觐伯:"这顶桥是在老街的中间,过桥有中学、小学,有农机厂、乡政府。桥的西面就是商场。供销社、生产资料部、饭店。1995年,吴淞江造了大桥,叫胜浦大桥。这顶桥就不能叫胜浦大桥了,所以改名叫

'新胜桥',根据'新胜路'取名的。"

2000年"新胜桥"重建,桥面宽了一倍多。旁边的低矮平房也变成了高楼大厦。马觐伯在同一地点拍下的这三张照片是胜浦交通发展的一个缩影。昔日的小桥流水变成了如今的通衢大道,昔日的一块块农田变成了一排排整齐厂房。昔日的一个个邻里村落变成了一幢幢公寓楼。

马觐伯:"1998年拍的。拍这张照片的时候,马上这里就要动迁造房子。这张照片就是吴淞江边上的一块地。现在这里是吴淞社区的一个小区,叫金淞湾小区。"

金淞湾小区是胜浦首个高层动迁小区。景区室内全方位监控,绿化美观,人车有序。当年"面朝黄土背朝天"的农民,走出农田,搬到城里,成为社区居民。

邢福珍,滨江苑社区居民:"这是我们这里叫褚腰头,我是3月份开始学的。"

今年55岁的邢福珍和十多个居民每天都会来社区学习水乡服饰制作,街道聘请了手艺传承人免费教授课程。

周小珍,胜浦街道社区教育中心工作人员:"我们开办了胜浦三宝班级,还有学说苏州话班级。我们全街道公开招生信息,自由报名,现在已经辐射到园区。因为我们把它纳入园区公益课程。"

邢福珍:"晚上就广场舞跳跳,还是我们这儿好啊!外面不如这里习惯。我们这边滨江苑的江边环境也很好。"

邢福珍说的江边,其实是吴淞江边,在马觐伯三十多年前的镜头里,是这番模样。

马觐伯:"1985年的时候,吴淞江里因为发展渔业生产,渔业大队都是围网养鱼。一个是影响交通影响航道,航道变小了,第二个,影响水质。1991年把围网养鱼都拆掉了,所以现在河面上干干净净。"吴淞江胜浦段沿岸建起了一条两千米长的景观带,融休闲运动为一体。

马觐伯:"这张照片是抗洪时拍的。一条防洪堤现在变成一条景观带、绿化带了。吃好晚饭,在这玩的人蛮多的。有的在跑步啦,有的在聊天啦,乘乘凉啦,变成了一个休闲地。"

居民季老伯:"小区里的居民,带着小孩,在远的地方,推着小车子溜溜。"

马觐伯今年已经七十八岁,每天却依旧拿着相机在胜浦的各个角落穿梭。拍下每一个细微的变化。如今他还跟上时代的节拍,拍起了微电影。要用动态的影像来继续记录胜浦的发展。

马觐伯:"以前胜浦是个乡镇。没有镇的,是个无镇之乡,全是村。一般上镇上市,都要到唯亭、甪直、苏州。现在变成现代化的小城镇啦,是工业园区的东大门。居民的生活水平融入大城市里面去了,和大城市里的生活一样了。"

第三章
胜浦山歌的唱词研究

山歌是胜浦传统社会的丰富图卷,揭示了一般典籍所不能展示的普通胜浦人的深层文化心理。而"歌传情、辞达意",唱词是山歌最主要的部分,它是山歌手最直接的抒情表意工具。因此,对其进行深入研究,具有极其重要的意义。

在2007年胜浦文体站申报苏州市非物质文化遗产时,胜浦文体站整理了现存胜浦山歌歌词约200首。这是笔者得以研究胜浦山歌唱词面貌的资料基础。其后,山歌手吴叙忠、宋美珍,胜浦文化工作者马觐伯、蒋培娟等老师又向笔者提供了他们新近搜集的山歌近百首(详见本书"下编"),使笔者的研究资料更为丰富全面。

本章,笔者拟就胜浦山歌唱词的分类、胜浦山歌中的"情歌"以及胜浦山歌语言结构等几个方面作初步探讨。

第一节　胜浦山歌唱词的分类

吴歌的分类由来已久,冯梦龙将"山歌"分为"私情四句""杂歌四句""咏物四句""私情杂体""私情长歌""杂咏长歌"以及"桐城时兴歌"几类,是综合考虑吴歌的句式结构和内容而分类的。民俗学界和文学界是按照民歌歌词题材内容来给民歌分类的,钟敬文主编的《民俗学概论》将民歌"按内容和作用"分为六类:劳动歌、仪礼歌、生活歌、时政歌、情歌、儿歌[①],该分类法简称

① 钟敬文主编:《民俗学概论》,上海文艺出版社,1998年,第273页。

"钟敬文分类法"。而吴超也是按民歌的题材和内容将民歌分为八大类：劳动歌、仪式歌、时政歌、生活歌、情歌、儿歌、历史传说歌、其他[①]。马觐伯先生《胜浦山歌》[②]一文是按钟敬文分类法分类的。

笔者认为就胜浦山歌的实际来讲，可以按很多标准进行分类。

第一，按演唱的形式，可分为独唱和对歌两类。

胜浦山歌在演唱过程中，最常见的演唱形式是一人自言自语式的独唱。这些歌占了胜浦山歌的绝大部分。但是也有问答形式的山歌，当地称为"盘歌"或"对山歌"，这是两人对唱形式。在情歌、儿歌中也常见到对唱的形式。

第二，按民歌歌词的句式结构，可分为"四句头山歌""杂歌"以及"长歌"三类。

四句头山歌是吴歌最常见的一种句式结构形式，但是也有打破四句结构的山歌，如《网船娘姨苦悽悽》为六句。类似这样打破四句结构的形式可称为"杂歌"。吴歌中有很多"急口山歌"，即在四句中的第三句夹入快速的说白（有时也用类似宣叙调的形式演唱），也应归入此类。它是四句头的变体形式。

长歌是篇幅较长的吴歌形式，它的基本单位仍大多为四句头，只是以四句头进行连续铺排而成。一些劝世山歌或者叙事山歌均篇幅长大，有的多达数百行，当属此类。

胜浦山歌每句的字数以七字为最基本，但是偶尔也有四字、五字穿插其中。超过七字的句式则相对多见，这也许与吴语多喜反复重叠、好加衬字有关。

第三，按民歌的音乐曲调特征进行分类。这种分类方式在下一章"胜浦山歌的音乐研究"中详细论述。

第四，按唱词题材内容分类。笔者综合钟敬文分类法和吴超先生的相关论述，将胜浦山歌分为以下八个类别：引歌、劳动歌、仪式歌、时政歌、生活歌、情歌、儿歌、历史传说歌、其他。以下展开作一论述。

按唱词的内容对胜浦山歌进行分类是最为条理清晰和有效的一种分类

① 参见吴超：《中国民歌》"四、民歌的分类"中的相关论述，浙江教育出版社，1995年第二版。
② 原载1999年刊《苏州史志资料选辑》（内部资料铅印本），后收入文集《乡村旧事：胜浦记忆》，古吴轩出版社，2009年，第16—21页。《胜浦镇志》有关山歌的介绍也基本沿用了该文字。

方式。因为类别太少,则不容易区分出每一类中的细微差别。胜浦山歌与胜浦人民的劳动、生活紧密联系,因此,按歌唱的演唱场合功用、唱词的题材内容进行分类是最适当的选择。

引歌,是吴地对唱山歌时演唱的"开场歌",类似于戏曲的序幕和音乐中的开场曲,往往具有招来同伴、抛砖引玉的作用。如《竹丝墙门朝南开》:

竹丝墙门朝南开,门前头搭起唱歌台。
四句头山歌一只对一只,要唱山歌走出来。

有些引歌,是对歌活动的过程中演唱的,具有互相攻讦的性质,往往出言不逊,反映了旧社会草根阶层人的某些劣根性。虽是如此,也是研究民俗风情的好资料。如《侬唱山歌齆海外》:

侬唱山歌齆海外,快点转去掇①牌位,
吾笃亲爷棺材横头有七个黄金字,亲爷死仔晚爷来。

侬唱山歌齆死刁钻,扯侬勒旗杆头上晒人干!
落仔三日阵头雨,侬牙齿埂里活蛆钻!

奴唱山歌侬齆抢,抢仔奴山歌板要烂肚肠,
肚肠心肺都烂光,就剩两只烂痔膀!

奴有山歌唱出来,奴有山歌对出来。
对得侬牙齿缝里鲜脓鲜血滴滴沥,蓬头赤脚下棺材!

据常熟白茆山歌手介绍,旧社会对歌活动往往唱着唱着就互相扭打起来,最后以一方的武力战胜而告结束。胜浦传统社会或许也存在过这样的情形。

劳动歌,反映了胜浦人劳动的各个环节和劳动的辛苦程度。

胜浦山歌中的劳动歌,包含有船歌、稻作山歌、牵砻歌等。

船歌反映了胜浦传统的生活、出行、劳作场景,有的还内含酸苦。如上

① 掇,/teh/(43)。

例《网船娘姨苦悽悽》就是一位船娘的自述,风餐露宿,得到的只是非常微薄的收益。稻作山歌有"耘稻山歌""莳秧山歌""耥稻山歌"等种类,反映了稻作的各个环节,也折射出劳作的辛苦程度。笔者采访一些胜浦老居民时,他们都异口同声地说过去的胜浦人生活确实艰辛。

稻作山歌的一个最大特点就是声音高亢嘹亮。因为这些歌在演唱时是"喊出来"的,所以又被称为"喊山歌"。稻作生产劳动多在初夏和盛夏时节进行,"面朝水田背朝天""六月太阳似火烧",劳动时人会感到气闷燥热,这时喊上几嗓子可以使气息舒畅,有益于身体健康。因此,大多田里的好把式同样也是优秀的山歌手。

牵砻山歌是在粮食脱粒的环节演唱的,因为是收获丰收,所以歌唱时心怀喜悦之情。砻,形似石磨,圆形,上盖套在固定于底座中心的铁芯上,可以在人力的牵引下,作圆周运动。整个砻面直径约 90 厘米至 1 米,中心空,中空直径约 40 厘米。所以砻面的宽度约 30 厘米。砻用油松、柏树等硬木根部的上等木料拼制成,质坚而重,外面用竹篾打箍紧固。此物重约 280 斤至 320 斤,一个人可以挑着走。那时候,没有大道可以拉车,有车也是独轮的,远不及挑着走来得安全和方便。砻有上下二禽(俗语称"上爿""下爿"),都锻了齿纹,纹槽深约 0.5 厘米,自身虽重,但转起来还是轻快的。牵砻人一手牵砻,使上盖飞转,一手用勺子在谷箩中舀起稻谷往上盖后中圆空中撒去,也可两人配合进行,连续不断,碾碎的谷壳叫砻糠。砻中碾磨出来的米、未碾破的谷、砻糠三种混杂在一起,先用边上的风箱,扇出砻糠。但还有谷与米还混杂着,将它们拿到三只大扁的地方,用竹编的筛,用筛分法使米谷分离。这是中国人特有的一门技巧,据说好的筛手双手一抖,能让筛中的粮食,似线条一样,从筛中窜起,飞过大梁,徐徐落进甏中。这也说明筛分是一门技术活,也是腰劲力气活,需要技巧与灵气,才能让比重稍轻的谷粒,浮出米面,再分离。胜浦山歌《牵砻场上好排场》这样唱:

牵砻场上好排场,男女老小喜洋洋。
牵砻好像杨家将,拗砻好像吕纯阳。

上爿拗进黄金谷,下爿吐出万年粮。

筛米好像狮子滚绣球,出筛好像三脚蛤蟆干。

牵砻场上好排场,老砻摆在正当场。
刘伯温安好兴隆,四脚平稳着地生。

老砻滚滚朴树造,青竹做筛砻身烧。
双手琢出千条路,条条路里珍珠抛。

砻场高矗青云里,三脚架子顶天地。
上头挽起九曲三弯神仙结,砻夯上绕起金银线。

手牵砻夯咕咕响,口唱山歌喜洋洋。
上爿牵得团团转,下爿吐出万年粮。

一只扬箩七尺长,口上镶块紫坛香。
天上洒下黄金殿,地上铺满万年粮。

筛米师傅本事好,三点三滚手脚巧。
身体好像狮子滚绣球,筛得米堆比山高。

一只山芭圆又圆,柳条根根麻线穿。
宜兴毛竹来夹口,进进出出囤一满。

牵砻场上真热闹,山歌唱得震云霄。
今年牵出千年粮,开年再种万年稻。①

仪式歌,是胜浦传统社会中各种人生礼仪、祭祀巫术中所唱的歌曲。马觐伯先生将这一类型的歌曲又细分为"社俗歌""诀术歌""节令歌"几个

① 常熟白茆山歌也有类似的唱词。常熟文化馆冯雁老师以此谱曲作成表演唱《舂米歌》,2008年白茆山歌《舂米歌》参加首届全国农民艺术节,获得最高奖——金穗奖。

小类①。

社俗歌指的是婚礼、寿诞以及新居落成等场合演唱的歌曲。

比如建房造屋的"上梁""抛梁"环节的仪式歌。"上梁""抛梁"是建房过程中最隆重最热闹的环节。所谓"上梁",指的是房屋的木结构列架竖起以后,首先是安装屋架顶端中间的一根正梁。这时候,木匠、泥瓦匠等匠人都要停止工作,举行仪式。具体内容一般有:贴对联、祭祖师爷、上梁、献上接宝、抛梁、唱赞歌等。在祭祀完祖师爷后,木作师傅各由一名大师傅手持一支香登上梯子,边登变唱:

> 手拿清香七寸长,拜拜老师就开场;
> 脚踏兴隆地,手扶支云梯,
> 步步升,节节高。

这样重复唱,一直唱到登上"山尖",再拜四方,边拜边唱:

> 东方甲乙木,南方丙丁福,
> 西方庚辛金,北方壬癸水,
> 中央戊己土,正梁万万年。

"接宝"之后,木作师傅拿着酒壶对着梁的每一头"滴酒",边滴边唱:

> 一滴天,二滴地,三滴风调雨顺,四滴国泰民安,五滴东方甲乙木,六滴南方丙丁福,七滴西方庚辛金,八滴北方壬癸水,九滴中央戊己土,十滴正梁万万年。

"滴酒"后进入"撒金钱"仪式。正匠们把预先准备好的米、麦、豆和铜板(或者硬币)向新屋里洒。边洒边唱:

> 今天上梁刘海到,刘海云中喜欢笑。
> 今朝特来撒金钱,满地金银铺满街。

最后是抛梁,这时鞭炮声大作,周围村民,尤其是儿童闻声而来。水

① 马觐伯:《胜浦山歌》,载《乡村旧事:胜浦记忆》,第18页。

木匠师傅各人把盘里的红包打开,将馒头、糕、水果糖,有的地方还有团子、枣、甘蔗等往人群中抛撒。馒头是兴旺发达,糕意味着高高兴兴,糖即甜甜蜜蜜,团子是团团圆圆,甘蔗意味着节节高。据说吃了这些以后身体健康不生病,所以儿童都去"抢"。师傅们抛完物品后,边下梯边高唱:

> 一代一代又一代,
> 步下云梯代代高。

这样整个上梁仪式宣告结束①。

胜浦地区的水乡婚礼习俗也很有特点,仪式歌大量穿插其中。

新郎来到新娘家接亲,新娘先要放声大哭,以驱赶恶煞"丧门星"。继而母女齐哭,乃至姑母、姨母等尊长流泪陪哭。吴地多地流行哭嫁歌曲,比如上海南汇。但迄今为止胜浦地区的哭嫁歌曲尚未有记录,当地只有一种哭泣的环节。此刻乐工双笛齐吹,司礼者朗声高吟:

> 一颂:莺歌燕舞画堂前,
> 　　　美满姻缘结连理。
> 　　　良辰吉日喜星照,
> 　　　富贵荣华万万年。
> 二呼:有劳执事奏乐初请。
> 二颂:鸳鸯戏水画堂前,
> 　　　花烛融融吐祥焰。
> 　　　和合二仙眯眯笑,
> 　　　八洞神仙齐贺喜。
> 二呼:有劳执事奏乐二请。
> 三颂:鼓瑟吹笙画堂前,
> 　　　亲戚故旧乐欢天。
> 　　　月下老人传喜讯,
> 　　　恭请嫦娥出九天。

① 参见叶玉哉:《吴县东部水乡建房习俗》,载吴县政协文史资料委员会编:《吴县民间习俗》,内部铅印资料,1991年,第114—116页。

三呼：有劳执事奏乐三请。

新娘被接到新郎家中后,吉时将到,照烛者洗脸洗手,细心点燃花烛,乐工双笛高奏悠扬悦耳的乐曲。司礼者朗声唱赋三请：

一唱：锦堂春色满庭芳,
　　　玉女传言入洞房。
　　　嘹亮歌声休几绝？
　　　步蟾宫内贺新郎。
一呼：恭请新学士整容圆面,有劳执事奏乐初请。
二唱：阳春天气值士秋,
　　　正是新郎赴会时。
　　　换罢衣冠整仪貌,
　　　轻移细步下云地。
二呼：恭请新学士整容圆面,有劳执事奏乐双请。
三唱：仙娥初出广寒宫,
　　　鹊桥衔结在河东。
　　　早赴良辰并吉日,
　　　桃源洞口喜相逢。
三呼：恭请新学士整容圆面,有劳执事奏乐三请。

照花烛者各人手持一根花烛到房门口接引新郎登堂。司礼又呼："恭请新学士整容圆面,泰坐"。新郎在堂中面北坐定后,司礼者把红丝带披在新郎肩上,口中朗声高唱：

红巾尽压绣花仙,
南北东西礼是先。
琥珀顶下香烛下,
将来披在贵人肩。
抿刷①下,出身高,
先周汤来禹舜尧。

① 原文如此,不知何意。

今日学士来圆面。

蟾宫折桂步步高。

呼：新学士整容完毕,撤椅恭候。

接着三请新娘：

一唱：福星光耀华堂前,

　　　福纳家声拥金眠。

　　　福德无疆同地居,

　　　福缘有份与天连。

一呼：恭请新贵人登堂,有劳执事奏乐有请。

二唱：禄重如山彩凤鸣,

　　　禄受四海永常春。

　　　禄添万斛堆金玉,

　　　禄享千钟与子孙。

二呼：恭请新贵人登堂,有劳执事奏乐双请。

三唱：寿花娇艳吐祥光,

　　　寿酒香浓满画堂。

　　　寿遇喜期三星照,

　　　寿增夫妇永成双。

三呼：恭请新贵人登堂,有劳执事奏乐三请。

这时照花烛者擎着花烛到新房门口,照引新娘和新郎并肩面北而立。司礼者呼："恭请新学士、新贵人面外而立,参拜天地。"接着朗声高唱：

一从盘古判阴阳,

天理昭彰立四方。

天间虚空喜见察,

对天拜礼贺新郎。

呼："恭请两位新贵人参拜一天二地三界万灵,虚空过往神祇,行礼、恭揖、成双揖。""恭请两位新贵人面北参拜。"然后接唱：

家堂香火满画堂,

> 花烛成双照洞房。
> 两位新人参拜后，
> 秋并福禄寿绵长。

呼："恭请两位新贵人参拜天地君亲师、和合两圣，恭揖、成双揖！"拜罢，司礼又唱：

> 祖宗家业喜相传，
> 喜得儿孙福庆绵。
> 两位新人参祖佑，
> 流芳百世子孙贤。

呼："本宅门中先佑祖先，年长者尊位而坐，年幼者陪坐两旁，两位新贵人参祖，恭揖、成双揖！"

拜堂完毕，喝完"合卺酒"，拜堂成亲方告结束。

"坐床"与"喝交杯酒"环节，司礼也会朗声高念：

> 七二杯中百宝帐，
> 万年富禄永成双。
> 今宵同饮状元红，
> 销金帐内贺新郎。

呼："敬上状元红酒、交杯！成双杯！"茶担师傅斟酒，新郎自取，新娘则由喜娘取了装样。

"撒帐"环节也有相应仪式歌。撒帐传说可驱除躲藏在新房中的邪星恶宿。也是为了讨取吉祥口彩，如撒帐用的是米、麦（万年粮）、绿豆（珍宝）、桂圆、核桃（团团圆圆）、枣子（早生贵子）、长生果（长生不老）。司礼者手托小盘，一边往帐上撒去，一边口中祝颂：

> 撒帐东西南北中，
> 洞房花烛喜相逢。
> 嫦娥今宵良辰夜，
> 学士贵人步蟾宫。

颂毕将盘中之物品向全房撒去，并呼："撒帐已毕，学士抬身。"收去红

绿牵巾①。

从建房造屋以及嫁娶婚俗两个环节我们就能感受到胜浦地区仪式歌曲的丰富性。

时政歌是胜浦人民"对某些政治事件、措施、人物及有关形势的认识和态度"②。胜浦地区的时政歌数量不是太多,但出现的几首都具有爱憎分明的个性,前文已引述。

生活歌是反映人民日常劳动生活和一般家庭生活的歌。在胜浦山歌中,有大量的诉苦歌存在,比如《风扫地来月点灯》:

吃末吃格山笋筋,住末住格芦柴厅。
困末困格稻草床,风扫地来月点灯。

诉苦歌反映了过去一些人的赤贫生活。

有些歌则反映了一些特殊群体的生活状况,如《倒长工》《老来难》等。以下是《老来难》的片段:

老来难来老来难,劝人莫把老人嫌。
当初只嫌别人老,如今轮到我面前。

千般苦万般苦,听我从头说一番。
耳聋难于人说话,差七差八惹人嫌。

雀蒙眼似螺沾,鼻涕常流擦不干。
人到面前看不准,常拿李四当张三。

年轻人笑话我,说我糊涂又装蒜。
亲友老幼人人恼,儿孙媳妇个个嫌。

① 以上婚俗仪式歌唱词及婚礼环节简介参考了金文胤:《吴县东部水乡婚俗》,载吴县政协文史资料委员会编:《吴县民间习俗》,内部铅印资料,1991 年,第 29—36 页;马觐伯:《苏州胜浦婚俗及其演变》,载苏州大学非物质文化遗产研究中心编:《东吴文化遗产》(第 4 辑),生活·读书·新知三联书店,2013 年,第 236—248 页等材料。

② 钟敬文主编:《民俗学概论》,第 275 页。

为数不少的问答山歌也属于生活歌的一种,这类山歌以问答形式,介绍了"草木鸟兽之名",是胜浦传统社会口传心授方式下的一种教育歌谣。吴地包括胜浦地区俗称这类歌曲为"盘歌"。如《啥个圆圆天上天》:

　　　　是啥个圆圆天上天? 啥个圆圆水浮面?
　　　　啥个圆圆人人用? 啥个圆圆常伴姐身边?

　　　　我说月亮圆圆天上天,荷叶么圆圆水浮面。
　　　　洋钿圆圆人人用,镜子圆圆常伴姐身边。

　　　　啥个尖尖天上天? 啥个尖尖水浮面?
　　　　啥个尖尖文人用? 啥个尖尖常伴姐身边?

　　　　西北风尖尖天上天,菱角尖尖水浮面。
　　　　毛笔尖尖文人用,绣花针尖尖姐身边。

　　情歌是吴歌中数量最大的一个山歌种类,胜浦山歌也不例外。笔者将在下一节详细剖析情歌的艺术特征。

　　儿歌指的就是儿童唱的歌。分广义和狭义两种:广义的指涉及儿童的歌曲,狭义的则指儿童唱的歌。"儿歌按其功用,大致可分为:① 游戏儿歌,如《拉大锯》《翻饼烙饼》等;② 教诲儿歌,如不少问答体歌、数数歌、颠倒歌、谜语歌等;③ 训练语言能力的歌,如绕口令(又叫急口令、拗口令)等。"[①]胜浦地区的儿歌要数颠倒歌(俗称"乱说歌")最有意思,数量也比较多,试举两首。第一首《小人要唱小山歌》:

　　　　小人要唱小山歌,蚌壳里摇船出太湖,
　　　　燕子衔泥堆断海,鳄鲅鱼跳过洞庭山,洞庭山跌倒奴来搀。

第二首《十稀奇》:

　　　　一稀奇:红婴小姐着地飞;
　　　　二稀奇:麻雀踏刹老母鸡;

① 钟敬文主编:《民俗学概论》,第276页。

三稀奇:三岁弟弟出牙齐;

四稀奇:尼姑庵里讨女婿;

五稀奇:烧火婆婆跌勒烟囱里;

六稀奇:六十岁公公困勒摇篮里;

七稀奇:七石缸放勒酒杯里;

八稀奇:八仙桌放勒袋袋里;

九稀奇:黄牛沉刹脚盆里;

十稀奇:瞎子双双去看戏。

还有一类儿歌专门用谐音进行串联,是语言游戏中的接龙,很有童趣。如《倷姓啥》:

倷姓啥? 我姓李。

李啥? 李太白。

白啥? 白牡丹。

丹啥? 丹成十九天。

天啥? 天地小人王。

王啥? 王伯劳。

劳啥? 老寿星。

星啥? 星过场。

场啥? 长生果。

果啥? 古老钱。

钱啥? 钱猢狲。

狲啥? 孙行者。

者啥? 周皮匠。

匠啥? 象牙筷。

筷啥? 筷箸笼。

笼啥? 龙取水。

水啥? 水塔白。

类似于绕口令的儿歌也非常富有特色,展示了胜浦方言独特的语音特征。如《麻姑仙、蘑菇鲜》:

麻姑,蘑菇,麻姑吃蘑菇,

麻姑仙、蘑菇鲜。

麻姑仙说"蘑菇鲜"。

在胜浦方言中,"麻姑"与"蘑菇"同音,而"仙"和"鲜"都是舌尖音,发近似/sie/(44)。因此,用胜浦方言吟诵该儿歌十分有趣。

有的儿歌介绍了传统胜浦社会的风土人情,是不可多得的胜浦传统社会历史研究资料,比如《乌鹊乌鹊疙噜哆》:

乌鹊乌鹊疙噜哆,人人说奴姐妹多,奴十个姐妹啥个多?!

头姐嫁个堂鸣郎,咪哩吗啦吹进房。

二姐嫁个裁缝郎,布头布角拼件新衣裳。

三姐嫁个豆腐郎,豆腐浆水汰衣裳。

四姐嫁个捉鱼郎,鱼头鱼脑吊鲜汤。

五姐嫁个种田郎,陈柴陈米陈砻糠。

六姐嫁个杀猪郎,割块猪油滚血汤。

七姐嫁个厨师郎,红烧蹄子白笃肠。

八姐嫁个山歌郎,困勒床上一道唱。

九姐嫁个砟柴郎,做仔鞋子自家绱。

十姐姐妹十个郎,个个都有好行当,一生一世吃勿光!

该儿歌介绍了胜浦传统社会的各种职业,虽带有调侃性质,但是也道出了这些职业的重要特征,很值得玩味。

这些题材多样、妙趣横生的胜浦儿歌极富童趣。它们不仅是小朋友训练发音和思维能力的良好工具,也是语言学家研究吴语的极好素材。

历史传说歌指的是"除史诗、长篇叙事诗以外的那些短小的、零星的,反映历史事件、历史人物和历史故事的歌谣。其中,有的是真人真事,有史可查的,有的虽非真人真事,却是人民口头创作的广泛流传的历史故事,它们反映了人民对历史的看法、理想和愿望。"[①]试举一例《东乡十八镇》:

正月梅花开动头,杭州城里独出丝棉绸。

① 吴超:《中国民歌》,第80—81页。

织造龙衣龙袍鳞拨勒万岁着,文班好戏在苏州。

二月杏花白如霜,崇明细布着船装。
杭州城里出仔拈香客,小东门出片香坊。

三月桃花暖洋洋,上山头竹笋有名乡。
徽州茶叶天下晓,凤凰山搭起紫荆棚。

四月蔷薇像胡椒,南大桥独出水蜜桃。
青皮甘蔗塘西出,水红菱出在五龙桥。

五月石榴心里黄,□□独出赤砂糖。
东城里出仔生丝线,口吃鲜鱼□板黄。

六月里水面上开荷花,南桥独出大西瓜。
雪白洋洋嫩藕车坊出,行春桥独出黄皮瓜。

七月凤仙七秋凉,小麦柴凉帽出丹杨。
荷花包手巾安亭出,锉刀锯子在南翔。

八月丹桂木樨黄,绢头海衫出松江。
雪白洋洋蒸粉丹徒出,印花蓝布出松江。

九月桂花秋风起,金华火腿出澜溪。
阳澄湖独出金爪大闸蟹,沿江边出对焦鳗鲡。

十月芙蓉引小春,东海独出大河豚。
双档头粮船正登来去塘里哗啦啦过,三连头篷布绕仔根紫荆藤。

十一月雪花像拂旗,周东独出大雄鸡。

雄鸡摆勒何家堤,何家独出多维呢。

十二月蜡梅花开,细脚小猪出常州。
上常州呢下常州?三声两句讨绕头。
苏州城中赛可一只花油盏,北寺塔赛可火煤头。

十三月里有花花开,姜太公搭起钓鱼台。
三尺钓竿七尺线,愿者顺手甩上来。

 该山歌介绍了胜浦周边地区在传统社会中的各种特产,对当地人来说,是一种教育资源,让他们了解了这些地方的特产。对研究者来说,是研究民俗以及民间商帮文化①的很好资料,可以比较近代和当代这些地方特产的变化脉络。

 笔者以为,该民歌反映的是明代中后期商品经济繁兴的历史情形。明代中后期吴中人的工商观念大为增强,重义轻利观念被摒弃,社会各阶层都卷入商品经济涡流中。明末吴江县"人生十七八,即扶资出商,楚卫齐鲁,靡远不至,有数年不归者"②。冯梦龙《山歌》中亦有反映与上述胜浦山歌类似的作品,比如卷四"私情四句"中就有"被席红绫子被出松江,细心白席在山塘"。可以说,从这一民歌作品去推测明代"弃儒经商"的社会风气,以及对吴地乡村文化的影响,还是很有意思的。

 一些民歌经笔者识辨,不是胜浦"土产",因此笔者将它们归在**其他**类。这些山歌,大多是市井小曲在胜浦的流传,如《二姑娘相思》:

 王(唱):手把栏杆石呀,走进二姑娘房,揭开红绫被呀,看见二姑娘。二姑娘面黄肌瘦勒浪床上躺呀,呀得儿依玛呀,所为哪一桩。

 (白):二姑娘,倷困在床上为点啥?

 姑(唱):妈妈呀,日里似火烧呀,夜里冷水流呀,茶也勿想喝呀,饭

① 2016年暑期笔者在给"江苏省文化中职类骨干教师"培训时认识了南京金肯职业技术学院经济管理与人文社科系张婷婷老师,她研究的课题就是"传统商帮文化视阈下的江南民间歌谣及其当代价值研究"。

② 崇祯《吴江县志》卷十,转引自徐建华:《从冯梦龙〈山歌〉看明后期吴中社会风尚》,《上海师范大学学报(哲学社会科学版)》1993年第3期。

也勿想吃呀,一日三餐茶饭勿想吞呀。

王(白):啊呀,二姑娘,倷有仔毛病哉,应该请个郎中先生来看看得嘞。

姑(唱):妈妈呀,请个老郎中呀,牵线又搭脉呀,请个小郎中呀,摸手摸脚呀,依呀依得儿喂呀,老小郎中奴奴勿要他。

王(白):二姑娘倷郎中勿看末,倒勿如请个和尚道士来看看。

姑(唱):妈妈呀,请个和尚来呀,木鱼咯咯响呀。请个道士来呀,铃子叮叮响呀。和尚道士奴奴勿要听呀,依呀依得儿喂呀,奴奴勿要他。

王(白):啊呀,倷郎中勿要,和尚道士也勿要,到底犯了啥格毛病呢。

姑(唱):妈妈呀,三月初三正清明呀,杨柳根根青呀。奴奴去游春呀,王孙公子骑马过呀,奴对倷嘻一嘻呀,他对奴笑盈盈呀,从此以后一直勿忘记,呀得儿依玛呀,奴奴勿忘记。

王(白):啊呀,二姑娘,倷得仔相思病哉,我要告诉倷姆妈爹爹怕不怕来。

姑(唱):告诉奴爹爹茶馆店去白相,告诉奴姆妈杭州去烧香,奴爹奴姆妈,奴奴勿怕他呀。依呀呀得儿呀,奴奴勿怕他。

王(白):告诉倷姆妈爹爹不怕来,奴去告诉倷姐姐和妹妹来看倷怕勿怕。

姑(唱):告诉奴姐姐呀,比奴更贪花呀,告诉奴妹妹呀,年轻勿懂得啥呀。告诉奴姐姐妹妹,依呀依得儿喂呀,奴奴勿怕他呀。

王(白):告诉倷姐姐妹妹都勿怕来,奴去告诉倷哥哥嫂嫂看倷怕勿怕。

姑(唱):告诉奴哥哥嫂嫂呀,哥哥外头搓麻将。告诉奴嫂嫂呀,抱着小孩回娘家呀。告诉奴哥哥嫂嫂勿怕他呀,依呀依得儿喂呀,奴奴勿怕他呀。

王(白):啊呀,二姑娘,倷别人都勿怕,见了奴王妈倷怕勿怕。

姑(唱):王妈妈呀,从小吃倷奶呀,别人都勿怕,见倷三分怕呀,请倷妈妈给奴皮条拉呀,呀得儿依玛呀,给奴皮条拉呀。

王(白):二姑娘,奴给俫皮条拉,俫拿啥个来谢奴呢。

姑(唱):妈妈呀,俫给奴皮条拉呀,头上金如意呀,手上黄金戒呀,身上青布衫呀,脚上绣花鞋呀,挂起黄皮袋呀,腰里黄飘带呀,送俫妈妈杭州去烧香呀,呀得儿依玛呀,杭州去烧香。

《二姑娘相思》(或称《二姑娘害相思》)是明清俗曲中常见的曲目。但是该曲已开始"胜浦化"了。具体表现是人称代词、一些念白全是吴语。这样一种变化轨迹已初具"同宗民歌"①的性质。

当然,任何分类都是相对的,革命导师恩格斯就曾为"鸭嘴兽"的分类颇费周折,演绎了向"鸭嘴兽道歉"的佳话。上述按题材内容给胜浦山歌归类也是相对的。有些民歌很难归入一种类别。比如这一首《十双快靴》:

第一双快靴一色青,姐送双快靴结私情。
上头要绣一马双驼②龙官宝,下头要绣五虎平西小狄青。

第二双快靴二条梁,姐绣快靴郎打样。
上头要绦赵匡胤千里金娘送,下头要绣磨坊产子李三娘。

第三双快靴三去才,姐绣快靴郎跟关。
上头要绣桃园结拜三结义,下头要绣梁山伯相对祝英台。

第四双快靴四季花,四季花里分上下。
上头要绣杨四郎番邦招驸马,下头要绣薛仁贵百日两头双救驾。

第五双快靴五色样,姐绣快靴郎打样。
上头要绣五子平胥③盗关来出罪,下头要绣张生月下跳粉墙。

① 著名音乐学者冯光钰(1935—2011)提出的概念,指的是不同地域、不同历史时期的一些民歌可能指归于同一源头。这些源头可能是多角度的。比如,有的是源头在音乐,有着几乎相同的曲调;有的源头又在唱词,有着几乎相同的唱词。见冯光钰:《中国同宗民歌》,中国文联出版社,1998年。

② 《胜浦镇志》作"驮"。

③ 应为"伍子胥"。

第六双快靴六谷分,六样颜色绣成功。
上头要绣一个卖油郎,下头要绣牛郎织女渡鹊桥。

第七双快靴七朵花,玲珑七巧手里拿。
上头要辨卢俊义私通梁山上,下头要转薛丁山偷看樊梨花。

第八双快靴八神仙,八仙上寿闹罗天。
上头要绣孙行者大闹天宫里,下头要绣白娘娘偷看许仙官。

第九双快靴九重阳,九九八十一正绣开声场。
上头要绣九头狮成双对,下头要绣二十八宿闹昆阳。

第十双快靴绣完成,送畀(bǐ)①情哥不嫌轻。
上头要绣三笑姻缘唐伯虎,下头要绣私订终身霍定金。

十双快靴十样名,送畀情哥结私情。
小妹千针万刺绣来好,情哥勿要嫌礼轻。

该民歌是女子绣"快靴"给情哥哥所唱的歌曲,应属情歌,但是其铺陈的十双快靴内容却跟历史人物、事件有关,则属"历史传说歌"的范畴,因此,这一首是情歌与历史传说歌的综合形式。由于"十双快靴"篇幅较长,笔者将之归在"历史传说歌"一类。

第二节 情歌:胜浦传统情感生活的生动画卷

有关"音乐的起源"的诸多学说里,就有"爱情起源说",如英国生物学家达尔文(C. R. Darwin,1809—1882)就认为音乐源于史前动物,特别是鸟儿吸引异性的鸣叫声,音乐越优美越能吸引异性。此为音乐起源之"爱欲说"的肇始。

① 给予。

"爱情是人类永恒的主题"。当代的流行歌曲大多反映的是感情问题,冯梦龙《山歌》"私情山歌"占据了大半,并在"叙山歌"中宣称"今所盛行者,皆私情谱耳"。"无论是六朝乐府中的《吴声歌曲》、明代冯梦龙的《山歌》《挂枝儿》,还是清代长篇叙事吴歌的刻本、抄本,搜集保存下来的吴歌绝大多数仅限于情歌","情歌确实是吴歌中数量最多、价值最高、群众基础最广的一种"①。在胜浦山歌中,情歌的比重也是非常惊人②:

引歌	劳动歌	仪式歌	时政歌	生活歌	情歌	儿歌	历史传说歌	其他
2	6	6	2	19	67	45	7	8

用图来表示如下:

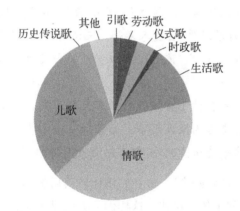

数量庞大的情歌再一次证明了情感生活是人的第一需要这样一个人尽皆知的道理。

胜浦山歌中的情歌内容包含很广。从主人公角度来观察,大多为女性口吻,但也有少数以男性口吻唱出,如:

> 结识姐妮隔块田,旧年相思到今年,
> 六月浓霜难见面,黄昏星星难到月身边。

这就是男子思念女子的口气。

① 高福民、金煦主编:《吴歌遗产集粹》,第49页。
② 据胜浦文化站2007年所编《胜浦山歌汇编》统计。

从年龄段来说,情歌跨越了从少女怀春到如今所谓"黄昏恋"各个年龄段的恋情。

但是,各种情歌中,数量最大的还是所谓"私情"这样一种类别。

所谓"私情",《现代汉语词典》给出的解释是:1. 私人的交情;2. 指男女情爱的事(多指不正当的)①。

显然,吴歌中的"私情"应作《现代汉语词典》的第二解。具体的演唱内容需要结合上下文具体分析。胜浦山歌也不例外。

反映男女间纯洁感情的私情山歌是胜浦山歌的精华,具有很高的文学欣赏价值。

据载,胜浦历史上,男女青年在很早就定了"娃娃亲":

> 旧时吴县东部水乡农村盛行"攀小亲"的风气,认为男孩不能早攀到亲,是做父母的耻辱,会受人奚落。又认为"女儿落地就是外头人,早有婆家早放心"。因此,孩子在三四岁时就由父母之命、媒妁之言定下他们的终身大事。②

> 旧时的水乡农村还有早婚的陋俗。经济条件略好的人家,男孩到了十四五岁就要为他操办婚事。姑娘到了十四岁,父母除了有丧期未满或本人有病等特殊情况外,都无理由推迟婚期。③

据笔者的经历,"娃娃亲"一般在经济比较落后的地区比较盛行,目的是为了早定终身,以利于传宗接代。这样做一方面是为了追求门当户对,另一方面也是为了"早生贵子"。这些在当时被认为是理所当然的传统观念,是以牺牲男女青年的情感自由为代价的。很多懵懵懂懂、不谙世事、情窦未开的年轻人早早就结婚生子。在他们的成长期,做出一些"出格""越轨"的事情,也正是因为年轻时情感受到压抑的缘故。

有一些情歌正反映了这种年少时的懵懂心情,如《隔河看见好阿哥》:

> 隔河看见好阿哥,
> 年纪相仿搭奴差勿多,

① 《现代汉语词典》,商务印书馆,2002 年修订第三版(增补本),第 1192 页。
② 金文胤:《吴县东部的水乡婚俗》,载《吴县民间习俗》,第 23—24 页。
③ 同上,第 27 页。

只怪伲爹爹姆妈受仔伊笃盘里银子细茶叶，

好阿哥只好眼上尝新看看奴。

郑土有博士在分析吴歌的情节时，认为最为常见的私情山歌的情节有熬郎套式、交欢套式、送郎套式、娘女盘问套式以及断私情套式等①。也有学者将冯梦龙《山歌》中的私情归为"欢情、离情、怨情、谑情、孽情"几个方面。笔者亦将胜浦山歌的情歌按情感发展的脉络归为"情窦初开期""恋爱期""交欢期""偷情期""分别期"等阶段并做一分析。

1. 情窦初开期

男女到了一定的年龄，对于异性就会特别向往，称"思春"，又叫"情窦初开期"。这样的艺术作品也很多，比如德国大文豪歌德的《少年维特之烦恼》，我国《诗经》的开篇之作《关雎》以及戏曲音乐作品《思凡》，等等。吴语地区称这一阶段叫"熬郎"（也写作"敖郎""傲郎"等），是非常思念郎、非常需要郎的意思。也就是年轻女子到了一定的年龄之后，随着生理的成熟，产生了性的冲动，产生了结识男性青年的欲望。但是在封建礼教纲常甚严的封建社会，自由爱情不被允许，"男女授受不亲"，交往也不自由，因此这种欲望只能埋藏心里，被迫压抑。吴语地区的"熬郎"类山歌，非常细腻地将年轻女子这一时期的心态刻画了出来。冯梦龙《山歌》中已有这样的山歌，如《熬》："二十姐儿困弗着在踏床上登，一身白肉冷如冰。便是牢里罪人也只是个样苦，生炭上熏金熬坏了银（吴歌"人""银"同音）"②。当代吴歌这样的题材更为丰富，比如胜浦山歌《十傲郎》：

> 正月里傲郎傲到初里春，穿错衣衫摸胸身。
> 寒天着绫罗、夏天着白绢，相对相傲湖边街上是有一双鸳鸯袜。
> 红白生丝绣盖裙。
>
> 二月里傲郎傲到杏花开，小姐伲打扮好身材。
> 上身着起杨柳青，下身着起纱海裙。
> 眉毛生来分八结，眼睛生来山涧水。

① 郑土有博士论文《吴语叙事山歌演唱传统研究》，第 156 页。
② 冯梦龙：《山歌》卷一"私情四句"《熬》，引自《明清民歌时调集（上）》，第 278 页。

面孔生来水喷桃花能,一口皓牙红嘴唇。

三月里傲郎傲到桃花开来红喷喷,烧香船出外闹盈盈。
一更僵困困,二更楚楚能,
三更朦懂沉,四更金鸡叫,
五更落得起清清早落勿起,早早清推开南纱窗前北纱窗后。
眼睄田里菜花结籽黄奴奴,小麦蚕豆绿沉沉。

……

七月里傲郎傲到初里秋,小姐伲房里冷湫湫。
别人家房里娘有娘叫,爷有爷叫,阿奴奴房里无人叫,
姐落香房花枕头。

八月里傲郎傲到木樨花开来眼聆聆,小姐伲房里挂红灯。
红灯正挂高墙高楼高窗上,官照闲人私照奴情郎。

九月里傲郎傲到霜降过仔稻头时,小姐伲苦处自得知。
路上闲人活仔一百岁,三万六千齐头数。

十月里傲郎傲到日短夜里长,小姐伲房里做孤孀。
一更僵困困,二更楚楚能,
三更朦懂沉,四更金鸡叫,
五更落得起清清早落勿起,早早清推开南纱窗前北纱窗后。
眼睄西河塘上年轻情郎阿哥,星也无不什梗猛,
牵车落倍眠一夜。

十一月里傲郎傲到雪花开来结籽霜,脱落花鞋就上床。
一更僵困困,二更楚楚能,
三更朦懂沉,四更金鸡叫,

五更落得起清清早落勿起,早早清推开南纱窗前北纱窗后。
眼睇瓦伦里浓霜雪也无不什梗厚,什梗能个天气还无不郎。

十二月里傲郎傲到蜡梅花开,姑娘有话说拨内嫂嫂听。
嫂嫂啊,嫂嫂啊,奴前三夜盖仔三条被头九斤胎,
一夜无力骨头酥。

嫂接唱:奴前三夜盖仔轻轻能被头薄薄能胎,
　　　　一夜有力汗水多,吾笃大哥身上赛可生炭火,
　　　　同被合枕暖乎乎。

女接唱:姆妈啊,姆妈啊,早早晚晚总要死,
　　　　奴这种能个日脚总难过。

娘接唱:倷今朝死,金棺材,
　　　　明朝死,银棺材,
　　　　后日死,沙方枯材,
　　　　楠木盖,两只金凳搁棺材。
　　　　四只金钉钉棺材,
　　　　七个和尚,八个道士拜四十九大悲凄,
　　　　十里路开阔去放红灯。

女接唱:今朝死奴勿要倷打还金棺材,明朝死奴勿要倷打还银棺材。
　　　　奴勿要倷沙方棺材楠木盖,奴勿要两只金凳搁棺材,
　　　　奴勿要四只金钉钉棺材,奴勿要七个和尚,八个道士拜四
　　　　十九大悲凄。
　　　　奴只要轻轻能棺材薄薄能盖,
　　　　段近方方十七八,升二三岁的后生替奴扛棺材。

　　　　扛到十字路口,八字桥头,停一停,

棺材横头种盆花,棺材头上摆本书。

棺材脚跟头放盆水,让年轻后生摘朵花闻闻。
识字人拿本书看看,年纪大的捧口水喝喝。
让伊笃沈万三笃因十三岁傲郎傲到十八死,
段近方方出帖容易早攀亲,总勿要弄弄害人精。

据长篇叙事吴歌研究专家考证,"十熬郎"之类的吴歌片段是长篇叙事吴歌《白六姐》(亦称《鲍六姐》或者"孤单小姐")中的核心唱段。虽然在胜浦尚未发现长篇叙事吴歌。但是这首《十熬郎》却是流传甚广,与嘉善地区流行的"大熬郎"结构与演唱内容颇类同[①]。也许长篇叙事吴歌和类似《十熬郎》之类的短篇本来就是你中有我我中有你、斑驳交杂的关系。

异性相互吸引的时期,正是爱情处于初始阶段最美好的时候,胜浦山歌中,反映这一阶段的情歌往往特别有韵味,非常耐品,如《郎唱山歌顺风飘》:

郎唱山歌顺风飘,下风头阿姐勒里拔稗草。
唱仔一遍二遍唱得奴心里浑淘淘,害得我稗草勿拔拔青草。

《栀子花开来是六瓣》:

栀子花开来是六瓣,小姐妮打扮好身材。
单叉裤子裙内勿束,鼻梁里俏痧引郎来。

一些山歌大胆宣扬了人体美,这在传统的创作当中是非常少见的,如:

东南风吹起阵阵凉,荡河船上阿姐搭艄棚。
大红肚兜挂勒艄棚上,十里路开阔奶花香。

笔者认为这样的作品可以与世界名作,D. H.劳伦斯的《所有的玫瑰》(之二)媲美。

正因为"熬郎"类山歌十分精彩,同时又是中华人民共和国成立后文艺研

① 见高福民、金煦主编:《吴歌遗产集粹》,第 612—615 页。

究的雷区,因此,荷兰学者施聂姐在其著作中专设一节进行论述,题为"渴求爱情之歌——熬郎类山歌"。她回顾了我国对爱情类题材民歌的研究史,也剖析了"熬郎"类山歌所涉及的内容②。

2. 恋爱期

恋爱分为"初恋""热恋""深恋"③等几个阶段。在胜浦山歌中许多情歌正反映了这些阶段的行为特征和心理特征。比如,有些表现出对爱情的坚定:

一对恋人的浪漫①

结识私情隔顶桥

结识私情隔顶桥,
我为私情要过桥,
三根木头剩仔两根牢,
跌勒河里情哥捞。

郎搭姐妮情意长

郎搭姐妮情意长,头领露水脚踏霜,
田横头沟边踩成仔路,窗底下平地踏成凼④。

想妹好比望星星

(对山歌)

想妹好比望星星,勿知几时落红尘,
倘若落到哥手里,生同苦乐死同坟。

① 引自《胜浦旧影:马觐伯纪实摄影作品集》,第202页。
② 施聂姐博士论文第144—151页。
③ 见石倬英、王亚民编著:《爱情哲学:愿丘比德的金箭射中你》,农村读物出版社,1987年,第190页。
④ 凼,dàng,胜浦话发音/daon/(231)。塘,水坑。

妹若与哥定终身,只怕阿哥勿称心。
天星跃进银河里,银河水深难攀登。

山谷有着长流水,泉水浇草滋润心。
妹是水来哥是草,水浇青草万年青。

姐在田里拔稗草

姐在田里拔稗草,望见情哥过了几顶桥,
河边大树遮去我郎背,恨不得拿伊劈劈当柴烧。

只怕闲人闲话多

田头碰见情哥哥,要讲闲话几大箩;
有心有话从头说,只怕闲人闲话多。

有的反映出对情人的思念:

姐妮开窗等郎来

一年去仔一年来,又见梅花带雪开,
梅花落地成雪片,姐妮开窗等郎来。

只为想倷想得多

只为想倷想得多,面前有凳勿会坐,
走路勿知高勒低,吃饭勿知少搭多。

有的是有情人之间的互相关心,甚至是浓情蜜意:

郎卷水草在河中

郎卷水草在河中,来如潮来去如龙,
有心劝他歇一歇,又怕误了他的工。

南天落雨北天晴

南天落雨北天晴,白布手巾包酥饼,
姐妮下田送茶水,情哥吃仔加把劲。

姐在田里敛荠荠

姐在田里敛荠荠,拣只荠荠塞在郎嘴里,

问倷郎啊啥滋味,赛过山东甜水梨。

3. 交欢期

恋爱的结果是灵与肉的统一。在胜浦山歌中,集中展示了以下几个话题。首先是约会,一些山歌反映出"约郎"情节,如:

小姐妮洗脚下河滩

日落西山云淡淡,小姐妮洗脚下河滩。

正巧情郎阿哥对面走过来,手里鞋子一甩、微微能一笑,

做仔一个媚眼,轻轻能叮嘱倷情哥郎:"今朝夜头早点来。"

其次是男女交欢。胜浦山歌中,赤裸裸的性爱描写比较少见,大多是所谓"素面荤底"式的含蓄表达。比如描写男女性器的山歌往往这样表达,"十二月里格茶壶独出一张嘴,蛀空格杨柳勿苞青""姐妮生来眼睛弯,身边常带玉砚台。姐带砚台郎带墨,干砚研出水浆来"等。

过去我们对这一类题材的山歌往往是加以否定的,认为它"黄色""下流""不健康"。但是最近也有学者提出了相左的看法,认为这些歌的产生,是由于传统社会没有正常的性教育,这些山歌正充当了教育资料的角色。这不失为新时期产生的一种比较合理的解释①。

4. 偷情期

如前所述,胜浦传统社会的早婚习俗使得男女两情相悦的机会被压抑,所以,到了成年期,"偷情"就成为山歌比较普遍存在的一个主题。如:

要约私情夜头来

姐在滩上汰白菜,郎在对过削水滩,

郎啊郎啊,倷要吃白菜自来拿,要约私情夜头来。

奴来仔想要来,齁晓得唔笃墙门勒亨开?

① 苏州吴歌学会会长马汉民先生在与笔者的一次谈话中就认为《十八摸》是传统性教育的教科书。

墙门外面有棵黄杨树,攀牢黄杨落进来。

奴来仔想要来,怕唔笃大小黄狗咬出来。
奴用沙糖拌饭喂住伊,倷胆胆大大走进来。

奴来仔想要来,齁晓得唔笃大门勒亨开?
大门里厢有三十六个天落撑,倷攀牢仔天落撑落进来。

奴来仔想要来,怕唔笃大小猫咪叫出来。
猫咪叫出来奴用赤虾拌饭喂住伊,倷胆胆大大走进来。

奴来仔想要来,齁晓得格房门勒亨开?
奴房门上有三十六根生丝线,弹弹生丝姐来开。

奴来仔想要来,只怕唔笃三岁孩童哭起来。
奴用两只白奶喂住伊,倷胆胆大大走进来。

奴来仔想要来,只怕唔笃丈夫阿要醒过来。
丈夫是阎罗王前面投仔个困煞鬼,倷胆胆大大落进来。

吴地山歌,有许多反映的是女子主动偷郎的情节,这与我国其他地方有很大不同,反映了吴地封建礼教约束相对宽松的一面,如冯梦龙《山歌》中的"姐儿梳个头来漆碗能介光,莽人头里脚撩郎,当初只道郎偷姐,如今新泛头世界姐偷郎。"①胜浦山歌中也有类似情节,如:

同柜合桌脚撩郎,左脚撩郎右脚勾郎郎不向。
恨得起来打坏金漆踏板象牙床,十八岁无郎要啥床。

姐妮走路笃悠悠,打听问询也要学偷汉。
别人家笃笑奴小黄牛刚刚出角就想打水拖车盘,哪晓得奴步口已

① (明)冯梦龙《山歌·偷》,转引自王功龙主编,张立平、周建伟、赵丽君、刘德君、齐鲁玫编:《民歌三百首》,哈尔滨出版社,2000年,第444页。

经团团转。

这说明吴地在男女关系上较全国其他地区稍开放。有些山歌甚至反映了所谓"乱伦"的关系,比如一个女子有几个情郎,一个男子有几个情人,等等。如《结识私情姐妹俩》:

 结识私情姐妹俩,两朵鲜花哪朵香?
 牡丹花大身价高,木樨花虽小满园香。

歌手一般在什么情况下唱这些歌呢?有歌手称"过去因为家里穷,活到四十多岁还讨不起老婆,只好骑在牛背上,在荒野无人处,唱这种歌出出气,煞煞腻。我也是个人呀"。说完后还"老泪纵横,嘘唏不已"①。这说明,这些歌反映的也许并非一定是现实,而是歌手的臆想境界。

5. 分别期

一些山歌则是"送郎"情节:

 送郎送到床檐浪,情哥扳牢床檐望三望,
 望得情哥头浪三点双行汗,姐落起来泡一碗人参汤。

 送郎送到下踏板,情哥谷嘴吐笃痰,
 娘问女儿啥格响,老鼠偷油撂下来。

 送郎送到房门前,情哥哥拾到大铜钿,
 大铜钿上四个字,五子登科万万年。

 送郎送到窗户边,情哥碰到棒断头,
 娘问女儿啥格响,奴日晒衣衫忘记收。

 送郎送到下场头,情哥踢着牛桩头,
 娘问女儿啥格响,走过人狗咬笃砖头。

① 高福民、金煦编:《吴歌遗产集粹》,第107页。

送郎送到半弄堂，劈面碰着黄二胖，

　　手拿三百洋钿黄二胖，阿哥买酒吃，奴小小年纪学送郎。

　　送郎送到小石桥，三块石头四根桥，

　　天上一对黄莺飞过无好话，郎朝东来姐朝西。

　　送郎送到勿送哉，问声你情哥几时来，

　　奴正月里勿来，二月里来，三月里桃花朵朵开，

　　四月里蔷薇村村有，五月石榴拣红采。

还有一些是"娘女盘问"情节，上述《十送郎》已有两段关涉这样的情节，再如《花鞋齨①收怕浓霜》：

　　黄昏狗咬叫汪汪，定是情哥来探望，

　　开仔扇门娘骂我，"娘啊！我花鞋齨收怕浓霜。"

《河里川条成双多》：

　　小姐妮土勒河滩垛，扳牢仔杨树望情哥。

　　娘问因，看点啥？因说河里川条成双多。

《姐望郎来郎不来》：

　　姐望郎来郎不来，廿四扇小窗日夜开，

　　日里开窗爹娘骂，夜里开窗防贼来。

男女偷情，在旧社会最怕的就是意外怀孕。过去没有完善的避孕技术，因此，偷情一时会带来长期的痛苦。这在小说《白鹿原》中已经有详细深刻的揭示。冯梦龙的《山歌》中有多首反映女子这方面的担忧甚至恐惧，如《孕》："结识仔个私情又怕外人猜，路上相逢两闪开。姐道郎呀，我听尔生牛皮做子汗巾无人拭得破，只怕凤仙花子绽笑开来。"②胜浦山歌也有类似的描述：

① 齨，/fen/(44)，没有，不曾。
② 冯梦龙：《山歌》卷一"私情四句"《孕》，引自《明清民歌时调集(上)》，第292页。

结识私情贴隔壁,来来往往已经二三年。

眼前是灵岩树开花无人见,怕只怕石榴结籽就勒眼门前。

可以说,这些传统的胜浦山歌展示了胜浦传统情爱生活的各个方面,是研究吴地历史民俗风情的宝贵资料。如前所述,这些山歌是在男女受到封建礼教约束下的产物,是男女追求个性解放和自由的表现:

> 从某种意义上讲,长篇叙事吴歌中的"私情山歌"是一种对于"性解放"的呼唤。它呼唤性从封建伦常的束缚下解放出来,从神秘观与罪恶感下解放出来,从扭曲与压抑的状态下解放出来,从虚伪与假道学的伪装下解放出来,让它多点人情,多一点欢悦,多一点崇高,多一点瑰丽,少一点替性,少一点悲苦,少一点伪善。但它所呼唤的性解放,不是性的放任与性乱交。"私情山歌的进步意义,便在它从迄今为止令人掩目的性生活中,试图揭示出人生与社会最朴素的真理"。①

长篇叙事吴歌是这样,胜浦山歌也是这样。当然,这些情爱的表达在当今已经有很多失去了时代意义。

第三节 胜浦山歌的语言艺术

语言与音乐有着密不可分的关系。"语言和音乐是共生的。这里所说的音乐主要指声乐。语言和音乐的一个最根本的共同点就是都必须发音"。"音乐和语言虽然很早以前就走上独立发展的道路,但是两者的亲缘关系还是非常明显的。语言的作用以传递信息为主,表达感情为辅。语言最后发展成为一种结构严密的符号系统。而在此基础上发展起来的音乐,其作用则以表达感情为主,以传递信息为辅。所以有些难以言传的感情可以用音乐来表达,而作为传递信息的工具,音乐远没有语言明确、细密"。"语言与音乐的亲缘关系还表现在两者语音结构上的相似。语言和音乐都有民族性,同一个民族的语言和音乐在语音结构上有某种一致性"②。

① 蔡利民:《论长篇叙事吴歌中的性意识》,《东南文化》1994年第1期。亦见于《吴歌遗产集粹》,第938页。

② 游汝杰:《中国文化语言学引论》,高等教育出版社,1993年,第127页。

1. 胜浦山歌中的吴方言

胜浦地处苏州的近郊,方言整体上接近苏州话。苏州话在语音上的特点是:(1)保留了古音全浊声母的体系;(2)单元音韵母发达;(3)部分阳声韵失落鼻音韵尾,改读阴声韵或鼻化元音;(4)调类基本上按古平、上、去、入四声划分,每一声调中再按声母清浊分成阴阳两类。阴、阳调类在调型上基本一致,只是阴调类读高调,阳调类读低调;(5)部分字音有白话音跟文言音两种读法[①]。有学者认为胜浦话保留了更多的老苏州话的特点。据"百度百科"中"胜浦方言"词条,胜浦话的语音特点是:声母分清浊两套,清声母有21个,大致相当于普通话的21个声母,但是没有普通话的"r"声母,而多了"nj"声母;浊声母有15个。清浊声母及例字如下:

清声母(21个)

b(百)、p(拍)、m(闷)、f(分)

d(答)、t(塔)、n(那)、l(拎)

g(谷)、k(壳)、h(黑)

j(急)、q(吃)、x(吸)、nj(扭)

z(滋)、c(雌)、s(丝)

zh(朱)、ch(痴)、sh(诗)

浊声母(15个)

`b(白)、`d(达)、`g(茄)、`j(件)

`s(贼)、`sh(十)、`h(汗)、v(房)

m(门)、n(暖)、ng(鹅)、nj(银)、l(林)

y(药)、w(滑)

胜浦话有23个韵母(不计介音 i 和 u),声调有八个。

单元音韵母(10个)

a(仅语气词)、o(沙)、e(爱)、i(细)、u(布)、y(丝)、ae(高)、ao(带)、oe(安)、ie(烟)

复合元音韵母(2个)

ai(对)、au(路)

① 叶祥苓:《苏州方言志》,江苏教育出版社,1988年,第68—69页。

鼻尾韵母(5个)

an(打)、aon(党)、on(东)、in(钉)、en(灯)

入声韵母(6个)

aq①(袜)、aoq(麦)、oq(谷)、iq(雪)、eq(刻)、oeq(咳)

声调八个,平上去入各分阴阳。值得注意的是,胜浦话阴上和阳上其实都是下降的音调(51和31),类似于普通话的去声,而阴去和阳去却是带拐弯的(513、313),类似于普通话的上声。

调类	阴平	阳平	阴上	阳上	阴去	阳去	阴入	阳入
调值	55	13	51	31	513	313	5	3
例字	家沙西	头田年	改吵井	近坐杏	布细寄	大饭定	百杀八	白毒夺

顾国林认为胜浦话的"阳上"与"阳去"不太容易分辨②。

另,苏州大学林齐倩2015年提交的博士论文《苏州郊区方言研究》,认为胜浦话有30个声母、44个韵母、7个声调,声调上缺"阳去"③。这应该是方言时代变迁导致的声调脱落现象。

据百度百科"胜浦方言"词条,胜浦话分"东片"和"西片"两种口音,大部分人操西片口音,而称东片的为"东片闲话"。东片口音分布在胜浦最东约4个行政村(如江圩、北里巷,包含约10个自然村),是界浦边上的语言,界浦历史上一直是胜浦地区和昆山的界河。其余约20个行政村(约40个自然村)说西片口音。现今胜浦话多向苏州话靠拢。

胜浦话与现今苏州话的区别主要是:人称代词有别,6个基本人称代词,胜浦话4个和城里不同,其中你、我、他发音都不同。胜浦话"他"有3种说法,其中"伊"不能在句子开头用,这是很严格的,打破这个规则会被认为是外乡人,这是胜浦话不同于周边吴语的地方。句子开头要用另外2个第三人称代词:唔倷和伊倷,这两个词选哪个视个人口音而定,有人则兼用两种,在胜浦这都是很正常的。见下表:

① "q"代表国际音标入声字符号。
② 顾国林:《胜浦常用方言字约定》,载马觐伯主编:《胜浦山歌》,内部铅印本,2017年,第141页。
③ 林齐倩:《苏州郊区方言研究》,苏州大学2015年博士论文(导师汪平教授),第12—13页。

普通话	胜　　浦	苏州城里
我	奴(nau)	我(ngou)
你	倷(nai)	倷(ne)
他	唔倷(n nai)、伊倷(yi nai)、伊(yi)	俚(li,老)、唔倷(n ne,新)
我们	伲(nji)	(相同)
你们	唔笃(n doq)	(相同)
他们	伊笃(yi doq)	俚笃(li doq)

发音不同。胜浦话与苏州话在发音上有八个方面的区别：(1) 无撮口呼；(2) 刻、咳不同音；(3) 区分平翘舌声母；(4) 气流分调；(5) 慢妹有别、楼雷相混、油圆相混；(6) 火、湖、乌发音不同；(7) 多 uo、uoq、uaoq 三韵；(8) 声母 v 的性质，胜浦"声带音"起头，国际音标可描写为[v]，城里是"非声带音"起头，也称为清音浊流，可描写为[fv]；(9) 大开口的复合元音。

胜浦话中还保留了很多公元五六世纪前北方话的某些特征，也有着丰富的单音动词①。

苏州大学 2015 年度林齐倩的博士论文《苏州郊区方言研究》(导师汪平教授)采用了动态分析的方法，认为像胜浦这样的苏州东西片地区，现在与苏州中心区域的趋同率比北部慢，比南部快，属于趋同发展的中间区域。

笔者因语言学知识匮乏，通过短暂学习只能简单认识到胜浦方言的这些特点。胜浦方言更为深厚的历史文化底蕴，还需要有志者去发掘和进一步揭示。

胜浦山歌反映着丰富的吴语内容。比如，一些名称具有浓重的地方特色。"打雷"称"雷响"，"汤匙"叫"抄"，"青蛙"叫"田鸡"，"鼻子"叫"鼻头管"。疑问词"什么"叫"啥格"，"不要"或者"没有"叫"覅"。一些表示动作的词也有自己的表达，如给叫"畀"，靠叫"戤"，端凳子的"端"叫"掇"，洗叫"汏"，等等。也许，只有以吴语特有的细腻宛转的发音，加上独特的表达方式，才能表达出胜浦山歌独特的韵味。比如："倷唱山歌勿是师傅老先生，阿晓得世

① 若要详细了解胜浦方言的具体特征，请参见"百度百科"中"胜浦方言"词条。

上的河有几多长?几条官河几条浜,几条短来几条长",这一唱词用普通话来念是不押韵的,但是用吴语,胜浦方言来念,"生"/san/(44)、"长"/zan/(223)、"浜"/pan/(44)均为一个韵脚。再如《倒长工》第一段:

> 长工上番正月正,手拿包裹踏进外墙门。
> 东家娘娘戤牢门肩拿伊上身看到下身,头上相到脚跟,
> 真是一个年轻力壮格好后生,什梗能格长年称奴格心。

"戤牢门肩",依靠在大门门框上,"拿伊上身看到下身,头上相到脚跟",把他上下打量了一番,"什梗能格长年称奴格心",这个长工我真满意。吴语的这种表述不仅表达了满意的意思,而且再现了"东家娘娘"的神态、动作以及心理活动,用胜浦话说出来会有一种活脱脱的情境感。这是普通话无法达到的表达效果。

2. 胜浦山歌中的辞格运用

所谓"辞格",指的是为了使说话增强表达效果而运用的一些修饰描摹的特殊方法。修辞学大师陈望道先生在《修辞学发凡》中列举了常用的辞格38种,即(甲类)材料上的辞格:譬喻、借代、映衬、摹状、双关、引用、仿拟、拈连、移就,共9种;(乙类)意境上的辞格:比拟、讽喻、示现、呼告、夸张、倒反、婉转、避讳、设问、感叹,共10种;(丙类)词语上的辞格:析字、藏词、飞白、镶嵌、复叠、节缩、省略、警策、折绕、转类、回文,共11种;(丁类)章句上的辞格:反复、对偶、排比、层递、错综、顶真、倒装、跳脱,共8种①。修辞学专家黄民裕则列出了78种辞格和3种辞格的综合运用方式②。这说明了修辞手法的丰富性。

有学者曾就吴歌的一个代表性品种白茆山歌做过唱词的辞格分析,从语音、句式、意境、材料等角度分析,有衬字、象声、叠音、排比、回环、顶针、反复、对偶、层递、设问、比喻、比拟、双关、起兴等③。笔者亦试图对胜浦山歌的修辞手法做一剖析。

民歌善用修辞,从《诗经》"赋比兴"已经开始。自南朝乐府,多喜欢用

① 陈望道:《修辞学发凡》,上海教育出版社,1976年。
② 黄民裕:《辞格汇编》,湖南人民出版社,1984年。
③ 参见邓根芹:《白茆山歌辞格分析》,《常熟理工学院学报(哲学社会科学)》2010年第9期。

"谐音双关",因为运用得比较频繁,所以又称"吴歌格"或者"风人体"。至今修辞手法在民歌中还是大量出现,以至于有心者将此作为中学语文教学难题"修辞手法"的重要材料和突破口①。胜浦山歌中,修辞手法的运用也是一大特色。胜浦山歌常用的修辞手法有:

第一,词语上的修辞。有双声叠韵、叠音、衬字、象声等。

双声叠韵,指为了口语的悦耳而采用相同的声母或相同的韵母而组成的词。"姐在田里拔稗草","拔稗草"是双声叠韵,"姐勒河滩汰菜心"的"汰菜心"是叠韵。

叠音,指一个字作原样重复,以加强语词的节奏感、音乐性。又叫"叠字"。这样的形式有 AAB、ABB、ABAB、AABB 等类型,如"网船娘姨苦凄凄"的"苦凄凄",就是一个 ABB 型的叠音修辞。胜浦山歌中,人称代词可以叠音,如《哭七七》中的女子自称"奴奴",再如《五更跳粉墙》中的"长脚细细常常在呀,情哥哥情哥哥今朝去后几时来",将"情哥哥"连续重复,将询问时急切的神态描摹毕至。形容词可以叠音,如《十傲郎》中的"五更落得起清清早落勿起""奴前三夜盖仔轻轻能被头薄薄能胎"。动词也可以叠字,如《东家娘娘结识小长年》中的"东家是只好啃啃格只锅肚底"。

衬字,指的是突破了齐言格式而增加节奏感、音乐性的虚字。吴语中,衬字的用法古已有之。如《吕氏春秋》"音初"篇记载"禹会涂山之女,女命人候禹于南山之阴,歌'候人兮猗'",并说这是"南音"之初始。这个"兮猗"就相当于现在普通话的"啊",只是为了加强语气,并无实意。时至今日,吴语中衬字、虚词仍然张口就来,比如"好",会说"好格哇""好的来"。在实际演唱胜浦山歌时,我们会听到大量的衬字,而在记录的唱词中会发现这些衬字好多都不见了。这也说明胜浦山歌衬字之多。试举一例,胜浦吴叙忠老人唱的《耘稻歌》:

(嗨!)耘稻要唱耘稻歌(哎),(侬)两膀(呀),
弯弯泥里拖。
眼睖六尺(仔)棵里稗(呀),

① 参见陈燕玲:《巧用龙岩山歌学修辞》,《闽西职业技术学院学报》2011 年第 1 期。该文以龙岩山歌中常用的回环、比喻、比拟、对偶、同异、设问、顶真、摹状等修辞手法作为学生学修辞的帮助。

（侬）十指（么）尖尖（呀）捧六棵。

加括号的都是笔者标出的衬字，如果去掉这些衬字，就会发现其实是七言四句的规整结构，可见衬字使用的丰富程度。

象声，又叫"状声"，指模拟自然之声的词语。用象声词可以很好地模拟情境，使人有身临其境之感。胜浦山歌中，常用象声手法来渲染气氛，如《长工十二月诉苦》：

长工做到六月中，肩仔车轴到车棚中；
东车头搬到西车头，田鸡咯咯勒浪骂长工。

"田鸡咯咯"就模拟出一种喋喋不休的情境，很是传神。

第二，意境上的修辞。有比喻、比较、双关等。

比喻就是打比方，在胜浦山歌中大量出现。如"郎卷水草在河中，来如潮来去如龙"，将情郎在水中劳动比成潮水和龙，显示出情郎干活的麻利劲，也折射出女子对情郎的衷心欣赏。

比喻分明喻和暗喻、借喻几种。明喻就是有本体有喻体，常用"如""像……一样"等比喻词连接。上例即是明喻。暗喻也是有本体有喻体，但喜欢用"是""成为""等于"连接。如对山歌《想妹好比望星星》中有"妹是水来哥是草，水浇青草万年青"，即用"水"和"草"各自作比，反映了一种难以割舍的情怀。

借喻指的是只出现喻体，而不出现本体（不在该句或该段出现，但是联系上下文还是能看出来）。比如《结识姐妮隔块田》：

结识姐妮隔块田，旧年相思到今年，
六月浓霜难见面，黄昏星星难到月身边。

用六月不出现浓霜以及黄昏里星星与月亮难碰面来比喻男女情人很难相见。

比较即两种或几种事物作对比，如"姐在里敛荸荠，拣只荸荠塞在郎嘴里，问俫郎啊啥滋味，赛过山东甜水梨。"即将"荸荠"与"山东甜水梨"作比较，其共性就是"甜"。

双关，又称"谐音双关"，最著名的例子就是唐代刘禹锡的竹枝词"东边

日出西边雨,道是无晴(情)却有晴(情)",以"晴"寓"情",非常巧妙。这在吴歌中出现非常多,以致从古至今就有人称之为"吴歌格"或者"吴格"。胜浦山歌也不例外。如《天上乌云簿簿枵》:

 天上乌云簿簿枵,娘问因唔能个骚?
 倷若勿骚哪有奴?狭巷里摇船艄接艄。

 母亲责问女儿为什么这么"风骚",女儿反咬一口,说,你要是不风骚怎么会有我呢?接着是一句妙语"狭巷里摇船艄接艄","艄""骚"谐音双关,女儿理直气壮地指出了性需要的千古不易性。

 第三,结构上的修辞。如重复、排比、回环、顶针、对仗、起兴、设问、层递等。

 重复,指的是原样将句子或段落再来一遍,以加强语气。

 排比,指用三个或三个以上意义相关或相近,结构相同或相似和语气相同的词组(主谓/动宾)或句子并排,达到一种加强语势的效果。这在胜浦山歌中也大量出现。如《哭妙根笃爷》"奔到屋里,踏到屋里,踏进大门,跨进房门"是短句排比,显示动作的连贯性。《风扫地来月点灯》也是句子排比:

 吃末吃格山笋筋,住末住格芦柴厅,
 困末困格稻草床,风扫地来月点灯。

而《结识私情东海东》则是段落排比:

 结识私情东海东,郎骑白马姐骑龙。
 郎骑白马沿街走,姐骑乌龙海当中。

 结识私情南海南,南海有只摆渡船。
 有心跟郎到对岸,脚踏船头心里慌。
 奴拔拔篙子就开船,硬硬头皮撑开船。

 结识私情西海西,雄鸡对门喔喔啼。
 娘望爹爹早回家,奴望情郎到房里。

 胜浦山歌这种排比、重复大量存在,如果不了解吴歌口头文化的特点,

会觉得语言不够简洁、精练。

顶针,又叫"接龙",指前一句的尾正是后一句的头。这种修辞手法在儿歌中出现较多,如《阿三星吃糠饼》(片段):

> 阿三星,吃糠饼,
> 糠饼甜,买斤盐,
> 盐会咸,买着篮,
> 篮会漏,籴升豆,
> ……

回环,指的是把前后语句组织成穿梭一样的循环往复的形式,以表达不同事物间的有机联系。回环可使语句整齐匀称,有一种结构美感。如儿歌《百脚夹板壁》:

> 百脚夹板壁,板壁夹百脚,
> 板壁夹百脚,百脚夹板壁。

对仗,又称"对偶",它充分反映了汉语的特点,整齐对称而又抑扬和谐,给人以语言文字美的享受。构成对偶的语言手段有三:一是音节,相对的两句,音节总数相等,相对的词,音节也相同;二是语法结构,相对的两句,语法构造相同或相近,相对的词,词性相同或相近;三是声调,相对的两句,平仄相对。随着时代的变迁,这三方面的要求已渐放宽,今天一般用对偶时不强求平仄协调,字面上也允许有重复了,但仍然与汉语的特点分不开。胜浦山歌中也偶尔会出现对仗的情形,如《日头直仔姐担茶》:"三伏里生僵老格辣,四九里大蒜嫩格香"。

起兴,又叫"兴"。"兴者,先言他物以引起所咏之词也"。就是说,先说其他事物,再说要说的事物。它一般用在诗章或各节的开头,是一种利用语言因素建立在语句基础上的"借物言情,以此引彼"的艺术表现手法,它有起情、创造作品气氛、协调韵律、确定韵脚和音步、拈连上下文关系等作用。运用起兴手法还可使语言咏唱自由,行文显得轻快、活泼。起兴在《诗经》中就大量出现,如"关关雎鸠,在河之洲。窈窕淑女,君子好逑"。陕北民歌信天游中也经常会用,如"青线线那个蓝线线,蓝格英英采。生下一个兰花花,实实爱死人"等。胜浦山歌中,起兴手法也很常见,比如:"栀子花开来是六瓣,

小姐妮打扮好身材""东方日出渐渐高,小姐妮量米下河淘",等等。

设问,无疑而问,自问自答,以引导读者注意和思考问题,这种辞格叫设问。在胜浦山歌中,"盘歌"(即问答歌)就是经常采用设问的一种山歌体裁。此外,儿歌也多用设问。

层递,指的是把要表达的意思按照大小、多少、高低、轻重、远近等不同程度逐层排列的修辞手法。在胜浦山歌中常用数序、时序将山歌组织起来。如"五更""十二月""四季""十只台子"等。乔建中先生曾指出,时序体民歌已经有千余年的积累。

> 在这一漫长的历史过程中,中国特定的社会制度、经济、文化及审美理想,始终对那些名不见经传的民歌手们在选择、完善这一体式的歌唱实践,产生过这样或那样的影响。①

乔先生是从中国传统文化的角度来分析时序体民歌何以在民间如此广泛传播的。笔者则认为是口传文化的属性决定了歌手必须要形成某种记忆技巧,这时"时序""数序"等层递手法,以及上述诸如重复、排比、起兴等多种修辞手法成为他们的必要选择。因此,我们不能忽视对胜浦山歌口传的文化传统的研究。

3. 胜浦山歌的结构套式

套式,是吴歌歌手常用的一个词,又称"套",指固定的模式。山歌因为是以口传心授的方式传承的,所以必然会以符合口传规律的方式进行"创作"。美国著名的"口头程式理论"学派就揭示了这样一种口头创作规律,正如美国著名的口头诗学研究家弗里在《晚近的学科走势》一文中所说:"一个不会书写的诗人,在口头表演中是必定会采用'常备片语'(stock phrases)和'习用场景'(conventional scenes)来调遣词语创编他的诗作,既然当时没有我们认为的理当如此的书写技术,表演者就需要掌握一种预制的诗歌语言,以支撑在表演中进行创编的压力,方能在即兴演唱中成功地构架长篇叙事诗歌。荷马史诗中循环使用的语言便由此被理解为口头诗人的'工具箱',他——以及他之前的许多代诗人——借此以面对口头诗歌创编的挑

① 乔建中:《时序体民歌与月令文化传统》,原载《音乐人文叙事1997》(《中国音乐学》年度学刊),收入文集《国乐今说》,上海音乐学院出版社,2005年,第180—181页。

战。那些被称作 aoidoi 的古希腊歌手,代代相承,就是凭借着学习和使用这种特殊化的语言而使他们的史诗传统得以传承和流布的。"①也就是说,在类似山歌这样的口头文艺中,程式化的手法会得到大量的运用。郑土有博士曾对吴语叙事山歌(长歌)的套式进行过详细的研究,他将吴语长歌的套式分为"语词套式"(又细分为"人物的语词套式""地点套式""数字套式""行为套式""器物套式"等)、"句法套式"(又细分为"整句套式""上下句套式""滚句套式")、歌头套式(又细分为"自夸式""自谦式""自从式""按四方""起兴式"及"内容提要式")、情节套式(又细分为"熬郎套式""幽会交欢套式""送郎套式""娘女盘问套式""断私情套式")、结构套式(又细分为"套"的套式、"只"的套式),另外还有音乐套式等②。笔者认为,程式性的表达手法在胜浦山歌中确实大量出现,因此,可以借用"套式"概念来分析胜浦山歌,从而对胜浦山歌的形成(创作过程)以及总体概貌会有一个更加明确的认识。

一、语词套式

郑土有博士指出,语词套式是指不同词语的固定组合。一个词语固然有多种组合,但在吴语叙事山歌演唱传统中逐渐形成了固定的组合,成为歌手"工具箱"中的"常备片语",经常使用。语词套式是所有套式中最小的套式单元,往往是构成更大一级套式的元素,使用最频繁。③

笔者参照郑土有的分析方式,对人物的词语套式做一分析。

首先,胜浦山歌中对人物的称呼,题为"姐妮"的山歌有 29 处,可见胜浦山歌对年轻女子的这一称呼很频繁,另外还有称"姐"(5 处)、"姐姐"(1 处)的。叫上了年纪的女人为"娘姨"(2 处),称年纪大的女人为"老太婆"(7 处);女子称心上人为"情哥哥"(15 处)、"情郎阿哥"(5 处)、"情郎"(5 处),以旁观者称年轻男子为"后生"(8 处)、年纪大的男人称"公公"(6 处)、"老公公"(2 处)。

描写人相貌、衣着、神态的词语也具有程式性规律,如描写青年女子的外貌一般这样描写:

眉毛生来分八结,眼睛生来山涧水。

① 《民族文学研究》总第 79 期第 94 页,转引自郑土有博士论文,第 130 页。
② 参见郑土有博士论文第五章。
③ 郑土有博士论文,第 131 页。

面孔生来水喷桃花能,一口皎牙红嘴唇。

描写人有白皙的皮肤,也是胜浦山歌常见的手法,如"姐妮生来白哀哀""细皮白肉""白白壮壮贩桃郎"等。过去曾有人分析农村因常下地劳动而皮肤黝黑,因此非常羡慕那些有白皙皮肤的人,认为是富贵安逸的象征。看来胜浦地区也不例外。

而衣着一般是"上身着起杨柳青,下身着起纱海裙""掼肩头布衫黑纽襻""单叉裤子""八幅头褐裙""大红肚兜"等。

描写神态的,笑一般用"笑盈盈"(4处),另外还有"咪咪笑""笑眯眯""笑哈哈""笑吟吟"等,着急有"急兜兜"(1处),哭有"哭哀哀"(6处,有时写作"哭嗳嗳""哀哀能哭"等)。

其次,胜浦山歌中的地点往往都是"田里""田中""田横头""河滩""滩上(浪)""窗前""门前""桥"等。

描写器物的词语也相当程度上成为程式。比如"船"(18处)、"手巾"(5处)、"青纱帐"或者"青纱罗帐"(2处)等,有一首这样唱《姐妮生来面皮黄》:

同柜合桌脚撩郎,左脚撩郎右脚勾郎郎不向。
恨得起来打坏金漆踏板象牙床,十八岁无郎要啥床。

旧社会的农村一般不会有"金漆踏板象牙床"的,这其实也是一种程式性的表达方式(套话)。郑土有博士说这是"歌手在编创时省时省力的调用"①。

二、句法套式

句法套式在"情歌"中表现最为突出,一般的情歌往往都是以这样的方式开始:

1. "结识私情"式。这一形式占了很大比重,60多首情歌有14首为"结识私情"式。其余出现"结识"的还有多首。

2. "姐妮生来"式。这也是比较多的一种,有3首直接采用,其余的像"姐妮走路"(2首)、"姐妮开窗"等。另外还有像"姐在田里""姐在河滩"也是常见的起兴方式。

① 郑土有博士论文,第139页。

3."隔河看见"式。这一形式据笔者所知,在常熟白茆山歌中大量出现,胜浦山歌中也有一首。

4."郎唱山歌"式。这一形式在吴歌其他流传地出现的频率也比较高。像芦墟山歌就有2首。白茆山歌有1首。

5. 情景起兴式。这一形式以一种景物起兴,以展开歌唱内容。常用的有"栀子花开来是六瓣""六月里日头似火烧""东方日出彩云多""日落西山渐渐黄""日落西山随要快""日落西山彩云多""南风吹起北风高""南风吹过北风起""东风吹起北风冷""天上乌云簿簿枹""天上乌云簿簿飞""天上乌云簿簿飘""天上乌云簿簿行"等。可以看到这一种起兴方式运用的普遍性。

6. 设问式。这一形式在盘歌中使用最多。盘歌中经常用的有"啥个某某""哪能一个""阿晓得"等。比如"倷唱山歌勿是师傅老先生,阿晓得黄牛身上几条筋?""哪能一个唱歌郎,哪能一个贩桃郎,哪能一个种田汉,哪能一个捉鱼郎?"以及"啥格花开来花里花?啥格花开来泥里爬?啥格花开来勿结果?啥格花结果不开花?"等。

另外,以数序、时序作为套式的胜浦山歌也非常多见,且不限于情歌。比如儿歌《十字叹》中的数序:

 一貌堂堂,二日无光,
 三餐不吃,四肢无力,
 五官勿灵,六亲无靠,
 七窍不通,八面威风,
 久坐不起,实在无力。

三、情节套式

前文已分析了胜浦山歌在揭示情感生活时常用的套路。事实上,就是描摹日常的行为,胜浦山歌也有一定的情节套式,比如《长工十二月诉苦歌》中每个月的行为在其他山歌中也多次出现。另外还有像"姐在河滩汏白菜(汏衣裳)",约私情时怕门不开、怕狗咬、怕猫叫,开窗等(望)郎、起早汏被单以及怕"石榴结子就勒眼门前"(即害怕怀孕,以致东窗事发)等,这些都是常见的情节套式。

以前文所引《十送郎》来说明情节套式,从"枕头边""床沿上""下踏板"到"房门前""窗户旁""下场头""半弄塘""小石桥"这都是江南水乡常见的场景,中间还穿插有"娘问女儿"的情节套式,显示出"套中套"的结构格局。

这也说明传统农耕方式的周而复始性以及千古不易性。有人形容中国传统社会为"超稳定社会",就是基于对这样的生产方式下诞生的经济、政治、文化体制的分析后的结果①。

① 参见金观涛、刘青峰:《兴盛与危机——论中国封建社会的超稳定结构》,湖南人民出版社,1984年。笔者的博士论文《扬州清曲音乐稳态特征研究》,上海音乐学院2005年博士论文(导师江明惇教授),光明日报出版社,2013年。

第四章
胜浦山歌的音乐研究

吴歌的音乐研究长期以来一直不是很热。这一方面是因为吴歌的文学和民俗研究势头太强,相较之下吴歌的音乐研究很贫弱;另一方面也反映出吴歌的音乐研究比较困难,难以下手。郑土有先生在研究"吴语叙事山歌演唱传统"这个专题时就痛感音乐界可供参照的成果太少,"音乐工作者只注意搜集曲调,由于叙事山歌的曲调相对变化较少,所以许多叙事山歌甚至没有引起音乐搜集者的重视,没有记谱,从音乐角度研究叙事山歌的文章也很少"[1]。但是吴歌或"山歌"首先是"歌",也就是首先是属于歌唱、属于音乐的,不从音乐角度研究吴歌、研究胜浦山歌,吴歌研究、胜浦山歌研究是不完备的,甚至可以说这是有致命伤的研究。因此笔者每次参加吴歌研讨学术活动时,许多吴歌研究老专家,如已故民俗学家金煦、江苏吴歌学会会长马汉民先生等,均对笔者提出了殷切的希望。笔者认为这种希望其实是赠予音乐学界的。

我国先秦时期的古人很早就注意到音乐和语言的密切关系,并且在实践中有意识地把两者结合起来,以达到声情并茂、流传久远的效果。《礼记·乐记》说:"诗,言其志也;歌,咏其声也;舞,动其容也。三者本于心。"这就是说诗歌、音乐和舞蹈都是发自内心,表达情感的。孔子更是有意于把"诗三百篇"与音乐结合起来,据《史记·孔子世家》说:"三百五篇,孔子皆弦歌之,以求合韶、武、雅、颂之音。"但是留存下来的只有唱词,记谱法一直得不到重视和发展,迄今为止,只留下了少数不完备的记谱,而音乐随着历史

[1] 郑土有博士论文,第228页。

的故去而湮亡了,所以很多人称中国音乐的历史为"哑巴音乐史"。可喜的是,民间歌唱的深厚传统,使我们能够深入其中,了解属于我们自己的歌唱特点,进而揣摩传统音乐的魅力。这就像当年美国学者米尔曼·帕里(Milman Parry,1902—1935)和阿尔伯特·贝茨·洛德(Albert Bates Lord,1912—1991)深入南斯拉夫口头传统而理解了《荷马史诗》一样。

笔者自2002年开始接触白茆山歌,2008年开始接触胜浦山歌,其间又涉猎芦墟山歌、太仓双凤山歌等,对吴歌的音乐有了比较全面的了解。笔者认为,要研究吴地的"山歌",首先必须探究吴地"山歌"一词的含义以及它的适用范围。笔者发现,吴地人其实将唱歌活动均泛称为"唱山歌",所演唱的曲调类型,按我们音乐学者的眼光,既包含学术意义上的"坦率、直露的表现方法和热情奔放的音乐性格""自由、悠长的节奏、节拍""高亢的曲调"等特征的"山歌"类型,也包含"叙事与抒情相交融的表现方法和曲折、细腻的音乐性格""规整、均衡的节奏节拍""曲折多样的旋法"等特征的"小调"类型①。所以,"在考察江南民歌时,要十分注意'山歌'在不同情形下的不同的含义,不能将当地约定俗成的意义与现在音乐界对'山歌'的学术定义混为一谈。"②其次,要重视山歌曲调的运用特点,特别是某一种曲调的地区、场合的适用范围以及其旋律变化规律,追究其背后的功能意义。这当然不能忽视曲调本身的形态研究分析,因为只有这样,才能真正揭示其音乐方面的特殊意义和价值。

笔者拟从以下几个方面研究胜浦山歌的音乐特征:第一,胜浦山歌的音乐库(或者叫音乐家底),也就是胜浦山歌到底会唱哪些曲调;第二,胜浦山歌音乐曲调的形态特征,包括旋律进行特征、节奏特征、句法特征、段落变化重复特征,以及与语言的关系等;第三,胜浦山歌音乐曲调的"套式"分析,也就是通过研究胜浦山歌的曲调变与不变的规律,来展示胜浦山歌如何体现"口传心授"特征的;第四,胜浦山歌旋律中反映出的历史信息,即试图通过对胜浦山歌旋律特殊性的发掘,去探究其中反映出的吴地先民活动的某些信息;第五,胜浦山歌与胜浦地区流行的其他音乐种类如宗教音乐、戏曲音乐关系考察。胜

① 参见袁静芳主编:《中国传统音乐概论》,上海音乐出版社,2000年,第31—33、48页。
② 王小龙:《试析"白茆山歌"常用曲调》,《常熟高专学报》2003年第5期。

浦地区比较流行的宗教音乐是胜浦的宣卷,而戏曲音乐则流行沪剧、越剧等。笔者试图剖析流传在胜浦地区多种民间音乐的互动关系及相互影响。

第一节　胜浦山歌的曲调库

2008年9月,笔者应胜浦文化站之约来到胜浦,第一次聆听了胜浦山歌。当时听到的是申报非遗的材料视频以及一些歌手的现场演唱:歌手蒋菊虹与顾林兴演唱的"盘歌"(啥个圆圆天上天)、周雪敏与顾林兴演唱的"情歌"(因来眯眯眼不开)、周雪敏演唱的"劳动歌"(莳秧要唱莳秧歌),以及蒋菊虹与顾林兴演唱的"引歌"(竹丝墙门朝南开),由一根笛子伴奏,歌手陆秋凤演唱的情歌等。当时他们演唱的曲目虽然不少,但是曲调都是大同小异,每句的落音均为 re、sol、la(或 do)、sol,是江浙山歌通行的曲调框架。当天听到的胜浦宣卷曲调也让我们大开眼界。胜浦宣卷是由扬琴、二胡、铛子和木鱼进行伴奏,很富江南小戏如锡剧、沪剧的韵味。后来得知,这种"丝弦宣卷"只在胜浦一带流行,其余的地区流行单用木鱼伴奏的"木鱼宣卷"。当日还得到了一张申报苏州非遗用的DVD影像资料,里面收集有周雪敏演唱的《十送郎》、宋美珍唱的《问答歌》等。很有意思的是,笔者发现这张DVD上很多歌手都酷爱《天涯歌女》(即苏州民歌《大九连环》中的《码头调》)这个调,好多歌都是用这个调演唱的。

2009年2月9日,胜浦举办了主题为"共度欢乐元宵、同创美好未来"的元宵联谊歌会,由苏州大学、常熟理工学院协办。笔者没能参加这次歌会,但是获得了该歌会的录像。该歌会上,胜浦山歌有若干节目,一是《五更跳粉墙》;二是朱宗妹、吴梅花唱的《十傲郎》(亦写成"十熬郎");三是顾林兴、蒋菊虹唱的《对山歌》;还有某歌手演唱的《春来眯眯眼不开》和一个新编"山歌小品"《水乡模特》。在这次歌会中我又接触到了两个新调,一个是《十傲郎》的曲调,一个是《五更跳粉墙》的调。

2009年3月20日,胜浦文化站郭玉梅、马觐伯、吴云龙、何生明等对吴淞新村老人吴叙忠进行了采访,吴叙忠老人一口气唱了一个多小时,共唱了近30首山歌。其中有过去未加记录的两首"打头歌"(引歌)、几首私情山歌、种田山歌(劳动歌)、传说歌等。吴叙忠演唱的歌曲及其所用曲调见下表:

歌　　名	所用曲调
大红帖子七寸长（引歌）	四句头调
竹枝伐篱朝南攀（引歌）	四句头调
结识私情东海东	四句头调
结识私情南海南	四句头调
结识私情北海北	四句头调
结识私情西海西	四句头调
结识私情隔条桥	四句头调
姐妮生来眼睛凶	四句头调
姐妮生来白额角	四句头调
姐妮生来面孔红	四句头调
姐妮生来面孔黄	四句头调
耘稻歌	四句头调
耥稻歌	四句头调
啥花开来节节高	四句头调
啥鸟飞来节节高	四句头调
天上乌云卜卜飘	四句头调
天上乌云像钢爿	四句头调
结识私情总覅结识白婆娘	吴江歌
姐在滩上汰白菜	山歌调（暂名）
啥个好唱口难开	山歌调（暂名）
十姐梳头	码头调（《天涯歌女》调）
孟姜女	孟姜女调
十只台子	孟姜女调
哭七七	哭七七调（《四季歌》调）
恭喜发财	《拥军花鼓》调
宣卷（片段1）	南腔
哭五更（宣卷片段2）	银钮丝调

从上表可知,吴叙忠使用的调仍然是以"四句头调"为多,伴以"哭七七""孟姜女""码头调""山歌调(吴江歌)""银纽丝"等近十种,这是现存老山歌手掌握"调头"较多的一位。

2009年3月24日,笔者应胜浦文化站的邀请,为吴叙忠和歌手宋美珍、徐菊花等录制了一组胜浦山歌,吴叙忠的歌曲与上表基本类似,宋美珍的歌曲有七首,列表如下:

歌　　名	所用曲调
西湖栏杆	孟姜女调
五更梳妆台	孟姜女调
十送郎	孟姜女调
山歌好唱口难开	山歌调(暂名)
初更鸡叫夜风光	山歌调(暂名)
日头直勒姐担茶	四句头调
红颜枉薄命	无锡景调

可见宋美珍偏爱"孟姜女调"和"山歌调",也会唱"四句头调"以及其他曲调,后来笔者又听过其演唱的"熬郎调"等。

徐菊花演唱了六首山歌,分别为:

歌　　名	所用曲调
十把扇子	孟姜女调
十把扇子	杨柳青调
一更一点	五更调
张家有田郎不巧	山歌调(暂名)
正月梅花开郎门	连厢调
船头上的大哥	银纽丝调

徐菊花偏爱小调类歌曲,有的歌曲则是从宣卷里截取的一段,如"银纽

丝调",类似于宋代从唐大曲中截取一段的"摘遍"。

2009年上半年是笔者集中接触胜浦山歌的阶段。5月,胜浦开展了"胜浦三宝文化月"活动,在5月16日的启动仪式上,吴叙忠老人、蒋菊虹、顾林兴等都表演了山歌,胜浦幼儿园的小朋友还表演了儿歌吟诵。5月23日,在胜浦园东社区举办了"胜浦山歌美——首届胜浦山歌演唱比赛",有20位歌手参加了比赛,可以说是胜浦山歌一次较为全面的展示。在这场比赛中,笔者听到了大部分歌手仍用"四句头调"来演唱,也有采用"孟姜女调""无锡景调"等的。比赛详细曲目和所用曲调见下表:

出场序	姓名	单位	曲名	曲调
1	汪美琴	金苑社区	无锡景	无锡景
2	凌林宝	吴淞社区	一更一点	孟姜女调(简化形式)
3	俞荣宝	新盛社区	啥格花开节节高	四句头调; 天仙配"夫妻双双"调
4	朱林云	园东社区	天上乌云簿簿响 摇一橹来折一绷	四句头调 山歌调
5	徐增根	金苑社区	春二三月草青青	沪剧曲调
6	周社英	市镇	十送郎	孟姜女调
7	朱花云	园东社区	奴唱山歌仔晓啥(盘歌)	山歌调
8	朱宗妹	新盛社区	十傲郎	熬郎调
9	成密花	吴淞社区	荒年景	无锡景调
10	宋美珍	园东社区	五更梳头	孟姜女调
11	张爱花	市镇	十长工	沪剧曲调
12	邢秋花	浪花苑社区	五姐梳头	码头调
13	凌建花	吴淞社区	五更鸡叫	四句头调
14	陆安珍	浪花苑社区	东天日出渐渐高	四句头调
15	吴梅花	新盛社区	十二月花名	孟姜女调
16	李全云	园东社区	十二月花名	山歌调

(续表)

出场序	姓　名	单　位	曲　　名	曲　　调
17	归慧珍	园东社区	六姐梳头	码头调
18	吴叙忠	吴淞社区	结识私情东海东	四句头调
19	杨增花	金苑社区	啥鸟飞来节节高	四句头调

可以看到，该地区除了流行全国通行的"孟姜女调""无锡景调"之外，独特的曲调就是"四句头调"以及"山歌调"。

后来笔者又于2012年左右对胜浦山歌进行了集中回访，陆续接触了几位老山歌手，并对吴叙忠、朱宗妹、吴梅花、宋美珍等做了专门采访，他们在演唱中虽也有一两个新鲜的调，但是其歌调总体仍不脱离这样一个范畴，那就是：

"四句头调"是胜浦山歌的主体，"山歌调"次之，"熬郎调"又次之，它们是胜浦地区独特的曲调。辅之以全国通行的小调"孟姜女调""无锡景调"等。这样就大致形成了胜浦山歌的曲调家族。

第二节　胜浦人的曲调(1)："四句头调"分析

如上节所述，胜浦山歌的"曲调家族"以"四句头调"为基础，辅之以其他各调，共约10首，形成胜浦山歌的"常用曲库"。这几个曲调分别具有什么样的特点呢？以下逐一作分析。

四句头调，顾名思义，指的是该调有"句"，进一步说，指的是歌词有四句，曲调也是四句。但是其他诸如"孟姜女调"歌词和曲调也是四句的，所以以歌词和曲调来作为"四句头调"的判断和区分标准其实并不严格。事实上，这一称谓特指一种独特的旋律进行方式。因为当地这一曲调最为常用，因此笔者姑且沿用这一习称。

四句头调一般开始有个起兴的长腔，然后以节奏比较自由的四个乐句展开乐思。过去我们讲到"四句头"，一般认为它的结束音常为 re、sol、la、sol，旋律多为五声音阶级进，是江浙山歌的常用旋律框架。著名民歌研究家江明惇先生曾将这一山歌旋律框架简化为这样的形式：

并认为,这种曲调结构框架与"孟姜女调"这一全国性小调的旋律有内在的联系①。胜浦山歌的"四句头调"与这一描述大致接近但又不尽相同。以下以金文胤唱的四句头调《樱桃好吃树难栽》([荷兰]施聂姐记谱,C=G)为例进行分析。

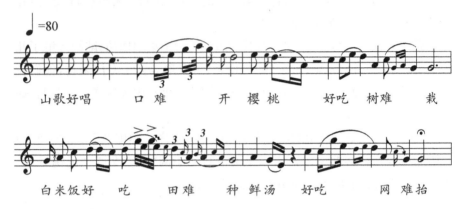

该山歌一般作为"打头歌"(引歌)出现,以类比的手法道出了唱山歌的不易。歌词有四句"山歌好唱口难开,樱桃好吃树难栽,白米饭好吃田难种,鲜汤好喝网难抬",乐句也是四句,但是乐句的结束处与唱词的结束处不在一起,笔者称之为"词曲异步",以下笔者以断行的形式将这一不同步现象做一示例。

> 山歌好唱口难开,樱桃
> 好吃树难栽。
> 白米饭好吃田难种,鲜汤
> 好吃网难抬。

第一乐句将第一句词与第二句词的"樱桃"两字一气唱完。第三乐句将第三句词与第四句的"鲜汤"一气唱完。这就是"词曲异步",意思是歌词的句式与乐句的句式不相吻合。这种现象在我国其他地方的民歌中比较少

① 江明惇:《汉族民歌概论》,上海文艺出版社,1982年,第144—145页。

见,只有一些西南少数民族民歌中偶尔会见到(详见下文)。

第一乐句有三个乐汇(乐汇为音乐分析术语,类似于语法分析的短语、词组),第一乐汇唱出"山歌好唱","山歌"为阴平字,调值均为"55","好"为阴上字,调值为"51","唱"为阴去字,调值为"513",因连读变调,因此,"唱"的调值比"好"要低。所以第一个乐汇采用下降的旋律就不难理解了,这其实就是说话声调的夸大。第二个乐汇"口难开","口"是阴上字,"难"是阳平字,"开"是阴平字。歌唱者在这一乐汇中,重点突出了阳平字"难",事实上该乐汇的意思也是歌唱者强调的重点,因此抒咏性旋律比较强。该乐汇是一个抛物线状旋律线,高点达到了本曲最高音 sol-la-sol,在 re 上延长。随之波浪形下降到第三乐汇,也就是歌词第二句的第一个词。总体看,本乐句由两个小波浪组成。

第二乐句有两个乐汇。第一个乐汇"好吃"的"吃"是个阳去字。但是这里歌调作了一个小的抒发,第二个乐汇"树难栽"歌调也是在"难"字上作了抒发,但是比第一次要平静些。

第三个乐句也是三个乐汇,第一个乐汇"白米饭""白"为阳入字、"米"为阴上字,而"饭"是个阳去字。因此旋律线整体呈上升趋势。"好吃田难种",为一个乐汇,歌调强调了"好吃"和"难"两个词,然后继续波浪下降到"鲜汤",即第三个乐汇。这一乐句整体呈一个大波浪,而且高点有保持感,说明这一乐句能量充足,且没有完全释放。

第四个乐句有两个乐汇,"好吃"与"网难抬",均为前上后下式的波浪式进行,而且均是上下不对等,第一乐汇上多下少,第二乐句上少下多,构成了乐句的整体平衡,且最后一个音将所有能量耗尽,完成了整个三四乐句的表达。

如果没有"词曲异步",该乐句的结束音分别是 re、sol、sol、sol,类似于"孟姜女"的结束音,现在以"词曲异步"视角来看,结束音则为 la、sol、mi、sol。总体看,徵调式是四句头调的主要特征。

该曲的节奏主要是因一种自然的说话而形成的节奏。即"山歌好唱"之后顿一顿,接"口难开",再顿一顿。但是后接第二句不是"樱桃好吃""树难栽",而是"樱桃""好吃树难栽",这是该曲节奏(断句)特殊的地方。三、四句的断句方式与一、二句同。可见"四句头"的句式结构是由"两句体"发展而来的。为了强调表达的需要,而在某些词语如"难""好吃"上作了夸张,并相对停顿一会,以引起听者的注意。

下面针对该曲的旋律进行再略作分析。

从整体上观察,第一、二句是一个整体,而第三、四句是另一个整体。后者为前者的变化重复。两者关系以旋律分析软件 melodyne 3.0 图示如下:

第一、二句:

第三、四句:

从图示可见。第一、二句从高平调起始(b^1),"口难开"冲到"e^2",音区范围约在 d^1—e^2 间,第三、四句与第一、二句的起始方式不同,从 d^1 处开始上扬,高音达到 d^2,随后开始下落,第三句结尾恰好是第一句的下四度移位模仿(la-sol-mi,高音 re-高音 do-la),因此第三句与第一句呈现出一种"换头合尾"的关系。第四句则是对第二句的变化重复,且变化的成分相对更少(第二句高音到 b^1,第四句高音到 d^2)。

以"四句头调"演唱的实例笔者再举一例。这就是吴叙忠老人演唱的《耘稻歌》。

吴叙忠演唱的《耘稻歌》相对于金文胤的《樱桃好吃树难栽》,旋律显得质朴很多。也许是因为前者是对歌时所唱的引歌,而后者是劳动时演唱的

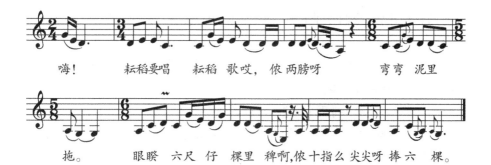

劳动歌,演唱场景的不同决定了旋律繁简的区别。另外一个重要因素是:金文胤又是一个宣卷艺人,曾经是"金阿大宣卷班"的班主,加上又会唱沪剧等江南戏曲,所以他的演唱更为"花哨"。吴叙忠则是一个普通农民,虽也曾参加过宣卷,但时间很短。

两者在节奏上也稍有区别。不同处在第三、四句。金文胤第三、四句的断句为第一、二句的重复,吴叙忠的第三、四句为"眼睖六尺仔棵里稗""十指","尖尖奉六棵",第三句断句不那么明显了,这样也就与第一、二句的断句区别开来。也就是说,吴叙忠的"四句头"已经摆脱了第三、四句是第一、二句的原样重复,而变得更有变化。四句体式更为明显。

因为是劳动歌,吴叙忠的"四句头调"前面还有一个呼喊性引句。

两者的共性可以用谱例对照的方式进行比较:

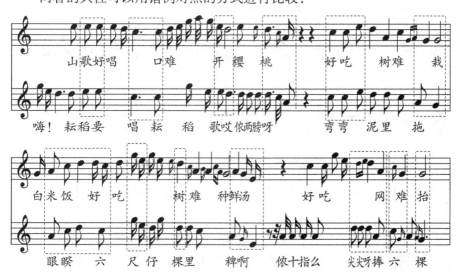

第四章　胜浦山歌的音乐研究 | 119

两者相比较,我们不难看到"四句头调"的共性特征:

——徵调式。

——第一乐句两到三个小波浪,第一句词落音为 re,第一乐句落音为 la,形成第一个词曲异步。

——第二乐句一到两个波浪,落音为 sol。

——第三乐句上扬型旋律线,第三句词落音为 sol,第三乐句落音为 mi,形成第二个词曲异步。

——第四句一到两个波浪,最后结束在 sol。

若以申克分析法简化还原该"四句头调",则第一句为…do…re——la;

第二句为 do-mi-re-do-la-sol;

第三句为 la-do-re-do-mi-re-do-la-sol——…mi;

第四句为…do-la-sol——。

并且,第一乐句中,高音 mi-do-re 是比较重要的骨干音进行,词曲异步的标志性特征是 re-do-la 的短促下行进行,这一句总的方向是高起,它的高点也是全曲音高的高点;第二句高音 do-mi-re-do-la-sol 的骨干音进行比较明显,而且比较悠闲一些,整个旋律呈下降趋势。第三句均为向上的抛物线进行,la-do-re-do-高音 sol-高音 mi 和 re-do-la-倚音 sol-mi 是两个通常使用的一上一下式进行方式,最后一句则以 re-la-do-la-sol 的委婉进行为主。借用申克分析的简化还原方式表示四句头调的旋律进行方式,见如下谱例:

这一旋律进行的线条,波浪起伏很小,以 do 为轴进行大致为上下八度范围内的运动(mi-高音 mi 或 sol-高音 sol),恰恰类似于当地的河湖水平面。

在第一章探寻"山歌"一名的由来时,笔者曾提及一种"能量释放"的观点。借用该观点观察金文胤和吴叙忠的"四句头"山歌可见,"四句头调"的

能量释放已经形成了某种模式化的痕迹：一是唱词第三、四句的长度规模以及句读处与第一、二句近似；二是第一个句子能量相对充足因此句幅比较大，音高活动强度范围也比较大，其后则能量逐渐减弱，音高活动范围也变小①。

江明惇先生认为，民歌中的山歌常在第一句或第一句的上半句出现"上扬的自由演唱音"，而在句尾出现下趋型的唱腔，因为"人们说话语调的自然趋势在句尾大多是向下进行的"②。观察胜浦山歌"四句头调"，恰与山歌的一般情形相吻合。

第三节　胜浦山歌音乐曲调的口传特征

由上述金文胤和吴叙忠演唱的"四句头调"谱例，我们可以看到胜浦山歌手演唱的"四句头调"旋律框架是基本相同的。虽然每位歌手演唱的场合不同、时间有异，演唱时的心情、状态也不一样，但是基本围绕着这样一个比较稳定的旋律框架在走③。施聂姐在其博士论文中，重点揭示了吴歌的"一个调"现象，并将这一现象命名为"单主题性"(monothematism)，她认为歌手"一旦建立起一定的节奏和旋律模式，在后来的句子中还会出现。显然，一首歌（一次表演）内的旋律变化通过这种复制倾向得到了某种程度的平衡"。她将这种现象称为"片段的俭省"④。我国音乐理论界，过去也将这种现象称为"一曲多变"或者"一曲多用"。中国艺术研究院柏互玖博士认为，"一曲多变"现象的形成并不只是由音乐行为、音乐制度或者是音乐观念这三种因素中的某一种因素所引起，而更可能是这三种因素协同合作、相互

① 音乐学界有一种"高强低弱"的理论，认为演唱高音时因需要更多能量，必然伴随强的力度，而演唱低音时则相对力度较弱。西班牙大提琴家卡萨尔斯认为这是"音的自然法则"。
② 江明惇：《中国民间音乐概论》，上海音乐出版社，2016年，第161、170页。
③ 姜彬先生也对吴歌的"一个调现象"或"单主题性"有所论述，他在分析了吴江歌手王美宝的几首吴歌演唱曲谱后指出：这两句曲谱从长短来看分别确是很大的，但它的调子变化却一点也没有超出它原来的旋律。吴歌中衬字叠句的增加，在音乐上大多是这样来解决的。词长则重复延长，词短则简略音节。当然，作为曲谱它的延伸也不可能是漫无限制的，过长的叠句恐怕难以用曲谱来规范，它其实只是一种有节奏的念诵（不过它念得比较急速，不像快板那样板眼分明），到最后一句才落到调上。见姜彬：《吴歌的衬字和叠句试探》，载高福民、金煦编：《中国·吴歌论坛》，第319页。
④ 施聂姐博士论文，第254页。

作用的结果①。所谓音乐行为,指的是音乐作品生发的行为机制,即音乐作品的创作、加工和改编,强调的是音乐行为的个体和群体的创作经验和审美体验。持"音乐行为"这一角度研究民歌传播的主要代表是冯光钰先生,他认为,一切传统音乐都是传播的音乐。在传播中不断演变,又在演变中不断发展。对于"同宗音乐"现象,他认为是音乐在传播中形成的,音乐传播的途径主要有五种:"地域音乐的传播演变、人口迁移、战争动乱、民间艺人行艺和艺术流派师承。"所谓"音乐生发的制度层面",是指国家对音乐生发行为的有效控制和制度性保障,强调国家对音乐行为者的个体和群体,以及他们所承载的对象——音乐的曲目、音乐的形态以及音乐的内容等方面的主导性、控制性、规范性和引领性。持这一角度研究的代表是中国艺术研究院项阳研究员和他的弟子们,其关于"乐户"的研究,认为中国音乐文化,无论是在纵向上的历史传承中,还是横向上的空间传播中,虽然存在许多变异性的现象,但中国音乐文化的主脉却始终具有一致性的特征,并将这种一致性的原因归结于中国历史上的乐籍制度以及依附于该制度而存在的轮值轮训制。从乐籍制度层面来说,音乐行为的主体绝大多数都是在籍的乐人,他们的身份具有"官方"的性质,他们并没有游离于国家制度的主导控制范围之外,而不是学界通常所认为的那样是民间艺人,是松散无序的一群民间行艺者;从轮值轮训制层面来说,这些在籍乐人所传承的对象,即音乐作品,在律、调、谱、器等音乐本体中心特征方面具有国家的规范性,他们传播音乐的行为具有保障性和有序性。所谓"音乐生发的观念层面",是指从哲学、美学和文化学等方面阐释音乐现象所蕴含的文化内涵,揭示音乐行为生发的最本质的内因;强调将一种音乐文化现象以及这种音乐文化现象所具有的自身的"小传统"放置于中国文化的"大传统"背景中去考察。从相关研究成果来看,学者们大多认为中国音乐文化之所以存在大量"一曲多变"现象,是中国人的思维方式(模式)使然,而具体是什么思维方式(模式),他们的认识却又并不相同。郭乃安认为是"民间音乐创作中的概括性思维",孙川认为是"传统规则的奴隶"的思维模式,蔡际洲认为是重综合的思维方式,王耀华则

① 柏互玖:《行为·制度·观念:"一曲多变"现象形成原因研究的三个层面》,《交响西安音乐学院学报》2011 年第 4 期。

认为"一曲多变运用"体现的是中国传统音乐结构、创作方法上的渐变的思维方式,并将"道生一""三生万物"的道家思想与"中庸之道"的儒家思想看作这种渐变的思维方式的哲学基础。①

以上观点都有值得参考借鉴之处,但是就胜浦山歌"一曲多变"现象而言,笔者认为主要的原因是民歌传唱的口头方式。

美国学者帕里和洛德20世纪针对口头传承问题进行了深入研究,并提出"帕里-洛德理论"(又称"口头程式理论"),该理论认为民间口头传统有别于现代普遍通行的书面传统,而是另有其口头创作表演的特殊规律。这一理论强调了口头传承方式的特殊性,站在这一观察点、立足点上,有助于我们弄清民歌稳定和变化的特殊规律。

仍以胜浦山歌手吴叙忠的演唱为例。我们先观察歌手在不同时间唱同一首歌会有什么异同之处。

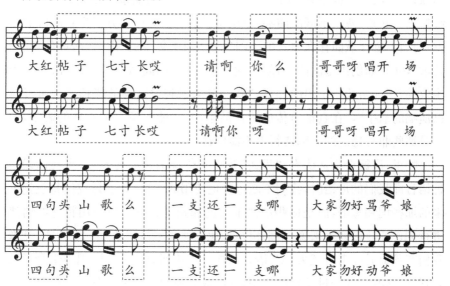

这是2009年3月20日胜浦文化站郭玉梅和笔者等采访吴叙忠时录制的,两首歌前后演唱的间隔相差一个小时不到。该曲是一首"打头歌"(引歌),是谦虚地邀请对方演唱的歌曲,该歌曲的最后一句词,是警告双方不要

① 柏互玖:《行为·制度·观念:"一曲多变"现象形成原因研究的三个层面》,《交响西安音乐学院学报》2011年第4期。

互相骂娘,要有礼貌的意思。事实上,过去对歌时常常"客客气气开场,相打相骂收场"①。吴叙忠的演唱,勾起了我们对吴地传统对歌场面的回忆。

可以看到,尽管该曲被演唱者认为是"同一首山歌",但还是有一些细微的差异:

首先,唱词有细微差别。第二句唱词开头(即"词曲异步"之处)有"请你呀"/"请你么"的差异,第四句则在第一次唱成"骂爷娘"而第二次唱成"动爷娘"。

其次,两次演唱开头起音不一样,第一次以 re 开始,而第二次变成了 do。"词曲异步"处,唱词的摆位有不同,第一次多用八分音符,比较稀疏,显得不慌不忙,第二次则用十六分音符,有种急切感;尾句第一次从 mi 开始,而第二次从 la 开始。

帕里-洛德理论认为,"在一种非常真实的意义上,每一次表演都是单独的歌;每一次表演都是独一无二的,每一次表演都带有歌手的标记"②。《大红帖子七寸长》两次不同的演唱,正说明了依靠口头传承方式生存的胜浦山歌,与当下创作歌曲存在方式的不同之处:口头传承的"山歌"所谓的"同一首歌",并非如创作型歌曲那样是"逐字逐句"的相同,它是在每一次表演中生成的,正如洛德所指出的那样,"我们从未遇到过这样的能精确地重复自己演唱的歌手","在真正口传史诗作品中,并不能保证一字不差的表演,即使是那些非常稳定的演唱诗行也不能保证一字不差"。③

帕里-洛德理论又认为,"程式"是口头传统的核心要素。"当我们操一种语言即我们的母语时,我们不断重复地使用的语言,并不是我们特意记下来的那些词和短语,而是那些用惯了的词和句子。对一位利用特殊的语法进行创作的故事歌手来说,情形也是如此。他并不是有意'记下'程式,就像我们在孩提时并未有意去'记'语言一样。他从别的歌手的演唱中学会了这些程式,这些程式经过反复的使用,逐渐成为他的歌的一部分。记忆是一种有意识的行为,它把那些人们视为固定的东西和他人的东西,变为自己的东西并加以重复"④。有意思的是,从两次不同的演唱我们也可以观察到吴叙

① 常熟白茆山歌手万祖祥语。
② [美]阿尔伯特·贝茨·洛德:《故事的歌手》,尹虎彬译,中华书局,2004 年,第 5 页。
③ 同上,第 181 页。
④ 同上,第 49 页。

忠处理手法的相同之处：第二次唱"大红帖子"时，用的是 do-re-mi 的上行级进，而第一次则用了一个以 re 为中心音的上辅助音。这种处理手法同样出现在最后一句，第一次唱"大家勿好"是上行的 mi-so-la，而第二次则是以 la 为中心音的上辅助音。这说明，即使在每一次细微不同的表象背后，某种"创作手法"也存在着一致性。关于这种一致性的原因笔者在后文还会谈及。

同一首歌不同时候的演唱还存在着歌手记忆有区别的问题。试举一例。

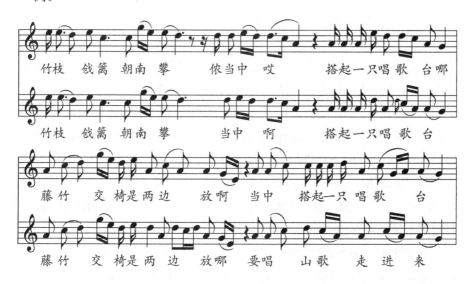

该曲也是 2009 年 3 月 20 日胜浦文化站郭玉梅等录制的。这也是一首打头歌，邀请对方演唱。吴叙忠在两次演唱中，尾句使用了不同的唱词。笔者判断，第一次演唱可能是歌手唱词记忆有点混淆了，因为重复了第二句的唱词"搭起一只唱歌台"。第二次的演唱才是"正确"的版本。但是，正因为第一次"混淆"的演唱，才让我们看到了歌手即兴反应的能力，或者换句话说，体现了民间歌手的创作能力。

除了刚指出的尾句唱词的明显不同外，两次演唱不同之处还在于：

1. 第一次"竹枝"尾音拖得较短而第二次较长。

2. "词曲异步"处，第一次在第一句词后有正常呼吸，而第二次没有呼吸，才形成了真正的"词曲异步"。第一次加了一个衬字"侬"，显得比较细碎。

3. 第二句"一只唱歌台"处,第一次高音到 mi,第二次降为 re,为了取得平衡,第一次用了直降式的下行旋律,而第二次用的是环绕式的,中心音是 la,最后两次都落到该句的尾音 sol。

4. 第三句"两边"一词,第一次唱的比较质朴,第二次则比较富有装饰性。第一次唱的质朴,是为了第四句比较复杂密集地进行"当中搭起一只唱歌台",这样两句的关系就取得了平衡;而第二次在第三句上作了丰富的进行,则第四句相对就比较俭省,也是为了配合不太复杂的词"要唱山歌走进来"。可见歌手在短时间内就能判断出歌曲的平衡感,并且即时作了合理的调整。这也说明吴叙忠是一位很有表演天分的优秀胜浦山歌手。

令人惊奇的是,我们在《大红帖子七寸长》中发现的"某种创作手法的一致性",在本曲例中又出现了。"搭起一只唱歌台"处,第一次 la-mi-re-do-低音 la,一个五度大跳接着级进下行,第二次则是围绕低音 la 的上辅助 re 和上辅助 do;在第三句"是两边放"处,第一次为一个向下的五度大跳接以一个以低音 la 为中心音的上辅助 do,而第二次则是 mi-re(装饰有倚音 la 和下辅助 do)-低音 la 的下行进行。唱词词曲异步尾部衬字,第一、二句第一、二次为哎/哪,而第三、四句正好颠了个个,哪/啊。可见一个优秀的歌手,其"创腔"的手法存在诸多的一致性,这种一致性会有意无意地显示出来,成为特定歌手风格的标志。

戏曲研究家洛地先生曾提出"以腔传辞"和"以文化乐"的概念。前者是曲词适应固定的旋律,而后者则是文辞的四声语调派生出旋律。并且他认为,"以腔传辞"更多是民间的创作手法而"以文化乐"更多带有文人创作的痕迹①。这一观点在胜浦山歌的音乐形态分析中得到了印证:"四句头调"的旋律确实是比较稳定的。难怪笔者在给"语言学与非遗"团队介绍并播放胜浦山歌时②,几位语言学的同事都发现胜浦山歌唱词中的入声字在演唱时均没有特殊的处理,旋律中没有相应的变化。

吴叙忠演唱的"四句头调"还初步给我们揭示了胜浦山歌节奏方面的一些特征。尽管胜浦山歌主要依托唱词的自然节奏,但是吴叙忠在演唱时有

① 参见洛地:《词乐曲唱》,人民音乐出版社,1995 年。
② 笔者王小龙曾于 2019 年 1 月 3 日在常熟理工学院作讲座"吴歌词曲关系漫议:以胜浦山歌为例"。

意无意多次采用了类似"三拍子"的律动形式。这也许是由水乡独特的自然风情带来的。

我们知道,意大利威尼斯也是一个水城,著名的威尼斯船歌《桑塔·露琪亚》就是一首三拍子歌曲。水乡与三拍子关系如此密切,可能是由摇船的节奏以及水上作业的独特律动引起的。比如,人在水中行走,往往下脚快而抬脚慢,从而形成 xx - 或 xx 的短长型节奏,摇橹、划桨时,用力时速度快而"拖水"时速度慢,也形成短长型节奏。因此,吴叙忠演唱的山歌大量使用三拍子的节奏型,正是"水乡风情"在胜浦山歌中的体现。无独有偶,其他歌手如朱宗妹、吴梅花等人演唱的"熬郎"类山歌中,也大量使用了三拍子节奏型。

事实上,不仅是吴叙忠在演唱山歌时大量使用"四句头调",其他歌手也常常使用。接下来笔者将会展示三位歌手演唱四句头调的对照谱例,并分析其异同之处。

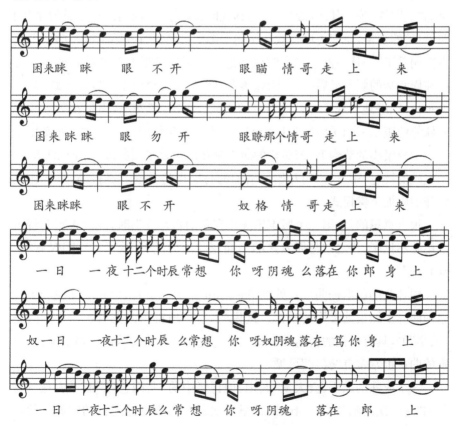

这是一首胜浦地区广泛传唱的情歌。值得注意的是,该曲似乎只流传在妇女中间。笔者听过男歌手唯一的演唱是男歌手顾林兴与女歌手蒋菊虹在舞台上的对唱表演。在平常演唱场合,均为妇女演唱。

谱例第一行是胜浦女歌手周林花的演唱版本(胜浦文化站郭玉梅提供录音),第二行是宋美珍的版本(2009 年 3 月 24 日笔者录制),第三行则是胜浦女歌手周六妹和宋美珍的齐唱版本(以周六妹为主,郭玉梅提供录音)。

三个版本演唱的共同点是,第二、三、四句落音均为 sol,均以装饰手法润饰这个落音,常用上辅助音或者下行历音作装饰。第二句的节奏型三个版本大致吻合,比较一致。唱词、旋律框架三个版本基本一致,给人的感觉是这三个版本就是一首歌,这应该是毫无疑问的。

三者的不同点在于:首先,唱词上,第二句,有的唱成"眼瞭情哥",有的是"眼瞄情哥",有的是"奴格(的)情哥",另外,宋美珍的版本喜欢加一些衬字如"奴""笃"等。其次,旋律上,周林花的版本第三、四句出现了类似于"词曲异步"的现象,而宋美珍喜欢在尾句上形成自己独特的结束法。第三个版本则侧重于"一日一夜十二个时辰常想你",用的是近似念诵的音调。宋美珍和周六妹的版本最后一句"阴魂落在"处,用了一个向下六度的大跳(高音 do-mi),很好地体现了"落"这个字的内涵。再次,节奏上,周林花版本和周六妹等的版本三拍子的感觉比较明显,周林花版本"十二个时辰"处安排了一个十分紧凑的节奏型,宋美珍的版本则在尾句处屡屡打破三拍子的律动,形成她的特色,第三、四句开始处增加的衬字也将常规节奏打破,形成比较特殊的附加节奏模式。

很有意思的是,第三个版本宋美珍在跟周六妹齐唱时,她个人富有特色的尾腔不见了,代之以与周六妹的趋同尾腔。这说明,歌手在齐唱时有"从众心理"。

周林花的版本词曲异步处"la-lasol-mi"的旋律进行,也是金文胤和吴叙忠词曲异步结束处常用的乐汇。这说明,有些独特乐汇在山歌歌手中间是"共享"的,具有很强的稳定性。也正如笔者在第四章对歌词的揭示那样,山歌的曲调也常常有"套式"可循。

一个成熟的歌手,会大量"调用"他记忆中的"曲调仓库"而形成独具特色的"这一次演唱"版本。比如,山歌手吴叙忠会唱胜浦通行的宣卷。他曾

给采访人员表演过"王子求仙"这样的宣卷书目。在他的山歌演唱中,也偶尔会感受到宣卷曲调的影响,比如《姐妮生来面孔黄》:

姐妮生来 面孔黄 啊同啊台呀 吃饭脚撩郎。

左脚 撩郎 右脚 勾郎 郎弗 肯啊 奴眼泪啊汪汪 哭进房。

该曲"词曲异步"的"同台"处,歌手用"同啊台呀"这种类似宣卷说唱的口吻,暗含一种戏谑的成分,将歌者对初恋人幼稚举动的揶揄态度不经意间流露出来。

郑土有博士在研究长篇叙事吴歌的演唱传统时,发现了歌手一个非常富有意义的现象,那就是"调山歌"的传统。

"调"(也有人称"叼"),可作从其他地方将现成的东西调(叼)入一个新的地方理解,在叙事山歌中,即歌手在编创或演唱的过程中,随时将一些现成的山歌套式"调"入其正在编创或演唱的作品中。①

观察胜浦山歌手的演唱,也确实具有这样的特点。上述歌手吴叙忠成功"调入"宣卷曲调的因素,以及周林花"调入"常用的词曲异步结束句,正是这一规律的具体体现。

歌手成功调入新元素,往往也有常见的"节点"。山歌的开头和每句的"尾腔",是不大会采用新东西的,调入的方位往往在第二、三句或者第四句的开头这些部分。

荷兰学者施聂姐将吴歌的"一个调地区"划分为五个,分别是吴江汾湖地区的"呜哎嘿嘿调"、常熟白茆地区的"四句头调"、苏州草湖和太湖北部地区(现在称之为"阳澄渔歌"的区域)以及无锡东亭地区的山歌。胜浦山歌常用的"四句头调"被荷兰学者施聂姐划入了上述第二个区域中。她分析该地

① 郑土有博士论文,第177页。

区的特点是"强烈的节奏弹性"(strong rhythmic flexibility)①。以上分析可印证她的这一看法是正确的。但是,通过笔者对吴歌的接触,发现胜浦地区流传的四句头调在常熟白茆地区也相当普遍,比如陆瑞英演唱的《小姑孀》(或者记成《小孤孀》):

陆瑞英演唱的《小姑孀》与胜浦山歌"四句头调"非常接近,第一句虽没有"词曲异步"现象,但是尾句的旋律一致。第三、四两句与胜浦山歌通常的"词曲异步"几乎一致。因此,陆瑞英的《小姑孀》与胜浦"四句头调"是同源的。

笔者 2017 年与学生龚宸一起调研"阳澄渔歌"时,发现阳澄渔歌的歌曲曲调与胜浦山歌、白茆山歌的这一曲调也有类同现象。阳澄湖镇文化站站长李雪龙先生告诉我们,他们小时候常常去白茆塘南岸玩,很多人家都有白茆亲戚(通婚),所以,这一曲调在这几个地方通行,正反映了该曲调的"传唱范围"。

国内吴歌学界也注意到这个问题,徐文初、郁伟认为:

> 吴歌是一个大家庭,在这个体系中,包容着许多既有异地歌谣共性的又有其自身特征的分支,每一个分支又可以流传中心划分"传唱圈",如"芦墟山歌圈"(吴江)、"白茆山歌圈"(常熟)、"东亭山歌圈"(无锡)、"黄埭山歌圈"(吴县)等。由此切入,加以比较、分析、研究,似乎更能反映吴歌的本质特征,而以行政区域来究其归属,是不科学的。②

民俗学家蔡丰明则将太湖地区小山歌划分为五个区域:滨海歌区、淀泖歌区、阳澄歌区、常锡歌区、西南歌区③。可以说,现在虽然已经大致搞清

① 施聂姐博士论文,第 263 页。
② 金煦等主编:《中国芦墟山歌集》,徐文初、郁伟"概述"第 5 页。
③ 见蔡丰明:《论太湖地区的田山歌》,载高福民、金煦主编:《中国•吴歌论坛》,第 160 页。

了吴歌几个比较大的曲调区域,将每个区域的通行的曲调识辨了出来,但是这些地区的边界还有待于进一步辨识和厘清。另外可能也还有尚待进一步发掘、识辨的曲调区域。

第四节　胜浦人的曲调(2)：胜浦"山歌调"分析

"四句头调"是胜浦山歌常用的曲调,但是胜浦地区也还流行着其他的曲调。比如这首曲调的运用程度仅次于"四句头调":

以上节选了宋美珍唱的《瘦瘦长长是唱歌郎》第一段,收录在胜浦文化站2007年制作的电视短片《悠悠水乡闻吴歌:胜浦山歌拾遗》中。笔者询问了胜浦许多歌手和文化工作者,他们都叫不出这首曲调的名称,因此笔者暂且将之命名为胜浦地区的"山歌调",这种"山歌调"的特点是说唱性比较强,适宜演唱类似于念诵的山歌。

上述宋美珍"山歌调"唱词是比较规整的七字句四句头(最后一句例外)。因此节奏相对比较规整,均纳入了二四拍的范围内,且每句均为两小节,形成每句等长的对称的乐句句式结构。

如果句式是不规整的九字句、十字句甚至更多字数的句子,旋律该怎么安排呢?宋美珍唱的《初更鸡叫夜风光》可以说明这一点。

这一首唱词的第二、三、四句在七字句的基础上均有所扩充。

宋美珍在"安排"旋律时，基本采用了一种类似宣叙调性质的直线式旋律，比如"有意走进"处，只在 sol 和 mi 之间活动，"眯眯仔笑"处则以 do 的同音反复进行。可见，歌手针对增长的乐句最常见的处理方式就是宣叙式的旋律处理方式，于会泳在《腔词关系研究》中称之为"加垛"①。其次，有些地方宋美珍也采用了比较有起伏的进行，比如"小妹房里梳妆台上自有一盏小小格油盏火"一句，就用了环绕式的旋律进行，显得比较曲折委婉。

因为句式十分不规整，因此乐句的结构也就打破了等长的形式，第二句增加了一拍，第三句长度则增加了一倍，变成四小节，第四句则增加了一个三拍子的小节，才将增长的字数容纳了进去。

观察乐谱我们也不难发现，两首曲子尽管有很多不同，但是，相同点还是显而易见的：第一句旋律基本一致，其余各句的"头""尾"也没有区别。区别只是在"身"的部位，有伸长和缩短的不同。这就是一首曲调容纳不同歌词的常见处理"套式"。

其他歌手演唱时也常使用这一山歌调，比如吴叙忠演唱的《啥个好唱口难开》：

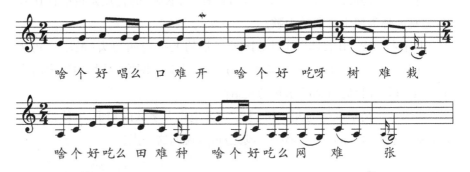

吴叙忠演唱此曲的速度比较快，约为 ♩=80，即每分钟 80 拍左右；而宋美珍唱得比较平静一些，约为 ♩=63，即每分钟 63 拍左右。吴叙

① 句式的"加垛"是唱腔句式扩充变化手法之一。它是指在唱腔句式之前或中部，加用由若干规整性的乐型（或乐逗）排比构成的"垛句"……"垛句"在民间又称"垛字""堆字""叠字""叠句""串字""一串铃"等，通用于唱词和唱腔。它是指由一系列短句排比构成的结构形式，但有时也指这种排比形式中的组成单位。见于会泳：《腔词关系研究》，中央音乐学院出版社，2008 年，第 213、214 页。

忠每句的结束音分别为 mi、la、sol、sol。这在其他歌手中是很少使用的，属于他自己比较独特的风格。但是通过对比谱例，我们还是可以看到"山歌调"有一种共同的东西，那就是：节拍节奏感比较强，不像"四句头调"那么节奏自由；第一、二、三句分别以 mi、do、la 开头，每句都很明快，徵调式。

因为这曲调非常类似于某种俗曲，所以笔者也曾努力去寻找该曲的源头，但都没有结果。这个曲调的来源还有待进一步深究。笔者将这一曲调与"四句头调"进行了比较，发现它们之间还是有一定的联系的：

两首曲调极其喜欢用片段进行 re-do-la，且均为徵调式。而且通过谱例比较可见，其实胜浦"山歌调"是"四句头调"的某些特性音调加以节奏的规范化而已。两者有着很近的亲缘关系。根据风格的差异，笔者认为"四句头调"更像是苏州弹词中运用的"俞调"，适合演唱抒情华美的内容，而"山歌调"则可类比为苏州弹词的"马调"，适合演唱叙述性的内容。

第五节　胜浦人的曲调(3)："熬郎调"分析

"熬郎调"，是胜浦地区的一个独特的曲调，演唱的内容为年轻女子思春的行为和心理。这一曲调往往流传在妇女中间，笔者尚未听过男歌手单独

演唱过这一曲调或者涉及这一题材的唱词。

朱宗妹、吴梅花演唱的《十傲郎》是她们比较成熟的一个曲目,曾代表胜浦参加2010年5月"相聚沙家浜"海峡两岸四地民歌邀请赛,并获得了三等奖。2010年9月,在中国(无锡)江苏民歌节暨江浙沪吴歌大赛上,获得了一等奖。

以下是两人演唱《十傲郎》前两段的乐谱(胜浦老年大学蒋培娟记词):

一口的个那个姣 牙 红嘴呀 唇

该曲在音乐结构上,与"四句头调""山歌调"均有明显不同。"四句头调"与"山歌调"唱词与旋律均为四句。"熬郎调"的歌词虽为四句一组,但是音乐其实就是一个上下句的不断变化反复。演唱者在演唱每段歌词时,使用了类似"板式变化"的发展手法进行展衍,使得每一次演唱的长度和细节都不一样。因此,"熬郎调"更像洛地先生所称的"以文化乐"式的旋律创作手法。上引谱例共出现了四对上下句,最后一个上下句变化最大,篇幅也最长。不过其规律是鲜明的:上句落音为 mi,下句一般落 la(第一次落在 do)。上句一般做比较明显的衍展,长度有长有短,但不管怎么衍展,总以

词唱段有变化,则通过"加垛"或不"加垛"的办法,进行乐句的伸长或缩短。该曲的节奏型中,类三拍子的节奏也时有出现,进一步印证了水乡音乐的某种节奏特点。可以说,这样一种以板式变化手法发展而成的歌曲正反映了民歌手的套式思维,它与"四句头调""山歌调"等一起,构成"一曲多变"的口传音乐核心思维。

第六节 胜浦山歌常用的其他曲调

胜浦山歌除了经常使用"四句头调""山歌调"这些富有地方特色的曲调之外,也常用一些全国都通行的曲调,这些曲调在《晋书·乐志》中称为"杂曲",在明清时称之为"小曲""小调"。有学者认为是明清时期乡村"市民化倾向"的结果[1]。胜浦常用的其他曲调有如下几种:

[1] 蔡丰明:《吴歌与人口变迁》,载高福民、金煦编:《中国·吴歌论坛》,第 94 页。

1. 码头调

《国乐新谱》中的《码头调》和《知心客调》

著名民歌研究专家江明惇先生将这一曲调称为"剪靛花调",并指出"它在明末清初就已是广泛流行于我国北方的俗曲,清乾隆、道光年间(18世纪末—19世纪初)其词曾先后被收入《霓裳续谱》和《白雪遗音》等俗曲集中。从目前所收集的音乐资料来看,它的流传区域极广,遍及全国,变体甚多,对戏曲、曲艺音乐的影响也很深"①。是全国通行的"时调"之一。该曲调在传统的苏州民歌中,被用在《大九连环·姑苏风光》套曲的头尾两首曲子,称作"码头调"。中华民国十八年(1929)由青龙居士编纂、形象艺术社发行的《国乐新谱》第二册中,也载有《码头调》(见图例)。同册所载《知心客调》其实也是同样的曲调,只不过是用固定唱名法记写的(见图例)。这说明该曲在20世纪初的上海流行的程度。因为1937年上映的上海老电影《马路天使》(袁牧之导演,赵丹、周璇主演)中采用了该调谱曲的《天涯歌女》广为传唱,而为人们所熟知。太仓文史工作者陈有觉考证出其创作者为太仓人张仰求,是20世纪40年代创作的②。但是笔者认为张仰求应该是《知心客》曲调的最后加工者,而非原创。因为该曲调传播面之广,变体之多,绝不像是近代的

① 江明惇:《汉族民歌概论》,第227页。
② 陈有觉:《从"知心客"等源流看民歌的强大生命力》,载高福民、金煦编:《中国·吴歌论坛》,第403—409页。

产物,而应更为古老。且传统意义的创作,往往就是加工提高。胜浦山歌手似乎对该曲调也比较钟爱。像吴叙忠、吴梅花、宋美珍等一大批山歌手都爱唱这一曲调。以下为吴叙忠演唱《十姐梳头》第一段谱例。

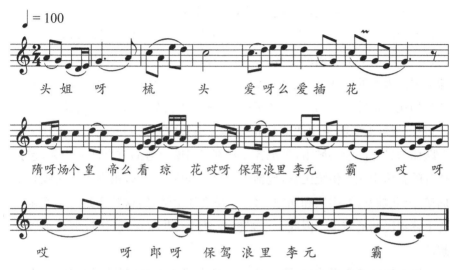

吴叙忠在演唱该曲调时,速度偏快,衬词较多,风格显得比较硬朗。值得注意的是,尾句重复之前的"哎呀"抒咏性乐句,他的版本比《天涯歌女》慢了一倍。

胜浦园东新村的徐祥花和宋美珍在《悠悠水乡闻吴歌:胜浦山歌拾遗》DVD中也演唱了《十姐梳头》,她们是这样唱的:

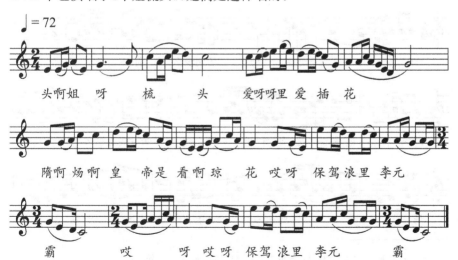

徐祥花和宋美珍两人的齐唱,速度比吴叙忠慢很多,显示出该曲调妩媚的性格。重复尾句前的"哎呀"处,与《天涯歌女》一致。两人较有特色的地方在于尾句的 do 音拖长,形成了唯一的变换节拍。

苏州科技学院刘大巍教授曾撰文《〈十姐梳头〉与〈天涯歌女〉》,认为常熟白茆山歌中的《十姐梳头》是与《天涯歌女》最近似的传统民歌,并钩沉了《天涯歌女》的演唱者周璇与常熟的特殊渊源①。实际上,胜浦地区的《十姐梳头》与《天涯歌女》的近似度丝毫不亚于常熟白茆山歌,某些方面,例如旋律的加花手法等,比白茆山歌甚至更接近《天涯歌女》。而且笔者认为,民歌是口传心授的产物,可塑性也非常强,也富有吸收新曲调的能力。近代上海一跃而为吴地的中心城市,吴地各乡村都以追摩上海的方方面面为荣,包括传统的音乐文化。传统民歌,包括白茆山歌和胜浦山歌,很有可能是吸收了周璇《天涯歌女》的唱法和润腔。(下文笔者还会谈及)这其实是流行音乐文化下移到民间的结果。因此,《十姐梳头》与《天涯歌女》旋律近似是可以理解的。

胜浦地区确实喜欢用《码头调》来唱《十姐梳头》(有的因记忆不全而唱成"五姐梳头""六姐梳头",详见本章第一节"胜浦山歌美"演唱比赛曲目表),但是也有用来唱其他歌词的,如歌手成密花唱的《四角方方一片场》:

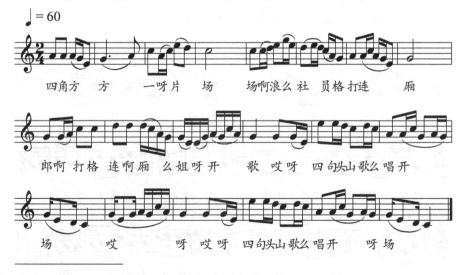

① 刘大巍:《〈十姐梳头〉与〈天涯歌女〉》,《广播歌选》2011 年第 7 期。

这首唱词出现"社员"一词,应该是诞生于 20 世纪 50 年代后至 80 年代前这段时间。可见,一个通行的曲调,只要歌手愿意,并且有能力,就完全能够唱出符合新时代的内容。

成密花演唱的"码头调"速度更慢,更抒情。曾有学者指出,若想将一首旋律变得更为古典,只要将该曲速度变慢即可。由此看来,也许吴叙忠的演唱更为古朴,而成密花的演唱更符合当今的审美习惯。

2. 吴江歌

该曲调在杨荫浏的《中国古代音乐史稿》上册中就有记述。在该著中,作者认为南宋年间的民歌"月子弯弯照九州"现今仍在演唱,并列举了苏州评弹薛惠萍演唱的《山歌调》谱例①;在下册中,作者所举明清小曲《山门六喜》由六首民间小曲连缀而成,第二首标为"山歌",其实就是用固定唱名法记写的"吴江歌"②。音乐学家钱仁康先生考证"山歌调"③,认为其"来源于船工所唱的吴歌。评弹艺人称山歌调为'来富山歌'或'来福山歌','来富'或'来福'大概是一位船工的名字……最早刊有此曲曲谱的,则是同治十三年(1874)出版的《梦园曲谱》……戏曲家称这个曲调为'吴江山歌'或'吴江歌'……都说明这个歌调来源于苏州船工所唱的吴歌……由此可以想见,山歌调的曲调,至迟在清季初叶已经形成了"。可知这是一个古远的曲调。据笔者所知,该曲调在吴地仍大量传唱,并广泛运用于苏州弹词、沪剧、锡剧等戏曲曲艺中,并作为音乐素材。

胜浦老歌手吴叙忠演唱的"山歌调"见下例(C=F):

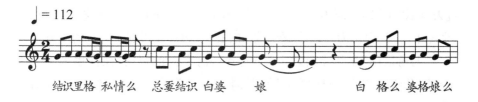

① 谱例见杨荫浏:《中国古代音乐史稿》上册,人民音乐出版社,1981 年,第 280—281 页。
② 谱例见杨荫浏:《中国古代音乐史稿》下册,人民音乐出版社,1981 年,第 766 页。
③ 钱仁康:《〈月子弯弯〉源流考——兼谈吴歌》,载钱亦平编:《钱仁康音乐文选(上册)》,上海音乐出版社,1997 年,第 125—126 页。

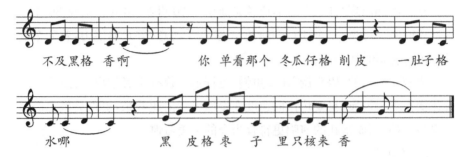

这是一首私情山歌,反映了传统社会劳动人民的审美观,他们认为皮肤白是花架子,这样的人往往不能干活,不能吃苦。因此才有歌词中唱的"冬瓜削皮一肚子水"的比喻。而皮肤黝黑的人往往吃苦耐劳,被庄稼人当成是美的。这真应验了鲁迅先生说的"贾府上的焦大,也不爱林妹妹的"①,也就是过去所说的"文学具有强烈的阶级性",现在所说的"不同的人有不同的审美观"。

吴叙忠演唱这首山歌时,因第三句唱词较长,"你单看冬瓜削皮一肚子水",又加上了一些衬字,所以这里他又采用了宣叙式的唱法。

"吴江歌"(或"山歌调")在胜浦的传唱,再次说明了这一流传数百年之久的经典旋律穿越时空的魅力。

3. 无锡景调

该曲调是全国广泛传唱的小调,江明惇先生说它是"一首传唱于南北的时调,清末开始流行。目前在华北、江南、苏皖一带流传较盛,湖南、湖北、四川、广西等地也有传唱。它在南方又唱'夸夸调',有时还唱'苏州景''五更歌'等内容;在北方又唱'探清水河''照花台''盼五更'等内容"②。该曲调过去以唱"无锡景"而为全国人民所熟知,2011 年被用在了张艺谋的电影《金陵十三钗》中作为主题曲《秦淮景》的旋律,再一次引起了大众的注意。

"无锡景调"在胜浦山歌中,据笔者目前掌握的资料,往往用来唱"苏州景""荒年景""红颜枉薄命"等唱词。如宋美珍演唱的《红颜枉薄命》(C=F):

① 语出鲁迅:《二心集·"硬译"与"文学的阶级性"》,载《鲁迅全集·第四卷》,同心出版社,2014 年,第 116 页。
② 江明惇:《汉族民歌概论》,第 240 页。

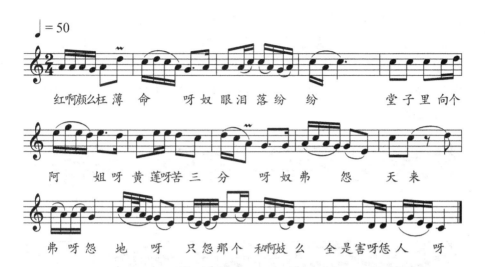

2009年笔者接触胜浦山歌时,据胜浦马觐伯先生介绍,这是一首"堂子经",也就是妓院演唱的歌曲。有意思的是,2011年张艺谋执导的《金陵十三钗》,秦淮名妓们的代表曲目就是这首曲调,只不过名字和歌唱的内容改成了《秦淮景》。宋美珍演唱的该曲反映了旧社会被逼入娼者的苦难身世。宋美珍在演唱这支曲子时,其曲调与通行曲调几乎没有什么差异,只是其润腔保持了她自己一贯华丽的风格,显得委婉动听。有学者曾经指出,中国古代音乐史,地位低下者如乐户、妓女等做出了很大贡献,成为传播传承中国传统音乐的主脉[1]。这些青楼歌曲受到了老百姓的喜爱,一方面也是说明旋律的优美,另一方面这些咏唱的主题,与劳动人民的苦难命运暗相契合,"心有戚戚",所以引起了老百姓的共鸣。

4. 孟姜女调

这首全国流布最广的旋律,"又叫'春调''梳妆台''十杯酒''尼姑思凡'等,是我国流传最广、影响最大的一个民间小曲的基本曲调。它在全国各地都扎下了根,北自黑龙江、内蒙古,南至广东、云南,都有它的踪迹。它最初形成和演变情况已难以考查,但从目前曲调来看,它与江浙一带的'小山歌''春调'(苏南民间欢庆春节时的一种演唱形式)等的曲调有着密切的渊源关

[1] 参见项阳:《山西乐户研究》,文物出版社,2001年;修君、鉴今:《中国乐妓史》,中国文联出版公司,1993年。

系"。"'孟姜女调'的基本形态有这样的特点:徵调式;四句体乐段,各篇句幅整齐、匀称,落音分别为商、徵、羽、徵,是典型的'起承转合'式乐段结构;形式严谨,是典型的汉族音乐思维习惯的体现"①。这也是胜浦人所熟知的曲调。常用来唱"五更梳妆台""十送郎""西湖栏杆"等词。比如周雪敏演唱的《十送郎》(C=G):

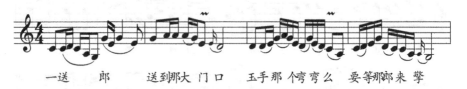

周雪敏是胜浦文化站的一名年轻文化工作者。她演唱的《十送郎》虽没有老歌手那么娴熟,但是略显稚嫩的演唱倒是很好地表现了年轻女子送郎时的羞涩心理。她对场次的处理也颇具匠心:"郎"字相对于前面的低音sol,以跳进八度sol演唱,把主人公对意中人的"着意"感很好地强调了出来。

胜浦山歌中,"孟姜女调"的形式有好几种,有的是两句的简化形式,有的则是四句等长的规范形式(如宋美珍的演唱),还有的是第四句稍加扩充的另一种形式(如上例周雪敏的《十送郎》)。

两句简化的形式比如(C=♯C):

① 江明惇:《汉族民歌概论》,第219页。

这是周根花和陆金花两位阿姨在 2009 年 2 月"欢乐元宵"联欢会上的演唱。她们的唱词是"五更时序"体,旋律则是"孟姜女调"的前两句,再加一个片段重复第二句的补充句。速度中速稍快,显得比较活泼,适合说唱带有叙事性的内容。

5. 银纽丝调

银纽丝调,"又名'银绞丝',是流传年代较长的一首时调。大约兴盛于明代嘉靖、隆庆年间"①,明冯梦龙《山歌》中就有与此相关的山歌唱词:"姐儿唱只银绞丝,情哥郎也唱只挂枝儿,郎要姐儿弗住介绞,姐要情郎弗住介枝。"②明代沈德符在《万历野获编》中也有如下记述:

> 元人小令,行于燕、赵,后浸淫日盛。自宣(德)、正(统)至化(成化)、弘(弘治)后,中原又行"锁南枝""傍妆台""山坡羊"之属……嘉(嘉靖)、隆(隆庆)间,乃兴"闹五更""寄生草""罗江怨""哭皇天""干荷叶""粉红莲""桐城歌""银纽丝"之属。自两淮以至江南,渐与词曲相远……比年以来,又有"打枣杆""挂枝儿"二曲,其腔调约略相似,则不问南北、不问男女、不问老幼良贱,人人习之,亦人人喜听之,以至刊布成帙,举世传诵,沁人心腑。其谱不知从何来,真可骇叹。

这说明,"银纽丝调"的确是非常古远的一支旋律。之后"在乾隆九年(1744)时所刊的《时尚南北雅调万花小曲》、乾隆六十年(1795)出版的《霓裳续谱》、道光八年(1828)所刊的《白雪遗音》等俗曲集中都相继收录到不少该调的歌词。三百多年前著名文学家蒲松龄所作的《聊斋俚曲》中也采用过此调,传唱至今"③。"现今'银纽丝调'传唱仍很广泛,南北都有,华北及江浙一带尤甚。大多唱亲家相骂一类的内容,故又名'探亲家''骂亲家''探亲顶嘴'等。音乐活泼、谐趣,擅于叙事及表现风趣欢快的内容。""'银纽丝调'为六句体乐段,落音分别为羽、高宫、羽、高宫、低宫。第三乐句为垛句形式;第四乐句旋律与第二乐句同,句后有一个小的衬腔加强与后一句的连接;第五乐句为结束句;第六乐句是上一句的重复,词亦相叠,有时省略,仅由过门代

① 江明惇:《汉族民歌概论》,第 238 页。
② (明)冯梦龙《山歌》卷二"私情四句"《唱》,载《明清民歌时调集(上)》,上海古籍出版社,1987 年,第 311 页。
③ 江明惇:《汉族民歌概论》,第 238 页。

之。"江明惇先生还指出,"近几十年来,用'银纽丝调'填唱新词进行宣传演唱的情况很常见。'银纽丝调'进入戏曲、曲艺音乐的情况也不少。如单弦、郿鄠、河南曲子、四川清音、沪剧、锡剧等曲(剧)种中都有这一曲牌。"①此外,该曲在近代音乐史上,被著名儿童歌舞剧作曲家黎锦晖先生用于他的《麻雀与小孩》中,于20世纪30年代传唱一时。20世纪60年代,香港歌舞电影《三笑》中也用于称作"叫一声二奶奶"的插曲中,给人留下了深刻印象。这说明了该曲流布的广泛程度。

胜浦山歌中的"银纽丝调"歌唱的内容往往有着比较强的叙事性。此外它还经常出现在胜浦宣卷中,作为一个重要曲牌使用。史琳教授就指出了这一点,不过她认为该曲调称"五更调",不确。事实上,演唱五更、四季、十二月等时序体民歌歌词的不一定是"五更调""四季调"等②。以下笔者选取胜浦山歌手徐菊花演唱的"银纽丝调"(C=♯C)为例,说明胜浦山歌该调的特点:

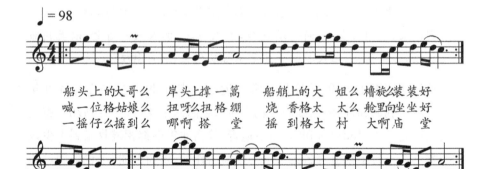

该曲描述了传统社会进庙烧香的过程。多种地方历史文献指出,吴地人崇鬼尚祀,"南朝四百八十寺",佛道宗教信众都非常多。胜浦过去是水乡,进香要到附近的市镇如甪直甚至苏州去,摇船速度慢,往往要花上大半

① 江明惇:《汉族民歌概论》,第238—239页。
② 史琳:《江南民间传统宣卷的曲调与曲种价值初探》,《中国音乐》2011年第4期。

天。这首歌就展示了胜浦信众的虔诚和路途的艰辛。徐菊花演唱的"银纽丝调"只取了"银纽丝调"曲调的前两句,中间的插句也只是第二句的后半段。因此,她唱的"银纽丝调"是一种简化形式。

该曲只保留"银纽丝调"的前两句,一种可能性是徐菊花学唱的原曲本来只有两句,另一种可能性是,民间歌手口头传唱一首比较复杂的曲调时,可能只能掌握其中的部分曲调,特别是普通的歌手。他们往往记住的是开头的部分,因为根据心理学原理,开头部分是最容易记住,印象最深刻的部分。

老歌手吴叙忠的"银纽丝调"相对比较复杂一些(C=♯F):

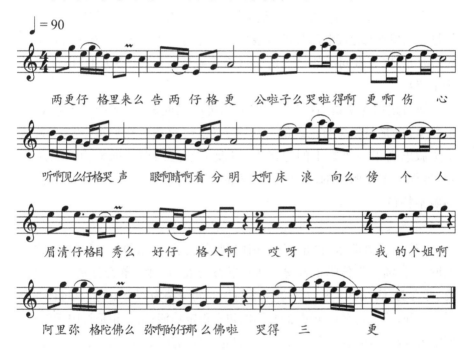

据吴叙忠讲,这是宣卷"王子求仙"中的一段,讲的是牡丹王国的王子撑个小船去求仙,边走边打探,终于打听得某某山上住着神仙,于是他就把船停下,只身上山去寻找神仙。他在山上走了好久也没找到神仙,却看到八个人在一个巨大的山洞里下棋,他们一边下棋,一边吃着桃子。有个人还拿了一个递给王子,王子大概是饿了,接过桃子也吃了起来。边吃边看他们下棋。也不知看了多久,有个人转过身来问了王子一个奇怪的问题:"我们这

里一共几个人啊?"王子数了一下,一二三四五六七八,于是他回答说:"八个。"那人就再也没说话了。八个人起身飘然而去,转眼间也不知去向了何方。留下来的王子这才恍然大悟:自己不该只答八个,怎么可以不把自己也算进去呢。如果刚才的回答是九个那该多好啊,那样就可以跟他们一起到天上做神仙了!王子又气又悔,只恨自己慧根不够。唉,罢了罢了!一切都是天意,既然这么好的机缘都被我错过,想我确实成不了仙。王子如此想着,一边摇头一边下山而去。当他再次来到河边时,他的小船早已不见了,周围的一切也发现了改变。当他向当地人说明来意,打听他的船时,大家都用异样的眼神看着他。"你这后生好生嚣张,我只听说很多年以前有个王子上山求仙后再也没回来过,不曾想过今天居然真有人说自己就是那个王子。你也不想想那都是哪朝哪代的事哦!"王子惊得目瞪口呆,没想到在洞里的短暂时光,这人世间居然已经历了这么些年!真是"山中方七日,世上已千年!"①

据马觐伯先生讲,这是一个广为流传的民间故事,传统宣卷没有这个故事,这是吴叙忠自己编的。从这一"银纽丝调",我们可以看到老歌手吴叙忠高于一般歌手的记忆力,以及灵活运用曲调的能力。原曲六句,他保留了三四句的垛句,然后又将一二句进行分裂,形成了他自己的版本特色。

6. 五更调

"五更调"并非指用"五更"时序体来唱的民歌,而指的是一种曲调,这种曲调"在江浙一带传唱很普遍。基本形态为五句一段,落音分别为羽、角、商、低音羽、低音羽。第一乐句唱七字;第二句分裂为两个短句,中间有一个衬腔隔开;第三句后有句尾加腔;第四句有稳定功能;第五句是衬腔重复句。所唱内容甚广,以表现欢快的情绪和叙述居多,有时唱'六花六节''月月红'等。句中夹有较多衬腔,娱乐性较强"②。胜浦山歌中的"五更调"与江先生的描述有同有异,前半部分相同,而后半部分结束于徵音。笔者只采录了徐菊花演唱的一首《摆菜歌》(C=降E):

① 类似的故事在湖南、湖北也有流传,内容稍有不同。
② 江明惇:《汉族民歌概论》,第255页。

一更一点 一顺里格齐来酒足荸 荠黄渡金柑 嫩水 梨四时果么 算舍稀 奇

两更两点一顺里格净么四只荸 盆 四干四湿四荸盆蓬哈菜么 野菜拼一盆

歌词：

一更一点一顺里格齐,酒足荸荠,黄渡金柑嫩水梨,四时果,算啥稀奇。

两更两点一顺里格净,四只荸盆,四干四湿四荸盆,蓬哈菜,野菜拼一盆。

三更三点一顺里格汪,一碗鸡汤,莲心桂圆笃蹄髈,炒蟹粉,不到辰光。

四更四点一顺里格糕,点心自来料,爽口馒头自家裹,水饺子,还有汤包。

五更五点天亮了,大菜拿出来,青鱼脚梗断鱼块,大姐盛饭来,依呀依得里喂!

据马觐伯先生介绍,这是一首祭祀菩萨时在供桌前唱的歌。他同时认为,歌词好像是现编的,不是很严谨。不过笔者觉得这正反映了"五更调"能编唱多种题材唱词的能力,因为五更调"近现代常有人用它填词,宣传革命道理"[①]。

徐菊花唱的"五更调",唱词第一句为七字句,第二句则为四字句,第三句又是七字句,第四句则分裂为两个短句。乐句则为三句,第一句落角,第二句落商,第三句则落徵。

事实上,胜浦山歌手演唱的曲调远不止这些。笔者还听到了越剧、沪剧的曲调,中华人民共和国成立后甚至当今流行的一些曲调,如黄梅戏《天仙

① 江明惇:《汉族民歌概论》,第 255 页。

配》中的《夫妻双双把家还》的曲调,殷秀梅演唱的《永远是朋友》的曲调,等等,不一而足。配上胜浦山歌的词,歌手演唱时并不觉得有什么不妥。这里试举一个不太成熟的山歌手俞荣宝演唱的山歌"问答歌"。她在唱这首歌的时候,一开始唱"啥个花开来节节高",用的是"四句头调",即胜浦最为通行的曲调。两段问答之后,忽然改换成《满工对唱》的曲调(C=E):

观察分析俞荣宝的演唱很有意思。首先,她将黄梅戏《天仙配》的调做了一些改动,原来的曲调,上下句是交替调式,下句有一个特性音 si,表明下句移到下五度的调。但是俞荣宝的版本中,si 不见了,以 do 代替,这样就形成了一个纯粹的五声调式。民族音乐学中讲"同化"(assimilation)和"适应"(accommodation),"受容"(acceptance)和"变容"(transfiguration),在俞荣宝这里得到了具体落实。笔者还听过山歌手成密花用《北京有个金太阳》唱"锻炼身体最重要"的内容,她唱得十分自然,丝毫不觉得这是"盗用"了什么现成曲调。民间歌手是没有"版权意识"的。

尽管这些曲调所占比例很小,但也说明了民歌演唱者对于曲调的一种"拣到篮子里就是菜"的态度。吴叙忠就这样说:

> 我们过去老百姓在劳动、做生活中唱山歌。这些山歌只有词,没有曲,不像现在的歌,某某同志作了词,某某同志作了曲。过去没有曲的,自由调!自己想什么唱什么的。①

有一次吴叙忠老人还以"穿衣服"为比喻告诉笔者民歌曲调与歌词的关

① 2009 年 3 月 24 日采访吴叙忠的记录。

系,他说:"民歌的歌词就像是一个人,曲调就像一件一件的衣服。今天高兴穿这件,明天高兴穿那件。"①吴叙忠老人的"衣服论"形象地道出了民歌唱词和曲调的关系。也说明了胜浦山歌曲调与唱词搭配并非固定不变。

施聂姐也指出:

> 吴地的山歌手间接地熟知在他们的传统里是文学主导音乐,因为决定好歌手的标准,就是"肚子里装了好多词"。他们真正骄傲的在歌词,曲调基本上只是作为装词的运输工具。②

因此,你也就能够理解,山歌手为什么会以不同的曲调演唱相同的唱词,这是传统生活方式以及传统的审美标准所带来的结果。

第七节 胜浦山歌的歌唱方法

胜浦山歌的演唱者大多数为世代务农的农民,因此他们的演唱基本属于自然嗓音的歌唱:调高、音高随时间、地点、心情而变化。演唱时的旋律因此也略有调整。这也许就是"山(散)歌"的本初含义。也有一些歌手属于半职业性的宣卷艺人或道士,因此,他们的演唱显得比较讲究:有乐器伴奏,有固定的唱词可供参照,因此演唱相对比较稳定。

气息是歌唱的动力,"夫气,音之帅也"。"善歌者必先调其气。氤氲自脐间出,至喉乃噫其词,即分抗坠之音"③。山歌手吴叙忠在演唱时,显得很有激情,特别是在唱《耘稻歌》《耥稻歌》这样的劳作歌曲时,每次总是蓄足一口气,唱出一个响亮的"嗨"。而且,这样的歌曲进行中也会出现一个嘹亮的"上长音"(上扬的自由延长音,"上长音"的具体构成有下面三个条件:时值宽长,并自由延续,不受陈述唱词条件的限制;处于全曲音域中较高的位置,一般为中、高音区;唱法坚实、明亮,音量持续甚至渐强④),比如,第一句上长音为高宫或者高商。笔者注意到,若是吴叙忠演唱时前加"嗨",则上长音

① 2009年3月24日采访吴叙忠的记录。
② 施聂姐博士论文,第302页。
③ (唐)段安节:《乐府杂录》,转引自修海林:《中国古代音乐史料集》,世界图书出版公司西安公司,2000年,第294页。
④ 江明惇:《汉族民歌概论》,第112页。

为高商,而在高宫时补吸气;不加"嗨",则上长音为高宫和高商,在延长的高商后偷换一口气唱完全句。同样的歌调唱《结识私情东海东》时,则不用偷吸气,一口气唱完全句。

前文已经谈及,稻作劳动歌曲,是在天气炎热、水田热湿难耐的环境中产生的,因此,唱山歌主要是为了宣泄淤积的热湿气,达到舒畅身心的目的。在稻田插秧、耘稻之时,往往弓腰曲背,气息不能舒展,这时,直一下腰,喊一两声山歌,达到排除胸中郁气的目的。在这期间,腰背是主动发力的,发力点在弯腰、直腰的转折处,正符合歌唱"呼吸有支点"的理论。因此这时,一个高、强,也就是高亢有力、嘹亮悠长的长音每每能够出现,正是呼吸方法使用得当的结果。笔者每次看吴叙忠老人唱,都见他双目圆睁,脸红脖子粗,正所谓"挣颈红",可见其气息使用得当,才能唱出如此嘹亮有力的《耘稻山歌》。他的音区往往在 $a—b^1$ 之间,已经是我们学习声乐的同学视为畏途的音域了,但是他张口就来,显示了其不凡的功力。

山歌手往往形容自己在田头唱山歌为"喊山歌"。这一个"喊"字,就道出了唱山歌对于呼吸要求的"天机":"喊"的目的是为了让遥远的听者能听得清自己的歌唱。因为要"喊",所以必须吸气饱满,呼气平稳悠长。为了"喊"时不至于太费力,所以要寻找支点,"牵一发而动全身"。为了吐字清楚,必须把不重要的字很快带过,而把须强调的字用"上长音"突出出来。可以说山歌手的歌唱方法全在一个"喊"字。

蒋菊虹和顾林兴在舞台上表现的引歌《竹丝墙门朝南开》,也有上长音,不过这种上长音已经非常富有装饰性,不再是那么粗犷有力(顾林兴还有一丝这种风格),而是华丽绵长,展示清亮、秀美的一面。他们的音域在 $c—e^1$(女歌手高八度)之间,属于比较正常的音域。

私情山歌,曲调基本处于中声区,强调节奏的律动和旋律的宛转。因此,唱这样的山歌时,往往音域不宽,音区在中声区,而且也很少有上长音。比如朱宗妹、吴梅花演唱的《十傲郎》,音区从 c^1 到 d^2(也可以更低一些),只有九度,强调的是一种非均分律动,也没有上长音,反映的是熬郎少女的行为和心理。她们唱的其他歌曲,其音域往往在 $g—g^1$ 或 $a—a^1$ 之间活动,总音域为 $f—a^1$。这是女歌手中音区比较低沉的音域了,显示出该类歌曲的一种私密性。

胜浦山歌手大多不太会运用颤音（vibrato）来修饰美化声音音色，多半是一种直音。但是也有一些歌手已经不自觉地掌握了在长音上作颤音的技巧。如吴叙忠唱《耘稻歌》中"耘稻要唱耘稻歌哎"的末两字时，明显使用了腹颤音：

吴叙忠的颤音波形图

宋美珍的颤音波形图

而宋美珍在唱《日头直勒姐担茶》时的第一个"哎"时，也用了气颤（见上图）。观察波形图可以看到，很显然吴叙忠的颤音更为规律，所以颤音的歌唱技巧掌握得更好些。

歌唱咬字讲究"头腹尾"，胜浦山歌手在演唱时，往往在"头"部并不太做夸张，而是有意强调了"腹"部，也就是韵母的口型比平时说话开口大，保持的时间更长。比如宋美珍唱《日头直勒姐担茶》，"奴挥挥手你自家来"的"挥""来"均比较明显。

金文胤是胜浦一位已故著名山歌手，他的演唱风格与一般山歌手有很大不同，更具"书卷气"。这主要表现在：第一，他的用气没有粗粝感，十分细致；第二，他擅于运用各种颤音和装饰音来美化音色；第三，他的吐字，头腹尾均非常讲究，似乎经过了戏曲"五音四呼十三辙"的训练。笔者仅举其善用颤音这一点来加以说明。

施聂姐为金文胤录制的问答歌"啥个圆圆天浪天"在 CD 第 32 曲。请看他运用颤音的波形图：

金文胤颤音波形图

第一个波形图为"啥个圆圆"的波形,第二个为"天"的波形,第三个是"面"的波形。从三个波形图我们可以发现金文胤在吐每一个字的时候,都采用了"豹头""熊腰""凤尾"的吐字归韵方式。而且观察波形图会发现,他字头吐出后会有一个力度的收缩,然后再慢慢出字腹,类似于 sfp 然后渐强的处理。因此,他的演唱更为圆润动听。

金文胤唱得好的原因是他善于学习宣卷、沪剧等说唱、戏曲的发声技巧。这其实也提醒山歌手要多多学习姊妹音乐艺术,才能让歌声更动听,歌唱生命更持久。

因笔者声乐知识技能所限,更多的有关胜浦山歌的歌唱方法的探讨还有待高明。

第八节　胜浦山歌与吴越远古史关系钩沉

有关胜浦山歌的历史渊源,笔者在第一章中已有简单的勾勒。可以说因为可供参照的历史文献太少而不能清晰地看到胜浦山歌的发展轨迹,特别是有关胜浦山歌的远古史更是难以把握。但是笔者从上海音乐学院陈应时教授的研究中得到了一些启发。陈应时教授在研究敦煌乐谱时,提倡用乐谱本身说话,从乐谱中发现其内在的历史信息[①]。那么,我们可不可以从胜浦山歌的唱词、旋律中去寻找其内在的历史信息呢?通过研究,笔者认为答案是肯定的。

1. 胜浦山歌与太湖移民

首先,笔者注意到,胜浦山歌中常常会唱有关"太湖"的歌词,比如:"蚌壳里摇船出太湖""太湖当中挑野菜""西太湖碰着捉鱼郎",等等。观察现今的地图,胜浦镇离太湖还很远,离澄湖、吴淞江却很近,却没有一首歌唱起这些水系。为什么屡屡歌唱太湖,而不歌唱更为亲近的澄湖、吴淞江呢?带着这样的疑问,笔者查阅了相关资料。

原来,据水利专家的研究,距今一两万年前,太湖尚未形成,至距今六千

① 这一方面代表性的著作可参见陈应时:《敦煌乐谱解译辩证》,上海音乐学院出版社,2005 年。

年左右的时候,自今丹徒圌(chuí)山,经江阴、福山、梅李、支塘、太仓、外冈、方泰、马桥、邬桥、曹泾,至杭州湾中的王盘山,复折而西南抵杭州湾北岸沙嘴,形成古老的海岸线。与此同时,随着海水的内侵,河床基面抬高,河流水面减小,流速降低,潮沙得以在沿海及河口一带大量堆积,孟河口日益淤狭,于是荆溪主流不得不改向东流与苕溪汇聚而成太湖,吴淞江也一分为三,发育成三江:吴淞江、东江、娄江。根据文献记载和实地调查证实,三江分流处在今苏州东南15千米古三江口,除吴淞江外,娄江大致和今日水道流经路线相符,东江则穿过今澄湖、白蚬湖及淀、泖地区东南至今平湖附近入海。

大约距今三千多年前,今日太湖东部地区发生了沉降,而海岸线又因泥沙沉积的原因不断向外移动,因此,原来宣泄太湖水入海的三江,反而变成了海水内侵的主要通道,正如北宋水利学家郑亶所指出的,"向之欲东导于海反西流,欲北导于江者反南下"。海水曾一度逆吴淞江面上倒灌到苏州城东一二十里,太湖之水只有通过低潮时期才能勉强排入大海。由于潮水经常倒灌,潮水所挟持的泥沙得以在河口地带大量堆积,从而促使了三江系统的淤塞,堵塞了太湖水入海的去路,于是发生泛滥,太湖中部平原变成了积水区域,先后形成了大小零星的湖泽,在沼泽化的时期里,普遍又发育了沼铁矿和泥炭。

吴淞江自娄江、东江淤塞以后,作为太湖的主要泄水道,于11世纪先后两次得到整治,对其自白鹤江至盘龙汇弯曲的河道作了截弯取直。经过此两次整治之后,此段吴淞江正流遂改道今黄渡镇以北。但由于1042年苏州、平望间增修了吴江长堤和1048年于吴江县修建了吴江长桥(一名利往桥,又名垂虹桥),使吴淞江源受阻,流水不畅,以致下游日益淤塞,"遽涨潮沙,半为平地",于是水势不得不"转于东北,迤逦流入昆山塘"。经过不断冲蚀,至13世纪末终于形成了浏河,1403年夏原吉又"掣淞入浏","于是娄江始并吴淞江之水而势滋大","水阔二三里",成为太湖"入海大道"。其后吴淞江淤塞更加严重,至1458年不得不另辟新道,于是形成了今日的苏州河①。黄浦原是吴淞江南岸的支流,南宋时始见记载,随着吴淞江故道的淤废而日益扩大,1403年夏原吉浚上海范家浜,上接黄浦引淀、泖之水入海,

① 引自魏嵩山:《太湖流域开发探源》,江西教育出版社,1993年,第16—17页。

形成了今日的黄浦江。18世纪以后,随着浏河的日益束狭淤浅,黄浦江不断扩大,终于发展成为太湖下游唯一的大河,苏州河于是被夺流。①

有史以来,太湖水系的变迁"大致沿着三江→湖泊→水网化的方向发展"②。在数千年的发展中水面的面积经过了由小变大、由大变小无数次反复的变化。据《太湖备考》所载:清初,洞庭东山还是屹立于太湖中的一岛,与其北面的胥口滩隔水相望,岛与滩之间水口宽阔,西来之水由此东泄,随着太湖东岸滩地的淤涨,东山北端和北岸的滩地不断相对延伸,使两者的陆地逐渐接近。至乾隆十四年(1749)原宽1 000米左右的"大缺口"仅存170米左右。到清道光十年(1830),虽曾经过多次的浚治,浚后再淤,最终成为宽仅20米左右的一条普通河港,称"大缺港"。随着"大缺口"的封闭,洞庭东山和苏州东南大陆连成一片,形成东山半岛。东山半岛把整个太湖水面在形态上分成两部分,人们称其西部广阔的湖面为"西太湖",把东部洪水主要宣泄通道称为"东太湖"③。由于太湖面积逐渐变小,向西收缩,才有了吴淞江沿岸的湖田开发。这时,今胜浦地区的居住人口不断增加,以至于到了中华人民共和国成立以后,形成了一个独立的行政乡。

由以上对太湖历史的简单回顾可见,太湖的面积处在不断变迁之中。胜浦山歌中屡屡唱及"太湖""西太湖",笔者推断是由于过去胜浦地区的居民沿太湖水比较近的缘故。而这一时期应该是在清乾嘉时期。在林齐倩的博士论文中也谈道:"西山是太湖中的小岛,东山是个半岛,原来也是太湖中的一个小岛,明代冯梦龙短篇小说《醒世恒言》中《钱秀才错占凤凰俦》就很生动地反映了这一情况,可见直到明朝后期东山还在太湖中,清初才靠上陆地。"④由此可知,清代乾嘉时期及其之后应该是胜浦山歌演唱兴盛的时期。这一推断也正好跟文献记载相符合。因为众所周知,著名的清代民歌集《万花小曲》《霓裳续谱》《白雪遗音》等都是在这一时期问世的。《万花小曲》刊于1744年,《霓裳续谱》刊于1795年,是年为乾隆六十年。《白雪遗音》则为道光八年(1828)刊行。因此,胜浦山歌主要传统曲目传唱已有两三百年的

① 引自魏嵩山:《太湖流域开发探源》,江西教育出版社,1993年,第17页。
② 魏嵩山:《太湖水系的历史变迁》,《复旦学报(社会科学版)》1979年第2期。
③ 陈月秋:《东太湖的由来及其演变趋势》,《长江流域资源与环境》1993年第2期。
④ 林齐倩:《苏州郊区方言研究》,苏州大学2015年博士论文,第128页。

历史,这一推断应该能够成立。

笔者的另一个大胆推测是,今胜浦地区的居民一部分可能是从今胜浦以西迁来的移民,这也是他们频频在山歌中唱到太湖的原因,可资旁证的是,胜浦山歌中经常会唱到"日落西山""西山头"等词句。西山在今苏州古城西南40多千米的太湖之中,距胜浦很遥远。从以上有关太湖面积变迁史可知,太湖水域面积不断变化,沿岸居民肯定会随之不断迁移。这当然只是笔者的一种推测,尚未有文献的支撑。

2. 胜浦山歌与"词曲异步"

其次,胜浦山歌的演唱中,存在一种"词曲异步"现象,这在老歌手如金文胤、吴叙忠等人身上表现得尤为明显。荷兰学者施聂姐将这一现象称为"桥动机"(bridge motif),她首先在其论著的第五章第三节分析赵永明《唔哎嗨嗨》时提出了这一现象,也就是"第一乐句并不结束在第一句歌词上——它仍然持续了四个多十六分音符,在第二乐句之前有一个停顿。歌手只有在这儿才第一次呼吸,也就是在'吾搜搜索索'的句中。第三第四句的转换也采用同样的方式,伴随着音乐的休止,打断了歌词词组。这种歌词与音乐乐句的矛盾是吴地歌曲的一个共同特征"①。

作者进而分析了这种现象产生的原因。她首先列举了过去的一些说法,有人认为是一种加强听众注意力的技巧,有人认为是为了加强一种不间断的表演,这些她认为都不太正确,她进而认为,根据心理学记忆的观点,开始和结束是记忆的关键部分,歌手用"桥动机"这种方式"保护了下一句歌词,通过把第一部分安全地储存在乐句的结尾,在他们刚完成的乐句中。桥动机是一种重要的记忆工具"②。作者是从"口头—程式理论"的角度分析"桥动机"也就是词曲异步产生的原因的。这不失为一种值得参考的说法。

笔者在为著名音乐学家乔建中先生编辑文集的时候,也读到,在桂湘粤交界地区的过山瑶人的山歌中也存在这一现象。根据乔先生的描述,过山瑶民歌分为两类,一类用过山瑶语演唱,叫"勉宗",意思是"瑶人的歌",另一类用汉语演唱,称"官语歌""山歌"或"民家歌",属于瑶人学唱汉族民歌。唱

① 施聂姐博士论文,第231—232页。
② 施聂姐博士论文,第307—308页。

词结构为七言四句体或"三七七七"体。它的腔、词结合方式比较别致,常常是上乐句一直延伸到下句唱词的第一顿逗处。如:

为什么南方吴越地区,甚至桂湘粤交界地区会有这样的现象呢?除了施聂姐讲的心理学记忆方面的原因,笔者觉得还可以从以下方面进行解释:

第一是语言学的角度,这种词曲异步的原因可能是南方方言吴语中特有的一种"强调"表达的现象。语言学家叶祥苓认为,吴语如果是复句的情况,那么整个句子的重点在第二分句。比如:

　　瓜子炒是蛮炒焦,不过稍为有点苦隐隐。
　　房间收捉得干净是蛮干净,就是小着点。
　　登记是老早登记葛则,喜酒倒蛮办勒。②

笔者在考察江苏常熟白茆山歌时,觉得此说法很有道理,具体表现就是在唱需要强调的内容前先有一个气口。比如白茆山歌著名的曲目《一把芝麻撒上天》,就是吸气后再将强调的"万万千"唱出。胜浦山歌也符合这样的特点。

第二是美学的角度。胜浦山歌唱词四句头每句七字,比较整齐对称,但是歌手演唱时也会遵循"对称"或者"黄金分割"的美学原则,因此,若将一、二句看成一个整体,就会发现歌手的第一个气口恰好位于对称点和黄金分割点之间。

上图显示的是金文胤演唱的《山歌好唱口难开》的波形图。第一、二句"山歌好唱口难开樱桃,好吃树难栽"有一处词曲异步,第三、四句"白米饭好

① 乔建中:《桂湘粤交界地区的"过山瑶"民歌》,载《国乐今说:乔建中音乐文集》,上海音乐学院出版社,2005年,第225页。
② 侯精一主编:《苏州话音档》,上海教育出版社,1996年,第55页。

金文胤演唱《山歌好唱口难开》波形图

吃田难种鲜汤,好吃网难抬"又有一处词曲异步。可以看到歌者第一次词曲异步吸气约在1/2后处,而第二次约在黄金分割点处①。

第三是历史学的角度。笔者认为这可能与我们南方地区共同拥有所谓的"百越"祖先有一定的关系。

根据民族学家的研究,百越族是居于现今中国南方和古代越人有关的各个不同族群的总称。按较通行的研究意见,主要应在今中国江苏、浙江、江西、福建、台湾、广东、广西、安徽、湖南诸省、区和越南北部。百越族有自己的民族语言和生活、文化特点。百越语为黏着型,不同于汉语的单音成义,故汉语译成百越语时一字常译为两字,如爱为"怜职",热为"煦虾"。②

在汉刘向所著《说苑》中记录了一首《越人歌》,因作为冯小刚导演的电影《夜宴》的插曲而走进了公众的视线。《说苑》记载的越音原文为:

滥兮抃草滥予昌枑泽予昌州州𩛳州焉乎秦胥胥缦予乎昭澶秦逾渗惿随河湖。

该书中另附了汉语意译:

今夕何夕兮,搴舟中流。
今日何日兮,得与王子同舟。
蒙羞被好兮,不訾诟耻,
心几顽而不绝兮,得知王子。
山有木兮木有枝,

① 笔者曾以此思路分析过白茆山歌的结构规律,参见王小龙:《白茆山歌结构规律的计算机分析》,《常熟理工学院学报》2005年第3期。
② 引自《中国大百科全书·民族卷》"百越"词条。

心悦君兮君不知。

语言学家郑张尚芳认为,《越人歌》原文用汉字记音有三十二字,而译人把它译成楚辞的形式后,用了五十四个字,竟多了二十二字,可见两者不是一种语言,所以不能字字对译。因为双方歌式也不同,楚译人为了使译文合于楚辞歌式,其中还包含有一些只为凑韵而添加的起兴式游辞。所以这一段如同天书的汉字记音也就成了一个千古之谜,很多人都在猜测它的原义。

语言学家潘悟云也认为"《吕氏春秋·知化篇》记伍子胥劝夫差不要去伐齐:'夫齐之与吴也,习俗不同,言语不通,我得其地不能处,得其民不得使。夫吴之与越也,接土邻境,壤交通属,习俗同,言语通,我得其地能处之,得其民能使之。越于我亦然。'这说明春秋时吴越两国语言相同,跟齐国不同。刘向《说苑·善说》记鄂君子皙听不懂越人之歌,叫一个人把它翻译成楚国话。当时的齐国、楚国说的已经是汉语,齐、楚与吴越语言不通,最有可能是后者不是汉语"①。他进而认为吴语是这么形成的:

> 我们来想象发生在古代吴语地区的语言接触情景。这里居住着百越居民,他们很早就与北方的汉族发生接触了。小股的汉人移居江南一些城镇,如会稽、吴、秣陵,有些甚至做了君长,如吴太伯等。百越族要学习汉族先进的技术、文化,必须学习汉语。于是在百越社会中就出现了双语现象,百越人互相之间说百越语,与汉人打交道的时候说汉语,不过不是纯正的汉语,而是一种中介语,在语音、语序上都留有百越的特征,也夹杂着一些百越语词。随着汉语的影响越来越大,这种中介语中的百越成分越来越少。此外,长期的双语状况,使百越语也吸收越来越多的汉语成分,百越语与中介语之间的差别越来越小,最后百越语消失,剩下石化了的中介语,就是吴语的前身。

另外他还认为在现在的吴语中仍然保留了古百越语的底层词。

胜浦的水乡服饰有"包头",与"贯头衣"这一特征相似。马觐伯也称"包头"已经有至少三千多年历史②。江苏省吴歌学会会长马汉民先生也告诉

① 潘悟云:《吴语形成的历史背景——兼论汉语南部方言的形成模式》,《方言》2009年第3期。
② 马觐伯:《谈谈苏州水乡妇女服饰》。

笔者,胜浦的水乡服饰其实早在春秋时期就有,西施也穿这样的服装,称"藕荷裳"①。只不过胜浦人在褙(shǔ)裙前加了一块擦手的布。这是因水田劳动的需要而增加的。这也说明了胜浦水乡服饰历史的悠久。

已故民俗学家、原苏州民俗学会会长金煦先生在《走遍中国·白茆山歌》②节目中曾谈到,"吴越春秋以前,我们这里是一片汪洋大海,一会儿变成陆地,一会儿变成海。为什么叫唱山歌,我觉得说明了山歌的古老。我们苏州这一带有很多汉民族,也可能是苗族过来的人,苏州的水乡服饰跟苗族的某些方面是一样的。可能是很久远以前,老百姓就在这种山里面居住。不说明别的,说明它历史久远"。

这说明,胜浦山歌与芦墟山歌、河阳山歌一样,保留了先民的一种音乐信息,通过它,我们可以穿越时空,去感受数千年前吴越祖先的一种生活状态。

令人担忧的是,在演唱中保留词曲异步这样独特吴歌现象的歌手越来越少,像张元元③、赵永明④、金文胤等都早已去世,万祖祥⑤、吴叙忠也都年事已高。如何拯救并传承吴歌这一独特的艺术手法,正是我们必须面对的迫切问题。令人欣喜的是,吴叙忠老人的演唱,词曲异步特征更明显,我们应该继续对老人的演唱多加关注,力求留住吴歌这一难得的历史精粹⑥。

① 笔者查阅,纪录片《江南》中对此有相关叙述,"纪录片《江南》解说词",http://www.laomu.cn/wxzp/2010/201012/wxzp_198251_5.html.
② 中央电视台2003年3—10月摄制。
③ 张家港河阳山歌手,因演唱《斫竹歌》而闻名全国。
④ 苏州吴江芦墟山歌手,施聂姐博士论文、郑土有博士论文均有其传记,被称为"山歌知了"。
⑤ 常熟白茆山歌手,曾担任白茆乡党委书记。
⑥ 本节部分内容曾以"谈吴歌的'词曲异步'现象"为题发表于《江苏教育学院学报(社会科学版)》2012年第4期。

第五章
胜浦名歌手

第一节 金文胤

金文胤(1927—2007),男,胜浦镇前戴村人,又叫"金阿大"。1927年出生于木渎,当时他父母在胜浦开了一家茶馆和小店,主要从事鱼肉的买卖,在当地很有名,临近村舍的乡邻都来这里买鱼买肉。

胜浦山歌手金文胤[①]

金文胤有一个弟弟两个妹妹。弟弟也能唱唱山歌,但不算好。施聂姐当年采访他时,他这样说:

> 事实上,过去我们这里每个人都能唱不少简短的歌,但是好的歌手就那么几个,也只有好歌手才出名。[②]

金文胤8岁的时候开始念私塾,9岁时喜欢看连环画,六年后辍学。因为他是家里的老大,必须得帮父母干活,这也是过去懂事的孩子的通常结局。他从小喜欢说说唱唱,从八九岁就开始学唱胜浦山歌。小时候到田野放牛,骑在牛背上唱山歌,听到农民在田头劳动时高声地喊(唱)山歌,

① 施聂姐摄。
② 施聂姐博士论文,第63页。

也跟着唱。他自己说"平时在农村的村口、路旁休息,夏天傍晚纳凉,经常能听到村民唱山歌。只要哪里有歌声,就到哪里跟着学。因此,越唱越喜欢,越唱越觉得山歌很有趣。因此长大后从事民间文艺的演唱成为终生的爱好"①。他记得小时候同龄的孩子常常骑在牛背上对山歌,很是喧嚣,但是他插不进去。此间,他利用业余时间还学会了工尺谱,并开始学拉二胡。荷兰学者施聂姐还有他拉二胡的片段录音。

15—16岁时,金文胤接触了宣卷。当时宣卷很红火,生意很好。他耳濡目染,也学会了一些。18岁的时候他成了乡村教师,他的学生有的只比他小一两岁,但是他颇受尊敬。"我的一些学生能拉二胡,下课以后我们一起拉二胡,一起学工尺谱,这些学生会给我一些钱来支持我做老师。"

当地一家昆曲学校的负责人教他学唱戏曲。

他唱苏剧,很好听的一个剧种。但是喜欢苏剧的人不多,因为相当高深。"这个村子的很多人不理解它的语言,因此我最终改学沪剧。他们听得懂沪剧。说实话,我母亲非常反对我学戏,因为戏子社会地位低,唱戏被认为是下九流。这件事上我多多少少伤了她的心了。后来我母亲感到我这方面挺灵,就默许了。因此在1954年,她告诉我该结婚了,我也就听了她的话了。"

他的妻子是邻近村子的,不会唱山歌。她母亲会唱小调。这使金文胤很羡慕。在金文胤还是个孩子的时候,他有时候会为村子里的女孩子拉二胡伴奏,那时他们多半唱私情山歌。可能就在那时他激发了对山歌的兴趣,当时他只有十四五岁,女孩子们没有在意他。但是这些女孩常因小伙子的挑逗而躲避。

> 我跟她们相处得很好,她们很信任我。她们的有些歌,呃……不是很好。所以她们呢有点犹豫,不想唱,但是我鼓励她们继续。"我不会告诉别人的,你只管唱你的。"我这么说,事实上我很信守诺言,没有告诉外人。

金文胤记下了一些女孩子唱的私情歌歌词,同时也开始搜集其他歌手

① 2007年4月23日胜浦文化站吴云龙的采访笔录。参加采访人员:吴云龙、吴兵、何生明、朱汉根。

第五章 胜浦名歌手 | 161

唱的山歌。

1945年他开始搭班唱宣卷,因在昆山听过"丝弦宣卷",故在此基础上稍作修改创立"南腔"。1949年6月金文胤来到浒关,造串、征夏粮,在基层的岗位上做着自己分内的工作,开始了他的人生。

1950年至1954年间,金文胤先后到大港村(1958年公社化后为二十大队)教私塾,邓巷村(九大队)和查巷村(七大队)做民办教师。虽然辛苦,但是他任劳任怨、无怨无悔,勤勤恳恳,教书育人。50年代中期,民歌遇到了政治运动。老的私情山歌不太常听到了,新的宣传歌词用老山歌调来演唱。金文胤此间参加了带有政治性的"田歌学习班",学习新民歌创作实践。但是那个时候他最大的兴趣还是在戏曲上,他开始写剧本、执导舞台排练演出。1956年金文胤承办胜浦镇"中心"俱乐部,从事群众文化的主导工作;次年春,调任唯亭镇文化站代理站长专攻文化事业的发展。这一年宣卷成为文化站正式的活动项目,曾组织过三十多人的会演。1958年被调回胜浦镇任文化站站长兼任文工团团长,成为文化专职干部。此间他巧遇胜浦民间歌手庄金荣并记录了许多情歌。为使乡各业余剧团得到壮大和发展,金文胤从精神上给予他们巨大鼓励,从业务上不断地进行帮助和扶持,出主意,想办法,解决排练中遇到的各种实际困难。同时,无偿为他们提供剧本、戏文,整理唱腔、曲调,凡农村文化活动中所需要的资源,他都想尽办法尽全力提供。

为使各项工作顺利开展,他先后到市文化局、群艺馆和其他兄弟单位,学习先进经验,多方筹集资源。他以关心群众生活、加强内部管理、扩大社会影响、树立外部形象为己任。这些经历丰富了他的生活,也为他以后的生活开辟了另一条道路。

1963年,他积极响应上山下乡的号召,回家务农。同时又义务地搞起了扫盲工作和宣传活动。因为他热衷传统文化,他的处境越来越不妙。1968年,他被打成黑剧团团长,"封资修",被挂上大牌子在村里游街示众。他收集的山歌记录本以及其他收藏统统被付之一炬。

> 他们说私情山歌那些都是旧东西。我不能再提收集山歌的事,也不能跟懂山歌的人接触了。

幸好同年他得到平反。但是只能做在村里喂猪喂鸡之类的事，还得尽自己所能抚养自己两个女儿和一个小儿子。但这些事情并没有熄灭他内心的火种，他仍旧乐观、果敢地面对生活！后来他又建立了水稻种植培种基地，在田间播撒着自己的希望，收获着自己的喜悦。1979年，他又从文化文艺宣传队转入"文化中心"继续工作。

1981年南京艺术学院的易人教授带领学生来胜浦采风，又把他请到南京录音。至此，他就公开搜集民歌，并记录成一大本情歌集和少量的儿歌。1991年元旦时逢苏州市的文化检查，他演出的宣卷得到市委宣传部长的肯定，就恢复了班子，培养新人。金文胤的班子最初是用船作为交通工具，后改骑自行车，更灵活机动。班子共有八人；最长者与最小者相差36岁。其中两人是专职乐器，其余人都是演员兼乐手。一年中往往是从冬季到春季的演出为多，最盛时达到全年一百零六场。每场费用在五百元左右，最多至八百元。演出持续时间一般是一天一夜（七小时），也有只在晚上演出的，例如从傍晚演戏至晚上十一时左右，剧目有沪剧《庵堂相会》、锡剧《珍珠塔》、苏剧《荡湖船》《双推磨》等，也会穿插一些胜浦山歌进行表演。主要是供妇女儿童饭后观赏。然后再表演宣卷一个小时左右，供老人细细品味。金文胤的民间小戏班经常被本地及附近地区农村结婚、祝寿、民间堂会等活动请出去演出。在金文胤家保存有两张演出的照片：一张是1997年5月在昆山正仪五州村搭露天台演出的场景，另一张是1998年4月在昆山正仪生田村室内演出的场景①。

1989年2月前他又被借调至胜浦文化站工作。此间他努力回忆着当初记录的山歌歌词。"我又一次把它们记了下来。我也又一次去找那些还能唱的人。"

金文胤自己因为对胜浦山歌特别喜爱，在平时劳作、休闲时也经常学唱、传唱山歌。施聂姐博士论文中记载她录有金文胤演唱的歌曲140多首，收入书中的唱词有17首，收入CD的97首民歌中有他演唱的23首，包括山歌、小调、宣卷等。80年代以来，他还参加了各级组织的吴歌大赛。比如1995年作为胜浦文化站代表队成员参加江浙沪三地联合举办的"万川杯吴

① 上海音乐学院戴宁博士1998年6月17日下午的采访笔录。未发表。

歌擂台赛"，这个队参赛歌手分别获二、三等奖，他也获得了荣誉奖。他与吴巷村的老艺人周瑞英是最佳拍档，后来两人组织了一个宣卷班子，常受邀在农村进行巡回演出。他熟悉民风民俗，为南方博物馆收集整理江南水乡农耕器具和水乡服饰提供了不少资料。

1994年他协助台湾长乐影视公司的电视台摄影组来苏州拍摄电视系列片《万里江山——大陆寻亲》；同年，他的《金阿大的戏班子》一文在台湾的刊物上发表，笔名"杞子"；《水乡妇女服饰与稻作生产的关系》一文发表在《中国民间文化》丛刊内，《水乡"船会"》一文发表在市级的报刊；1995年9月在两省一市大会上演唱民歌；1988年为宣传计划生育而编著的《巧媳妇改春联》刊登在苏州市计划生育委员会和苏州市文化局的出版的《文艺辑》上……①

1995年七旬老人金文胤因年迈离开了他钟爱的文艺班子，但退下来以后，他一直从事着民歌的搜集整理工作，2007年胜浦文化站申报"胜浦三宝"为苏州市级非遗的时候，他提供山歌歌词八十多首。2007年9月，金文胤因病去世，11月，被苏州市工业园区提名入选"'做可爱的园区人'园区文明公民评选候选人建议名单"②。

第二节 吴 叙 忠

吴叙忠，男，1936年12月出生。胜浦吴淞新村人。2010年6月，吴叙忠入选民间文学吴歌（胜浦山歌）项目代表性传承人，成为胜浦镇首个由苏州市文化部门授予的非物质文化遗产项目代表性传承人。

吴叙忠回忆，在过去漫长的农耕时代，胜浦农民文化生活贫乏、单调，农民们为在农活耕作中减轻身体的疲乏，在劳作休息之余，用胜浦的地方方言，编写山歌进行哼唱，口口相传，"小时候放牛、耕作，没有什么文化，也没

① 胜浦镇金苑社区：《岁月峥嵘 激情燃烧》，http://www.sp-sipac.gov.cn/content/preview.asp?detail_id=2209，2007年5月21日；龚梅香：《吴歌声中，走过一生》，http://www.2500sz.com/news/sz/2007/7/27/sz-14-42-28-416.shtml，2007年7月27日。
② 苏州工业园区宣传（精神文明）办公室：《"做可爱的园区人"园区文明公民评选候选人建议名单公示》，http://suzhou.jsdpc.gov.cn/gqxzz/gyyq/3015/200711/t20071129_54064.htm，2007年11月29日。

什么休闲活动,大家就唱山歌来调节生活","正月梅花阵阵香,螳螂叫船游春行。蜻蜓相帮来摇船,蚱蜢哥捎篙当头撑。二月杏花朵朵开,蜜蜂开起茶馆来……"如今在现代化的居民住宅楼内仍然可以听到原生态的山歌声,伴着淳朴婉转的旋律,胜浦山歌再一次走进了胜浦老百姓的日常娱乐生活里。吴叙忠老人比较擅长唱劳动歌。虽已到了耄耋之年,但唱起胜浦山歌那股劲依旧不减当年。"耘稻要唱耘稻歌哎——两膀弯弯(末)泥里拖,眼睄六尺棵里稗……"他的《种田山歌》曾在苏州电视台《天天山海经》栏目播出。自小因为在田间长大,吴叙忠对山歌有较高的学习兴趣,所以他的劳动歌在胜浦非常有名,像耘稻歌、莳秧歌、摇船歌等都是他拿手的"四句头山歌"。

据吴叙忠介绍,他"生在旧社会(1936 年,即民国二十六年)"。原来的出生地叫旺坊村,该地人民公社时期改为十一大队,现在这里已经看不出原先村庄的痕迹,而是易名为"金胜路"。

胜浦山歌手吴叙忠

说起学唱山歌的动机,吴叙忠这样说:

在旧社会,农村、乡下人,是没啥文化活动的,要么唱唱老山歌。我从小喜欢文艺,从 12 岁就学习唱山歌,胜浦山歌,也就是吴歌。我就向年纪大的人,会唱山歌的人,学习唱山歌,拜他们师父。我有空闲时间,就叫他们教我唱山歌。我先后拜了三个师父,两男一女(他们早就过世了)。我先拜了一个女师父,蛮肯教的。我学唱山歌,先学简单的四句头山歌、种田山歌。因为山歌很多种,有十只台子、古人山歌、十二个月花名古人山歌,有十二月花名荒年山歌,有东乡十八镇花名山歌,十二个月四时花名山歌,有十二个月长工山歌,有十姐梳头山歌、十双拖鞋山歌、十把扇子歌、十熬郎山歌、十送郎山歌、十望郎山歌、十别郎山歌、哭七七山歌,有四句头私情山歌,盘歌,有男女双方对山歌的歌,山歌很多。女师父叫杨大妹,先教我种田山歌,再教私情山歌。第二个男师父

叫朱爱甫,教我古人山歌、花名山歌、盘歌等,第三个师父叫朱叙江,教我十二月长工山歌、十熬郎山歌等等。我从12岁学到21岁,到部队去当兵,勿唱山歌,改唱军歌了。①

另据老人说,他弟兄姊妹共四人,他是老大,老二名叫吴叙福,老三叫吴根香。弟兄三人都各有专长。老二会拉二胡,老三则是"脑袋瓜不简单,最聪明。他也没有念书,他什么都会,吹笛子也会,拉二胡也会,弹弦子也会,吹唢呐也会。他现在在做什么呢?他现在在做道士。在苏州玄妙观做道士。他没上过学,但是这些都会"。

随着城市化进程的推进,吴叙忠老人唱山歌的舞台也从田间地头转到了社区山歌会、山歌比赛,他除了在2009年胜浦举办的首届山歌比赛中获得了二等奖外,还曾多次在国家、省、市及高校的民俗专家面前展示过唱山歌。他还把传统山歌的韵律融入时代生活,在文明城市创建活动中,他结合社区环境整治自编自唱的《整治曲》,号召大家共同维护社区环境;他创作的《世博山歌》《邻里文明之歌》等一系列贴近生活实际的作品,借朗朗上口的民歌传唱,潜移默化地影响着市民的思想意识和生活习惯,使市民逐渐向文明市民转型。

2012年,胜浦开展了"优质课程进社区""学以所成 学习快乐"第二届新市民、新生活巡回演讲、道德模范讲座等一系列活动,吴老作为巡讲团的一员,走进学校现身说法,将自己活到老学到老的过程普及于众,使学生们深受鼓舞②。至今吴叙忠老人还活跃在胜浦社区文化的舞台上。

第三节 宋美珍

宋美珍,女,1949年10月23日出生。胜浦人。从小学唱山歌,16岁进入大队宣传队。据她自己提供的资料③,她"生长在农村贫苦家庭。从小欢

① 吴叙忠:《我的学习史》,未刊稿,2012年9月20日提供给笔者的专文。
② 《胜浦社区里的山歌手吴叙忠》,"苏州工业园区新闻中心",http://news.sipac.gov.cn/sipnews/jwhg/2014yqdt/11/201411/t20141127_306595.htm,2014-11-27;《80岁高龄胜浦山歌传承人吴叙忠》,"苏州文明网",http://sz.wenming.cn/wmbb/201411/t20141107_1440548.shtml,2014-11-7。
③ 宋美珍2018年5月1日提供给笔者。

喜唱山歌。邻居有一个大嫂会唱山歌。她们唱我记下了。后来大队办宣传队,那年我十几岁,大队书记几次登门拜访,请我出去。我就参加了,演出《红灯记》《沙家浜》,革命样板戏好几部戏,还有江南山歌,等等,受到了老百姓好评。二十一岁结婚后有了两个孩子,家庭忙了,停了好几年。直到1995年,农村风俗结婚要贺喜唱的,年过六十做大寿也要唱戏的……后来胜浦乡老马叫我唱老法山歌、私情山歌,等等,就这点简历"。

宋美珍提供给笔者的简历

老马,就是胜浦文化站原副站长马觐伯先生。看来宋美珍后来的活跃,与马觐伯先生的引导分不开。

据笔者了解,宋美珍成年后的经历比较坎坷。但是由于是伤心事,她不愿意多提起。她常说,是山歌使她重新鼓起了生活的勇气,人也渐渐变得坚强、乐观。

第四节 蒋菊虹[①]

蒋菊虹是胜浦镇较为年轻的一位山歌手,她虽然不像老山歌手们有满肚的山歌,但她嗓子好,音质好,表演好,是一个上台演出型的山歌手。她能歌善舞,又能抚琴吟唱,多才多艺,多次亮相于荧屏(如电视艺术片《水天堂》),是胜浦的草根明星。1974年出生的她,清秀、文静、白净的皮肤,苗条的身材,看上去比实际年龄小得多。初次同她见面的人,压根儿不会相信她已是一个有三个孩子的母亲了。三个孩子中,有一对可爱的双胞胎。育儿、家务诸多杂事基本上都是她一个人干,所以她又是一个家庭主妇型的好母亲。

① 蒋菊虹的介绍由马觐伯老师撰写并提供。笔者做了适当润饰。

蒋菊虹原住胜浦镇胜巷村 5 组,家有四口人,除了父母外还有一个姐姐。因她出生在农民家庭,读完初中就在家务农了。她虽说不上是田里的一把好手,但她莳秧、割稻、挑担等农活全在行。她父母说,虽然她出生时是一个 7 个多月的早产儿,身体一直虚弱多病,但她做事从不愿服输,因此受到村上人的喜欢。后来进了乡办厂,做了织羊毛衫的挡车工。每天站 10 多个小时的拉横机作业,虽累得她腰酸背痛,但她从不叫苦。因她生来有一副好嗓子,不论田头劳动还是在厂里生产,在空闲时间都喜欢亮亮嗓子,哼个调、唱个山歌,调节一下劳动生产劳累的气氛。她天资聪颖,不但会唱流行歌曲和山歌,还喜欢唱一些地方戏,如锡剧、沪剧、黄梅戏等。这些戏的精彩唱段差不多她都会唱,甚至有一些折子戏的全本都能拿下来。由于她的这一特长,27 岁那年被一个宣卷班子请了去,从此走上了半农半艺的道路。

胜浦的宣卷班,亦称"小戏班"。虽然宣卷和唱戏是两回事,但在农村往往把它们合而为一,糅合在一起。在苏州东部一些农村,大凡在传统节日和农家婚庆、寿诞等喜庆节日中都要请宣卷班子来热闹一番。不论是宣卷还是演戏,蒋菊虹唱弹皆能。一曲唱毕操起乐器便奏,需要上场演唱时就放下乐器开口即唱。于是,她在当时多个宣卷班里成了"抢手货"。不仅在自己镇里,还被四乡八村请去,跑遍了园区和昆山各个乡村。像角直、锦溪、周庄等著名的水乡旅游景点,各地各村都有她的身影。2007 年,锦溪镇宣卷传承人王丽娟选中了她,硬是把她从胜浦的宣卷班中挖了去。因她唱腔清脆婉转,嗓音圆润动听,赢得了各方村民的欢迎,在邻近四乡颇有名气。2011 年春天的一天,她同自己家人和两个朋友去甪直游玩时去一个饭店就餐,立即被饭店老板娘认出,要求她唱几首山歌,并承诺饭菜免费。又有一次,她去沙家浜景区游玩,被几个船娘缠住,要同她比唱山歌。蒋菊虹一

胜浦山歌手蒋菊虹

听比赛唱山歌,来了精神,放开嗓子就唱,当她唱完一支山歌后,沙家浜的船娘们自知不是她的对手,打了退堂鼓。众游客纷纷为她拍手喝彩。后沙家浜景区内的春来茶馆老板娘,多次同她联系,要求她去那里演出,可惜她嫌路远不便而推辞了。

由于山歌唱得好,她多次被电视节目看中,走上了荧屏。2004年,她参加苏州市广电总台文化专题片《水天堂》山歌部分的拍摄;2009年,苏州电视台开心茶馆栏目拍摄小品《胜浦三宝》时,她饰演了一个爱唱山歌的荷花姑娘,又在电视屏幕上一展她唱山歌的风姿。这次演出,她与马季的江南弟子、苏州著名喜剧演员刘喜尧及苏州知名歌手许晓燕联袂演出,小品融入演、唱、舞等表演艺术手段,非常出彩。她还连续两次参加锦溪两省一市的宣卷会演,获得了好评。尤其她同另一个男山歌手顾林兴搭档,在各地上台表演《竹丝墙门朝南开》《啥格圆圆天上天》等山歌对唱,演一次,轰动一次,成了她的保留节目。

第五节 其他歌手

据2007年申报非遗的资料,胜浦第一代山歌手有:马乐亭,男,1915年生,宋巷村人。俞鹤峰,男,1927年生,杨家村人,施聂姐曾采访过他并为其录有数首民歌。周瑞英,女,1932年生,吴巷村人,她曾经也是金文胤戏班里的骨干。第二代歌手有:马根兴,男,1948年生,宋巷村人。顾传金,男,1948年生,刁巷村人。顾林兴,男,1948年生,金家村人。顾传金和顾林兴同时也是当地有名的宣卷艺人。俞荣宝,女,1943年生,新盛社区人。蒋土福,男,1951年生,新盛社区人。朱林云,女,1950年生,园东社区人。毛根英,女,1956年生,新盛社区人。徐祥花,女,1952年生,园东社区人。第三代歌手有:周雪敏,女,1964年生,赵巷村人,现为胜浦文体中心文化干部。陆秋凤,女,1961年生,前戴村人。

又据《胜浦镇2011—2013年度中国民间文化艺术之乡(民间音乐)申报材料》,目前活跃于胜浦特色文化团队的积极分子中,擅长山歌的人员有:蒋菊虹(女)、顾林兴(男)、刘密花(女)、沈林妹(女)、陆安珍(女)、周雪敏(女)、陆秋凤(女)、宋美珍(女)等。各社区特色文化团队擅长山歌的领队则

有:朱宗妹(女,新盛社区)、李学英(女,金苑社区)、宋美珍(女,园东社区)、周素花(女,吴淞社区)、吴梅花(女,市镇社区)、周桂花(女,浪花苑社区)、陆金妹(女,闻涛苑社区)、卢桂花(女,滨江苑社区),等等。

另据申报材料《胜浦镇各社区山歌队成员一览表》,新盛社区有山歌手4名,分别为:朱宗妹、俞荣宝、陆秋凤、周宗妹;金苑社区有歌手6名,分别为:李学英、顾传金(男)、陈彩娥、费素花、张花金、沈秀娥;园东社区有9名,分别为:宋美珍、朱花云、张林云、徐祥花、宋芹云、周社英、毛家林(男)、陆小妹、沈文花;吴淞社区14名,分别为:周素花、费金花、吴泉宗(男)、钱美花、凌密花、杨密金、沈彩珍、吴根向(男)、吴金雪、周雪敏、沈雪娥、戴小妹、周文学(男)、凌建花;市镇社区8名:吴梅花、钱云妹、张爱花、蒋增妹、周秀英、顾秋林、周社英、陆菊花;浪花苑社区7名:周桂花、蒋菊虹、邢秋花、徐密珍、顾水英、沈黑男(男)、陆培英;闻涛苑社区3名:陆金妹、杨桃珍、邢爱花;滨江苑社区3名:卢桂花、沈林妹、顾林兴(男)。共54名。其中男歌手7名,其余47名均为女歌手,年龄均在40—60岁左右,其中最大的吴泉宗,时龄77岁(2011年),最小的宋芹云,时龄37岁。

第六章
胜浦山歌的诗性文化

《人,诗意地栖居》,是德国古典诗人荷尔德林的诗作。他这样写道:

如果人生纯属辛劳,人就会
仰天而问:难道我
所求太多以至无法生存?是的。只要良善
和纯真尚与人心相伴,他就会欣喜地拿神性
来度测自己。神莫测而不可知?
神湛若青天?
我宁愿相信后者。这是人的尺规。
人充满劳绩,但还
诗意地安居于这块大地上。我真想证明,
就连璀璨的星空也不比人纯洁,
人被称作神明的形象。
大地之上可有尺规?
绝无。①

德国现代哲学家海德格尔对此有深刻的阐释:

如果我们把这多重之间称作世界,那么世界就是人居住的家⋯⋯作为人居于世界之家这一尺度而言,人应该响应这种感召:为神建造

① 桑楚主编:《精美诗歌》,中国华侨出版社,2014年,第213页。

一个家,为了自己建造一个栖居之所。

　　如果人作为筑居者仅耕耘建屋,由此而羁旅在天穹下,大地上,那么人并非栖居着。仅当人是在诗化地承纳尺规之意义上的筑居之时,他方可使筑居为筑居。而仅当诗人出现,为人之栖居的构建,为栖居之结构而承纳尺规之时,这种本原意义的筑居才能产生。①

　　"人,诗意地栖居",从德国古典诗人荷尔德林的诗句,到哲学家海德格尔的诠释,我们了解到了诗性的世界,以及诗性的"存在主义"哲学。这也许就是海德格尔艺术哲学与众不同的地方吧。显而易见,海氏的这一个"存在",不是物质的"存在"。"为神建造一个家",在他的语境里,无疑是追求"精神"上的"存在"说。他借用诗的多维语言去诠释隐藏在万物深处的神性,去揭开这一"存在之真"的神秘面纱,以达到他自己所信仰着的"此在"的彼岸。在海氏的论著中,他反复强调的是"筑居"与"栖居"的不同。"筑居"只不过是人为了生存于世而碌碌奔忙操劳,"栖居"是以神性的尺度规范自身,以神性的光芒映射精神的永恒。

　　胜浦人世世代代生活在吴淞江北岸三面环水的小块陆地上。在建国前,星星点点地分布着十几个村落。人们依靠稻作农耕和淡水渔业为生。元末,诗人高启就是看中了这里与世隔绝的孤岛和"竹外桃花三两枝,春江水暖鸭先知。蒌蒿满地芦芽短,正是河豚欲上时"这样的水乡美景吧?

　　竹在。桃花在。春江在。蒌蒿在。岁月在。我在。你还要怎样更好的世界? 人与世界和大地共同处于一个无限的宇宙系统,因此,也许高启认为处于这样一种情境之下,用其他任何语言表达都不确切,只能运用"诗",只有"诗"的语言才能表达出他对此地"一方水土一方人"的"领悟"与"体验"。

　　事实上,生活在此地的人们,都想用一支或妙或拙的笔,用一曲或柔或刚的歌,来书写和歌唱自己对大地和绿水的一腔柔情。2009 年,马觐伯所著《乡村旧事:胜浦记忆》,由苏州古吴轩出版社出版,2015 年,吴兵所著《我是"潭长"我的潭》也由古吴轩出版社出版。他们都通过乡村生活的细小片段,书写出胜浦数十年来农村生活的喜人变化,抒发了对胜浦家乡的悠悠乡

① [德]海德格尔:《人诗意地栖居》,转引自陈立基著:《硕人含章》,漓江出版社,2013 年,第 29 页。

情。联系到他们都是农人出身,以这样的社会身份去重新打量他们的这些作品,你会有更深的领悟,你会感到是他们对所选取的每一个描写对象的强烈的感情(乡情、亲情、友情等)驱使,才使得今天的我们能欣赏到这些杰作(正如马觐伯一篇文章的标题"殷殷乡情入镜来")。这种强烈感情可以克服身份差别,可以克服创作过程中意想不到的种种困难,特别是来自"人"的种种"非议"和"白眼"。

两人的文字创作也如同一格格美的剪影,如马觐伯"乡情篇"中的"荷塘""渡口""航船""对联""邻里""蟹乡""秧苗""风筝","乡思篇"中的"农船""土窑""旧灶间""家乡的桥""露天电影"等。这些看似平常的小景,恰恰最真切地反映了江南水乡的真实的美。

与以上两位已成"写家"的杰出人士不同,在胜浦山歌里反映的是更多"普通人"对家乡直抒胸臆的礼赞。在胜浦山歌的第一句起兴中往往都是这样的描写:"正月梅花开动头""二月杏花白如霜""三月桃花暖洋洋""四月蔷薇像胡椒""五月石榴心里黄""六月水面开荷花""七月凤仙七秋凉""八月丹桂木樨黄""九月桂花秋风起""十月芙蓉引小春""十一月雪花像拂旗""十二月蜡梅花开放"或者"东方日出渐渐高""东方日出彩云多""日落西山云淡淡""日落西山彩云飞""东北风吹起冷飕飕""天上大星对小星",等等。这些对家乡景色的信手拈来的描绘,成为他们借以抒情的重要"话引子"。

胜浦山歌的诗性,还集中表现在其"乐感文化"上。

"乐感文化"说是我国美学家李泽厚先生于1985年春在一次题为"中国的智慧"讲演中提出的,收录在《中国古代思想史论》中,后来在《华夏美学》中又有所发挥。

"乐感文化"的特点是乐天知命。《易》中有"乐天知命""遁世无闷,不见是而无闷。乐则行之,忧则违之""物不可以终难,故受之以解""否极泰来"的论述,强调只要诉诸前仆后继、百折不挠的实践,就终有一天会"时来运转",柳暗花明。

李泽厚指出中国人很注重世俗的幸福:"从古代到今天,从上层精英到下层百姓,从春宫图到老寿星,从敬酒礼仪到行拳猜令('酒文化'),从促膝谈心到'摆龙门阵'('茶文化'),从衣食住行到性、健、寿、娱,都展示出中国文化在庆生、乐生、肯定生命和日常生存中去追寻幸福的情本体特征。尽管

深知人死神灭,犹如烟火,人生短促,人世无常,中国人却仍然不畏空无而艰难生活。"中国人没有超验理性,因此这种乐感文化体现了以人的现世性为本,而与西方传统强调的"绝对""超验"精神相对立。

"乐感文化"的另一特点是实用理性。也就是最讲实用,最讲实际,最讲实惠。这种讲实用,讲实际,讲实惠,使中国人具有灵活变通的性格,而不会死板固执。综观中国几千年历史,我们可以发现:对于那些认死理、一根筋、认准一条道走到黑的人,中国人往往嗤之以鼻,说他们太"较真",顽固不化,说他们是"不到黄河心不死,不见棺材不落泪"。这种灵活变通,用一个字形容就是"圆"。要求我们为人处世尽量做到圆融、圆满。这种灵活变通,使中国人变得可爱而不令人讨厌,《孟子》中就有这样的内容:淳于髡曰:"男女授受不亲,礼与?"孟子曰:"礼也。"曰:"嫂溺,则援之以手乎?"曰:"嫂溺不援,是豺狼也。男女授受不亲,礼也;嫂溺,援之以手者,权也。"(《孟子·离娄上》)在这里,"男女授受不亲",本是礼法的规定,人人应遵守而行之,然当嫂子溺水,这时该怎么办?孟子提出此时只能用"权","权"即权变、变通。这种变通,在这里明显是好事,是值得肯定的。然而,这种权变,在让中国人变得圆融、圆满、可爱之时,也为中国人埋下了不守法度的毛病。

胜浦山歌的"乐感文化",集中反映在其演唱内容和演唱行为上。

传统胜浦社会,由于生产力低下,加上交通不便,人们的生活水平普遍不高。这样就有不少人为生活艰辛奔忙的场景。特别是酷暑五六月,正是稻作农忙的最关键时期,这时候就正如陕北歌手王向荣所说的那样,"困了累了叫唤几声"。正如一首歌中所唱:

> 唱唱山歌散散心,你当我是快活人。
> 口含黄连心里苦,黄连树底下苦操琴。

多位歌手在笔者采访时动情地跟笔者讲道,过去他们生活艰难,吃了很多苦。但是,他们以山歌作为寄托,才重新鼓起了生活的勇气。歌手宋美珍小时候读书很好,但是家里穷,不让她读书,又加上她生病,读了一年就辍学。结婚后丈夫又早早因病去世。可以说,她的"命"是不幸的,但是正如她自己所说,"我喜欢唱歌,开心点。如果不喜欢唱戏唱歌,可能就没有今天,

说不定会疯掉的","欢喜唱,好像就撑起了半边天。有一半天是唱出来的。不欢喜唱,天就好像塌下来了,就闷得慌。气气闷闷生毛病,开开心心胜似人。一定要开心,唱歌就忘记苦了!一唱起歌,多少遍苦,全不记得了"[①]。

歌唱,是胜浦人走向乐观、达观的媒介,是胜浦人的心病良药。

① 笔者2012年采访宋美珍的笔录。

第七章
胜浦山歌与非物质文化遗产保护

2005年12月22日,国务院发布《国务院关于加强文化遗产保护工作的通知》,要求进一步加强文化遗产保护工作。其中一项重要举措就是:决定从2006年起,每年六月的第二个星期六为中国的"文化遗产日"。2007年6月12日,也就是第二个"文化遗产日"当天,胜浦镇收到了好消息,他们联合申报的三项胜浦非物质文化遗产——胜浦山歌、宣卷、水乡传统妇女服饰(后来称之为"胜浦三宝"),被苏州市政府纳入苏州市第三批非物质文化遗产代表作名录。其后,2009年6月间,又在申报省级非物质文化遗产项目中取得成功。自此,"胜浦三宝"进入了"非遗时代"。

本章,笔者将探讨在新的历史时期胜浦山歌传承保护的情况。需要说明的是,本章内容的叙述,主要基于笔者2008—2012年间在胜浦的考察。

第一节 胜浦山歌的独特价值

在申报苏州市和江苏省非物质文化遗产时,胜浦文化站如此陈述胜浦山歌的重要价值:

> 胜浦山歌是我们江南水乡吴歌中的部分,是极具地方特色的歌谣。挖掘整理、研究保护有着极其重要的历史意义和现实意义,概括起来有以下几方面的价值:
> 1. 胜浦山歌是对地域传统文化的见证。山歌流传源远流长,山歌

的流传创作来源于民间劳作、生活的实践或来源于民间故事以及戏文的传说。因此,对研究弘扬江南水乡文化历史传统、民风民俗来说是极具价值的资料。

2. 胜浦山歌具有独特的文学价值。山歌是劳动人民在长期生产、生活实践中创作和积累的一种口头文学,从内容与表演形式、表现手法的变化与发展,为现代文学提供了经验。

3. 胜浦山歌具有特定的艺术见证价值。山歌的创作流传见证了地域文化发展过程中的民间音乐,艺术发展的历史痕迹。

4. 胜浦山歌还具有传统教育的价值。山歌的流传创作来源于民间的生产生活实践,从内容与表现形式上见证历史文明的足迹。可以清楚地看到当时人们的审美情趣、道德情操、思维方式、生活习俗等民风民俗。是一部研究社会发展的教科书。也是教育后人的活教材。

5. 胜浦山歌在跨地域交流中的纽带作用。胜浦山歌在跨地域的交流与研究中表现出江南水乡民间艺术的价值趋向。胜浦山歌曾发表于1999年刊《苏州史志》,在1995年曾代表苏州工业园区组队参加过江、浙、沪三地联合举办的"万川杯吴歌擂台赛"。歌手分别获得二等奖和三等奖。1988年10月17日荷兰兰顿大学①的学者施聂姐来胜浦考察研究胜浦山歌,可见胜浦山歌还飞出国门,走向世界。②

笔者认为以上阐述都言之有据、言之有理。笔者还想补充谈谈胜浦山歌在音乐上的独特价值。

首先,胜浦山歌保存了吴地人民远古生活的文化信息。这一点笔者在第五章中曾经谈及。这里再次进行强调。因为,过去我们只注重对吴地的汉文书写的历史典籍的研究,对该地原住民,也就是百越人的研究很欠缺。而吴越地区的根系在百越,如果从汉化历史开始,则吴地的历史就等同于没有根系的历史。笔者对"词曲异步"等音乐形态现象作了勾勒,目的也正是在于引起学界对吴歌中不同于一般汉族民歌形态特点的注意。

① 原文如此,一般译为"莱顿大学"。
② 引自《苏州市胜浦镇为物质文化遗产代表作申报书(胜浦山歌)》,第10—11页。

第二，胜浦山歌是明清民歌时调的记忆仓库。我们在胜浦山歌中不仅能听到"山歌调""孟姜女调""银纽丝调"这些远古的曲调，也能听到"满工对唱"等晚近的曲调。这些曲调是民歌发展的层层累积，形成了民歌资料史的活仓库。特别值得关注的是，因为胜浦离苏州较近，还保存了清代中后期苏州青楼音乐和宗教歌曲的某些资料，对于我们研究清代音乐历史有很重要的参考价值。

第三，透过胜浦山歌，我们可以管窥民间歌曲演唱方法上的一些重要规律。过去我们都认为民间歌曲是自由即兴的编唱，没有什么方法可言。但事实上，优秀的民间歌手不仅有方法，而且有些方法我们今天还不一定能得到理论上的合理解释。因此，我们应该将胜浦山歌作为我们研究歌唱方法的生动素材，不断发现其中的科学因素，以便于我们将其吸纳到如今的艺术教育实践中来。

第四，胜浦山歌以"一个曲调"适应不同的歌词的处理方法，符合中国人"移步不换形"的审美习惯，是板式变化的滥觞。这样一种旋律发展手法也值得我们好好重视。

第五，胜浦山歌以女性歌手为主题，以女性为主要表现内容的现象值得广泛关注。20世纪中后期，世界妇女运动广泛开展，"社会性别研究"是研究的热点。有学者曾就白茆山歌中所反映的女性问题进行过研究[①]。今后胜浦山歌这一领域是值得大力挖掘的宝库。

最后，胜浦山歌在20世纪80年代还与荷兰著名汉学家施聂姐结了缘。施聂姐于2012年4月15日在荷兰莱顿去世，不能再来胜浦，看看胜浦今日的变化，实为遗憾。施聂姐与金文胤等歌手的交往，以及她踏实、努力、穷根究底的研究态度，也是我们可资参照的榜样。

笔者认为，胜浦山歌的独特价值，犹如考古工作者对文物的不断认识一样，需要我们继续加以认识、发掘。笔者甚至构想，在今后的研究和演出实践中，要着力注重胜浦山歌的"五美"，即"胜浦山歌的语言美、胜浦山歌的内容美、胜浦山歌的结构美、胜浦山歌的音乐美、胜浦山歌的表演美（以妇女表

① 如南京大学叶敏磊硕士曾就白茆山歌中妇女与政权关系问题而撰文《党和国家话语与农村女性的声音——以白茆山歌为例的观察（1956—1966）》，发表于《妇女研究论丛》2006年第3期。

演为主,结合水乡传统妇女服饰的表演,有待于未来)",从而让胜浦山歌更具美感,在新的时代展现出新的魅力。

第二节 胜浦山歌与当下生存环境

20世纪末,胜浦山歌的传统生存环境已经宣告不存在。"自1994年划归苏州工业园区以来,伴随着园区18年的大发展,胜浦也发生着翻天覆地的变化,从之前偏僻落后的小乡镇发展到了现在交通便利、高楼林立的现代化城市副中心。2009年,胜浦镇在园区三个乡镇中率先全面完成农村一次动迁和撤村建居,区域经济突飞猛进,城镇面貌日新月异,人民生活蒸蒸日上,社会综合文明程度不断提升,经济社会基本实现了持续、健康、协调发展"[1]。根据苏州发改委官网的文件所透露的信息,苏州早在"十五"期间就已经有一大部分地区完成了"城市化"转型,原先"稻米羹渔"的生产生活方式正逐步被现代城市生活方式所取代。"从完整的意义理解,城市化发展蕴涵了4个层面的内容:一是人口城市化,即在产业结构非农化(首先是工业化)的基础上,大部分劳动力的就业相应地向非农产业转移,进而引发农村人口不断进入城镇,成为城镇人口;二是地域城市化,即由于人口和生产要素在空间上的集聚,导致部分农村地区的经济社会结构和整合功能发生质的飞跃,实现地区性质的转变,成为城市型地域,具体表现为原有的城市规模的扩张、新兴城镇的生成和发展、城镇体系的形成和完善;三是城市经济主导化,即城市的地位日渐重要,城市经济在国民经济中逐渐占据主导和支配地位,城市成为国民经济和各项社会事业发展进步的最主要的空间载体;四是城市文明普及化,即指城市的生产和生活方式、经济和社会关系不断扩散和普及,农村的经济社会生活、农民的生活质量和水平按照城市模式发展变化,由此推动城市和乡村的融合,实现城乡一体化"[2]。苏州和近郊诸县市正是在朝着这四个层面快速推进。

[1] 胜浦镇人民政府官网,"苏州工业园区胜浦镇概述",http://www.sp-sipac.gov.cn/content/preview.asp?detail_id=1549。

[2] 苏州发改委官网,《苏州市城市化战略实施问题初探》,http://www.fgw.suzhou.gov.cn/szjw/showinfo/showinfo.aspx?infoid=0c759473-cf12-47db-ab14-1f63f563bd8a。

城市化以后还会有民歌吗？有的人认为可能传统民歌会消失，因为传统民歌实际上是"农耕时代的表达"，脱离了农耕文化，"农民不种地了哪来的民歌，民歌消亡的趋势谁也改变不了"。这是一部分人比较激进而悲观的看法①。那么，脱离了农耕文化的胜浦山歌该怎么唱？这确实是摆在每个胜浦人和胜浦地方政府领导以及文化工作者面前的严峻问题。

第三节 政府主导下胜浦山歌的保护举措

2007年5月，胜浦镇人民政府颁布了22号文件，《关于印发〈水乡传统妇女服饰五年保护发展规划〉〈宣卷五年保护发展规划〉〈胜浦山歌五年保护发展规划〉的通知》，要求各村、社区、市镇单位"切实按照规划认真落实，做好非物质文化遗产的保护发展工作"。《胜浦山歌五年保护发展规划》全文如下：

为深入贯彻《国务院关于加强文化遗产保护的通知》和《国务院办公厅关于加强我国非物质文化遗产保护工作的决定》，根据苏州市"苏文广群字【2007】第14号"文件精神。决定采取措施，保护、传承胜浦地区民间流传的文化遗产——胜浦山歌。现特作如下五年发展规划：

一、规划要点

（一）建立健全以镇长为组长的胜浦非物质文化遗产领导小组，在镇文化站设立办公室。

（二）组织人员调查了解"胜浦山歌"的历史渊源、生存、发展等情况，并向市申报非物质文化遗产代表作。

（三）收集、整理、出版《胜浦山歌集》，组建胜浦山歌演唱队（艺术团），培养山歌手，让胜浦山歌能在社区、企业、单位及民间不断传唱，让胜浦山歌在建设和谐胜浦的进程中发挥其作用。

① 董子琪：《农民不种地了哪来的民歌，民歌消亡的趋势谁也改变不了/专访苏阳》，https://mp.weixin.qq.com/s?_biz=MzI3NzUyMTE3NA==&mid=2247490154&idx=1&sn=4c0a9dbc73acffd6443f7ac69c6bbcfd&chksm=eb65ac13dc1225059f891811fd981a230f9a536cb0bb037e8843dae4558187c6c4dfd764f5bb&mpshare=1&scene=23&srcid=0808xaE2LdG07OImLOhCuZKF#rd。

(四)经费预算：

(略)

二、五年规划目标

时间	保护措施	预期目标
2007	组织人员收集、整理胜浦山歌；摸清胜浦山歌的历史渊源、发展历史及目前生存情况；做好保护、传承的规划工作	向市申报非物质文化遗产
2008	收集整理编写《胜浦山歌集》并向社会宣传胜浦山歌	唤起民众学习"胜浦山歌"的热情
2009	成立胜浦山歌演唱队(艺术团)；建立学习、培训山歌的相关制度	培养一批能深入民众的山歌手，成为群众文艺的骨干
2010	组织开展胜浦山歌专场演出比赛，展示胜浦山歌的魅力	全面普及，让"胜浦山歌"在民众中有一定的影响力
2011	开展胜浦山歌历史与现实意义的研讨	让传统文化在现代生活中展示活力

胜浦镇政府领导非常重视"胜浦三宝"的传承保护工作，时任镇党委书记陈东安亲自撰文《创新理念传承"胜浦三宝"》刊发于2008年12月12日的《苏州日报》，文中认为：

> 保护"胜浦三宝"，最终目的不是复古，而是为了历史的记忆和胜浦民间艺术的延续。目前的胜浦三宝还处在原生态，野生则难免酸涩，三宝的历史文化渊源还有待进一步挖掘和研究，目前所调查整理出来并被认知的胜浦三宝还不到三分之一，其中绝大部分内容还沉睡在布满灰尘的纸箱中……要想真正使"胜浦三宝"发扬光大，要想使"胜浦三宝"冲出胜浦，必须加强科研和创新。民间文化的继承与创新是相辅相成的，没有继承就没有创新，没有创新就没有出路。只有在继承中研究，在研究中创新，在创新中提升，在提升中传承，在传承中整合，才能真正打造出为世人称道的文化品牌。

> 创新需要载体。胜浦镇主动与苏州大学、江南大学等高校联合，组

织筹建胜浦水乡传统妇女服饰展览馆,继续加强对胜浦水乡传统妇女服饰的理论研究,继续探讨胜浦水乡传统妇女服饰的特征以及在我国古代服装史中的学术价值。为了提升胜浦宣卷的文化层次,胜浦镇与苏州大学、常熟理工学院等高校联合,继续挖掘整理宣卷脚本内容,继续探讨胜浦宣卷与外地宣卷的关系以及胜浦宣卷在中国曲艺中的特殊地位。为了提升胜浦山歌的文化层次,胜浦镇与苏州大学、常熟理工学院等高校联合,继续收集整理和研究胜浦山歌的众多内容,结合时代特点创新歌词,结合山歌作品做好选炼精品工作,结合胜浦文献做好山歌"打谱"工作,结合现有歌词做好"谱曲"工作,利用高校专家指导组建胜浦山歌文艺队,等等。

创新建立在对现有文化资源的充分挖掘和保护上。当地政府决定通过政府投入、社会资助等多种渠道筹集资金,继续收集整理和研究胜浦山歌内容,成立胜浦山歌研究基地,整理出版《胜浦山歌集》,在胜浦中小学开展山歌辅导课,评选胜浦山歌民间文化杰出传承人,设立胜浦山歌民间文化高龄传人扶助金,创作胜浦山歌新内容,精选胜浦山歌曲调,组织开展胜浦山歌青年歌手选拔赛,培养胜浦山歌新秀,组建胜浦山歌歌唱文艺队,争取对外展示胜浦山歌的艺术魅力。[①]

胜浦镇副镇长何社梅主要负责文化工作,她对于文化发展的事情事必躬亲。镇党校副校长、社区教育中心主任、文化站站长顾为荣则以过人的眼光和毅力,组织实施了一系列有利于振兴发展"胜浦三宝"(包括胜浦山歌在内)的举措。

由于胜浦镇保护"胜浦三宝"是综合考虑的一揽子工程,笔者在这一章节的论述中就不准备分开谈,"胜浦三宝"的保护中就包含着对胜浦山歌的保护。

虽然"胜浦三宝"赖以生存的环境变了,但是,这并不等于胜浦三宝,特别是胜浦山歌、胜浦宣卷这样的民间音乐非物质文化遗产就得告别历史的舞台。事实上,就像章建刚、王亮等对山西民间音乐的考察时所发现的那样,民间音乐仍然会表现出顽强的生命活力和灵活的适应性[②]。这样的认

① 陈东安:《创新理念传承"胜浦三宝"》,《苏州日报》,2008年12月12日,A9版。
② 参见章建刚、王亮等:《山西省民间音乐遗产的传承与保护》,中国社会科学出版社,2007年。

识前提有助于我们坚定信心,探索新时期类似于"胜浦三宝"这样的非遗品种的生存之道。这其实也是胜浦镇政府和胜浦文化工作者做好非遗传承工作的信心来源。2009年考察"胜浦三宝"期间,在一次与笔者的谈话中,胜浦文化站站长、社区教育中心主任顾为荣认为,经济转型、温饱问题解决之后,其实人民最为关心的自然就是文化问题,而城市化以后的胜浦,社区教育与人民日常文化生活关系最为密切,特色文化更是区别于其他地方的重要标志。这说明了地方文化工作者在思想观念上对胜浦民间文艺的重视,也是开展民间文艺传承保护的动念基础。因此近年来为了拯救胜浦非物质文化遗产(以"胜浦三宝"为核心),胜浦在社区教育领域进行了一系列的动作。

胜浦镇划归苏州工业园区后,主动接受园区的辐射,于2004年启动了社区教育,2005年下半年开展了现代农民教育和社区教育实验。镇领导干部以身作则加强学习,转变观念,关心并重视社区教育工作,将社区教育实验工作写进了镇人大和政府的工作报告,历任镇主要领导都把发展社区教育工作放上政府的重要议事日程,2006年正式成立了胜浦镇社区教育工作领导小组,并先后制定《胜浦镇社区教育工作规划》《胜浦镇2007年社区教育工作计划》《胜浦镇2008年社区教育工作意见》等文件。用他们的话说就是形成了"党委重视、政府统筹、部门联动、社会参与"的社区教育运作模式,做到了管理体制健全、沟通机制便捷、考核制度完善①。特别是在社区教育的保障体系方面,胜浦镇可谓用足了力气,建立了一支满足社区教育需求的管理、师资和志愿者队伍②,落实了社区教育与经济社会同步发展的投入渠道,制定了一系列推进社区教育科学发展的发展规划、工作日程以及规章制度③。比如,2009年上半年的工作计划为:

① 胜浦镇文件:《立足本地 服务居民 全面推进社区教育工作——胜浦镇创建"全国社区教育示范乡镇"工作经验汇报》,2008年12月。
② 全镇现有社区教育专职管理人员19名,占全镇常住人口的万分之七。
③ 比如,有关非遗保护的规划文件和规章制度文件就有《胜浦镇打造"三宝之乡"品牌 提升文化胜浦魅力的总体规划》《推进"胜浦三宝"工程 打造社区教育品牌》(2008年11月11日)、《关于成立胜浦三宝领导小组的通知》(2009年3月27日)、《关于开展胜浦山歌普查的通知》(2009年3月16日)、《胜浦三宝工作各社区分解》(2009年3月23日),等等。

2009年上半年度"胜浦三宝"工作计划

一	成立"胜浦三宝"科学研究办公室,从中学借调一名艺术教师专门进行"三宝"的研究、开发工作
二	与常熟理工学院艺术学院成立教学科研研究基地,并正式立项胜浦三宝研究课题,做好申报全国非物质文化遗产的准备
三	邀请专家编写《胜浦三宝》专著,从历史、文化的角度科学、系统地介绍胜浦三宝
四	编印"胜浦三宝"小册子,介绍"三宝",让"三宝"家喻户晓
五	成立教师专业舞蹈队,排练围绕"胜浦三宝"为主题的舞蹈
六	成立水乡服饰表演队
七	做好胜浦山歌记谱工作,并为一部分具有代表性的山歌做伴奏音乐,并请人演唱录音,在各社区播放,扩大胜浦山歌的影响力
八	举办胜浦山歌演唱比赛,鼓励老百姓学唱、会唱、唱好胜浦山歌
九	编写胜浦三宝乡土教材,并让其走进胜浦中、小学课堂
十	创作宣卷新作,并在各社区设置宣卷点,每天晚上为社区居民表演
十一	成立"胜浦水乡服饰制作班",邀请水乡服饰制作经验丰富的老师傅为喜爱水乡服饰的妇女传授制作水乡服饰的工艺
十二	开发、制作"胜浦三宝"艺术品
十三	举办"胜浦三宝"专场文艺演出,扩大三宝在当地群众中的影响力
十四	拍摄"胜浦三宝"专题影片
十五	举办"胜浦三宝"传统文化艺术节,通过艺术节各项活动,广泛宣传、展示胜浦三宝,推动其向更高层次发展

建立健全了社区教育领导机构和保障机制以后,几年来,胜浦镇在社区教育领域做出了不俗的成绩,于2008年底被评为"全国社区教育示范乡镇",这其中,将社区教育与非物质文化遗产保护相结合,是他们卓有成效的特色之一。

胜浦镇开展社区教育与非物质文化遗产保护相结合的理由是:构建文明和谐社区,必须有一种与该区域发展形态相一致的学习文化。胜浦镇地处吴地水乡文化地带,在漫长的历史长河中,形成了独特的水乡人文环境、

淳朴的民风民情和优秀的传统文化,胜浦"三宝"最具代表性,因此,在社区教育中融入"胜浦三宝"的内容就成为当然选择。

2007年"胜浦三宝"成功申请成为苏州市级非遗项目后,胜浦镇不仅在进一步挖掘整理遗产,积极申报更高一级的非遗项目上做了大量工作,而且,结合社区教育,采取了如下措施来传承保护非物质文化遗产。

"胜浦三宝"保护的第一个举措就是建立固定的非遗场馆,保护和展示非物质文化遗产的物质部分,为遗产传承活动提供必要的场地。

首先,胜浦镇投资20万元在吴淞社区建成"胜浦三宝陈列室"(2008年底建成使用)。该陈列室以版面文字的形式详尽介绍了胜浦三宝的相关历史文化,同时还陈列胜浦山歌的书籍、影像资料,胜浦宣卷的演奏场景、乐器及各种类型、季节的胜浦水乡传统妇女服饰。建成后,已接待了上万人次的参观活动。该陈列室对宣传胜浦民间文化起到了积极作用,成为胜浦镇幼儿园、小学、中学的民间文化教育基地,苏州各高校艺术学院学生的艺术实践基地及高校教师的科学研究基地。

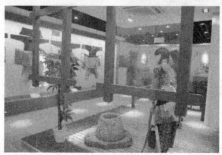

胜浦三宝陈列室

其次，胜浦镇在新盛花园社区建成"胜浦宣卷馆"（2009年初建成并投入使用），该宣卷馆的建立为宣卷艺术提供了固定的展示场所，使宣卷艺术从民间自由发展走上了政府积极扶持的道路。宣卷馆成立后，胜浦文体站尽可能地挖掘民间宣卷人才并向他们提供表演机会。迄今为止，到胜浦宣卷馆的宣卷班子已达10个之多。同时，胜浦宣卷馆还为胜浦人提供了免费欣赏宣卷的场所，也扩大了宣卷艺术的影响和辐射能力。

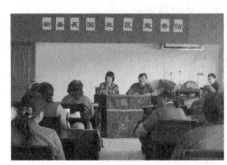
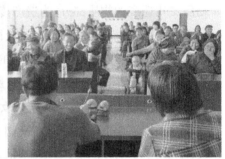

新盛花园胜浦宣卷馆

第三，设立了"山歌会"。在胜浦园东社区，每周五晚作为山歌爱好者的固定活动时间，园东社区为此提供了文化广场和相应的音响设施和茶水等服务。每周五晚间，走进园东社区都能听到古老优美的山歌旋律回荡在小区里。

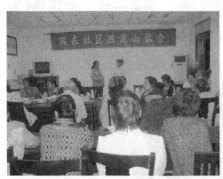
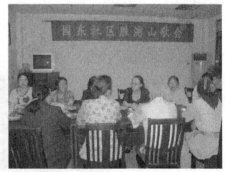

园东社区胜浦山歌会

另外胜浦镇还建立了水乡传统妇女服饰制作班，为制作班提供了占地30平方米的活动场所，并配备了缝纫机、熨斗等服装剪裁制作设备。该制

作班成立后,她们不仅为各社区、社团制作各类水乡传统服饰,而且还为年轻的水乡服饰制作爱好者提供了学习的场所。

胜浦镇这样做的理由是,以"胜浦三宝"为代表的传统民间文艺形式,是稻作文明和水乡特色的有机融合,是扎根于田间地头、小桥流水以及邻里村落中的文艺形式。在胜浦大踏步的工业化和城市化进程中,原有的生活环境和生活方式都受到了巨大的冲击,发生了天翻地覆的变化,在这种大背景下,为了保护传承民间艺术,首先就必须给民间艺术建立一个固定的场馆,让非物质文化遗产的物质部分得到有效的保存,而且可以让民间艺术爱好者有一个活动场所,让民间艺术能够有一个生根、发芽并发挥影响力的基础。固定的活动场所为民间艺术的发展传承提供了坚实的基础,也为无形的山歌、宣卷等艺术提供了一个有形的展示舞台,大大扩大了民间艺术的影响力。江苏省文化馆原馆长李永认为,非物质文化遗产保护很要紧的一个方面就是要保护非遗的生存环境,随着非遗保护工作的深入,保护环境的工作正日益得到强调。胜浦三宝的原有生存环境虽然没有了,但是胜浦人通过自己的创造性劳动,构建了一个个小环境,即很多展览馆和活动场所。这也可以作为今后保护工作的经验。这样的做法具有一种导向作用,即工业化后的地区如何保护农业文化①。

胜浦非物质文化遗产保护的第二个举措就是建立"社区非物质文化遗产演出队",充分调动民间艺术带头人的活动积极性,以宣传和传承非遗项目。

固定活动场所的建立提供了一个基础,但是山歌、宣卷、服饰等更是一种鲜活的艺术形式,是由老百姓亲身参与和表现的艺术形式。为了更好地传承发展,胜浦以民间艺术带头人作为关键,通过他们以点带面,充分发挥基地的作用。

在宣卷馆,胜浦文体站牵头组织定期演出,胜浦民间各个宣卷班子,包括胜浦周边地区各个宣卷班子,只要提出申请,在安排好时间后都能在宣卷馆演出,并给予演出酬劳。在演出中,一批优秀的宣卷演员脱颖而出,获得了群众的喜爱。以下为 2009 年 4—6 月胜浦文体站开具的宣卷艺人活动频次统计。

① 2009 年 5 月 16 日,李永在"胜浦三宝研讨会"上的发言。

2009 年胜浦宣卷馆 4—6 月次数统计

姓　　名	宣卷次数	姓　　名	宣卷次数
花俊德	4	金志伟	1
吴金雪	3	沈美元	1
归金宗	4	李兴根	1
顾水英	5	吴叙忠	1
陈海根	8	宋美珍	1
顾传金	1	陆安珍	1
王丽娟	1	邢秋花	1
蒋菊虹	2	顾小传	1
备　注	顾传金带 1 次音响 王丽娟带 1 次音响 花俊德带 1 次音响		
总　计	36 次		

在山歌会中,由胜浦文体站牵头从各社区的山歌爱好者中进行了选拔,并组织了山歌演唱比赛等,在此基础上组建了胜浦山歌队,队员均为胜浦山歌演唱的好手。山歌队成立后,定期组织学习培训等,并定期在山歌会上进行表演。下为 2010 年登记胜浦山歌演唱队成员表。

胜浦山歌演唱队员名单

姓　名	出生年份	年龄	家 庭 住 址	备　注
成密花	1969 年	41 岁		
朱宗妹	1957 年	53 岁		
吴梅花	1956 年	54 岁		
宋美珍	1950 年	60 岁		
俞荣宝	1942 年	68 岁		
邢秋花	1969 年	41 岁		
陆安珍	1949 年	61 岁		
周社英	1956 年	54 岁		

(续表)

姓　名	出生年份	年龄	家　庭　住　址	备　注
朱林云	1948 年	62 岁		
朱花云	1955 年	55 岁		
吴叙忠	1937 年	73 岁		

　　胜浦镇还不定期在山歌手之间开展山歌比赛,提高山歌手的演唱积极性。同时,也着力培养优秀的山歌手进入更高一级、更大规模的山歌会比赛。比如在 2009 年 5 月"胜浦三宝民间文化艺术节""胜浦山歌演唱比赛"(全名为"家乡山歌美——胜浦人唱胜浦歌大赛")中,就评选出如下优秀歌手:

胜浦山歌美演唱比赛获奖名单

奖　别	获　奖　名　单
一等奖	宋美珍
二等奖	朱宗妹　吴叙忠　吴梅花
三等奖	朱林云　朱花云　陆安珍　邢秋花　周社英　成密花　俞荣宝
鼓励奖	李全云　凌建花　凌林宝　汪美琴　徐增根　杨增花　张爱花　归慧珍

　　水乡传统妇女服饰制作班,聘请了 10 位制作水乡妇女服饰的好手,她们个个都能飞针走线、技艺精湛地独立完成水乡服饰的制作。2009 年 5 月,金苑社区还成立了水乡服饰表演模特队,邀请苏州科技学院舞蹈老师前来指导,并在其后的"胜浦三宝民间文化活动月"开幕式中亮相,取得了很好的效果。

　　固定的活动场所让民间艺术活动能够生根发芽,在此基础上形成了民间艺术带头人,同时民间艺术带头人又使得活动基地的影响力和辐射力大大增强,基地和带头人相得益彰,胜浦三宝获得了迅速的发展和进步。

　　保护非遗的第三个措施是编印"胜浦山歌""胜浦宣卷"读本,以宣传这些非遗品种的基本知识。

　　胜浦文化站请来了具有相当扎实的民俗知识功底的马觐伯、吴云龙

等几位老前辈,联合常熟理工学院等高校教师进行《胜浦山歌》《胜浦宣卷》和《胜浦水乡服饰》的撰写修订工作,将它们用作社区教育的普及读本,向新市民宣传胜浦三宝的基本知识。且报送申请为全国社区教育优秀课程。

除此之外,他们还请音乐人运用现代音乐配器手法制作了新的胜浦山歌,以培养新听众,创作了新的宣卷节目如《开心茶馆》《方方回乡》等,融入了契合时代特色的新内容,使传统艺术能表现现代人的生活和心情。

保护传承非遗的第四个举措是邀请高校专家介入研究,以指导非遗的有效保护等。

胜浦借助区位优势(苏南高校密集),邀请了苏州大学、常熟理工学院、苏州科技学院、江南大学、南京博物院等高校和文化研究机构的相关专家指导其非遗的挖掘整理和传承保护活动。

早在20世纪80年代,南京博物院魏采苹、屠思华等人就深入到胜浦前戴村等地进行水乡传统妇女服饰的考察研究。20世纪90年代,荷兰莱顿大学博士研究生施聂姐多次来胜浦考察胜浦山歌。21世纪初又有江南大学张竞琼教授等来胜浦考察水乡服饰。胜浦文化工作者认识到借助外力研究推介胜浦三宝的重要性,因此他们采取主动请进来的办法与周边高校进行了合作共建。2008年开始,苏州大学政治与公共管理学院的师生开始与胜浦社区教育中心合作进行"过渡型社区"的社区教育研究课题,2009年8月完成了十万字的《胜浦镇社区教育现状系列调查报告》[1],2010年5月"苏州工业园区胜浦镇与苏州大学政治与公共管理学院共建实习实践基地"挂牌[2]。2008年下半年开始,常熟理工学院艺术学院应邀与胜浦开展了文化共建活动,该校教师王小龙、史琳、孙庆国等应邀介入了"胜浦三宝"的研究工作,协助该镇完成了"胜浦三宝陈列室"的设计施工,成功举办了"纪念毛泽东同志115周年诞辰,常熟理工学院走进和谐新胜浦——史琳教授师生专场音乐会",为胜浦山歌优秀歌手进行了录音,主持编写了《胜浦山歌》《胜

[1] 《10万字〈苏州胜浦镇社区教育现状系列调查报告〉出炉》,http://www.suzhou.gov.cn/newssz/xxsb/2009/8/20/xxsb-8-24-53-1728.shtml。

[2] 《共建实践基地,推进社区教育》,"苏大简报",http://www.suda.edu.cn/ShowNews.aspx?Id=7d9c65ea-908f-4c35-b553-93644ee897bb。

浦宣卷》社区教育读本。史琳教授的《胜浦宣卷》研究专著已经出版,笔者搜集资料撰写《胜浦山歌》时也得到了镇政府、镇文化部门的大力支持。2011年,常熟理工学院"区域音乐历史文化"课程特邀胜浦社区教育中心顾为荣主任作了"社区教育与'胜浦三宝'的传承保护"专题讲座,胜浦山歌手、宣卷班也在课堂上作了现场表演①。苏州科技大学借助"苏南地方音乐文化研究所",积极将胜浦山歌引入该校课堂,聘请三位社区教育工作者为苏州科技大学音乐学院"苏南地方音乐课程"特聘教师,并与胜浦达成了"社区音乐教育研究基地"共建意向②。目前,以胜浦山歌、宣卷为题撰写论文的有江南大学、苏州科技大学、常熟理工学院多人次③。2010年,常熟理工学院艺术学院还派出了两名实习生在胜浦社区教育中心蹲点实习,协助民间音乐普查工作,回校后,均以胜浦民间音乐为题撰写了毕业论文,取得了不俗的成绩。

注重社区教育的同时,胜浦也没有忘记学校教育这个重要环节。胜浦镇社区教育中心积极准备将"胜浦三宝"的内容向幼儿园、小学、中学渗透,目前,胜浦宣卷、山歌已经走进了幼儿园和小学课堂,并着力组建"胜浦山歌少儿演出队""少儿宣卷班"等,力图培养民间文艺的接班人。

此外,社区教育中心还协同文体站一起进行省级、国家级非物质文化遗产申报工作,以及民间文艺普查摸底工作等。

据相关资料显示,仅2008—2010年三年中,胜浦镇投入有关文化抢救保护项目资金达470多万元,用于特色文化建设,培养了一批新生的民歌手和宣卷艺人,抢救出一批山歌和宣卷的文字资料,并与苏州大学、常熟理工学院等高校合作,完善了专家、学者、传承人三位一体的保护传承研究队伍,定期开展理论与实践相结合的科研活动。同时通过拓展阵地建设,开展丰富多彩的活动。这三年来,胜浦镇共组织各类专家论坛、社区山歌节、宣卷社区巡回演出、走出胜浦演出等系列活动百余次。几年耕耘、几许收获,胜浦山歌和宣卷,这两种艺术形式,已在2009年选入省级非物质文化遗产名

① 以上内容详见常熟理工学院"五月阳光新闻网"的相关报道,http://news.cslg.cn。
② 《胜浦镇社区教育工作者受聘走上高校音乐讲台》,http://www.csmes.org/html/30997.html。
③ 王小龙:《论胜浦三宝的传承保护》,《常熟理工学院学报》2009年第9期;李恩忠:《论音乐的社会功能——以苏州"胜浦三宝"为例》,《社会科学家》2010年第5期;陈林:《非物质文化遗产——胜浦山歌传承与保护初探》,《黄河之声》2010年第5期等,详见本书"引言"部分。

录。2010年,胜浦被命名为"江苏省特色文化(民间音乐)之乡"①。

这些措施的积极作用是显而易见的,在活动场所的建立和民间艺术带头人的号召和影响下,越来越多的艺术爱好者开始加入民间艺术活动,民间艺术开始重新获得生机和活力。

宣卷馆自设立以来,几乎场场演出都坐满了观众,喜爱宣卷的人越来越多,参与宣卷演出的人也越来越多了,申请来宣卷馆演出的宣卷班子也越来越多。2009年5月,胜浦幼儿园还专门邀请宣卷班子到幼儿园演出,为宣卷的传承发展培养明天的听众和演员。

在每周五的山歌会上,越来越多的山歌爱好者参与其中,山歌会已经成为一个颇具规模的广场文化活动。山歌是胜浦最具群众基础的一项民间艺术,每周定期的山歌会深受广大山歌爱好者的欢迎,通过山歌会,也发现并培养了一大批山歌爱好者,并经常在社区广场演出中安排山歌节目。通过广大山歌爱好者的带动和影响,山歌这一古老的民间艺术重新回到了胜浦人的生活中。

水乡传统妇女服饰制作班,在技艺精湛的老艺人的培养下,目前已经选拔了5位学员作为传承对象,系统学习胜浦水乡服饰的制作技艺。在服饰制作班的影响下,穿着、缝制水乡服饰的群众越来越多。2009年6月,胜浦镇举办了水乡服饰制作比赛,在群众中产生了很好的影响,激发了群众参与保护和传承水乡服饰的积极性。

在民间艺术带头人的影响下,在固定活动场所的基础上,胜浦民间艺术爱好者的规模越来越大,民间艺术活动的质量也越来越高,在"基地、带头人、爱好者"三位一体的整体发展模式指导下,"胜浦三宝"这一民间艺术在新时代、新的环境下又重新焕发出了勃勃生机。

2009年5月,胜浦镇隆重举行了"胜浦三宝民间文化艺术节"活动,活动为期一个月,内容丰富,质量上乘,该活动不仅向全镇老百姓展示了胜浦民间文化艺术的深厚底蕴和发展活力,也把胜浦三宝的影响力扩大辐射到了其他地区,产生了良好的社会影响。以下是活动月的安排表。

① 俞群花:《"中国民间文化艺术之乡"名单出炉　胜浦镇榜上有名》,http://wmdw.jswmw.com/home/content/? 8229-1176348.html,2013-5-16。

胜浦镇 2009 年 5 月"胜浦三宝民间文化艺术节"活动安排表

时间	活动内容	地点	承办单位
5月8日	艺术节开幕式暨胜浦三宝专场文艺汇演	新盛商业广场	胜浦镇文体站 新盛社区
5月1日— 5月15日	"我看园区15年"胜浦镇青少年书画比赛暨画展	广场	胜浦镇文体站
5月1日— 5月15日	胜浦三宝宣传版面全镇巡回展示活动	各社区	胜浦镇文体站
5月2日	"胜浦三宝"研讨活动	胜浦镇文体站	胜浦镇文体站
5月3日	大型戏曲展演	吴淞社区	胜浦镇文体站 吴淞社区
5月1日— 5月7日	庆祝园区成立15周年露天电影周	各社区	胜浦镇文体站
5月8日— 5月12日	胜浦宣卷社区巡回展演	各社区文化广场	胜浦镇文体站
5月9日	"胜浦三宝"知识竞赛	浪花苑社区	胜浦镇文体站 浪花苑社区
5月8日— 5月11日	首届"胜浦山歌美"胜浦山歌演唱比赛	园东社区	胜浦镇文体站 园东社区
5月12日	胜浦水乡妇女服饰制作比赛	新盛社区	胜浦镇文体站 新盛社区
5月8日— 5月12日	胜浦宣卷全镇巡回演出	各社区公建房	胜浦镇文体站
5月14日	各社区文艺团队展示活动	新盛商业广场	胜浦文体站、各社区
5月15日	闭幕式暨颁奖晚会	金苑社区电影文化广场	胜浦镇文体站

如前所述,笔者 2008 年 9 月份开始应邀介入胜浦三宝的学习和研究,在与胜浦接触之后,不仅进一步感受了江南水乡文化的深厚底蕴,对稻作文化和水乡文化影响下的民间音乐形式有了更为感性和透彻的了解,也熟悉和接触了一批热爱家乡,立志传承保护家乡文化的文化工作者,如胜浦文体站站长、社区教育中心主任顾为荣,社区教育中心郭玉梅、俞群花,胜浦老文

化工作者马觐伯、优秀歌手吴叙忠、宋美珍、蒋菊虹等。笔者的第一感触就是他们的忙,他们在顾为荣校长的带领下,几乎天天在加班,节假日也放弃了休息,真可谓是园区速度,园区效益。靠着他们这样热忱和投入的工作干劲,"胜浦三宝"在两三年内就成功申报了省级非遗项目。

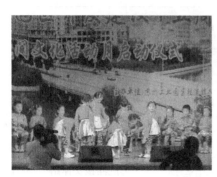

"胜浦三宝"民间文化活动月

2009年6月在苏州市第三次全国文物普查野外调查和全国非物质文化遗产普查工作总结表彰大会上,苏州工业园区胜浦镇文体站被评为"苏州市全国非物质文化遗产普查工作先进集体",胜浦镇"胜浦三宝"民间文化保护基地被命名为"苏州市第三批非物质文化遗产保护示范基地",胜浦镇副镇长何社梅、文体站站长顾为荣被评为"苏州市全国非物质文化遗产普查工作先进个人"。2010年9月,第四批"江苏省特色文化之乡"名单揭晓,园区胜浦镇获此殊荣。2008年起,胜浦镇社区教育中心开展了以"'传统文化与现代文明'相融合水乡特色社区教育"为题的课题研究。国家社区教育专家组成员陈乃林对胜浦镇的社区教育课题给予了高度评价,认为该课题属于"上档次、上品位,主题明确,特色鲜明,内涵丰富,总结构比较科学"的一个课题①。10月24日,苏州工业园区胜浦镇社区教育中心应邀参加了在四川举行的2009年首届濒危文化保护国际论坛。此次论坛由联合国教科文民间艺术国际组织(IOV)主办,来自美国、西班牙、波兰等11个国家和地区的五十多位专家学者以及政府官员参加了论坛,与会的政府官员与专家学者在论坛上交流了各国保护濒危文化的做法,对如何加强非物质文化遗产,特

① 《胜浦镇社区教育简报》第二期,http://www.szspcj.com/E_ReadNews.asp? NewsID=171。

别是濒危文化的保护这一世界性课题进行了深入探讨。在论坛上,胜浦镇社区教育中心顾为荣作了题为"社区教育:非物质文化遗产保护途径的新探索"的大会发言,介绍了非物质文化遗产"胜浦三宝"的基本情况,详细阐述了通过社区教育形式传承保护和发展"胜浦三宝"的具体做法,提出了胜浦三宝"源于社区、回归社区"的工作思路,介绍了通过社区教育保护非物质文化遗产方面的有益探索和取得的良好效果①。

胜浦人正是运用社区教育平台,让非物质文化遗产融入转型以后新市民的日常生活,从而使非遗得到一定程度的激活、唤醒,在非物质文化遗产的保护方面做出了一定的成绩。无疑,这是一种成功的尝试。

第四节 胜浦山歌的隐忧

政府主导的保护措施一个极大的隐患就是行政机制的变动。行政机制的变动对于这样的保护模式影响非常之大,如果不是亲身经历,这种影响很难得到正确的估计。笔者于2009年8月24日,就亲身经历了这样一次人事变动的过程。可以说,这次变动给胜浦的社区教育—非遗保护模式带来了很大的冲击,自此以后,胜浦的这一模式进入了一个暂时缓慢发展的状态。

2009年8月23日,南京博物院的魏采苹老师、苏州民俗博物馆的蔡利民老师与笔者共同被邀请进行胜浦三宝国家级非遗的申报指导工作,我们的任务是帮胜浦各创作一个电视短片脚本。就在我们各自写出了脚本准备讨论时,被告知各社区的领导正在重新任命,之后我们的工作便也没人过问,只得独自离开。

2011年,就在笔者撰写本书初稿的过程中,胜浦山歌手吴叙忠和宋美珍都分别给笔者打来电话,叙述当年文化站顾为荣站长、郭玉梅老师对他们的支持和关心,并为当下的"胜浦三宝"的命运担忧,希望像我这样的高校老师能为此奔走呼号。

① 郭玉梅:《胜浦三宝融入百姓生活:社区教育中心办山歌班、宣卷馆、水乡服饰制作班》,苏州工业园区官网,http://www.sipac.gov.cn/sytt/200910/t20091029_54619.htm。该文刊于《苏州日报》2009年10月29日。

笔者感到,行政机制对于社区教育型非遗保护模式的影响是至关重要的。迫切需要建立一套保障干部人事稳定的机制来保证工作的稳定开展。

另一个隐忧是来自胜浦山歌的传唱者。当然这是全国非遗保护普遍遇到的问题,那就是山歌手的年龄越来越大,而年轻山歌手却因数量极少而跟不上趟。这其中的主要原因除了山歌本身演唱的内容与这个时代很少契合之外,另一个原因就是来自山歌爱好者本身生活上的问题。他们都还年轻,面临着巨大的生存压力。笔者认识的几位中年的和稍微年长一点的山歌手都在厂里上班,或者在服务行业打工。蒋菊虹就告诉我,她现在每天工作八小时,上班后,车间里机器声音嘈杂,使她不可能有余暇一展歌喉,参加各种山歌演唱的机会和频次明显减少。确实,现代工厂特别讲求规范化的管理,这样的环境是无论如何也培养不出山歌手的。

笔者认为,尽管胜浦山歌在新时期由于政府的重视,以及社会群众的大力配合,取得了良好的发展。但同时也遭遇着三大发展瓶颈:

一是研究的瓶颈。自20世纪90年代以来,江南地区进行了较为广泛的工业开发,胜浦及周边地区被划入苏州工业园区,迅速开始了工业化进程。直至今日当地已经成为无农田、无农民、无农业的"三无"农村,而胜浦山歌恰恰就是建立在稻作文化的基础之上。这个基础的缺失,对胜浦山歌的传承和创作均带来了重大影响。虽然唱词与曲调可以被记录、保存,但传统的演唱方式却可能随着老一辈艺人的离世而失传,宣唱的内容也会随着时代的变迁、经济文化的发展而发生改变。这一切造成了胜浦山歌研究史料的缺失,或者造成了研究对象的破碎化,使相关研究工作较之以往更加困难。

二是传承的瓶颈。传统胜浦山歌是采用"口传身教"的形式来传唱的。过去由于识字的人寥寥无几,大部分人都是靠反复的聆听和传唱来掌握,这样省去了书面记录的繁冗流程,使学习的过程得到简化。正是因为胜浦山歌传承过程中的"低门槛",才促使它在胜浦全境的普及。而问题是胜浦山歌书面的规范较少,一旦面临生活方式的改变、群众基础的坍塌,尤其是日常生活中实际功用的缺失,再进行传承与保护的难度就增大了。所以单纯依靠个体间进行自然传承已然不够,必须采取自然性延续和社会性延续的双重手段才行。

三是创新开发的瓶颈。既然要挖掘胜浦山歌的文化内涵并进行产业开发,就要使其在某种程度上与现代人的需要与趣味相结合。如何将胜浦山歌的曲调与演唱方式经过改良改编融合到现代艺术中,将古老的文化传统与现代审美趣味相结合,这是我们需要思考的又一个难点。先前我们已在胜浦镇中心幼儿园开始了这方面的尝试,在儿童中推广改编的新山歌,收到很好的效果;我们也已先期在 2011 年建党 90 周年文艺汇演中将山歌改编为歌颂党的现代歌曲,也收到了很好的效果。但这一切工作离新山歌的流传与普及还相距甚远。如何将这项工作进一步深入,并在实践中争取提炼、升华至理论的高度,将是迫切而具有挑战性的问题[①]。

未来的胜浦山歌,如何突破研究瓶颈、传承瓶颈,以及创新开发瓶颈,不仅是胜浦地区关心爱护胜浦山歌的人所关心的问题,也是快速城市化后全国很多地区群众文艺工作者关心的问题。

① 李恩忠、张竞琼:《胜浦山歌艺术生态状况调查与研究》,《艺术百家》2016 年第 6 期。

下编：胜浦山歌资料汇编

胜浦山歌：一个吴歌歌种的定点考察

第八章
歌手资料汇编

第一节 吴叙忠《我的学习史》

我是住在胜浦镇吴淞新村的吴叙忠,现在谈谈我学习与生活的过程。我是生在旧社会(1936)。在旧社会,农村、乡下人,是没啥文化活动的,要么唱唱老山歌。我从小喜欢文艺,从12岁就学习唱山歌,胜浦山歌,也就是吴歌。我就向年纪大的人,会唱山歌的人,学习唱山歌,拜他们师父。我有空闲时间,就叫他们教我唱山歌。我先后拜了三个师父,两男一女(他们早就过世了)。我先拜了一个女师父,蛮肯教的。我学唱山歌,先学简单的四句头山歌、种田山歌。因为山歌有很多种,有十只台子、古人山歌,十二个月花名古人山歌,有十二月花名荒年山歌,有东乡十八镇花名山歌,十二个月四时花名山歌,有十二个月长工山歌,有十姐梳头山歌、十双拖鞋山歌、十把扇子歌、十熬郎山歌、十送郎山歌、十望郎山歌、十别郎山歌、哭七七山歌,有四句头私情山歌、盘歌,有男女双方对山歌的歌,山歌很多。女师父叫杨大妹,先教我种田山歌,再教私情山歌。第二个男师父叫朱爱甫,教我古人山歌、花名山歌、盘歌等,第三个师父叫朱叙江,教我12月长工山歌,十熬郎山歌,等等。我从12岁学到21岁,到部队去当兵,勿唱山歌,改唱军歌了。(第1页)

当兵六年,到26岁回家种田,仍旧唱山歌,夏天晚上乘凉唱山歌,和人家对山歌,也很快乐,丰富了农民的生活乐趣。当时农民到处都要唱山歌,在田里做生活时也要唱山歌,种田歌。比如,"种田要唱种田歌,一开春来生

活做,开船罱(lǎn)泥积肥料,肥料多来稻发棵"。有时在地里做生活,或者是放牛时遇到隔壁村上的男女,要对山歌,比如,大红帖子七寸长,请您仁兄唱开场,四句头山歌一只还一只,大家勿要动爷娘。(对方还唱)青菜秧来白菜秧,挑开芦席唱开场,四句头山歌一只还一只,大家勿要骂爷娘。石竹枪篱朝南开,当中搭起唱歌台,纯串交椅两边放,要唱山歌请进来。请我来勒走进来,交椅浪向坐下来。对得赢来哈哈笑,对得输来双脚跳。男女之间相爱有情歌,过去叫私情山歌。比如,结识私情结识东海东,路程遥远信勿通,着要信通花要谢,通草开花一场空……旧社会穷人做长工也要唱苦山歌,比如,长工上班正月里中,肩背小包去上工。路上闲人问我阿是走亲戚,勿晓得我野鸟关进篾丝笼。长工上班二月里中,肩是铁锸到田中,三条田岸做是二条半,还有半条勿做要骂长工。长工上班六月里中,耥稻耘稻是长工,夜里还要去踏水,田里缺水要骂长工。长工上班七月里中,割草拔稗是长工,手脚烂勒晒得背心痛,田里失落稗草要骂长工。

我爱唱山歌,从26岁当兵回家,也就是1962年,又唱山歌,唱到1966年底,开始大破四旧,打倒旧文化,全国只有4本样板戏,不准唱古代的歌、古代的戏。因此我也不好唱山歌,一直到十一届三中全会改革开放分田到户后,百花齐放,也可以唱山歌,唱到今年,我马上76周岁了,我还是要学习唱山歌,也要学习唱流行歌曲,接触新鲜事物。生活是什么？不同的人有不同的回答。我认为,生活就是要不断地学习,人从生下来开始,就与学习结下了不解缘,签下了生死之约,从此踏上了学习的旅途。只要生命不息,学习的旅途便没有终点。因此我饱含着热情投入到学习中,学习唱山歌、流行歌曲。比如十三个不亲,九月九的酒,大中国,牵手欢姻。我从学习唱山歌到现在已经64个年头了,我对山歌有一种特殊的感情。我勿会搓麻将,勿爱赌博,我爱好写写新事物、新面貌、新山歌。我为社区写了一首《文明生活歌》劝导居民养成卫生文明习惯,注意安全事项。写入歌声中加强居民的安全意识。在上海世博会来临之际,我写了一首《上海世博之歌》,用歌声表达我们中国人对世界朋友最热情。我编一首"胜浦美",一首"胜浦大变样",一首"唱唱胜浦新面貌",一首"阿爹好婆最福气",一首"秧歌舞",一首"农民工歌",一首"人争一口气",一首"健康谚语曲"等。我想活到老学到老,唱到老,不怕旁人笑,享受学习,享受生活,是我的目标。

第二节　吴叙忠采访记录

时　　间：2012 年 9 月 20 日上午
地　　点：胜浦吴淞新村吴叙忠家
参加人员：马觐伯、吴叙忠、王小龙

王：吴老您好，最近我为了《胜浦山歌》写得丰富一些，想详细了解一下您。

吴：详细了解我，我肚子里没有什么东西。

王：我们轻松的，随便聊聊。您现在在胜浦挺有名的。上次我看到，2010 年吧，您被评为苏州市非遗传承人了。

吴：我最近到苏州去参加"达人秀"，可能唱得不怎么好，没有什么反应。

王：达人秀？苏州也搞达人秀了？

吴：哎，达人秀，在渭塘，我电视里看到的，有人叫我报名。电视里这个电话播出来，我打电话过去，我说达人秀报名到哪里啊？他说要到苏州广电总站，你带好身份证，那么我就去了。到了二楼，一个人，名字我忘了，他说你是来唱山歌啊？我说正是，我是胜浦的，我把胜浦传承人的证件拿给他一看，他就说你蛮好，你唱一个给我看看，看能不能去。我唱了。唱了以后说，蛮好！过些天打电话通知你，叫你来你才来。我手机号码给他了。过几天他打来，说明天，明天上午到苏州广电总站广场上，有大巴车。我就去了。达人秀什么都有的啊，武功的，唱歌的，全有。我去了以后呢，他说，乘汽车了。排队进去弄好，我去唱了一个，唱完就回来了。

王：达人秀什么时候？

吴：我忘了，大概是去年吧。

王：蛮有意思的经历。后来有没有得个什么奖？

吴：后来没有。我就在胜浦唱歌，同宋美珍得二等奖，是工业园区成立十五周年庆祝大会上，我同宋美珍唱的。我唱了两个歌，一个是《种田歌》，还有一个唱的是《十个台子》吧？

王：哦，《十只台子》。有没有两人搞一个对唱？

吴：对唱有的，多呢。你要什么资料我都可以给你，你说一下。中国共产党建党90周年，我去唱个红歌，红歌是我什么时候学的呢？我当兵的时候，学的是《雄伟的井冈山》，这个歌很好的，那天唱了以后我得了个一等奖。我革命歌曲也蛮多，也蛮会唱的呀！我也蛮喜欢这样子，我的证件给你看看吧！

（马老师来到吴老家）

王：我也是刚刚到，老吴写了一个东西，您看看（注：即吴叙忠老人的《我的学习史》）。

马：哦，蛮好！

王：那时你们老家住在什么地方？

吴：原来住在旺坊村。人民公社后叫十一大队，回来改名叫旺坊村，胜浦乡旺坊村。

王：离这里远不远？

吴：不远，没多少路。就是现在的金胜路那边。金胜路旁边有条小河，小河的北面，就是我们的旺坊村。很好的，那个地方很好的。没有拆迁之前我们四间楼房，现在么住那么多。

王：您弟兄姊妹几个？

吴：弟兄三个，一个妹妹。我是老大。

王：那他们这些人有没有喜欢唱山歌的？

吴：都会。我大妹子12岁。我叫林香，弟弟叫洪香，大号叫叙福，第二个。

王：您名字的忠是哪个忠？中心的中还是这个忠（边说边写）？

吴：这个忠，有心的忠。那么小的叫吴根香。原来叫名字都这个样的，第一个叫出来呢，后面都是阿二、阿三、阿四。（笑）没什么名字的，对不对？我们弟兄三个呢都有特长，我第二个兄弟做戏时候拉二胡，主胡的，他做过小队会计、大队会计。

王：老二叫？

吴：洪香。拉二胡的。老三么叫根香啊！老三是脑袋瓜不简单，最聪明。他也没有念书，他什么都会，吹笛子也会，拉二胡也会，弹弦子也会，吹

唢呐也会。他现在在做什么呢？他现在在做道士,在苏州玄妙观做道士。他没上过学,但是这些都会。他生下来正好是五几年,今年是 61 岁。那个时候根本吃的都没有,根本没有钱读书。他会这么多我是很佩服。我们弟兄三个比起来我还是算最笨。我不会拉不会吹,我没有学嘛！我本来是想学拉琴的,跟我们胜浦老先生金文胤啊！金文胤我 17 岁的时候请他到我家来教二胡的,那么后来 1954 年呢没有吃,卖鱼也卖光了,没有吃了,我爸爸呢揍我,说你还弄这个,吃也没有你弄什么东西啊。那么就没有学。那么后来么到 21 岁么出去当兵了。到 22 岁回家(注：应为 26 岁),回家一年以后,推举我当了个生产队长。

王：哦,你就当了一年兵啊？

吴：六年,到 1961 年回家。1956 年,到 1961 年回家。六年呀,实际上是五年零七个月。

王：哦,还做过生产队长？

吴：1961 年回家,1962 年在生产队劳动一年,到 1963 年当生产队长。我们十一大队第九生产队队长。我领导五年,全大队水稻产量最高。我到苏州去开农业先进大会。这个队长 1963 年当,一当当到 1974 年,十年。当十年队长。

王：那你是老干部了属于？(笑)

吴：老干部老干部,没有用啊！没有什么屁用！那么到 1974 年队长不做了,大队调我去做一个农业技术员。

王：农技员。

吴：农技员当几年。一直到改革开放,分田到各户(包产到户),在大队里面 22 年。22 年么我是 60 周岁了,说你下去吧。不是退休啊,说得好听点你退休,又没有退休费的啊,大队里面。

王：对,当时是一点政策都没有的。

吴：没有。说得不好听就是在你屁股上一脚踢出来,什么都没有。

王：现在好像据说一个月还有两百块钱什么的。以前是没有的。

吴：现在么老年人有点票子。我当兵了呀,我在广州当兵,参加过 14 次战斗,这个 14 次战斗不是步兵啊,我们用高射炮打飞机的啊！我们团一共是 9 个连,集中分在场地备战,蒋介石的飞机当时辰光是朝鲜战争,用的

是美式战机 F84 和 F86。这个飞机经常过来骚扰,我们就打飞机。打飞机是很多人组成的,不是一个人啊!所以说我们团打了 14 次飞机,所以说你不管是什么手什么手,都是算参战人员的。

王:看来老吴您的历史还挺光荣的呢?又是军人又是队里的干部什么的。

吴:哎!

王:请问您有没有入党?

吴:入党没有,这个也是有原因的,为什么没有入党呢?两个原因,一个原因是我家的出生是上中农,这个时候要贫下中农呀!农村以贫农为主,贫下中农为主,团结中农,反对地主富农,反右派。那么,你工作可以积极,我很积极。但是你要入党呢?"啪"一封信写到农村来调查,他这个出身是上中农啊!团结对象,这个人是站在十字路口的人。你看!

王:可能下中农还好一点。

吴:哎!所以,这是主要的原因啊!那么后来么就一直拖下来拖下来,我也不想了。我的想法是这样的。入党也是为革命,不入党同样为革命嘛!对不对?我小小的历史从 21 岁当兵到 26 岁回转,28 岁当队长。那么后来老山歌就不好唱了,老山歌帝王将相才子佳人,啊是啊?这个情歌,那还了得,被批啊,挂牌!因为当时提出来八本样板戏嘛,全国就是八本样板戏,其他什么都不好弄。那么你唱山歌、老戏都不好唱。那么我不好唱,我欢喜讲故事的。乡里管文化的人我知道的,今天开三级干部会,他也来找我了。吴叙忠啊,你今天讲一个故事吧!那么我讲一个故事,故事么要解放以后的故事,不好撞边的啊。我喜欢看书的,有一本书叫《江南红》,现在背不下来了,也讲了。

王:都是些革命故事。

吴:哎,革命历史的。战争的,哎!这都是好讲的。所以都讲些现在的故事。直到改革开放以后么,没有戏了,没机会了。我自己总结我是这样:我是生在旧社会,长在解放后,艰苦在人民公社,苦难在三年困难时期,好在十一届三中全会。是不是这样子?我总结的啊!生活提高是改革开放以后,引进外资,国家引进的。所以我提供的材料就在下面,这个时候我就开始唱歌啊,讲故事啊,都可以讲了。我讲故事、说评话,我也有一点会说评

话的。我说的评话一本是《薛仁贵征东》,还有一本呢,《薛丁山征西》! 我故事好多呢!《水浒传》《薛仁贵征东》《薛丁山征西》现在我马上上台就可以讲。因为我喜欢这两样,我不喜欢打麻将的,一天到晚打麻将,怕,不健康。现在以后么我就讲故事啊,唱山歌啊! 那么这个胜浦山歌是很多的。我老太婆也会很多的。这些山歌是乱七八糟,没有整理的啊! 今天唱这个山歌,明天唱那个山歌,没有条理。我呢,自己想着一个歌记好,想着一个歌记好,就这样。我现在想把我肚子里有的胜浦山歌要慢慢写下来,现在没有一百首规模么几十首总归有的。

王:好事啊! 原来马根兴、金文胤他们也整理了不少山歌。

吴:总之说来到现在为止,真正的胜浦山歌老山歌必须得年纪大的人来整理,年轻人他不会的啊! 我的儿子、孙子他们都不会的啊! 听也不要听的。

王:您这上面写的我蛮感兴趣的。您说您有三个师父是吧?唱山歌的师父。您能不能把您跟他们怎么学唱山歌的跟我讲一讲?

吴:好的好的。

王:比如他们怎么教您,您怎么学?您详细说说。

吴:我第一个师父好像是一个女的吧,叫杨大妹。杨大妹大概是十一岁放牛,到十二岁。没解放呢,解放时十四岁。4月27号解放苏州城。我放牛,她呢也放牛。她家里没小孩赶牛,她是女的。

王:她多大年纪?

吴:她当时二十多岁了,她孩子都有了。孩子也大几岁了。孩子要七八岁了。这个人呢,人家叫她"戆"啊!"戆大"。

王:就是有点傻乎乎的。

吴:哎,傻乎乎的。戆大,实际上这个脑袋瓜蛮聪明的。她有好多山歌会唱。我十一岁向她学一点"四句头山歌"。

王:您还记得跟她学的是哪几首?还有印象吗?

吴:跟她学的啊?跟她学的全是私情山歌。比如说《结识私情东海东》,这是第一个教我的。现在我唱的嘛! 南海南,西海西,北海北。四方面嘛,我唱过的。

王:是不是您唱的这个调调也是跟她学的?

吴：调啊？这个调，"嗨"这个是跟另外一个人，朱，学的，不是跟她。他唱的调，她教我歌词，这个歌词结识私情东海东，她唱的什么调呢？这样子（唱"山歌调"曲调）。

王：这个调有没有名字的？您阿晓得这个调叫什么名字？

吴：这个调叫什么名字啊？（笑）不知道。

马：可能叫山歌调，一般叫山歌调的。

王：呵呵，是的，我也将它取名就叫山歌调。不然说不出名字来。

吴：我唱的是种田人、男同志在田里唱的劳动、干活时的"喊山歌调"。喊出来的。你比如"耘稻要唱耘稻歌"，人站在田里向，那，"嗨！"（唱）就是这样，喊出来的。

马：比较激昂！

王：哎，激昂！是"喊山歌调"还是"嗨山歌调"？哪个字？

吴：口字旁那个字。

王：（写出来）是哪个字？这个字还是这个字？

马：喊，老吴山歌都是喊出来的。

吴：这个（指"喊"），那个是唱歌时的"嗨"，这是两码事情。这个歌，现在不行了，年轻时候唱这个歌，年轻时候耩稻很吃力的啊！痛的，太阳晒在背上、脖子上，难过的。我这还没有学到顶。"吼蟛蜞"，过去叫"吼蟛蜞"是吧？上身都要用力，"嗨"！正常人喉咙都学不像。歌词嘛是她大妹教的，山歌腔调嘛是朱爱甫的，我肚子里山歌几十首，谁教谁教记不清了。时间长了。十几岁到二十几岁学的，二十几岁当兵，怎么记得住啊！

王：哦，这是杨大妹！那跟朱爱甫是怎么学的？

吴：嗯，朱爱甫呢，晚上乘凉。夏天热得不得了。

王：你们是邻居是吧？

吴：我们一个村子上的。我同朱爱甫隔开是八家人家吧！

王：他多大年纪？跟您相差多少？

吴：哦，同我相差大了！他要同我相差三十多岁呢！现在一百多呢，死掉了！他好，唱山歌好的！他造房子，过去农村里造房子啊！打夯时要喊夯调的！他喊的夯调我没有学会。他教我的是长山歌，短山歌也有一点。四句头山歌也有。长的山歌也有，《十二月花名》啊，这种啊，全有的。这是朱

爱甫。

王：哦，他短的长的都教您的。

吴：大部分是长的。《十二月花名》《十姐梳头》《十双拖鞋》。那么还有朱叙江，第三个师父是朱叙江。

王：他是怎么教您的？

吴：他也有好几支山歌，教我。我向他学是放牛，他家有一只牛，他家的是黄牛，他家种十八亩地。他有只黄牛。那么我家是一只水牛。他家儿子呢有点戆的，第二个儿子小呢！他田十七八亩，不多，所以平时放牛是他放的。那么我们好多小孩子一起跟着他放么，也就跟他唱唱。"老伯伯，你教只山歌呢！"哦，他就教你。"傍水落难几时么，洪钟把潽拉里做长工，走得上趟自有采茶郎，走得下趟自有这个采茶姐，问你采茶阿姐啥人家多好人做，啥人家多野人当，啥人家多种田多？""东横头污水李家里对门沈万三多种田多，沈万三的勾人做，上仔是吃喂你辣撒驾不打田鸡格，中仔是吃回头，潽下头鸡唔格，楼苏头馒头格，末节磕个老黄酒，儿子啥文章，三盆滚血汤，头姐搭你来盛饭，二姐当班来添汤，三姐推背搭你揩身上。"

王：这个好像还没听您唱过呢！第一次听到。

吴：那么还有一支。"江西一路夜黄昏，骗你后山上侬身，手里拿起一个小小红灯点啊，碰着路上阿有有心人。"这是结识私情头一次，有点着急哈哈，就是这种歌哈！蛮长的是吧？

王：这些都是跟朱叙江学的是吧？

吴：哎，对对对！还有一支《南京姐结识北京郎》，也唱给你听听啊！（唱）嗨，南京姐妮结识北京郎哎，我来来去去不便当，荡只小小红绿桂花船，头有头忙，艄有艄忙，舱有舱忙，头上有十七八个门将，艄上有十七八个后生，舱里有十七八个打字先生，搭起一个家生（指东西）么搭只长，路上闲人问得小小阿是布船过啊？我偷偷奴奴呀转家乡。

马：当中一段就是念白的是吧？有一种叫说白山歌。

吴：哎！各种形式全不一样的啊！比如《十二个月花名》《十张台子》，这个是唱春调的啊！假使说亡歌嘛叫哀调，生病啊，或者一个人死掉叫哭七七啊！这个调全不一样。所以哭七七平常不大允许唱的啊！死了人唱的啊！上海《马路天使》电影中《四季歌》就是这个调。

因为这个山歌,没有曲的啊,过去辰光你说懂什么曲啊!只能传个词啊!

马:各人唱都有点不同的。

吴:不一样的,不一样的。各人唱法不同,自由调。他唱的山歌调,你基本上有点像,就是算的。没有真正正确,像现代歌曲,拍子一点不好错的阿是啊!不是这样的。古老的东西弄下来,要经过现代人的作曲,再传下去么可能就更好了!

王:吴老解释得蛮好!因为他都经历过,很不错!

马:他人聪明的啊!他自己会编歌的。

吴:我文化不多,我还会编编写写。

王:您就是很优秀的一个歌手。一般人,比如几个年轻山歌手,他就会唱学会的,他不会灵活运用。

(午饭后)

马:老吴你肚皮里的山歌多的。

吴:也不见得。

王:您手抄的山歌书有没有?

吴:山歌书我还没有弄好。弄了几本了,弄了一点点。弄了几十个歌,我给你看看。

王:好的。

吴:都是私情山歌。种田山歌你知道的对不对?(拿出歌本)

王:这都是您自己写的?

马:现在已经不多了,过去还要多呢,我家里有一本请佛的还要多了呀,这是你自己写的?

吴:嗯!

马(对老吴的夫人):来唱支山歌呢!

吴:王教授,如果我有的字不正确你帮我纠正啊!

王:没有关系,我能看懂。

马:有一支用孟姜女调唱《正月梅花是新春》,你阿会唱?

吴夫人:唱不光,十几天唱不光的。

吴:忘记得了!有几种的呢!各家唱的不一样。

吴夫人：有的那些唱四季，四季春调。

王：四季，十二个月都有。这些没有并在一起。我写的，你要不要？

王：好的，我来看看。

吴夫人：哦，你还在拍啊！

王：哎，这是摄像机，那是照相机。

吴：我没有文化，弄不好！（拿出来）

王：这个本子比您刚才那个古老好多呢！最起码有十来年了吧？

吴：是的，今天弄点，明天弄点。

王：这个里面歌好多。

吴：好多呢！你这个有吧？

王：这个用在书里面好，是不是啊？

吴：不正确的啊，后面没了，前面才是。

王：您还有目录呢！

吴：不是正确的。后面没有弄好！

吴夫人：没有文化呀！瞎弄弄的呀！

王：不错不错！这里还有一毛钱呢！

马：这里多。

王：我也来拍一下这个。

吴：当中还有两个戏你不要拍了。

吴夫人：都是私情歌，啊是啊！

王：蛮多的，流行歌曲也有的。《打工情歌》《香格里拉》。

吴夫人：白相辰光，吹风凉唱唱。田里拔草，唱唱。

吴：王教授，你拍的时候你自己拍，你觉得有用的你拍，没有用的你不要拍。

王：好的。

马：郎骑白马沿江走，姐骑乌龙海当中。

吴夫人：还有，结识私情东海东么，路程遥远信不通，若要信通花要谢，啥时通则开回场。结识私情南海南（两段），结识私情西海西。（马觐伯记，念）

吴：生病的女的结婚的，《十熬郎》。

马：蛮好的，全是结识私情的，四句头的。不戴眼镜看不出，越看越花。你唱一支呢？

吴夫人：唱不像。过去唱支十熬郎，多呢！本身山歌唱会了，不大会忘记的。后来么，这个私情山歌不好唱的，不允许的。

吴：这些山歌是我自己编的。这些是我编的戏，不是山歌。

马：唱一支呢！我来同你记一支四句头山歌。

吴夫人：唱不像啊！唱不出啊！本来两个人经常唱唱的。

马：结识私情东海东，你唱唱呢？

吴夫人：不行（笑）。不能来了，有调头的啊！《郎骑白马姐骑龙》唱不好瞎唱的啊。

王：（边拍边说）挺多的。

吴：不得了哦，几十年。

马：这些老吴整理得蛮多，里面有些白字，你要自己去分析的。

吴：种田山歌你有的，这个上面我再给你看看《健康歌》。

王：你刚才唱的调叫什么调？

马：青年曲。

王：不，他唱的这个东西。

吴：就是。

王：也是这个啊！

吴：我给你念一遍啊。常笑一得笑，少啊一得少。恼一恼来就会老……调就是唱的这个调。

马：就是青年曲啊，（唱）封建婚姻，真不灵。

吴：哎！（唱）封建制度，旧婚姻。这是50年代的歌。

吴夫人：这是解放来以后唱的。唱这个，高中辰光唱的呀。

吴、马：封建婚姻不晓得害煞多少（几户）人。

王：阿爹阿婆最福气。这也是你编的吧。

马：还有呢，（唱）九月里菊花黄大家听我唱。还有这支呢！

王：马老师您也会唱呢！

马：我不会唱的。

王：可以的。这个是《农民工》。

吴：打工的。

王：也是您编的哈？

吴：我编的。唱的是《流浪歌》的调。（唱）农民工在外想念你们，亲爱的爹妈，农民从家中走遍中国，都是我的家，外出的打工建设国家，赚钱养活全家。男打工啊，女打工啊，打工是很少回家，儿在外打工过得挺好，请爹妈不必牵挂，儿把钞票寄回老家，孝敬我的爹妈……

王：真不错。这个原来叫《流浪歌》。是歌手陈星的专辑。

吴：这个曲调唱的。

王：像您唱的这样的歌，是不是山歌？

吴：不是。这个是流行歌曲啊，简单！

王：肯定不是山歌？

吴：不是山歌。你不要拍，不是山歌。

王：不要紧，很有意思。《农村歌》，这个演过没有？

吴：这个是我为社区里编的。

王：这还有一二三四五，还跳舞呢！

吴：嗯（哼东北大秧歌"满堂红"的调）这个是老的曲子。

王：这些就是你在部队里学的是吧？

吴：这个也不是山歌啊，这个是我编的新的歌曲。

王：哦，对，您那个世博会的歌曲是什么歌曲啊？什么词？

吴：有没有，这里？没有啊？《世博会》在下面。要不要去拿来？

王：行啊，在哪里啊？

吴：底下。我的小屋里面，一楼。

王：很长是吧？

吴：要十几段呢！

王：行啊行啊，我来拍一下。

吴：要不要拿。

王：拿一下吧，请你！

吴：用是没用的。

王：为什么呢，因为您编了这个，说明您编的能力很强呢！看到什么编什么。

吴：这个么还是唱山歌调好。

王：他编的很多的。

吴夫人：他家里事情不少做的。儿子事情。

马：(唱)结识私情东海东，郎格衣衫姐个襻。路上闲人——

吴夫人：(唱)滴滴阿是亲姐妹，恩爱私情送过桥。

王：哎，她熟得不得了。

马：她熟得不得了，她就是不肯唱啊，她肚子里的山歌也挺多的。

王：对。阿姨您讲讲您什么时候学的山歌。

吴夫人：以前做生活在田里，年纪轻的辰光，十七八岁辰光么专门年纪轻的一道做，唱唱山歌。

马：结识私情有三遭，问你小妹夜夜伴。我走今年浓霜里走，伤风咳嗽自家挨。

王：这些都是老吴的保留曲目哎！他经常唱的。

吴夫人：结识私情结识墙门东……

马：读另一首。

王：阿姨，你们过去唱，有没有专门女人唱的，不准男的唱。

吴夫人：不肯唱的，现在不唱，年纪大。年纪轻她们呢唱的。解放时唱歌全唱的。现在，老歌现在不肯唱。

王：您可以唱一个，唱一个比较比较。听听看，跟老吴唱的一样不一样。

吴夫人：喉咙不来啊，喉咙喑。

王：您轻轻哼。

吴夫人：不唱了，年纪轻同现在喉咙两样了！现在喉咙喑得不得了，现在与年轻时唱不一样的。老了呀，老了不来哉！我七十八，他七十七。阿是啊，都年纪大了。

王：啊！您大一岁。妻大一抱金砖呢！

吴夫人：他二十岁，我二十一岁，我们结婚。

王：一个村里的？都是旺坊村？

吴夫人：一个村。结了婚他出去参军六年。

王：哦，你们是经人介绍的还是自由恋爱的？

吴夫人：解放来的，都是自由的。

王：哦，自由结婚的。自由恋爱的。

马：老吴你七十七岁啊，那就是 1936 年啊！

吴：是 1936 年，民国二十五年啊！她 1935 年。（唱）"民国二六年啊，登在苦房里"。（用的是"无锡景"的调）

马：你看，他是看到什么唱什么。真的，老吴这点是大家。他能看到什么唱什么。

吴夫人：他越是人多越唱得出。他"显"（喜欢）唱呀！吃吃饭也唱。

王：你们俩谈恋爱有没有什么故事？

吴夫人：当时有什么故事啊，一起做活。

王：当时你们的陪嫁是什么？嫁妆是什么？

吴：嫁妆现在全弄掉了。一只梳盒，一只台子，箱子，全没了呀。现在的家具都很好！

王：原来您的父母与老吴的父母是不是好朋友？

吴：都是一个村的，没有多少路。

吴夫人：我娘过到 92 岁，死了，死了三年了。

王：吴老，您 80 年代有没有参加过大的演出什么的？

吴：没有，我这个时候当生产队长，就在乡下劳动，没有参加过什么演出。

王：对对，我的感觉您就是胜浦三宝，2008、2009 年被发现出来的一个山歌手。

吴：我跟你讲怎么回事。我们胜浦三宝是 2006 年，再前就是金文胤弄弄山歌，弄弄弦子啊，宣卷。到 2007 年，正式我们一道弄么，正式提出三宝，宣卷、山歌、水乡服饰，当时辰光我在儿子旺福店里看店。我到 2009 年，我儿子叫我回来，你回去吧，年纪大了，不要干了。去享享福吧。2009 年到正月初八我回来以后，到正月半到我们吴淞社区来演唱什么呢。看到以后我问文化站几个人，我说，我可以不可以参加你们山歌？可以参加的。那么后来我又找到党校，党校校长老顾，那时老顾不但同我认识，他的父亲我认识的。他父亲当党支部书记的。我做农技员嘛，县里开会经常碰到的。我知道的。

王：您属于毛遂自荐的哈！

吴：那么到2009年回来以后，我碰到顾校长，顾校长里面有个唐老师，他是我的外甥。不过不是嫡外甥，他的母亲同我是娘舅姐妹。他叫我娘舅，我叫他外甥。他说我带你去，我们就去到文化站。那么后来呢，就去了个郭玉梅，唐老师介绍，这是我的舅父，这个肚子里很多啊，他又会宣卷又会唱山歌，又会讲故事，他会得多的。郭玉梅说蛮好。

王：啊，原来你也是好不容易得到承认的。

吴：那么郭玉梅叫我唱，我就唱支种田山歌，一唱唱了个种田山歌以后呢，她就是从电脑上发给了你。你知道不知道啊？发给你了以后。

王：我马上就写了一篇文章给她了，就是这个。

吴：对，从这个时候开始慢慢慢慢唱，那么，等到要参加比赛呢，也有人说不行的，老吴年纪大了，就是我得了个二等奖的那个，苏州工业园区建园十五周年的时候，又唱到电影院，郭玉梅安排我去唱的，他们文化站有几个人说不行，他们要调一个年纪轻的，小滑头，他唱山歌唱不出啊，唱戏有点味。唱歌唱不来，专门跑到我家里，老吴你唱。我这个人不保守的，他拿个手机，手机好录音的，叫我唱，唱了，录音录了两遍以后呢，他学唱，唱不来。

王：对，这个要学的啊。有功夫的。

吴：唱不来以后呢，工业园区十五周年叫我去唱，就从这个时候开始。这个过程就是这样的。

马：这个时候有人不同意，我做了不少思想工作的。我说老吴啊，好的，肚里货色特多的。后来她说，我真是不识货。我一直支持你的。

吴：是的，老马常跟郭玉梅讲，老吴来你要给他一点点工资的啊，他讲的，我知道。

马：我跟你讲，郭玉梅工作很认真。哎，所以我关照，你要付一点钱给他的啊！让人家高兴高兴的啊！

吴：实际上郭玉梅调走了，不在我们这里。假使一直郭玉梅跟顾校长抓这个山歌的话，我们胜浦就会搞得好一点。你相信不相信？不是你的学生我捧她，实事求是。

王：她干活热情还是可以的呀！

马：热情高，工作很认真的！

吴：她是认真得不得了,工作,其他没什么了哇!

王：挺好的,您讲得很不错。

马：你写的哪篇文章?我看看哪!

王：就是原来给您看过的啊!词曲异步的。

马：哦,这个啊,看过的。

王：当时您说太专业了,我不太看得懂。

马：是的是的。

王：(拍吴叙忠编的宣卷本子)

吴：这个名单不知道有没有。

马：上次文化站已经公布了,这个钱,下次我到文化站问问看。

王：我们再稍微聊一会儿吧。你们年纪,有点年长的人,肯定知道金文胤的。我在书中也把金文胤写进去了,所以根据你们对金文胤的了解,也可以聊一聊,讲一讲。因为我是不了解了,我就是通过施聂姐的书,知道了他文化程度蛮高,在山歌手里面。

马：金文胤以前做过老师的。本来他是胜浦最早的文化站站长。

王：对,五几年的时候。

马：五几年离开公职以后,他自己组了一个民间团体。

王：对对,就是唱小戏啊。

马：唱小戏,那么专门唱小戏赚一点钱,那么周瑞英啊,那么同这些人组成个班子啊,组成个文工团组织,到处演戏啊,就是这么一回事。

王：哎,当时那个万川杯好像还是您去领的奖呢!

马：对对对!那时我带他们去的。

王：您组织的。

吴：实际我十六七岁的时候要请个老师的,金阿大,还有王老师啥个一道,有几张照片的,胜浦宣卷都是金老师,其他人其实都是从他那里学出来的。

王：我里面分析的,我觉得他唱得蛮好!他嗓音好!

吴：有点花头的。

马：他主要有文化,能够说得出点道理。那么他能够自己记录,他能把山歌记录下来。

王：是的是的。

吴：他还会编的。

王：其实施聂姐，她帮忙不少！

马：哎，是的。施聂姐来几次的啊！因为她一来就找文化站的啊！都是我带她过去的啊！都是我陪她到金文胤家去，金文胤在五大队啊！农村里啊！

王：我们在讲一个外国人，施聂姐，荷兰人，当时金文胤在世的时候，她曾经好几次来采访过他。是80年代的事。

马：八几年。八七年八八年。我那时做文化副站长啊，他们来我带他们去的啊！

王：还有什么俞鹤峰，俞鹤峰你认识吗？

马：鹤峰。俞鹤峰是十八大队的。

王：不过他唱得不太好。一般化，因为她那个里面都有他们的录音的。

马：哎，俞鹤峰就是农村里滑头兮兮的。他唱有点调皮。肚子里的歌也蛮多。

吴：啥人？

马：俞鹤峰，十八大队的。

吴：哦！

王：您熟悉吗？

吴：认识的。

王：你们中间有没有交往过？跟金文胤跟他们，俞鹤峰他们？有没有打过交道？

吴：我不多。

马：我同老金打过几年交道的，后来我叫他到文化站上一段班的啊！后来他到文化站上一段班的。

王：哦，就是90年代？

马：是80年代，金文胤借过来的。就是要搞山歌啊，什么的。所以借他到文化站来的啊！我熟悉的，我同他一直打过交道的。

王：他有没有什么后人啊？

马：有的，他的儿子在无锡工作，他有两个女儿，在胜浦。

王：好的，那我今天先问这么多，如果有什么问题我下次再来烦你们啊！

吴：好的好的。那就这样子吧！

第三节　宋美珍、杨林香采访记录

时　　间：2012年9月20日下午2:30

地　　点：胜浦丽景华庭宋美珍家

参加人员：马觐伯、蒋培娟、宋美珍、杨林香、王小龙

王：最近我在写一本书，里面有一章专门介绍胜浦的名歌手，就是唱山歌唱得好的。所以就请你们介绍一下成长的经历，什么时候学唱山歌的，有什么荣誉，等等。能听懂我的话吧？

宋：听得懂，说么说不像。（笑）

王：现在宋阿姨您和吴老都已经是苏州的非遗传承人了，所以名声在外了。您原来住在什么地方？

宋：原来住在三家村两队。

王：一家两家三家那个？

宋、马：是的，三家村两队。

王：您弟兄姊妹几个人？

宋：我啊？我姊妹三个。我两个姐姐死掉了，现在还有姊妹三个。

王：本来是五个？（宋：嗯）哦！两个夭折了。

宋：以前小孩养得多，都是容易夭折的啊！我小时候给人家，送给人家的要。

王：三个人里你老大？

宋：我最小，我老拖的。小时候我家苦。我妈妈要把我送掉。送给我妈妈的三弟弟。送过去我一直哭一直哭，他们只好又送回来。我妈妈抱着我哭，一起哭。家里要饿死的啊！家里没有饭吃啊！想到这些一起哭的啦！（擦眼泪）

王老师，我一生苦得不得了，我不大讲的。我喜欢唱歌，开心点。如果不喜欢唱戏唱歌，可能就没有今天，说不定会疯掉的。

王：哦！其实就是您排解心理的一种方式,现在找心理医生啥的,您是自己给自己治疗。

宋：我现在呢,王老师我现在是真正喜欢唱了,人真正有这样的精神,几十年下来,有这样的经历,苦得不得了,不是唱歌,可能精神就会一直想不开,我的经历可以说都可以拍成一部电影了。你晓得的(指杨阿姨)。

杨：她欢喜唱的,心情好的,王老师。

宋：欢喜唱,好像就撑起了半边天。有一半天是唱出来的。不欢喜唱,天就好像塌下来了,就闷得慌。气气闷闷生毛病,开开心心胜似人。一定要开心,唱歌就忘记苦了!一唱起歌,多少遍苦,全不记得了。我从年轻辰光到现在,苦处多得不得了。

王：我们一点点来。您有没有上过学?

宋：上了一点点啊,一年级啊!一年级就生病。

王：您上学是什么时候?

宋：九岁到十岁。

王：您多大?

宋：我解放后开过年,1950年生的。今年63岁啊!

王：九岁就是1959年,上的小学。

宋：哎!一年级、两年级我生病。生病后去考试么,考了零分,就不上了。后来十七八岁到宣传队,就唱《沙家浜》《红灯记》,就演这个戏。

王：那个时候已经是"文化大革命"了。

宋：19岁,20、21岁。

王：您演阿庆嫂?

宋：哎!21岁结婚,结了婚就不去了。结了婚生子。后来我老公生病。这些我就不讲了。我是苦得不得了。喜欢唱呢人开心点,如果不喜欢唱,肯定受不了。

王：那您怎么会唱山歌的呢?

宋：我从小喜欢。小时候听广播,广播里有歌曲,有红歌,唱红歌。比如说有一支"丰收景",现在还唱的。京剧本来也会唱的,后来唱锡剧、沪剧,京剧就忘了。后来上锡剧团啥的,唱唱戏。

王：您在什么锡剧团?

宋：乡锡剧团，乡里都出去游行，就组织到处去演，各个大队都去唱。送给人家看的，自己送出去，不要人家钱的。听得懂啊？（笑）

王：相当于现在的送戏下乡之类的。

宋：哎！全是奉送的啊，奉送唱戏。当时我们是摇船出去。有一次我和一个小姊妹睡在船舱里，他们都不知道我们哪里去了。后来上面砰砰响，把我们惊醒了，从船舱里出来了，他们才找到了哈哈！（笑）阿听得懂啊？他们在上面跳，我们在下面船舱里啊！我们是喜欢啊。过去有个老传统，10月1号之前，吃麦糊，一个月唱戏。那个时候不拿一分钱，一个劲唱戏。喜欢呀！46岁开始，我和小姊妹（她丈夫会拉胡琴），她在八大队，我和他就唱锡剧。

王：你小姊妹的丈夫叫什么名字？

宋：王炳根。我就和他们一起唱戏。

王：王炳根早上吴老也讲起。你们一起的？

宋：都一起的啊！

王：他们搞了一个班子，您在不在里面啊？

宋：我也在里面的啊，我跟老吴有几支戏常常一起配的啊！现在要演出我跟老吴就可以配。（王：搭档）哎，我和老吴搭一点。比如"四季歌"。

王：你有没有老师？

宋：没有。都是听来的。从来没有老师，没有人教。

王：那这么长的东西你怎么把它记住的啊？

宋：不知道，自己啊，我也不知道。有人曾对我说，美珍啊，过去你吃了那么多苦，佩服你脑子还记得住这么多东西。别人要是有你这些苦，脑子里肯定都是不开心不开心，阿是啊！看得出你确实欢喜唱啊！自己亲身体会的，欢喜唱，所以记得牢啊！有时候自己不开心，就跟老吴那个班子出去，出去散散心，人就好受一点。

王：当年老吴他们出去，人家一般一次给多少钱？

宋：八十块。现在一般两百块。

王：一个人还是一个班子？

宋：一个人。

王：我听说朱宗妹她们呢就是一天两百块左右的。

宋：朱宗妹她们呢是两个人搭档的。我们是一个人，唱戏的。都是全

是喜欢啊!

王：不错不错,现在您其实已经会唱很多东西了啊!

宋：刚刚你看的,都是我唱的。

王：都是您的目录,歌单是吧？（笑）

宋：你看这首,好听得不得了。"乌云散尽,明月照人来"（歌曲：《月圆花好》,周璇的歌,宋与王一起唱完,宋唱时,第一句结音有误。）这些是我唱的戏曲。

王：这是您写的吗？

宋：不是我写的,别人写的,我不识字啊!

王：谱子还挺多的。

宋：最近我又在唱黄梅戏。"为救李郎离家园,谁料皇榜中状元"。好听得不得了。我也会唱的啊,就是唱得不好!

王：蛮好!

宋：我不识字啊,唱得不好!

王：您觉得哪几个人对你影响比较大？

宋：我唱歌,胜浦花老师,对我帮助大。还有个姓缪的,已经不在了,生了癌症。当时唱山歌,唱了一天,最后没有唱的了,把红歌也拿出来。哈哈,滑稽得不得了。

王：现在,上午吴老也在讲,你们不是市里的传承人嘛,应该一年也有几千块钱,你有没有拿到这个钱？

宋：我从来没有拿到过钱。三年前,郭玉梅有事让我去,去了四五次,总共拿了七十块钱。其他从来没有拿到过钱。

王：本来应该有的啊。

宋：吴江有的。有人对我说,你都是拿的一等奖,一等奖一千,二等奖八百,三等奖五十。

（马老师、杨阿姨在唱,比较嘈杂,听不清）

王：您父母亲那时候会不会唱山歌？

宋：她们倒不太唱,我周围的邻居常常在做活的时候,夏天乘凉时候唱。小时候耳朵里全是的。

王：哦！全是邻居的影响。

宋：哎，全是邻居。

王：你刚才说了，你过去有很多小姊妹，好朋友，她们会不会唱山歌？

宋：刚才说了，拉胡琴搞宣卷的王炳根，他老婆就是我小姊妹，她也会唱的。

王：他老婆叫什么？

宋：周丽娟。后来镇上教唱歌，我喊她，她不敢来。

王：哦，她也会唱不少的。

宋：我跟她们唱，心理上就舒服一些。我儿子当兵一年，丈夫就生病去世了。这个我本来不想多讲。

王：这是什么时候？

宋：我四十五岁左右。

王：对不起，您不要伤心。

宋：我不伤心的，我不肯说。我从小就吃苦。这个不要多说了。中年辰光我刺激多得不得了。后来我喜欢这个喜欢那个。人家讲，你蛮年轻，我讲我就是喜欢这个的。

王：你自己给自己找开心。

宋：我自己一直想忘记自己的年纪，想开心。不去想苦，过去的就过去了。如果你常来，我没事跟你说说，就不要拍了。

王：而且现在过得也还蛮好！

宋：现在，不能比人家，要比自家。心理要满足。我现在蛮满足。老年大学让我去，我就去的，出去散散心。有的时候人家做喜事，我也去的。

王：就是在结婚的时候？

宋：哎！

王：那时唱的什么东西？是戏吗？

宋：都是唱戏。珍珠塔，都是好戏。

王：都是锡剧啊！

宋：还有《燕燕做媒》什么的，沪剧。

王：沪剧《罗汉钱》里的。

宋：还有《庵堂相会》《打花牌》《乌龙院》……

王：还真不少呢！这里倒是常有人请的？

宋：有。明天双休日，十一大队就有人结婚，闹啊闹啊！人就是要开心的好啊！

王：我再问您啊！您知道您唱的哪些是山歌，哪些是戏？

宋：我知道的。像《苏州好风光》《太湖美》，这些都是新歌。《十熬郎》《孟姜女》《哭七七》，好几支，有的已经忘记了。

王：您还记得这些歌您都是什么时候学会的？

宋：这些，人家给我词，这个腔我都是自己。我想一直唱这个春调么不好听，我可以改成（唱）"正月梅花"（用的是《拥军花鼓》的调）。

王：也就是说词您是晓得的，调呢您自己装。

宋：哎，自己想，不要老是这个调。过去说九腔十八调，都摆上去。你比如说，这个调（开始唱）。

王：这是什么调？

宋：我也不知道，这是我小时候听来的。老妈都在唱，我听来的。这个调也好听的（唱"姐在房中"……）这个调我也是听来的，蛮好听。有些我现在已经忘记了，想不起来了。我又不识字。

王：其实现在好多手机都有录音功能，您想起来就拿着手机录一下。

宋：我们这个年纪这些都不会用的。有的山歌头都起不了了，忘记了。（唱"五更鸡叫夜风光"）

王：这个调叫什么名字？

宋：也是老调，不晓得叫什么名字。这个蛮好的哈！五更私情。一起唱大概七分钟。

王：这个上次在文化站我录过。

宋：文化站我想起来就录了。有时想起来能唱十六七支，专门唱倒不一定。（唱《十熬郎》）

王：您除了演出，一个人在家没事干会不会唱唱？

宋：会的啊，我在这里唱，我因为欢喜，身上的衣服，扇子什么都是自己买的，自己添的。

王：我看有没有什么没问到的问题。哦，您自己有没有编过山歌？

宋：自己编啊！编了不少，忘记忒了。

王：您没有记？

宋：对，没有记，本来蛮多。"从没看见……"编三段的呢！蛮好的。人六十几，七十几，八十几，九十几。编得不错，全忘记了。

（唱"吴江歌"，还是老年人的主题，老年人要想通）老太太欢喜得不得了，轰动。在庙会也唱唱。老年人也要唱老年人的歌。小辈要念孝，敬老的题目。（唱"苏武牧羊调"）

王：那您会不会宣卷？

宋：宣卷，会的，这个就是。（唱"宣卷调"）

王：杨阿姨，我们随便聊聊啊！聊什么呢？就是您什么时候学唱山歌的？哪些人教您的？

杨：小辰光我们家苦得不得了。我的爸爸妈妈生了很多小孩，总共养了六个，有四个活下来了，头两个都死掉了，活下来的从第三个开始，叫阿三。现在我有一个哥哥，一个姐姐，一个妹妹，我是四个中老三。我是女姐妹三个中的老二，都叫我"中小娘"。

王：他们有没有人在唱山歌？

杨：她们几个全都不太喜欢的。全家我最喜欢的。现在我的儿子倒是蛮喜欢的。我吃了晚饭要唱唱歌。

蒋：她很少表演的，就上过几次台。一次是园区老年大学一周年，叫他们山歌班的人在一起。

杨：在园区青少年活动中心演出的啊！

王：杨阿姨文化程度？

马：文化程度啊？三年级。

蒋：三四年级，她能看报。

王：好像文化程度高一些的她就能编。

马、蒋：哎，对！

马：她也很能编的。她自己能编很多小曲。

王：您什么时候出生的？

杨：1947年。今年66呀！

王：当时有没有唱歌师父？

杨：没有，都是听来的。我喜欢的戏是我自己根据录音和唱词自己学

的,这些我都会的。唱戏我也会的。

王:你是会沪剧还是锡剧。

杨:都会的。

蒋:她沪剧、锡剧都会的。

杨:越剧我也唱的。

王:越剧、沪剧、锡剧。您刚才唱的就是锡剧的数板。

杨:哪一段?

蒋:就是你刚才唱的《三房媳妇》嘛!

马:这些都是她自己编的。

蒋:其实我也喜欢唱的。

马:三房媳妇其实也可以用山歌调唱的啊!

杨:(用山歌调唱)房子住的小点——

蒋:心里有苦说不出。

杨:唱戏调也好的啊!

马:王老师他专门研究山歌,最好唱山歌调。

王:没关系,她们喜欢唱什么就唱什么。

杨:(唱)

做人难来难做人,奴做大人能繁难。先把楼房造起来,三房媳妇讨进来。人家说我有光彩,勿晓得我苦处多得交交关。房子住着一小间,有苦不好说出来。一日要烧三顿饭,大房要叫我汰床单,二房叫我拣青菜,三房孙子要吃螺蛳饭。有空还要拖地板,还要说我摸勿开(手脚慢)。

蒋:说他手脚慢。大房要她去洗床单,二房要她拣青菜,三房孙子要吃螺蛳饭,要他空来拖地板。还要说他摸不开。

杨:(继续唱)一只茶杯是梅花,问你这只茶杯哪里来?是从江西窑里烧出来。金镶白肉一只好茶杯(盏)。茶叶放在(进)茶杯里。杯水冲进茶叶开,茶梗开开天堂路,茶脚泡出门门开。

王:这个词是您编的?

马:是的,是她编的。刚刚《三房媳妇》是她编的。这个茶杯不是的。

宋:我们烧香的时候都有人唱的啊!烧香时候什么都唱的啊。

蒋:烧香时候有唱山歌的,有唱戏的还有打连厢的。热闹,什么都有

的。现在他们这些老年人逢初一十五都到庙里去烧香,唱啊跳啊。

王:庙在什么地方?

蒋:那边有个庙的。有个地方叫二百亩,小的,有个庙。

杨:(用《洗衣歌》的调唱)哎,进香……

蒋:(笑)他们也用这个调唱的。

……

蒋:就是原来的词,用现在的调,各种,沪剧、锡剧、流行歌曲都可以。

马:你可以把这个写进书里,现在的山歌慢慢要变了。有把新内容唱老调,也有老的内容唱新的调。

宋:这些都是大学教授帮我记出来的。

马:大学教授是不是苏州人?

宋:苏州人哇!《苏州的桥》要唱十四分钟的呢!要换调的。全是这个大学教授帮我记的。

王:这些歌什么时候学会的?

宋:都是四十多岁学会的,二十多岁的时候,不肯唱的呀。现在都是苏州大学教授记出来的。付老师(华老师)我都是听出来的啊!

马:我们要去考证,到底谁唱的是对的。

宋:《十只台子》,难唱的,好多不懂,阎婆惜。

马:就是宋江的老婆啊。

宋:这些难唱的啊,有好多历史故事的。包文正,判断阴阳。我不识字,这些唱的难过得不得了,意思不明白。《十只台子》《十姐梳头》,每一段都很难学的。

……

宋:我14岁,因为干农活,两只脚致残。16岁好一点了。后来跟人家一起跳,怕人家笑啊。现在走的时间长不行,干活时间长也不行。

杨:我前两天也摔了一跤,19路车上跌的。痛得不得了。现在好了。老夫妻两个人在干园艺。

宋:不要去干了。

杨:在家也不灵的啊!

宋:数经。

第四节　朱宗妹、吴梅花采访记录

时　　间：2012 年 9 月 21 日上午
地　　点：新盛社区西区朱宗妹家
（朱阿姨与吴阿姨为了接受采访，都穿上了盛装。浅蓝色花布对襟衫，类似于唐装）

王：这次我是应社区教育中心的邀请写一本有关"胜浦山歌"的书，我想把你们放在书中作为著名山歌手进行介绍，所以今天就是来采访你们，了解一下你们的生平简历，学唱山歌的经历。最近你们俩还挺有名，得了好多奖，因此这方面也可以详细谈谈。

朱：我小辰光喜欢唱，是妈妈教的。后来，小姊妹觉得蛮好听，就一起学。

王：您是什么时候出生的？

朱：1957 年。

王：原来住在什么地方？

朱：西江村 21 大队。

王：上过学没？什么时候？

朱：上了一年。我在 14 岁那年，1957 加 14。

王：1971 年，您是 1971 年上的学。

朱：这时候我们家里条件不好。后来就没有上学。上学上了一年，一年不到。

王：什么时候结的婚？

朱：1980（年）。哦，不是 1980（年），阿是啊？

王：1980（年）就是 23 岁。

朱：24 岁。

王：什么时候住到这里的？这个新盛社区？

朱：过了 12 年了，哦，11 年。

王：11 年，今年 2012，也就是 2001 年。

朱：差不多,2001年,2002年。可能2002年。

王：请您介绍一下您的父母,您什么时候学的山歌。

朱：我小的时候,大概是11、12岁吧,我妈妈也会唱吴歌,我爸爸也会唱,那个时候我说,你教我,她就在劳动的时候教我,干活的时候教我。

王：您讲叫"湖歌"？在湖里唱的？

朱：不是。老马,这是不是叫吴歌？

马：吴歌吴歌,山歌山歌。

王：哦,吴歌,我听岔了。(吴语w、h声母常混用,如王、黄;吴、胡)那您妈妈教了些什么呢？

朱：教了一支《十熬郎》《十姐梳头》,还有《十条膀子》,吊膀子,就是私奔的意思。

马：吊膀子就是吃豆腐。

朱：后来还有《哭七七》……多呢！好几个呢！还有那种小的那种私情歌。还有那个"吴江歌",小的时候学现在倒没有忘记。后来就叫我们去唱,唱的。

吴：先到宾馆,唱唱么到吴淞。

王：什么时候开始唱的？

朱：好像三四年了。

王：2007还是2008年？

朱：差不多2007年模样。沙家浜今年几年了？

王：沙家浜是2009年。

朱：阿是啊,整整一两年了。

马：你们演出就是从"胜浦三宝"开始的。

朱：无锡嘛,是(2011)9月19号啊！沙家浜么,5月2号。

王：唱的什么呢？

朱：《十熬郎》。我们喜欢唱这歌。

王：当时你妈妈教会你之后,什么时候有机会练练唱唱？

朱：一般夏天吃了晚饭白相的时候。几个人呆在一起唱唱。我们小姊妹空的时候么也呆在一起唱唱。

王：你弟兄姊妹几个？

朱：姊妹三个。一个妹妹，一个弟弟，我老大。

王：他们唱不唱山歌的？

朱：我弟弟也喜欢的，我妹妹不喜欢（笑）。

王：你弟弟现在也在参加山歌活动吗？

朱：我弟弟啊？我弟弟拉胡琴，吹笛。

王：叫什么名字？

朱：姓朱，叫朱宗泉。白水泉。上面一个白，下面一个水。他对这个方面也是很喜爱的。

王：他胡琴跟谁学啊？

朱：他跟他们小弟兄学的。现在是唱流行歌曲的。我妹妹不喜欢，她不喜欢唱。

王：你们现在两个人不是常结伴在一起唱的吗？那过去你们姊妹结伴唱歌多不多？

朱：蛮多的。一起学啊！

吴：14、15岁宣传队时候都在一起。

王：有没有对歌什么的？

朱：对歌啊！（迟疑）

王：老早的时候。

朱：有是有的。

王：有没有什么对歌活动？

朱：没有。我们这个时候已经没有了。很早的时候，我妈妈那个时候有的。那个时候，不允许唱的啊！四旧啊！后来他们有的人会唱的现在全忘了。我们没有忘记。

王：也就是您六七十年代学会，然后十多年没唱，相当于冷冻了一段时间是吧？

朱：是啊，不允许唱，唱了要抓的！他们有的人也会的，后来全忘了。我们倒没有忘呀！

王：哦！你们记忆力好的！

朱、吴：（笑）

王：您有几个孩子？

朱：我就一个女儿。

王：她会不会唱？

朱：她不喜欢的，她像她爸爸，不喜欢的。我养了两个小孙女，她们好像很喜欢的。

王：那个（指柜子上方）是不是您的演出照？

朱：是的，还有两张没拿回来。老马，我评上了园区可爱人。这就是照片复印过来的。

马：可爱人是宣传办和文明办评的。

朱：十个人是吧？

马：每年都有，一届届的。这是第三届是吧？

朱：正是第三届。

马：我是第二届。

朱：（拿出年轻时照片）老马，这是你当年拍的。

王：这是什么时候拍的。

马：25岁。

王：最近你们俩姊妹花很不错，在"胜浦三宝"最近几年是个亮点。你们最近比赛一般唱什么曲目？

朱：就是《十熬郎》啊，还有《北京歌》。

王：《北京歌》我还没听过。《北京歌》怎么唱的？

朱：（唱）你唱山歌不是走下遭，北京城里阿晓得有几条街？几条竖来么几条横？几条弯弯曲曲小弄堂。奴唱山歌算你走下遭，北京城里自有七十二条街。二十四条竖来么二十四条横。二十四条弯弯曲曲小弄堂。你唱山歌不算走下遭？北京城里阿晓得有几户大人家？啥人家门上中膀树？啥人家门上种冬青。奴唱山歌算你走下杂，北京城里自有两家大人家，皇帝盘上种大树，张天师坟上种冬青。栀子花开来么几瓣头？啥人住在黄鹤楼？啥人蹲在黄鹤楼上吃酒汪汪哭，戆张飞登勒城外头。栀子花开来么六瓣头，刘备住在是黄鹤楼，柴帝登浪黄鹤楼上吃仔是汪汪哭，关大帝登勒城外头。

这也是在沙家浜唱的。

马：啥是柴帝，这个人不熟。

朱：柴帝，是古人肯定。

这支歌蛮有意思的是吧？到沙家浜也去唱的。

马：你上次唱的"正月里来是新春"春调，你唱唱看呢！

朱：就是吊膀子啊。"正月里梅花是新春，要吊膀子傍年轻，年轻阿姐风头好，戆路浪只花篮给那小妹摘。"

王：你俩在外头唱，有没有人对你们做评价？

朱：有的，刚唱的时候他们说，这个歌不好唱的，你们唱私情山歌，不好听，有的人不敢唱。我们反正无所谓。

王：你讲众乡四邻他们的反应是吧？

朱：是。

吴：他们都讲不好阿对啊！

王：为什么说不好呢？怎么不好呢？

朱：特别是那个《十熬郎》啊，女的唱《十熬郎》不好，熬郎啊，好像疯疯癫癫的，有的人说了。我们出去比赛的时候他们说，我们也会唱的，你们好像不怕难为情唱这首歌。我们无所谓的。他们要叫我们唱我们就唱。

吴：我们去无锡得一等奖，有人就讲了阿是啊！我们也会唱的来！

朱：他们说我们也会唱的，不怕难为情啊！我们无所谓。老马，爱花的忒讲。他们也会唱。

马：会唱的人多呢！

朱：上一次电影院唱的，马老师，马汉民说好！

吴：吴淞先唱，吴淞唱了到园东，园东唱了到沧浪区。

朱：去年中央电视台和贵州电视台，乡里搞宣传的，殷建红说你们唱两支歌吧，中央台、贵州台都要来拍啊！

工业园区，全去的，要一两天的哩！就是上半年。无锡电视台也来的啊！比赛前先让你们唱，唱几只，唱歌时，背景上放出来的啊！

王：大屏幕！

朱：是的，大屏幕，放出来的啊！（笑）好几趟唱的。上次浙江有个人，专家，高高的，吴歌协会的，说你们唱的，好听得不得了，好听得不得了。园区老年大学也去唱，也很好！

马：你们出去唱，最好发挥你们的特长，专门唱你们的山歌，不要跟着他们唱戏什么的。人家要听的是这个。

朱：是的，我们唱这歌，马老师，马汉民说好！一个北京来的博士，一个女的，也说好得不得了。还有个苏州的，说我们《十熬郎》唱得好！

王：你们两人现在有影响了！

朱：他们对我们好！

王：（看名片）邹明华（注：邹明华，中国社会科学院文学研究所副研究员，国际亚细亚民俗学会中方秘书长）。

朱：50岁，她1963年出生，49，好，这个人对我们好！

马：越是有知识的人，对你们越是客气！

朱：沙家浜去唱歌，两天。两天么，拿了三百块！评了三等奖，园区得了一等奖，无锡一等奖，后来拿了一个金杯，拿了三百块，三天汽车要一千几的呢！

上次书记年终总结的时候，把我们也总结进去了，一等奖啊！乡里到外面唱歌得第一名，不多。书记也走来跟我打招呼，朱阿姨，你得奖了！应该给你们发奖啊！这次书记总结中说道新盛社区朱宗妹、吴梅花在无锡得了一等奖，也是胜浦的骄傲啊！去沙家浜，常熟，是省里办的旅游节，吃了四道菜呢！吃得很满意啊！也有奖金的啊！上次去园区，有人问，你们经济困难不困难？听他们问这些，心里很开心！蛮关心。

马：他们很关心呢，你们就感到温暖啊！

马：她当过生产队长的啊，妇女主任。好多年的呢，大队妇女主任。这个要专门介绍的。

王：哦，这是什么时候的事情？

朱：19岁，到42岁。23年！19岁妇女主任，20岁入党，一直当到43岁，23年。

王：那您是老先进的啦！

马：以前她们插秧比赛，我都给他们拍照。我那里还有呢！生产队里不管什么活，挑担、插秧，她都是第一的。

王：老早队长什么的都是干活能手，都是要先进。

朱：要带头干的。

马：这个一定要写到书上去。

朱：我没有高兴讲，不想突出。

王：那时候你们干活您有没有带头喊号子、唱山歌的？

朱：那时候要的，特别是插好秧要耘稻的时候。耘稻要唱耘稻歌啦，倒是要唱唱的。

马：乘风凉也要唱的，以前热天没有电风扇，就在外面，风口，都是聚在一起，唱歌、讲故事，那么她们都是骨干分子。这个时候她们都唱歌的。

王：吴阿姨，你也是西江村 21 大队人？

吴：是的。一样的。

马：你嗓子好，实调好！两个人肚子里货色多。一天一夜唱不光。

朱：（笑）老马你过奖了！

马：不简单，一天，调头不重复，她能够背得出，不简单啊！上次我把你们唱的发给王老师听，调头很多，各种调，有"银纽丝调""宣卷调"，等等。

王：有些调我叫不上名字。

吴阿姨我再问您，你当时学唱歌是跟谁学的？

朱：跟我学的。

王：你们两个原来就是小姊妹啊！

朱：是的，后来她的老公是我兄弟，我叔叔的儿子。两门亲呢！

王：亲上加亲！

朱：哎，亲上加亲。

吴：我们都是 15 岁进宣传队的啊！

朱：她 15 岁，我 14 岁，她当时演样板戏中的阿庆嫂，《沙家浜》。我就演《红灯记》上那个李铁梅。

王：哦，你们都演过？

朱：演过的。我们还有个小姊妹也是演李奶奶的。周水宝。她是阿庆嫂，我是李铁梅。那时候都是样板戏，我们小的啊！

马：他们年纪轻的辰光都参加样板戏的。你们唱的是沪剧的还是锡剧的？

朱：锡剧的。

马：就是移植样板戏。

王：哦，你们唱的是锡剧样板戏。

朱：哎！

王：这些后来也没见演过啊，比如《芦荡火种》我们都看过，锡剧样板戏后来没有公开演过哈？

马：这些都是地方上演演的。

王：这倒是蛮有意思，哪天恢复起来倒是蛮有意思的。红歌，红戏嘛是不是啊？

马：他们不但在胜浦演，还到外面去演。

朱：交流演出，他们到我们这里来，我们到他们那里去。

王：去过哪些地方？

朱：去过谢塘野网里，三家镇左家湾，三大队也去过。

马：在邻近乡镇多次演出过。

王：像昆山正仪有没有演出过？

朱：没有，没有去过那么远。

马：她们都是白天要劳动，晚上演。

王：白天还要干活的呢！

马、朱、吴：哎！

王：你们干活这么辛苦，又做妇女主任，有没有落下什么职业病之类的？

朱：有的啊，现在一身病，痛得不得了。腰背肩，一身病。

马：她们都要争着干的啊，最脏的活，最累的活。

朱：有的时候她们也不知道我们去做好事。吃了晚饭去割忒几亩稻啊。

吴：我们俩都要出去做的，做完还不要让人家知道。长期劳累，现在就有了病了，痛啊，风湿（展示手关节变形的样子）。

朱：都是一身病。

马：她们还不声不响，偷偷去割稻、收麦子啥的。

王：像雷锋一样！

朱、吴：对对对，像雷锋一样。

马：真的，人家才去田里上工，她们几亩田割掉了。

朱：我们不是坐在办公室轻松得不得了，我们都是带头干的。

王：吴阿姨你是什么时候结的婚？

吴：也是1980年,我们是一年的。

朱：跟我叔叔的儿子,叔伯姊妹(堂兄妹)。

马：她老公原来是做裁缝的啊！做裁缝蛮有名的啊！后来到厂里,做副厂长。

王：我们再聊聊那个吧。最近你们不是在给人家祝寿嘛,马老师发给我了。请问你们是从什么时候开始的？

朱：她是十年了。我是三年。

吴：我是十年了,48岁开始的。

朱：这个倒是她教我的。唱山歌是我教他的。（笑）

王：你当时有一帮人在一起做生意啊。

吴：我投师的,有师父的。你们叫老师啊！

王：什么人？

吴：嗯,75岁了,四大队,秧妹。姓顾。十五大队。是个老太。她念佛经都熟,教我的。

王：他们什么时候做这个生意的？

吴：他们也是48岁做的。

王：他们一般是上门是吧？到不到庙会去的？

吴：庙会要去的。一般都是请来,打电话来,我们全要去的。

王：一般是祝寿是吧？

朱：还有老人过世。要去念。

马：庙会。你们不简单,那么长,记得牢的。

王：吴阿姨你是什么文化程度？

吴：我啊,书都没读过。

王：有没有上过学？

朱：她没上过学,后来上过扫盲班。这点背出来是不简单啊！

吴：学起来,一年一支一年一支。

王：这些挺长的。

朱：一天一夜没有空的,从早上到晚上。老马听见的是吧？

王：你们一般就两个人。没有其他人是吧？

朱：是，两个人。

王：你们就是一个碰铃一个木鱼。

吴：哎，是的。

王：有没有书的？

马：没有书的。他们只有念佛珠。（朱宗妹展示木鱼、念佛珠等）

王：这是你们的道具。

朱：嗯，道具。（敲木鱼演示）

王：我来拍一张。

朱、吴：演示夫妻双双。南无，夫妻双双动四方，妻夫唱响……

王：你们做一天，事主一般给你们多少钱？每人？

朱：一般么，一百五到两百。

王：你们有没有什么歌本？

朱：没有，都在肚子里。

吴：没有纸头，没有歌谱的。

王：唱歌时有没有最开心，最不开心的事情？

朱：一般开心得多。特别到外面去唱，好像要出去旅游了一样。现在小孩大了，我们没有事，叫我们出去唱我们挺开心。

王：你们两人都是带小孙子小孙女啥的。

朱：现在都带走了，上学了。没有事干了。

王：两三年前还看见你们带着小孩呢。现在上小学？

朱：幼班。老马，一天念下来蛮吃力哎。

王：现在平均一月多少生意？

朱：她有师父，多的，我一般。

吴：我们一个月出去十几天。师父带我们去。师父年纪大，喉咙不太好了。

马：这里面有没有重复的？

朱：全是一遍头。是长呀！

王：能不能介绍一下，比如祝寿是个什么程序。

吴：你最好来看一下。

第九章
胜浦山歌唱词选[①]

第一节 引 歌

山歌唱给知音听

太阳一出红喷喷,满天都是五彩云,
我唱山歌响铜铃,山歌唱给知音听。

<div style="text-align:right">《胜浦镇志》第 252 页</div>

倷唱山歌勰海外
（骂人山歌）

倷唱山歌勰海外,快点转去掇牌位,
吾笃亲爷棺材横头有七个黄金字,亲爷死仔晚爷来。
倷唱山歌勰死刁钻,扯倷勒旗杆头上晒人干!
落仔三日阵头雨,倷牙齿埂里活蛆钻!
奴唱山歌倷勰抢,抢仔奴山歌板要烂肚肠,
肚肠心肺都烂光,就剩两只烂痔膀!
奴有山歌唱出来,奴有山歌对出来。
对得倷牙齿缝里鲜脓鲜血滴滴涕,蓬头赤脚下棺材!

东天日出红堂堂

东天日出红堂堂,让还我要算唱歌王。

[①] 该部分山歌唱词,若非特别注明,均来自 2007 年胜浦文化站编选《胜浦山歌选》。

从小唱到今朝止,还唱十年也唱不光。

大红帖子七寸长

大红帖子七寸长,请你哥哥唱开场。
四字头山歌一只还一只,大家勿好骂(动)爷娘。

竹枝伐篱朝南攀

竹枝伐篱朝南攀,当中搭起一只唱歌台。
藤竹交椅是两边放,要唱山歌走(请)进来。

竹丝墙门朝南开

竹丝墙门朝南开,当中搭起唱歌台。
四句头山歌一只对一只,要唱山歌走上台。

开 头 歌

(挑衅性)甲:竹丝墙门朝南开,对门搭起唱歌台,四句头山歌一只对一只,要唱山歌走出来。

(应战)乙:竹丝墙门朝南开,对门搭起唱歌台,四句头山歌一只对一只,大家勿准臭攀谈。

(自夸耀)甲:冬天日出红堂堂,奴肚里山歌几船舱,南京唱到北京止,还是勒里舱面上。

乙:冬天日出红堂堂,让还奴要算唱歌王,从小唱到今朝止,再唱十年唱勿光。

第二节 劳 动 歌

摇一橹来扯一绷

(摇船歌)

摇一橹来扯一绷,沿河两岸好花棚,
好花落在中舱里,野蔷薇花落在后梢棚。

《胜浦镇志》第 246 页

网船娘姨苦悽悽

网船娘姨苦悽悽,夜夜困块冷平基①,
日里张鱼拖虾忙,夜里还要捉田鸡,
捉着三只臭螃蜞,一早上市换麦秞。

<div align="right">《胜浦镇志》第 246 页</div>

耘稻山歌

种田要唱种田歌,一开春来生活做,
开船罱泥积肥料,肥料多来稻发棵。

种田要唱种田歌,一到清明秧田做,
落谷好像财落地,上秧灰好比盖了被。

莳秧要唱莳秧歌,手拿嫩秧莳六棵,
横里竖里一条线,五寸见方差勿多。

耘稻要唱耘稻歌(哎),两膀弯弯(末)泥里拖,
眼睁六尺棵里稗,玉手弯弯捧六棵。

<div align="right">吴叙忠提供</div>

莳秧山歌

莳秧要唱莳秧歌,手拿秧把莳六棵,
横里竖里一条线,五寸见方差勿多。

种田山歌

莳秧要唱莳秧歌,十指尖尖莳六棵。
棵棵稻上结白米,粒粒白米多辛苦。

东天日出火烧云,小小耥板七排钉。

① 平基,当地方言,指船甲板。

耥竿一动摇钱树,耥板底下出黄金。

耘稻要唱耘稻歌,两膀弯弯泥里拖,
眼观六尺棵里稗,十指尖尖捧六棵。

另附：种田山歌

男：种田要唱种田歌,一开春来生活做,
　　开船罱泥积肥料,肥料多来稻发棵。

女：种田要唱种田歌,一到清明秧田做,
　　落谷好像财落地,上秧灰好比盖了被。

男：着要秧苗长得好,灌水施肥很重要,
　　拔净杂草除脱虫,秧苗粗壮长得好。

女：拔秧要唱拔秧歌,弯腰曲背生活做,
　　嫂嫂拔秧能格快,妹妹拔秧也很多。

男：莳秧要唱莳秧歌,手拿嫩秧莳六棵,
　　横里竖里一条线,五寸见方差勿多。

女：耥稻要唱耥稻歌,手拿耥杆耥板田面上锉,
　　两脚腊里空当走,耥脱是杂草稻发棵。

男：耘稻要唱耘稻歌,两膀弯弯泥里拖,
　　眼睽六尺棵里稗,十指尖尖捧六棵。

女：六月里太阳如火烧,姊妹双双拔稗草,
　　唱唱山歌拔拔草,拔脱稗草稻苗好。

男：割稻要唱割稻歌,手拿镰刀割六棵,

左手拿稻右手割,割得快来像走路。

女：收稻要唱收稻歌,两手拿稻拾两棵,
　　拿稻收紧捆一捆,一个稻来十八棵。

<div style="text-align:right">吴叙忠提供</div>

牵砻场上好排场

牵砻场上好排场,男女老小喜洋洋。
牵砻好像杨家将,拗砻好像吕纯阳。

上爿拗进黄金谷,下爿吐出万年粮。
筛米好像狮子滚绣球,出筛好像三脚蛤蟆干。

牵砻场上好排场,老砻摆在正当场。
刘伯温安好兴隆,四脚平稳着地生。

老砻滚滚朴树造,青竹做筛砻身烧。
双手琢出千条潞,条条路里珍珠抛。

砻场高矗青云里,三脚架子顶天地。
上头挽起九曲三弯神仙结,砻夯上绕起金银线。

手牵砻夯咕咕响,口唱山歌喜洋洋。
上爿牵得团团转,下爿吐出万年粮。

一只扬箩七尺长,口上镶块紫坛香。
天上洒下黄金殿,地上铺满万年粮。

筛米师傅本事好,三点三滚手脚巧。
身体好像狮子滚绣球,筛得米堆比山高。

一只山芭圆又圆,柳条根根麻线穿。

宜兴毛竹来夹口,进进出出囤一满。

牵砻场上真热闹,山歌唱得震云霄。
今年牵出千年粮,开年再种万年稻。

耥 稻 歌

嗨,
耥稻要唱耥稻歌哎,侬手拿呀
耥杆踏板泥里搓。
两脚浪里稗勒里走啊,
汤稻子莳出稻发颗。

第三节 仪 式 歌

哭"七 七"

头七到来哭哀哀,哭得三星四落勿寻开。手拿黄铜钥匙开箱子,抽条红被盖郎材。

二七到来姐思量,思思量量哭一场。月亮里点灯空挂明,阿有得奴郎活转来。

三七到来姐梳妆,梳妆台浪好风光。梳妆台浪是有一面生铜镜,只照奴奴勿照奴情郎。

四七到来望乡台,望得家中大男小女哀哀能的哭,哭得新死亡人活转来。

五七到来摆道场,亲眷朋友才来帐。廿四个和尚道士叮叮咯咯的转,阿奴奴打扮去装香。

六七到来去关亡,关着丈夫见阎王。牛头马面两边立,当中独等奴情郎。

七七到来是白令,白头白扎白腰裙。有心带俫三年孝,无心拍拍屁股就嫁人。

脱落白裙换红裙,阿有啥人替奴做媒人。做是媒人总有媒跟谢,情意要比奴丈夫胜三分。

一路哭来一路行,走仔三条田岸两条浜。回转来回头公婆大人二三声,勿要怪奴心肠硬,要怪俫儿子命勿长。

一路哭来一路行,走仔三条田岸两条浜。回转来回头姑娘二三声,鞋伲脚手俫姑娘管,等囡囡大仔来报答俫恩。

一路哭来一路行,走仔三条田岸两条浜。回转来回头小叔二三声,牛船水车俫小叔管,等囡囡大仔来摆车场。

一路哭来一路行,走仔三条田岸两条浜。回转来回头隔壁爷叔伯伯二三声,小干唔,相打要拣无爷娘的拖。

<div align="right">《胜浦镇志》第262—263页</div>

哭妙根笃爷

啊呀——妙根笃爷的好亲人,妙是妙来根是根,养出男来叫妙根,养出女来叫妙英。

妙根笃爷的好亲人,奴要紧勿煞,踏上轮船码头,一绊卜隆咚,要紧勿煞,奔到屋里,踏到屋里,踏进大门,跨进房门,摸摸亲人头浪冰生,拳头握紧,牙齿咬得紧腾腾,头来脚摆动,摸摸手来头摇动,为啥伲一对夫妻勿白头到老过光阴。

啊呀——妙根笃爷的好亲人,活勒里辰光真风光,一挽奢糠自上肩,白米小麦别人掮,坐在凳上像只钟,困在床上像面弓,走起路来像阵风,活勒里辰光煨行灶,死仔下去倒是一副三眼灶,早死三年还要好。

啊呀——妙根笃爷的好亲人,想着伲亲人,前三年做亲辰光好风光,吃喜酒坐仔一客堂,喜酒吃完闹新房,一对夫妻坐辣笃床檐浪,奴替亲人脱衣裳,亲人替奴解卷膀,格显辰光一要要好得勿能讲。旧年十一月大月底,半夜三更奴肚皮痛得臭要死,幸起得亲人勒里房间里,正是奴半夜里拆一个屁,自己闻闻臭来死,亲人还说香水洒勒里被头里,格种良心好得说勿完,为啥伲一对夫妻勿白头到老死。

啊呀——妙根笃爷的好亲人,轧忙头里一个大阿福,二百多斤真真足,坐勒板门浪响卜落托,连个死人突脱辣笃脚底下,老和尚要紧叫一部黄包车,逃到庙里闲话阿勿会话。

<div align="right">《胜浦镇志》第263页</div>

上 梁 歌

手拿清香七寸长,拜拜老师就开场,
脚踏兴隆地,手扶支云梯,
步步升,节节高。

婚 礼 唱

鸳鸯戏水画堂前,花烛融融吐祥焰。
和合二仙眯眯笑,八洞神仙齐贺喜。

结 亲

锦堂春色满庭芳,玉女传言入洞房。
嘹亮歌声喧几席,步蟾宫内贺新郎。
请新学士整容圆面。(奏乐初请)

阳春佳节直秋千,正是新郎赴会时。
琥珀衣冠整衣帽,轻移欲步下云地。
请新学士整容圆面。(奏乐双请)

仙娥初出广寒宫,鹊桥御结在河东。
早趁良时碰吉日,桃源洞,喜相逢。
请新学士整容圆面。(奏乐三请)

(花烛引照新学士,请新学士坦坐)
红巾尽善绸花鲜,南北东西礼是先。
琥珀顶平香烛下,将来披在贵人肩。
(伏以)抿刷子,出身高,先溅汤来已顺孝。
今日学士来开面,蟾宫折桂步步高。

(三请新贵人)(伏以)
禄重如山彩凤鸣,禄受四海永常春。
禄添万斛堆金玉,禄享千钟与子孙。

请新贵人登堂。(奏乐双请)

寿花娇艳吐祥光,寿酒香浓满画堂。
寿遇喜遇三星照,寿增夫妇永成双。
恭请新贵人登堂。(奏乐三请)

八朵葵花向阳开

一朵葵花向阳开,太阳没有升起来,
拎是香来搭香客,为了全家去烧香。
二朵葵花向阳开,要烧好乡年轻来,
年轻人不要难为情,求了好佛好运来。
三朵葵花向阳开,你为娘娘勿要想不开,
家里事情做做开,烧香念佛笑颜开。
四朵葵花向阳开,七十岁太太不要上山来,
年纪大来手脚慢,本庙烧香为后代。
五朵葵花向阳开,姐妹双双上山来,
帮助别人拎香篮,听从指挥不散开。
六朵葵花向阳开,红烛黄香点起来,
金银元宝架起来,大小佛佛都欢迎。
七朵葵花向阳开,求求好佛腾云来,
家里晦气全消开,全家欢乐笑颜开。
八朵葵花向阳开,求求好佛下山来。
一曲小戏唱起来,唱得好佛笑颜开。

第四节　时　政　歌

太 平 军 颂 歌

人人称颂太平军,重义气来讲良心。
看见财主勿放过,看见穷人笑盈盈。

满村锣鼓声声响,龙灯舞来狮子跟。

穷苦百姓都庆贺,天军带来太平春。

阿爹七十做生日,杀只大鸡肥又嫩。
阿爹勿肯尝一块,双手捧去送天军。

日头出来亮又明,伲搭来仔太平军。
财主作恶受捆绑,推去杀头快人心。

<div align="right">《胜浦镇志》第 253 页</div>

伲乡有了共产党

伲乡有了共产党,土地平均分,互助把田耕。
不分老和少,翻身各有份。家家有田耕,户户笑开心。
呒吵又呒争,大家齐欢欣。紧跟共产党,齐心朝前奔。

<div align="right">《胜浦镇志》第 253 页</div>

第五节 生 活 歌

望望日头望望天

望望日头望望天,望望家中不出烟,
人家大男小女勒浪喊吃饭,我格家中呒米呒油盐。

<div align="right">《胜浦镇志》第 246 页</div>

年三十夜里呒米糁花

廿四夜团子廿五粥,一路走来一路哭,
两手空空回家转,年三十夜里呒米掺花。

<div align="right">《胜浦镇志》第 246 页</div>

长工十二月诉苦

长工做到正月中,脚着蒲鞋行匆匆,
人家当我走亲眷,甩掉仔大男小女去做长工。
长工做到二月中,罱泥船出港闹哄哄;

十船河泥九船满,一船勿满要骂长工。
长工做到三月中,赤脚把倒秧田做;
自家种田自作主,现在落谷要问相公。
长工做到四月中,秧田拔草闹哄哄;
田岸浪要想歇一歇,东家要骂懒长工。
长工做到五月中,挑担黄秧到田中;
手捏秧把一棵棵莳,饿仔肚皮望烟囱。
长工做到六月中,肩仔车轴到车棚中;
东车头搬到西车头,田鸡咯咯勒浪骂长工。
长工做到七月中,秋抬"猛将"闹哄哄;
正汤正水吭不吃,揩台抹凳要长工。
长工做到八月中,造屋修船忙匆匆;
三臼油灰用汗打,在里还要开夜工。
长工做到九月中,拿把吉予到田中;
上横头斫到下横头,落雨湿仔要骂长工。
长工做到十月中,晒谷牵砻忙匆匆;
东家娘娘吃仔鲜鱼腊肉呼呼叫格困,
长工吃仔稀汤薄粥勒里牵夜砻。
长工做到十一月中,风吹雪落正隆冬;
春仔三臼大白米,第四臼勿白要看冷面孔。
腊月十五满了工,东家结帐两手空,
大男小女望我回家转,空手回家吭面孔。

《胜浦镇志》第 246—247 页

盘　　歌

啥格鸟飞来节节高?啥格鸟飞来像双刀?
啥格鸟飞来青草里伴?啥格鸟飞来太湖梢?

叫天子飞来节节高,燕子飞来像双刀。
野鸡飞来青草里伴,野鸭飞来太湖梢。

啥格花开来节节高？啥格花开来像双刀？
啥格花开青草里伴？啥格花开来太湖梢？

芝麻开花节节高，扁豆开花像双刀。
荠菜开花青草里伴，水红菱开花勒太湖梢。

啥格鸟做窝节节高？啥格鸟做窝半山腰？
啥格鸟做窝门浪头？啥格鸟做窝着地跑？

白头翁做窝节节高，喜鹊做窝半山腰。
燕于做窝勒门浪头，野鸡做窝着地跑。

啥格花开来花里花？啥格花开来泥里爬？
啥格花开来勿结果？啥格花结果不开花？

棉花开来花里花，长生果开花泥里爬。
慈姑开花不结果，无花果结果不开花。

啥格开花开得高？啥格开花开到梢？
啥格开花会长刺？啥格开花会长毛？

芦苇开花开得高，芝麻开花开到梢。
南瓜开花会长刺，冬瓜开花会长毛。

啥格圆圆圃上天？啥格圆圆水滩边？
啥格圆圆郎手里用？啥格圆圆勒姐身边？

月亮圆圆圃上天，荷叶圆圆水滩边。
洋钿圆圆郎手里用，油棉塌圆圆勒姐身边。

啥格弯弯弯上天？啥格弯弯水滩边？

啥格弯弯郎手里用？啥格弯弯勒姐身边？

月亮弯弯弯上天，水牛筋草弯弯水滩边。
镰刀弯弯郎手里用，木梳弯弯勒姐身边。

啥格尖尖尖上天？啥格尖尖在水面？
啥格尖尖手里用？啥格尖尖在姐面前？

宝塔尖尖尖上天，红菱尖尖在水面。
毛笔尖尖手里用，花针尖尖在姐面前。

啥车短来啥车长？啥车肚里乘风凉？
啥车相对童男子？啥车相对小姑娘？

水车短来火车长，风车肚里乘风凉。
坐车相对童男子，纺车相对小姑娘。

啥格吃水不抬头？啥格吃水望高楼？
啥格吃水咕咕叫？啥格吃水翻跟斗？

牯牛吃水不抬头，金鸡吃水望高楼。
鸽子吃水咕咕叫，鸭子吃水翻跟斗。

啥格吃草不吃根？啥格困觉不翻身？
啥格肚里长牙齿？啥格肚里四条经？

镰刀吃草不吃根，磉子困觉不翻身。
磨子肚里长牙齿，草鞋肚里四条经。

啥格有嘴不说话？啥格无嘴叫喳喳？

啥格有脚不会走？啥格无脚走天下？

茶壶有嘴不说话，水车无嘴叫喳喳。
矮凳有脚不会走，舟船无脚走天下。

<div style="text-align:right">《胜浦镇志》第 250—251 页</div>

哪能一个唱歌郎

（盘歌）

哪能一个唱歌郎，哪能一个贩桃郎，
哪能一个种田汉，哪能一个捉鱼郎。

瘦瘦生生唱歌郎，白白壮壮贩桃郎，
黑赤辣垂种田汉，赤脚伶仃捉鱼郎。

哪搭碰着唱歌郎，哪搭碰着贩桃郎，
哪搭碰着种田汉，哪搭碰着捉鱼郎。

上山①碰着唱歌郎，下山碰着贩桃郎，
着角落里②碰着种田汉，西大湖里碰着捉鱼郎。

阿送啥辣唱歌郎，阿送啥辣贩桃郎，
阿送啥辣种田汉，阿送啥辣捉鱼郎。

送本小书唱歌郎，送只羹篮贩桃郎，
送双草鞋种田汉，送两斤半生丝捉鱼郎。

送本小书有几版，送只羹篮有几个眼，
送双草鞋有几条经，送两斤半生丝有几根。

① 《胜浦镇志》记为"上桥"。
② 《胜浦镇志》记为"田角落"。

奴送本小书有十八版,奴送只羹篮二十四眼,
奴送双草鞋四条经,奴送两斤半生丝千万根。

<div align="right">《胜浦镇志》第 252 页</div>

荒 年 叹

正月里梅花开动头,江南百姓苦愁愁。
廿年荒年荒得真难过,糠粞薄粥勿知吃脱啥亲头。

二月里杏花白如霜,大小百家吃粞糠。
手里有仔铜钿呒买处糠粞吃,回转来场门前榆树皮剥得精打光。

三月桃花满树红,青黄不接肚皮空,
叫天哭地勿答应,一把眼泪挂胸膛。

四月里蔷薇白洋洋,眼泪汪汪卖家生。
台子凳子全卖光,卖剩三间草屋破老棚。

五月石榴心里红,西天打阵头挂青龙。
老龙能吃水千万,怎勿把田里浑水来喝尽。

六月里荷花透水红,走到田中寂洞洞。
长条直缝好田呒人种,挑伊发财也要穷。

七月里凤仙叶梗青,雷响霹雳吓煞人,
低田只见一片白,高田只露出孤坟墩。

八月里木犀黄喷喷,患难夫妻两离分,
倷拖男来奴拖女,各逃性命自逃生。

九月里来菊花黄,家家户户巴稻头黄。
等勿及稻熟肚里饿,拉一把青稻填肚肠。

十月里芙蓉应时开,陈世老债逼拢来,
四挡县差抓伲丈夫去,今朝去仔几时来。

十一月里水仙开,官粮私债勿丢关。
朝望男来夜望女,望男望女勿转来。

十二月里蜡梅开,大男小女归转来。
十二月卅日吃团圆酒①,荒年去仔熟年来。

《胜浦镇志》第 253—254 页

六月太阳像火烘

六月太阳像火烘,午昼没有一丝风。
堂前老板摇凉扇,田岸浪热煞小长工。

铁镭柄浪挂灯笼

日落西山一点红,铁镭柄浪挂灯笼。
只要主人家中有蜡烛,哪怕做到东方日头红。

风扫地来月点灯

吃末吃格山笋筋,住末住格芦柴厅,
困末困格稻草床,风扫地来月点灯。

唱山歌勿算师傅老先生

问:倷唱山歌勿是师傅老先生,阿晓得黄牛身上几条筋?几条横勒几条竖,几条弯弯曲曲到脚跟?

答:奴唱山歌勿算师傅老先生,晓得黄牛身上有 72 条筋,24 条横勒 24 条竖,24 条弯弯曲曲到脚跟。

问:倷唱山歌勿是师傅老先生,阿晓得北京城里几条街?几条横来几条竖,几条弯弯曲曲到御街?

① 《胜浦镇志》作"团圆饭"。

答：奴唱山歌勿算师傅老先生,晓得北京城里有126条街,42条横勒42条竖,42条弯弯曲曲到御街。

问：倷唱山歌勿是师傅老先生,阿晓得世上的河有几多长？几条官河几条浜,几条短来几条长？

答：奴唱山歌勿算师傅老先生,世上的河勿用尺来量,除了官河都是浜,除了短的都是长。

问：倷唱山歌勿是师傅老先生,阿晓得北京城里有几家大人家？啥人家笃门上挂金牌,啥人家笃门上挂银牌？

答：奴唱山歌勿算师傅老先生,晓得北京城里有2家大人家,皇帝门上挂金牌,张天师门上挂银牌。

倒 长 工

长工上番正月正,手拿包裹踏进外墙门。
东家娘娘戤牢门肩拿伊上身看到下身,头上相到脚跟,
真是一个年轻力壮格好后生,什梗能格长年称奴格心。

长工做到二月二,罱泥船出浜闹翻天。
奴立勒船艄浪向玉手弯弯,摇起黄杨小橹三推三扳。
长工郎手摇网竿捣得河头江里小鱼小虾转一转,
奴搭伊像一对鸳鸯水面上飞。

长工做到三月三,野菜开花结牡丹。
日里向搭奈长工郎说说笑笑,打情骂俏到仔夜里香汤沐浴。
拿仔胰仔肥皂塌得浑身细皮白肉头上香到脚上止,
眼望倷长工进房来。

长工做到四月四,菜花结顶早生子。
别人家斜眼里说奴年纪轻轻做仔媳妇、男人家屋里自田自地。大船大牛吃着勿完能开心,
哪晓得奴活猫陪只死老鼠。

长工做到五端阳,田里人多勿好细讲张。
奴假装作开仔指头喊奈长工过来,包包扎扎戳牢仔肩架,
轻轻能问傺一声长工郎:昨夜头朵鲜花香不香。

长工做到六月六,蚊子叮来扇子遮,
奴高堂大屋阴凉笃笃床上,印花布幔子,
阴当当簋席,翻到里床别到外床,
翻来覆去奴觉困,情愿钻进长工牛棚屋。

长工做到七月七,支车打水起早起,
摇到半路头上,望望岸上无人河里无船,日里当伊夜里闭闭紧眼睛,床上的事体登勒船上做,
露水里夫妻勿怕天看见。

长工做到八月半,叫傺长工觉担忧,
外头人说话再多,倪阿公阿婆养着仔个痨病鬼儿子,
经常日里一眼开来一眼闭,暗地里格事体勿会管。

长工做到九月九,蚊子嘴硬叮石臼,
东家娘娘是日头里怕热风头里怕冷,一日三顿腌鱼腊肉吃勒嘴里无滋味,
大田里稻熟了小田里满。

长工做到十月里,扦奢掼稻轧新米,
别人家说奴搭识是红白团族格东家娘娘,也是前世里敲穿仔木鱼修得来格福,
哪晓得奴稻种洒落勒浪别人格秧田里。

长工做到雪花飞,压脱仔菜花压麦泥,
坐勒田岸头上,东家娘娘扳牢仔奴肩架眯眯能一笑,细声细气叮嘱奴,
"开年觉到别家去"。

长工做到近年底,年终结账算工钱,

东家娘娘是监仔阿公阿婆量拨奴一斗年夜饭米,还有三斤三两一块过年肉,暗底里拨奴一包私情钱。

啥个圆圆天上天

是啥个圆圆天上天？啥个圆圆水浮面？

啥个圆圆人人用？啥个圆圆常伴姐身边？

我说月亮圆圆天上天,荷叶么圆圆水浮面。

洋钿圆圆人人用,镜子圆圆常伴姐身边。

啥个尖尖天上天？啥个尖尖水浮面？

啥个尖尖文人用？啥个尖尖常伴姐身边？

西北风尖尖天上天,菱角尖尖水浮面。

毛笔尖尖文人用,绣花针尖尖姐身边。

冬天日出渐渐高

冬天日出渐渐高,小姐妮量米下河淘。

着起仔八幅头罗裙浆三浦,饭箩头上触刺即喊挑。

江南百姓苦愁愁[①]

正月梅花开动头,江南百姓苦愁愁,逃荒一百二十年,遭大难糠粞薄,粥勿知吃脱啥青头。

二月杏花白如霜,大小百家吃粞糠,手里有是显钿无籴处,糠粞吃完回转场门前,榆树皮剥得精打光。

三月桃花叶梗青,乾隆皇帝来救赈,大小官船沿村歇,钱米银子发灾民。

四月蔷薇暖洋洋,含包眼泪卖家生,台椅凳子全卖光,卖剩三间草屋破老棚。

五月石榴心里红,走到田中寂洞洞,长条直缝好田无人种,伢奈发财也要穷。

六月里来荷花开,伯母双双走到田中来,看看田中稗草青松松,有铜钿

[①] 参见《荒年叹》。

告人种,无铜钿打一把锄头托一通。

七月里凤仙叶梗青,雷阵头曚眬吓杀人,地田没脱无其数,高田勿知啥收成。

八月里来木樨青,花烛夫妻两条心,大男小女甩勒两边去,各逃性命自逃身。

九月里来菊花黄,巴伲田里稻头黄,镰刀穹弯割黄稻,拿是把黄稻救救奴条命。

十月里来芙蓉开,牵耷甩稻忙杀哉,十亩好田收是三斗米,大男小女哭哀哀。

十一月里雪花飞,陈世冷债归弄来,开年巴得田里稻头熟,连本搭利一道还。

十二月里蜡梅开,大男小女归转来,十二月三十吃一顿,团圆酒,荒年去是熟年来。

老 来 难

老来难来老来难,劝人莫把老人嫌。
当初只嫌别人老,如今轮到我面前。
千般苦万般苦,听我从头说一番。
耳聋难于人说话,差七差八惹人嫌。
雀蒙眼似螵沾,鼻涕常流擦不干。
人到面前看不准,常拿李四当张三。
年轻人笑话我,说我糊涂又装蒜。
亲友老幼人人恼,儿孙媳妇个个嫌。
牙又掉口流涎,硬物难嚼囫囵咽。
一口不顺就噎住,卡在嗓门噎半天。
真难受脸色变,眼前生死两可间。
儿孙不给送茶水,反说老人口头馋。
鼻涕漏得如脓烂,常常流到胸膛前。
茶盅饭碗人人腻,席前陪客个个嫌。
头发少头顶寒,凉风吹得脑门酸。

冷天睡觉常戴帽,拉被蒙头临风钻。

侧身睡翻身难,浑身疼痛苦难言。

盼明不明睡不着,一夜小便七八遍。

对　山　歌

问:啥人说山歌好唱口难开?啥人说樱桃好吃树难栽?啥人说白米饭好吃田难种?啥人说鲜鱼汤好吃网难抬?

答:唱歌郎说山歌好唱口难开,栽桃郎说樱桃好吃树难栽,种田汉说白米饭好吃田难种,捉鱼郎说鲜鱼汤好吃网难抬。

问:哪亨能就是唱歌郎?哪亨能就是栽树郎?哪亨能就是种田汉?哪亨能就是捉鱼郎?

答:白面书生唱歌郎,勿长勿短栽树郎,黑里落笃种田汉,蓬头赤脚捉鱼郎。

问:哪搭碰着唱歌郎?哪搭碰着栽树郎?哪搭碰着种田汉?哪搭碰着捉鱼郎?

答:上山碰着唱歌郎,下山碰着栽树郎,田角落里碰着种田汉,西太湖里碰着捉鱼郎。

问:阿曾卖啥拔唱歌郎?阿曾卖啥拔栽树郎?阿曾卖啥拔种田汉?阿曾卖啥拔捉鱼郎?

答:买本小书送拔唱歌郎,买只竹篮送拔栽树郎,买双草鞋种田汉送拔种田汉,买口丝网送拔捉鱼郎。

问:一本小书阿有几化版?一只竹篮阿有几化眼?一双草鞋阿有几化横?一口丝网有几化眼?

答:一本小书十八版,一只竹篮一根环头勿(无)数眼,一双草鞋十八横,一口丝网十八个眼。

对　山　歌
(毛虫骨磷身粉)

问:啥格无骨泥里耕?啥格无骨水面浪行?啥格无骨绷子绣?啥格无骨满身枪?

答：蚯蚓末无骨泥里耕,银鱼末无骨水面上行,蜘蛛末无骨绷子绣,毛虫末无骨满身枪。

对 山 歌
（俫唱山歌勿算师傅老先生之一）

问：俫唱山歌勿算师傅老先生？俫阿晓得二十五把耥耙有几只钉？俫阿晓得四五个铜钿有几个金黄字？俫阿晓得一万两官盐有多少斤？

答：唱山歌算我师傅老先生,我晓得二十五把耥耙有六百二十五只钉,四五个铜钿有四千八百个金黄字,一万两官盐有六百二十五斤。

对 山 歌
（俫唱山歌勿算师傅老先生之二）

问：俫唱山歌勿算师傅老先生？俫阿晓得宝带桥上狮子哪亨蹲？几只狮子朝东蹲？几只狮子朝西蹲？几只狮子朝南蹲？几只狮子朝北蹲？几只狮子蹲蹲坐？几只狮子坐坐蹲？俫几只狮子对还我？算俫师傅老先生。

答：唱山歌勿算师傅老先生,宝带桥上狮子实梗蹲,八只狮子朝东蹲,八只狮子朝西蹲,八只狮子朝南蹲,八只狮子朝北蹲,八只狮子蹲蹲坐,八只狮子坐蹲蹲,八只敲胡桃,八只剥栗子,八八六十四只狮子对还俫,算我唱山歌师傅老先生。

对山歌(码头调)

啥绳呀长来,啥呀么啥绳短,啥绳个出外乘风凉？哎呀,啥绳相对来童子男？哎呀哎哎呀,啥绳相对来小姑娘？

纤绳呀长来,担呀子担绳短,撩脚绳蹲勒外么乘风凉。哎呀,牛绳相对来童男子,哎呀哎哎呀,头绳相对来小姑娘。

<div align="right">杨林香唱,蒋培娟提供</div>

第六节 情 歌

姐妮开窗等郎来

一年去仔一年来,又见梅花带雪开,

梅花落地成雪片,姐妮开窗等郎来。

《胜浦镇志》第 247 页

结识姐妮隔块田

结识姐妮隔块田,旧年相思到今年,
六月浓霜难见面,黄昏星星难到月身边。

《胜浦镇志》第 247 页

郎卷水草在河中

郎卷水草在河中,来如潮来去如龙,
有心劝他歇一歇,又怕误了他的工。

《胜浦镇志》第 247 页

南天落雨北天晴

南天落雨北天晴,白布手巾包酥饼,
姐妮下田送茶水,情哥吃仔加把劲。

《胜浦镇志》第 247 页

姐在田里拔稗草

姐在田里拔稗草,望见情哥过了几顶桥,
河边大树遮去我郎背,恨不得拿伊劈劈当柴烧。

《胜浦镇志》第 248 页

姐在河滩汰白菜

姐在河滩汰白菜,一对鲫鱼游拢来,
鲫鱼成双能容易,小姐妮成双能犯难。

《胜浦镇志》第 248 页

只怕闲人闲话多

田头碰见情哥哥,要讲闲话几大箩;
有心有话从头说,只怕闲人闲话多。

《胜浦镇志》第 248 页

只为想俫想得多

只为想俫想得多,面前有凳勿会坐,
走路勿知高勒低,吃饭勿知少搭多。

<div style="text-align:right">《胜浦镇志》第 248 页</div>

花鞋齵①收怕浓霜

黄昏狗咬叫汪汪,定是情哥来探望,
开仔扇门娘骂我,"娘啊!我花鞋齵收怕浓霜。"

<div style="text-align:right">《胜浦镇志》第 248 页</div>

结识私情隔顶桥

结识私情隔顶桥,我为私情要过桥,
三根木头剩仔两根牢,跌勒河里情哥捞。

<div style="text-align:right">《胜浦镇志》第 248 页</div>

郎搭姐妮情意长

郎搭姐妮情意长,头领露水脚踏霜,
田横头沟边踩成仔路,窗底下平地踏成凼②(dàng)。

<div style="text-align:right">《胜浦镇志》第 248 页</div>

姐在田里敛荸荠

姐在田里敛荸荠,拣只荸荠塞在郎嘴里,
问俫郎啊啥滋味,赛过山东甜水梨。

<div style="text-align:right">《胜浦镇志》第 248 页</div>

采 红 菱

姐勒河滩汰菜心,郎勒对河采红菱。

① 齵,没有,不曾。
② 凼,塘,水坑。

采仔红菱上街卖,丢只红菱姐尝新。

多谢偙情哥一片心,吃仔偙红菱勒回敬。
别样物事呒啥送,送你三尺七寸一块花手巾。

多谢偙小妹一片心,拿仔偙手巾勒回敬。
别样物事呒啥送,送偙三绞丝线四绞经。

多谢偙情哥一片心,拿仔偙丝线勒回敬。
别样物事呒啥送,就拿仔丝线绣双拖鞋送郎君。

多谢偙小妹一片心,拿仔偙拖鞋勒回敬。
别样物事呒啥送,送偙头上金钗钱八分。

多谢情哥一片心,拿仔偙金钗勒回敬。
别样物事呒啥送,等到将来青纱罗帐报偙恩。

说报恩来就报恩,旧年六月喊我到如今,
十二月里格茶壶独出一张嘴,蛀空格杨柳勿苞青。

说苞青来话苞青,偙落里晓得爷娘管得我紧腾腾,
房门浪四九三十六件生铜双簧锁,床浪还挂响铜铃。

《胜浦镇志》第 249 页

要约私情夜头来

姐在滩上汰白菜,郎在对过削水滩,
郎啊郎啊,偙要吃白菜自来拿,要约私情夜头来。
奴来仔想要来,勒晓得唔笃墙门勒亨开?
墙门外面有棵黄杨树,攀牢黄杨落进来。
奴来仔想要来,怕唔笃大小黄狗咬出来。
奴用沙糖拌饭喂住伊,偙胆胆大大走进来。

奴来仔想要来,齘晓得唔笃大门勒亨开?
大门里厢有三十六个天落撑,倷攀牢仔天落撑落进来。
奴来仔想要来,怕唔笃大小猫咪叫出来。
猫咪叫出来奴用赤虾拌饭喂住伊,倷胆胆大大走进来。
奴来仔想要来,齘晓得格房门勒亨开?
奴房门上有三十六根生丝线,弹弹生丝姐来开。
奴来仔想要来,只怕唔笃三岁孩童哭起来。
奴用两只白奶喂住伊,倷胆胆大大走进来。
奴来仔想要来,只怕唔笃丈夫阿要醒过来。
丈夫是阎罗王前面投仔个困煞鬼,倷胆胆大大落进来。

<div style="text-align:right">《胜浦镇志》第 249—250 页</div>

另附:姐在滩上汰白菜

姐勒滩上么汰白菜,郎勒对过么削拉瓦个爿。郎啊郎,倷要吃白菜拿过去,要插杏花么夜啊头来。

奴来仔么想要来,弗晓得嗯督(你家)墙门么哪亨开?尼(我家)墙门细工匠人么做得好,两面两棵么盘牙树,掰牢盘牙么落进来(翻进来)。

<div style="text-align:right">杨林香唱,蒋培娟提供</div>

想妹好比望星星

（对山歌）

想妹好比望星星,勿知几时落红尘,
倘若落到哥手里,生同苦乐死同坟。

妹若与哥定终身,只怕阿哥勿称心。
天星跃进银河里,银河水深难攀登。

山谷有着长流水,泉水浇草滋润心。
妹是水来哥是草,水浇青草万年青。

<div style="text-align:right">《胜浦镇志》第 252—253 页</div>

河里川条成双多

小姐妮土勒河滩垛,扳牢仔杨树望情哥。
娘问因,看点啥?因说河里川条成双多。

姐望郎来郎不来

姐望郎来郎不来,廿四扇小窗日夜开,
日里开窗爹娘骂,夜里开窗防贼来。

六月里日头似火烧

六月里日头似火烧,烧得我情哥背上皮肤焦。
请天公、天婆、雷公、雷婆推来一朵红绿水云,
小奴奴哪怕春二三月纺纱织布买香烧。

私 情 对 歌

男:结识私情勿要结识大小娘,结识大小娘私情不会长;男家拣仔好日好脚讨仔去,好像黄豆小鸡死脱娘。

女:结识私情要结识大小娘,结识大小娘私情最最长;男家拣仔好日好脚讨仔去,包你来年儿子生。

男:结识私情勿要结识楼上楼,楼上私情最难偷;滚水里捕面难下手,青石上雕花难起头。

女:结识私情偏要结识楼上楼,楼上私情也好偷;滚水里捕面羼冷水,青石上雕花看丝缕。

汰 单 被

姐勒滩上汰单被,情哥郎隔河对奴笑眯眯,情郎阿哥啊,奴像三春里格朵牡丹初开放,勿壳张碰着倷只墙外飞来格野蝴蝶,野蝴蝶未看天飞,飞来飞去飞仔倷妹房里,妹妹像活蹦蹦鲜鱼水里游,哪只黄猫勿欢喜?

说欢喜来话欢喜,害倷妹妹汰单被,前日仔朵朵海棠无绿叶,今朝拨倷包勒浪单被里。

姐伲听得心里气,半是恨来亦是喜,奴再三再四告倷郎:奴是山茶花初

放要轻轻能采,只怪倷假痴假呆假装觍听见。

勿是我假痴假呆勿听见,我像潮水里行船难落纤,老话头落纤容易上纤难,怕只怕乘潮落水要难上纤。说落纤来话落纤,阿奴奴像小船歇勒大湖边,倷是走到断水堰上看见有船就摆渡,摆到对岸拿我丢勒河半边。

河半边来河半边,勿是奴问倷要啥摆渡钱?要晓得灵岩树开花虽然无人见,怕只怕石榴结子就会落到人眼前。

汰 褥 单

东北风吹吹云爿爿,小姐妮起早汰褥单,
拔勒隔壁婶婶淘米亲看见,只当奴年轻妹勒郎月经来。
姐妮低头汰褥单,眼睜倷情郎阿哥走拢来,
拿块胰子肥皂丢到奴姐脚边,问奴是娘盘问啥交待?
娘要盘问难交待,只怪倷只偷食黄猫嘴头馋,
倷再三再四求仔奴千遍万把遍,铁打心肠拨倷来求软,
答应倷今夜头好看来不好采,勿好采倷偏要采,
倷爬墙落壁走进来,坐到床上拨倷上身摸别下身来,
摸得奴手脚无力口难开。手脚无力口难开,
告倷情郎阿哥慢有一慢,奴像三春里鲤鱼初出水,
倷是姜太公稳坐钓鱼台。鲤鱼上钩倷郎来攀,
求倷情哥轻轻能攀,明朝还有三亩三分黄秧要我种,
奴跨勿开步口啥交待?!家花哪及野花香,
三条田岸一样长,三个姐妮一淘行,
长格勿及短格好,家花不及野花香。

十 傲 郎

一九八四《江南水乡民间情歌》甲子年
(根据胜浦乡杨家田村俞鹤云六十六岁唱词)

正月里傲郎傲到初里春,穿错衣衫摸胸身。
寒天着绫罗、夏天着白绢,相对相傲湖边街上是有一双鸳鸯袜。
红白生丝绣盖裙。

二月里傲郎傲到杏花开,小姐伲打扮好身材。
上身着起杨柳青,下身着起纱海裙。
眉毛生来分八结,眼睛生来山涧水。
面孔生来水喷桃花能,一口皎牙红嘴唇。
三月里傲郎傲到桃花开来红喷喷,烧香船出外闹盈盈。
一更僵困困,二更楚楚能,
三更朦懂沉,四更金鸣叫,
五更落得起清清早落匆起,早早清推开南纱窗前北纱窗后。
眼睛田里菜花结籽黄奴奴,小麦蚕豆绿沉沉。

……

七月里傲郎傲到初里秋,小姐伲房里冷湫湫。
别人家房里娘有娘叫,爷有爷叫,阿奴奴房里无人叫,
姐落香房花枕头。
八月里傲郎傲到木樨花开来眼聆聆,小姐伲房里挂红灯。
红灯正挂高墙高楼高窗上,官照闲人私照奴情郎。
九月里傲郎傲到霜降过仔稻头时,小姐伲苦处自得知。
路上闲人活仔一百岁,三万六千齐头数。
十月里傲郎傲到日短夜里长,小姐伲房里做孤孀。
一更僵困困,二更楚楚能,
三更朦懂沉,四更金鸡叫,
五更落得起清清早落匆起。早早清推开南纱窗前北纱窗后。
眼睛西河塘上年轻情郎阿哥,星也无不什梗猛,
牵叉落彼眠一夜。
十一月里傲郎傲到雪花开来结籽霜,脱落花鞋就上床。
一更僵困困,二更楚楚能,
三更朦懂沉,四更金鸡叫,
五更落得起清清早落匆起。早早清推开南纱窗前北纱窗后。
眼睛瓦伦里浓霜雪也无不什梗厚,什梗能个天气还无不郎。
十二月里傲郎傲到蜡梅花开,姑娘有话说拨内嫂嫂听。
嫂嫂啊,嫂嫂啊,奴前三夜盖仔三条被头九斤胎,

一夜无力骨头酥。

嫂接唱：奴前三夜盖仔轻轻能被头薄薄能胎，
　　　　一夜有力汗水多，吾笃大哥身上赛可生炭火，
　　　　同被合枕暖乎乎。

女接唱：姆妈啊，姆妈啊，早早晚晚总要死，
　　　　奴这种能个日脚总难过。

娘接唱：倷今朝死，金棺材。明朝死，银棺材。
　　　　后日死，沙方棺材，楠木盖，两只金凳搁棺材。
　　　　四只金钉钉棺材，七个和尚，八个道士拜四十九大悲凄，
　　　　十里路开阔去放红灯。

女接唱：今朝死奴勿要倷打还金棺材，明朝死奴勿要倷打还银棺材。
　　　　奴勿要倷沙方棺材楠木盖，奴勿要两只金凳搁棺材，
　　　　奴勿要四只金钉钉棺材，奴勿要七个和尚，八个道士拜四十九大悲凄。
　　　　奴只要轻轻能棺材薄薄能盖，
　　　　段近方方十七八，升二三岁的后生替奴扛棺材。
　　　　扛到十字路口，八字桥头，停一停，
　　　　棺材横头种盆花，棺材头上摆本书。
　　　　棺材脚跟头放盆水，让年轻后生摘朵花闻闻。
　　　　识字人拿本书看看，年纪大的捧口水喝喝。
　　　　让伊笃沈万三笃图十三岁傲郎傲到十八死，
　　　　段近方方出帖容易早攀亲，总勿要弄弄害人精。

从勌收花鞋怕浓霜

黄昏的狗咬叫汪汪，定是情哥来奴房。
奴要开门娘要骂，推头说勌收花鞋怕浓霜。

结识私情隔堵墙

结识私情隔堵墙，墙里开花墙外香。
别人家只当伲朝朝长见面，哪知像月亮提灯空摆样。

日头直仔姐担茶

日头直仔姐担茶,茶壶盖上要拿手巾遮。
田里人多勿好高声喊,轻轻挥郎自来拿。

结识私情婆媳俩,问内两朵鲜花哪朵香?
三伏里生姜老格辣,四九里大蒜嫩格香。

栀子花开来是六瓣

栀子花开来是六瓣,小姐妮打扮好身材。
单叉裤子裙内勿束,鼻梁里俏痧引郎来。

常堂堂赊拨年轻郎

姐倪生来白奶白胸膛,新开酒店无人上。
八十岁公公出仔现钱现甩勿肯开价卖,常堂堂赊拨年轻郎。

八十岁公公气冲天,酒壶瓶摔碎勒酒缸边。
奴后生辰光无钱好酒吃仔几几化,哪壳张人老珠黄勿值钿。

另附:十八岁姐妮白奶白胸膛

十八岁姐妮白奶白胸膛,新开酒店无人买。八十岁公公手里捏起现钿甩不肯开价卖,情愿堂堂能送不勒后生家。
八十岁公公气冲天,酒壶瓶摔碎勒酒缸边,奴后生头里好酒好菜吃特无奇数,现在人老珠黄不值钿。

<div style="text-align:right">杨林香唱,蒋培娟记</div>

小姐妮量米下河淘

东方日出渐渐高,小姐妮量米下河淘,
提起八幅头躅裙登勒黄砂石上擤三遍,饭箩头上戳仗喊郎挑。

小姐妮洗脚下河滩

日落西山云淡淡,小姐妮洗脚下河滩。

正巧情郎阿哥对面走过来,手里鞋子一甩、微微能一笑,做仔一个媚眼,轻轻能叮嘱傣情哥郎:"今朝夜头早点来。"

结识私情楼上楼

结识私情楼上楼,楼上私情最难偷。
滚水里揩面下手难,石板上雕花难起头。

结识私情楼上楼,楼上私情最好偷。
滚水里揩面只要镶冷水,石板上雕花要琢丝缕。

结识私情阁垛墙

结识私情阁垛墙,四年私情到今朝。
灵岩树开花勿拔勒娘看见,日日夜夜勒姐身边。

定定心心等郎来

日落西山云淡淡,小姐妮提早烧夜饭。
趁着爹爹姆妈出门陪外婆,定定心心等郎来。

结识私情贴隔壁,来来往往已经二三年。
眼前是灵岩树开花无人见,怕只怕石榴结籽就勒眼门前。

结识私情隔条浜

结识私情隔条浜,弯弯曲曲走仔二三更。
一更二更三更四更平天亮,小姐妮房中呆思量。

结识私情姐妹俩

结识私情姐妹俩,两朵鲜花哪朵香?
牡丹花大身价高,木樨花虽小满园香。

姐妮生来会打扮,掼肩头布衫黑纽襻。
单叉裤子裙勿束,鼻梁里俏痧引郎来。

结识私情娘囡俩

结识私情娘囡俩,两朵鲜花哪朵香?
塘里红菱挑嫩吃,沙角菱咬咬老来香。

隔河看见好阿哥

隔河看见好阿哥,
年纪相仿搭奴差勿多,
只怪伲爹爹姆妈受仔伊笃盘里银子细茶叶,
好阿哥只好眼上尝新看看奴。

姐妮走路别回头

姐妮走路别回头,奴阿哥勿勒里眼热内。
米里拣谷壳里拣米勿眼热内一粒稗草籽,象牙筷勿触内黄鱼头。

结识私情隔垛田

结识私情隔垛田,当年思想到今年。
六月里浓霜难见面,黄昏星难到月身边。

结识私情东海东,郎骑白马姐骑龙。
郎骑白马沿街走,姐骑乌龙海当中。

结识私情南海南,南海有只摆渡船。
有心跟郎到对岸,脚踏船头心里慌。
奴拔拔篙子就开船,硬硬头皮撑开船。

结识私情西海西,雄鸡对门喔喔啼。
娘望爹爹早回家,奴望情郎到房里。

另附:结识私情南海南

结识私情结识南海南,南海有只摆渡船,
阿哥阿哥阿肯摆奴娘家去?奴一人钿出还傣俩人钿。

弗要偨钿勒弗要偨钿,只要让我和偨船角落里眠一眠。
眠出男来中状元,眠出女来酒一开。

<div align="right">杨林香唱,蒋培娟记</div>

结识私情北海北

结识私情北海北,拔根木头造幢屋。
要造雕空椽子线香瓦,泥打墙头苦来遮。

戬牢奴肩胛再困歇

困懒咪咪吸筒烟,一跤跟斗跌勒内姐身边。
阿是内昨日夜里酌困醒,戬牢奴肩胛再困歇。

东南风吹起阵阵凉,荡河船上阿姐搭艄棚。
大红肚兜挂勒艄棚上,十里路开阔奶花香。

姐妮生来眼睛弯

姐妮生来眼睛弯,身边常带玉砚台。
姐带砚台郎带墨,干砚研出水浆来。

日落西山渐渐黄

日落西山渐渐黄,小姐妮肩棒打黄狼。
黄狼身小脚短自小会偷鸡,阿奴奴从小就爱郎。

东北风吹起冷飕飕,情郎阿哥立勒浪门外头。
郎啊!郎啊!勿是奴奴心肠硬,小男人困勒里脚跟头。

天上大星对小星,娘房里金叉对画屏。
金漆台子相对银交椅,年轻姐妮对俏郎君。

东方日出彩云多

东方日出彩云多,难看男人讨着俏家婆,

原缸头酒酿别人吃,自家只好添添吃剩下来的酒酿露。

东方日出彩云多,大阿伯搭识弟媳妇.
日里向妹妹、阿哥叫得应天响,夜里向胳牢仔头颈叫好家婆。

结识私情婆媳妇
结识私情婆媳妇,外床媳妇里床婆。
也做儿子也做爷,勿知婆搭媳妇啥称呼。

结识私情姑嫂俩
结识私情姑嫂俩,问内情哥两朵鲜花哪朵香?
嫂嫂是长江里摇船勿怕大风浪,姑娘是下橹就撞死煞浜。

姐妮走路急兜兜
姐妮走路急兜兜,要想寻个大个汉郎头。
奴浜浅勿怪内船身重,戳穿穴底勿要内陪。

南风吹过北风起
南风吹过北风起,小寡妇最怕落雪天。
困勒床浪翻东翻西阴咕咕,缺少丈夫苦黄连。

结识私情矮婆娘
结识私情矮婆娘,一个短来一个长。
顾恋仔亲嘴下身短,对准仔当中两头长。

东风吹起北风冷
东风吹起北风冷,小长年搭识东家大娘娘。
一个是老吃老做开仔饭,一个是暴吃馒头三口生。

惯肩头布衫半件新
惯肩头布衫半件新,情郎阿哥看见笑盈盈。

别人家说啥生仔聪明面孔笨肚肠,伲妹妹是聪明面孔聪明心。

郎唱山歌顺风飘

郎唱山歌顺风飘,下风头阿姐勒里拔稗草。
唱仔一遍二遍唱得奴心里浑淘淘,害得我稗草勿拔拔青草。

天上乌云簿簿栂

天上乌云簿簿栂,娘问囡唔能个骚?
倷若勿骚哪有奴?狭巷里摇船艄接艄。

另附：天上乌云

天上乌云像缸爿,奴拔脱子凤仙拉里种牡丹,细叶头牡丹种勒督高墙浪呀,看花呀容易采花难。

哎!天上乌云薄薄栂哎,奴爷做呀厨子拉里囡当刀,三层头精肉么郎要吃呀,郎吃仔精肉日长精神夜长膘。

<div style="text-align:right">杨林香唱,蒋培娟提供</div>

结识私情乖碰乖

结识私情乖碰乖,踏进门来望灶界。
有人勒搭谈谈家常话,无人勒搭伸手笃桨摸奶奶。

姐妮生来白哀哀

姐妮生来白哀哀,头颈里链条哪里来。
爷无铜钱娘无买,细皮嫩肉换得来。

姐妮生来面皮黄

同柜合桌脚撩郎,左脚撩郎右脚勾郎郎不向。
恨得起来打坏金漆踏板象牙床,十八岁无郎要啥床。

结识私情远迢迢,为仔倷小妹夜夜到。
露水里去仔浓霜里传,伤风咳嗽自家熬。

姐妮生来眼独潭,男长女大勿食囡。
青石上蟛蜞无交夹,只怪伲丈夫困猫团。

姐妮走路笃悠悠,打听问询也要学偷汉。
别人家笃笑奴小黄牛刚刚出角就想打水拖车盘,哪晓得奴步口已经团团转。

姐妮走路妖啊妖,汉郎头跟仔一大淘。
真好像拷干仔鱼潭捉野荡,鳑鲏散鱼样样要。

另附：姐妮生来面孔红

姐妮生来面孔红,人人呀说奴无老公。奴踏板头浪鞋子么无双数,具（柜）台浪帽子呀像烟囱。

姐妮生来面孔黄,奴同台呀吃饭脚撩郎。左脚撩郎右脚勾郎郎弗肯哎,奴眼泪呀汪汪哭进房。

哭进房来自进房,打坏呀梳妆摔坏床。娘问傢囡嗯（女儿）动啥气呀,奴十八岁姐妮无郎要啥床。

姐妮生来细白麻,头浪呀插起十样花。耳朵浪金环么点翠花呀,月白布衫得身褂子。

有色布裙四接角,本色呀裤子么玫瑰花,脚浪乡鞋子么四喜花哇,哪有功夫搭傢吃啥橄榄茶。

姐妮生来眼睛凶哎,奴眼看呀水里勒督虾搞雄。两只箩兜弯弯十指尖尖捉脱傢只长雄虾呀,让傢只雌虾一世无老公。

<div align="right">杨林香唱,蒋培娟提供</div>

日落西山随要快

日落西山随要快,小姐妮打扮立勒大门外。
眼看东家嫂嫂、西家阿姐,从小会做生意。
前门进来,后门出去,夜夜勿落空。
奴是摆好仔滩头也无人买。无人买来要人买,
奴小滩头要挂大照牌,勿管年轻后生年老公公。

有钱无钱,先来替我开开荤。让奴先拉牢一个老主客。

娘问媛妩攀勒啥场化

细叶头凤仙开白花,娘问媛妩摹勒啥场化。
石凳上斩肉尽奈娘看中,张家里有钱郎勿俏。
李家里无钱俏郎君,叫奴媛妩那能活。

要吃黄瓜早搭棚

天上乌云薄薄行,要吃黄瓜早搭棚。
要吃梅子带青摘,要偷私情防后生。

小 敖 郎

屋浪浓霜雪花能格飘,小爱奴娘盖了三条棉被冷水能浇,眼窥天浪七簇星能格密,阿奴奴房中无不火来烧,三朝迷露减一朝霜,香油瓶相对小爱奴娘梳妆台浪包花缸,披头散发奔到娘房中,大哥哥有嫂奴无郎。

走进娘房哭哀哀,无事形形说出来,红红绿绿花线才是爹娘买,小爱奴娘爱是贪花身要伤。

走进娘房哭哀哀,无事形形说出来,小爱奴娘存是私房铜钿来买棺材,勿要忙来勿要慌,等到吾笃大哥大嫂回转给你出帖配成双,要配南村头浪新造房子黄窗瓦,清明出帖重阳嫁,还有二年好风光。

结识私情阿勿蒲,荷叶包提提就要穿,毒蛇出世配打杀,韭菜逢春配割脱头,小爱奴娘算是梳妆台香油瓶,油瓶塞子塞得紧,情哥郎一到就要穿。

结识私情阿勿蒲,铁棒磨针姐心算,春二三月叶放青,算命先生踏进奴门,大指头抬抬,小指头抢抢,算到十八岁出贴,二十岁嫁,还有二年好风光。

春二三月暖洋洋,小爱奴娘着是漂白布单衫胸前两奶紧绑绑,眼窥南村头浪二十岁后生令令阿哥多的是,阿奴奴胸前两奶无人来碰。

抬轿抬到西花厅,西花厅摆酒摆得闹盈盈,十六回迁四汤炒,四汤四炒还有小点心,婆婆出嘴问新人,西花厅坐是一个啥等人,是个亲戚留吃饭,是你朋友留点心。新人出嘴回婆婆,西花厅坐是伲隔壁老伯伯笃大哥哥,前三

年在杭州城里,丁香弄里,吃过三年饭,如今到此地来望妹夫,婆婆肚里笑盈盈,杀猪杀羊闹盈盈,十六回迁四汤炒,四汤四炒还有小点心。

小妹肚里意志好,挑奴情哥吃一饱,道士鼓手滴嗒滴嗒吹,小爱奴娘同台同凳同吃饭,情哥郎一世悟着本毫分。

小妹肚里意志深,挑奴情哥吃一顿,道士鼓手滴嗒滴嗒吹,吹得送出奴外墙门,水牛筋爬藤节节稀,香花脱柄断肠跟。

十 送 郎

送郎送到枕头边,亲嘴摸奶咬散舌尖年,
姐叫情哥再眯歇,情哥一觉还困着,醒转来勒伲姐身边。

送郎送到床檐浪,情哥扳牢床檐望三望,
望得情哥头浪三点双行汗,姐落起来泡一碗人参汤。

送郎送到下踏板,情哥谷嘴吐笃痰,
娘问女儿啥格响,老鼠偷油撂下来。

送郎送到房门前,情哥哥拾到大铜钿,
大铜钿上四个字,五子登科万万年。

送郎送到窗户边,情哥碰到棒断头,
娘问女儿啥格响,奴日晒衣衫忘记收。

送郎送到下场头,情哥踢着牛桩头,
娘问女儿啥格响,走过人狗咬笃砖头。

送郎送到半弄堂,劈面碰着黄二胖,
手拿三百洋钿黄二胖,阿哥买酒吃,奴小小年纪学送郎。

送郎送到小石桥,三块石头四根桥,
天上一对黄莺飞过无好话,郎朝东来姐朝西。

送郎送到勿送哉,问声你情哥几时来,
奴正月里勿来,二月里来,三月里桃花朵朵开,
四月里蔷薇村村有,五月石榴拣红采。

结识私情东海东

嗨,
结识私情结识东海东哎,郎骑呀
白马姐骑龙呀。
郎骑白马拉里沿江走呀,
姐骑呀乌龙海当中。

嗨,
结识私情结识南海南哎,南海呀
是有一个大竹园,
三月四月么挑笋卖啊
五月六月卖稠杆。

嗨,
结识私情结识西海西哎,寄信么
叫郎呀讨亲妻。
生病服侍么亲妻好呢,
私情么望病脚头稀。

嗨,
结识私情结识北海北哎,把一根
木头来打大船。
郎打大船拉里姐修缝,
驶来呀驶去好顺风。

结识私情结识隔条桥

嗨,

结识私情结识隔条桥喂,到郎个呀,
衣衫呀姐个包。
路浪海人问得滴滴阿是亲姐妹呀,
侬恩爱呀私情送过桥。

嗨,
结识私情结识远道道,我会呀仔傢,
小妹么夜夜跑。
露水里向出去浓霜里转啊,
侬伤风呀咳嗽自家熬。

嗨,
结识私情总覅结识白婆娘①,白格呀,
婆娘不及黑个香。
你但看冬瓜削皮一道水么,
黑皮枣子里得核来香。

嗨,
结识私情总覅结识壮婆娘,壮格呀,
婆娘不及瘦个香。
你但看肥肉吃仔三块呀打回漂,
猪爪子咬咬呀骨头香。

结识私情结识相门东,侬十月里向,
抱着一个小孩童。
路浪海人问你滴滴阿是亲生子啊,
家鸡生蛋野鸡用。

① 杨林香唱的版本如下：结识仔个私情么,总弗要结出白婆娘。白个婆娘弗及黑个香,待看冬瓜削皮一滴水啊,黑皮枣子连搭核来香。(蒋培娟提供)

嗨,
结识私情结识姐妹俩哎,倷两朵呀,
鲜花么哪朵香?
清水里红菱要拣嫩格好吃呢,
沙角菱剥剥老来香。

嗨,
结识私情结识姑嫂俩哎,两朵呀,
鲜花么哪朵香呀?
直萁花来向是空心多格,
木樨花身小满园香。

<div align="right">吴叙忠唱,王小龙记</div>

私 情 五 更

私情要唱头一更,小妹房中粉花香,红绿的被头一样长,绣花枕头恁漂亮。

私情要唱二更头,玉手弯弯当枕头,红灵灵舌头伸在郎嘴里,好像蜜饯砂糖甜酒酿。

私情要唱三更头,郎叫姐来叠被头,姐叠被头郎来看,伤风咳嗽姐担待。

四更里来化浓霜,姐叫郎来穿衣裳,脚上鞋子身上短衫裤子穿穿好,勿要到小妹房中讲是非。

五更鸡叫喔喔哩,茶不得橄榄青梅甜,手里拿起小小羊毛笔,写定你哥哥今夜去几时来。

正月不来二月来,三月桃花处处开,四月橡皮春春有,五月石榴拣红采。

连搭倪黄头发小姑娘三十个,挨着大月轮回来。

细叶头冬青开白花

细叶头冬青开白花,娘问女儿嫁不勒啥场化(地方)?娘啊娘啊砧凳板上切肉就倷娘看。

张家里有钿么郎不俏,李家里无钿俏郎君。娘啊娘啊阿好让奴日里三

顿茶饭张家里吃,夜里一嗯李郎君。

<div align="right">杨林香唱,蒋培娟记</div>

姐妮走路傲了傲

姐妮走路傲了傲,问俅小姐能个骚?奴骚搭弗骚不伤俅阴丧事,俅弗要起一思痨勒二思痨(相思病),思痨毛病看弗好,圆药吃忒二斗半,草头方吃忒六荷包,长江里好水全煎干,药渣渣督断太湖梢。

<div align="right">杨林香唱,蒋培娟记</div>

第七节 儿 歌

捉 蛤 蟆

嘤溜嘤溜踏水车,水车沟里一条蛇。
游来游去捉蛤蟆,蛤蟆䒕捉着,
野菱触仔脚,要到先生家里去讨膏药,
膏药䒕讨着,烂脱半只脚。

阿姨长、阿姨短

阿姨长,阿姨短,阿姨头上一只碗,
碗里有根萝卜干,吃来吃去吃勿完。

月 亮 亮

月亮亮,作打打,抱个囡囡出了来白相相,
拾着钉头拔管枪,戳杀蜻蜓无肚肠,
肚肠挂勒隔壁枪篱上,拔勒老鹰啄去做道场,
道场阿好看?勿好看。唯亭娘娘骑只马来看。
阿好看?勿好看。就剩隔壁老太婆无不看。

嘤溜嘤溜踏水车

嘤溜嘤溜踏水车,水车沟里一条蛇。
游来游去捉癞蟆,癞蟆躲在青草里,

青草开花结牡丹,牡丹娘子要嫁人,
石榴姐姐做媒人,媒人到,
哭唠叨,哭仔三声就上轿。

小辫子笃笃甩

小辫子,笃笃甩,
要吃饭,走上来。

摇到外婆桥

摇摇摇!摇到外婆桥。
外婆看见眯眯笑,买条鱼烧烧。
头勿熟,尾巴焦,
盛勒碗里跳三跳,吃得宝宝眯眯笑。

小人要唱小山歌

小人要唱小山歌,蚌壳里摇船出太湖,
燕子衔泥堆断海,鳑鲏鱼跳过洞庭山,洞庭山跌倒奴来搀。

点点脚板

点点脚板,跳过南山,
南山不倒,水落金鸡,
汤罐模样,鼓手缩脚。

笃笃一更天

笃笃一更天,笃笃二更天,
夜壶小鸡拌拌拢,阎王小鬼出世哉!

钢铃铃马来哉

钢铃铃,马来哉!
隔壁大姐转来哉,啥个小菜?

茭白炒蛋,田鸡踏杀老鸦,

老鸦告状,告拨和尚,

和尚念经,念拨观音,

观音买布,买拨姐夫,

姐夫关门,关着苍蝇,

苍蝇坏屁,坏得满地,吞杀隔壁老土地。

阿三星吃糠饼

阿三星,吃糠饼,

糠饼甜,买斤盐,

盐会咸,买着篮,

篮会漏,籴升豆,

豆会香,买块姜,

姜会辣,买只鸭,

鸭会飞,买只鸡,

鸡会啼,买只犁,

犁会走,买只狗,

狗会咬人,咬脱俫格脚跟。

萤火虫夜夜红

萤火虫,夜夜红。

红绿灯,水绿裙。

公公挑担买胡葱,婆婆接绩鞔灯笼,

婆婆烧饭公公吃,吃着一粒壳,打得婆婆痛痛哭。

樱河近,踏垛近

樱河近,踏垛近,

花花轿子,对大门,

长手巾挂房门,短手巾揩台凳,

揩得金亮亮,银亮亮,姊妹三个一样长,

大姐嫁勒花园里,二姐嫁勒堂鸣上,三姐无人要,
借顶花花轿,抬到三木桥,
山门堂堂开,老虎丢出来。

碰 碰 门

碰碰门,啥人?
河南张小弟。作啥?
堆火。堆火得作啥?
寻引线。寻仔引线作啥?
绗叉袋。绗仔叉袋作啥?
掼磨石砖。掼仔磨石砖作啥?
磨作刀。磨仔作刀作啥?
劈细篾。劈仔细篾作啥?
箍蒸笼。箍仔蒸笼作啥?
炗糕。炗仔糕作啥?
到阿娘笃去。哪哼上去?
金家里借部金车,银家里借部银车,行哩行哩车上去。哪哼下来?
阿娘房里东揩揩,西揩揩,揩决红绿布头缘下来。红绿布头介?
拨勒换糖佬佬换仔去哉。换糖佬佬介。东蹀角落,西蹀角落,蹀煞脱哉。换搪佬佬格扁担介?
东撑西撑,撑断脱哉。扁担头介?
烧仔灰哉。灰介?
垩仔田哉。垩格啥个田?
棉花田。棉花介?
纺仔纱,织仔布哉。布介?
拨勒隔壁大姐做仔花花布衫哉。隔壁大姐介?
东淘米,西淘米,拨勒红眼睛鳊鲏衔仔去哉。啥个棺材?
麦柴管棺材。啥个哭?
蚊子哭。蚊子哪哼哭?
嘤哩嘤哩哭。啥个戴孝。啥个扛棺材?

长脚蚂蚁扛棺材。棺材介?

指甲缝里葬脱哉。

痱　瘰

鸭痱瘰,红杨梅。

鸭痱奇乖,蚂蟥攀脚,

螺蛳游背心,鳑鲏挖眼睛。

癞痢癞,偷鸡杀

癞痢癞,偷鸡杀,

偷仔鸡来棚里杀,刀钝鸡叫,

引得癞痢头笃娘娘哈哈笑。

癞痢癞得蹊跷

癞痢癞得蹊跷,阳澄河里去轧草,桴脱只凉帽。

"岸上嫂嫂,脱奴撩撩。"

"杀杀俫个千刀,亦勿是俫家小。"

俫姓啥

俫姓啥? 我姓李。

李啥? 李太白。

白啥? 白牡丹。

丹啥? 丹成十九天。

天啥? 天地小人王。

王啥? 王伯劳。

劳啥? 老寿星。

星啥? 星过场。

场啥? 长生果。

果啥? 古老钱。

钱啥? 钱猢狲。

狲啥？孙行者。

者啥？周皮匠。

匠啥？象牙筷。

筷啥？筷箸笼。

笼啥？龙取水。

水啥？水塔白。

小 猫 咪 咪

小猫咪咪，明朝初二，

买斤荸荠，送拨阿姨。

阿姨长，阿姨短，阿姨头上有只碗，

碗里有块萝卜干，吃来吃去吃勿完。

排排坐，吃果果

排排坐，吃果果。

隔壁大姐转来割耳朵。

称称看，二斤半。

烧烧看，三大碗，

爷一碗，娘一碗，

还剩一碗吃勿完，门旮旯里祭罗汉。

罗汉勿吃荤，豆腐面筋囫囵吞。

大红肚兜银链条，包金压发是头钗。

小奶奶头卜卜翘，姆妈告奴偷老老。

鸟鹊鸟鹊疙噜哆

鸟鹊鸟鹊疙噜哆，人人说奴姐妹多，奴十个姐妹啥个多？！

头姐嫁个堂鸣郎，咪哩吗啦吹进房。

二姐嫁个裁缝郎，布头布角拼件新衣裳。

三姐嫁个豆腐郎，豆腐浆水汰衣裳。

四姐嫁个捉鱼郎，鱼头鱼脑吊鲜汤。

五姐嫁个种田郎,陈柴陈米陈砻糠。
六姐嫁个杀猪郎,割块猪油滚血汤。
七姐嫁个厨师郎,红烧蹄子白笃肠。
八姐嫁个山歌郎,困勒床上一道唱。
九姐嫁个砟柴郎,做仔鞋子自家绱。
十个姐妹十个郎,个个都有好行当,一生一世吃勿光!

阳山头上一根藤

阳山头上一根藤,务条藤浪挂铜铃,
风吹藤动铜铃响,风停藤停铜铃停。

阳山头上一棚鸡

阳山头上一棚鸡,开出来末蓬蓬飞,
有娘小鸡跟娘去,无娘小鸡苦凄凄。

阳山头上一棵松

阳山头上一棵松,摇摇摆摆像条龙,
青龙翻身要落雨,小姐妮翻身想嫁人。

赖学精

赖学精,白虱叮,
倒说先生无良心。

问末勿肯问

笨末有点笨,问末勿肯问,
说说俚末恨,弄弄末就要钝。

唱支山歌宝宝听

唱支山歌啥人听,唱支山歌宝宝听,
宝宝肚里甚聪明,头上出仔弯弯角,鼻头管里穿麻绳。

十 字 叹

一貌堂堂,二日无光,
三餐不吃,四肢无力,
五官勿灵,六亲无靠,
七窍不通,八面威风,
久坐不起,实在无力。

小人要唱支小山歌

小人要唱支小山歌,蚌壳里摇船出太湖,
麻雀踏塌玄妙观,蚂蚁上山捉老虎。

一支山歌乱说多

一支山歌乱说多,油煎豆腐骨头多,
太湖当中挑野菜,大尖顶浪摸田螺,
摸格田螺笆斗大,摆勒摇篮里骗外婆。

光头囡囡快活多

光头囡囡快活多,出门唱支响山歌,
手里拿副金弹子,百花园里打鸳鸯,
打着雄格烧来吃,打着雌格当作小家婆。

蚌壳里摇船出太湖

蚌壳里摇船出太湖,先养我来慢养伲大哥哥,
娘舅困勒摇篮里,我脱伲外婆换尿布。

北寺宝塔噱立尖

北寺宝塔噱立尖,戳穿天,
天落雨,地浪都是烂污泥。

痫痫痫偷鸡杀

痫痫痫偷鸡杀,偷仔鸡勒哪里杀?

偷仔鸡勒房里杀,刀末钝、鸡末叫,
引得癞痢家婆笑哈哈。

姐姐头浪顶只碗

姐姐长,姐姐短,
姐姐头浪顶只碗,
碗里一块萝卜干,
吃仔三年吃勿完。

一 箩 麦

(注:一箩麦是双人相互拍掌的游戏。)
一箩麦,二箩麦,三箩开手打荞麦,
霹雳拍,霹雳拍,大家来打麦,
从前主吃,现在自己吃。

天 浪 一 只 鹤

天浪一只鹤,地浪一只鹿,鹤天鹿地鹤对鹿。

烘隆烘隆烧狗肉

烘隆烘隆烧狗肉,
狗肉香,买块姜,
姜味辣,辣刹河里一百只鸭。

踣 踣 脚 背

踣踣脚背,跳过南山,
南山扳倒,水龙甩甩,
新官上任,旧官请出。
木渎汤罐,勿知烂脱落里一只小拇脚趾头。

百 脚 夹 板 壁

百脚夹板壁,板壁夹百脚,

板壁夹百脚,百脚夹板壁。

冬 瓜 冬 瓜

冬瓜,冬瓜,两头开花,
一口气念完三十六个冬瓜,冬瓜、冬瓜、冬瓜……

麻姑仙,蘑菇鲜

麻姑,蘑菇,麻姑吃蘑菇,
麻姑仙、蘑菇鲜。
麻姑仙说"蘑菇鲜"。

苏 州 玄 妙 观

苏州玄妙现,东西两判官。
东判官姓潘,西判官姓管。
东判官手里拿块豆腐干,西判官手里拿块萝卜干。
东判官要吃西判官手里的萝卜干,西判官要吃东判官手里的豆腐干。
东判官勿肯拔西判官吃豆腐干,西判官勿肯拔东判官吃萝卜干。

一个驼子挑担螺蛳

一个驼子,挑担螺蛳,
一个胡子,骑只驴子,
胡子个驴子,撞翻仔驼子个螺蛳,
挑螺蛳个驼子,拉牢仔骑驴子的胡子,
驼子要胡子赔螺蛳,胡子要驼子赔胡子。

第八节 历 史 传 说 歌

八 仙 歌

铁拐李先生道行高,汉钟离盘石把扇摇。
吕洞宾肩背青锋剑,张果老骑驴过仙桥。

曹国舅手执阴阳板,韩湘子云中吹玉箫。
何仙姑手执金莲蓬,蓝采和花篮献蟠桃。

<div style="text-align: right">《胜浦镇志》第 253 页</div>

十 字 写

一字写来一划长,肩背琵琶赵五娘。
雪娘刺死汤裪裱,莫成替主莫泰昌①。

二字写来二弟兄,秦叔宝相对尉迟恭,
小秦王落难献金龙,薛仁贵跨海去征东。

三字写来三划长,刘备张飞关云长。
曹操看得龙驹马,战鼓三通斩蔡阳。

四字写来四角方,韩信点兵斩霸王。
霸王自刎乌江口,韩信功劳一大桩。

五字写来像云天,秦桧奸贼害岳飞。
害了岳飞父子三条命,到后来活捉长十坡。

六字写来散纷纷,杨继盛写本未到京。
严嵩做官无道理,假传圣旨斩忠臣。

七字写来一脚挑,关老爷上马手提刀。
赵子龙杀出军百万,张飞喝断霸陵桥。

八字写来像眉毛,杨五郎出家做和尚。
五台山上会师父,弟兄相会杨六郎。

① 《胜浦镇志》作"一字写来一划长,赵匡胤千里送京娘。京娘送到京城里,还送哥哥八百里。"

九字写来一脚钩,朱太祖落难去看牛。
三十六岁坐龙庭,一统山河定太平。

十字写来穿背心,武大郎出门卖烧饼。
潘金莲结识西门庆,武松杀嫂去充军。

《胜浦镇志》第 254—255 页

十只台子

(春调)

第一只台子四角方,岳飞枪挑小梁王。
武松手托千斤石,姜太公八十遇文王。

第二只台子凑成双,辕门斩子杨六郎。
诸葛亮要把东风借,三气周瑜芦花荡。

第三只台子桃花红,百万军中赵子龙。
文武全才关夫子,连环巧计是庞统。

第四只台子四角平,吕蒙正落难破窑里蹲。
朱买臣落难上山砍柴卖,何文秀落难去唱道情。

第五只台子五端祥①,莺莺小姐夜烧香。
红娘月下推梯子,勾引张生跳粉墙。

第六只台子荷花放,阎婆惜活捉张三郎。
宋公明踏平梁山郎,沙滩救驾小秦王。

第七只台子是七巧,蔡状元起造洛阳桥。
观音龙女来作法,四海龙王早来潮。

① 《胜浦镇志》作"是端阳"。

第八只台子只只好,昆仑月下闹江啸,
笔断①阴阳包文正,张飞大闹长板桥。

第九只台子菊花黄,王婆药杀武大郎,
潘金莲结识西门庆,武松杀嫂嫂心慌。

第十只台子唱完成,唐僧西天去取经,
孙行者领路前头走,山中碰着②妖怪精。

《胜浦镇志》第 255—256 页

十 双 快 靴

第一双快靴一色青,姐送双快靴结私情。
上头要绣一马双驼③龙官宝,下头要绣五虎平西小狄青。

第二双快靴二条梁,姐绣快靴郎打样。
上头要绦赵匡胤千里金娘送,下头要绣磨坊产子李三娘。

第三双快靴三去才,姐绣快靴郎跟关。
上头要绣桃园结拜三结义,下头要绣梁山伯相对祝英台。

第四双快靴四季花,四季花里分上下。
上头要绣杨四郎番邦招驸马,下头要绣薛仁贵百日两头双救驾。

第五双快靴五色样,姐绣快靴郎打样,
上头要绣五子平胥④盗关来出罪,下头要绣张生月下跳粉墙。

第六双快靴六谷分,六样颜色绣成功。
上头要绣一个卖油郎,下头要绣牛郎织女渡鹊桥。

① 《胜浦镇志》作"文断"。
② 《胜浦镇志》作"山中独是妖怪精"。
③ 《胜浦镇志》作"驮"。
④ 应为"伍子胥"。

第七双快靴七朵花,玲珑七巧手里拿。
上头要辨卢俊义私通梁山上,下头要转薛丁山偷看樊梨花。

第八双快靴八神仙,八仙上寿闹罗天,
上头要绣孙行者大闹天宫里,下头要绣白娘娘偷看许仙官。

第九双快靴九重阳,九九八十一正绣开声场。
上头要绣九头狮成双对,下头要绣二十八宿闹昆阳。

第十双快靴绣完成,送畀①情哥不嫌轻。
上头要绣三笑姻缘唐伯虎,下头要绣私订终身霍定金。

十双快靴十样名,送畀情哥结私情,
小妹千针万刺绣来好,情哥勿要嫌礼轻。

<div align="right">《胜浦镇志》第 256 页</div>

东乡十八镇

正月梅花开动头,杭州城里独出丝棉绸。
织造龙衣龙袍鳞拨勒万岁着,文班好戏在苏州。

二月杏花白如霜,崇明细布着船装。
杭州城里出仔拈香客,小东门出片香坊。

三月桃花暖洋洋,上山头竹笋有名乡。
徽州茶叶天下晓,凤凰山搭起紫荆棚。

四月蔷薇像胡椒,南大桥独出水蜜桃。
青皮甘蔗塘西出,水红菱出在五龙桥。

五月石榴心里黄,□□独出赤砂糖。

① 畀,bì,/peh/(43),给予。

东城里出仔生丝线,口吃鲜鱼□板黄。

六月里水面上开荷花,南桥独出大西瓜。
雪白洋洋嫩藕车坊出,碰省桥独出黄皮瓜。

七月凤仙七秋凉,小麦柴凉帽出丹阳。
荷花包手巾安亭出,锉刀锯子在南翔。

八月丹桂木樨黄,绢头海衫出松江。
雪白洋洋蒸粉丹徒出,印花蓝布出松江。

九月桂花秋风起,金华火腿出澜溪。
阳澄湖独出金爪大闸蟹,沿江边出对焦鳗鲡。

十月芙蓉引小春,东海独出大河豚,
双档头粮船正登来去塘里哗啦啦过,三连头篷布绕仔根紫荆藤。

十一月雪花像拂旗,周东独出大雄鸡。
雄鸡摆勒何家堤,何家独出大雌鸣。

十二月蜡梅花开,细脚小猪出常州。
上常州呢下常州?三声两句讨绕头。
苏州城中赛可一只花油盏,北寺塔赛可火煤头。

十三月里有花花开,姜太公搭起钓鱼台。
三尺钓竿七尺线,愿者顺手甩上来。

新十把扇子

第一把扇子是竹台,轻轻地扇出凉风来,
扇是半年零六月,丢落扇子菊花开。

第二把扇子拍拍胸,又遮回头又扇风,

日里放在香房里,夜里用来赶蚊虫。

第三把扇子姐姐还,茶花迎起十六花儿开,
奴奴拥对梁山伯,我兄拥对祝英台。

第四把扇子是蚊香,扇面扇进吕纯阳,
东面扇进孟姜女,西面扇不着范许良。

第五把扇子五端阳,许仙官结识白娘娘,
小青青说话做媒人,法海禅师弄花样。

第六把扇子扇方卿,姑娘屋里借花银,
势利姑娘赶出门,陈御司骑马追到九松亭。

第七把扇子七秋凉,唐伯虎三笑点秋香,
李俊成亲卷包逃,老太太发令追秋香。

第八把扇子香阵阵,潘金莲结识西门庆,
王婆药死武大郎,武松杀嫂请邻居。

第九把扇子九金龙,秦香莲寻夫到京中,
陈世美不进前妻房,包龙图杀脱状元郎。

第十把扇子唱完成,洛阳才子文必正,
送花大堂定终身,火烧堂楼逃出门。

忍 字 高

忍字高来忍字高,忍字头上一把刀,
哪个不忍把难招,唱段忍字供参考。
我说这话你不信,几比古人对你说,
苏秦能忍锥刺股,六国宰相他为高。

韩信能忍钻胯下,脚踏祥云任逍遥,
吕正能忍性大高,富贵都从忍上熬。
也有古人不能忍,个个临死无下落,
庞涓不忍招敌箭,马灵道前五牛拉。
黄羊不忍摆阴阵,千年道行命难逃,
霸王不忍乌江口,盖世英雄一旦抛。
吕布不忍貂蝉戏,白门楼前人头割,
周瑜不忍三口气,死到八门撇小乔。
石崇豪富不能忍,万贯家业一笔销,
奉劝君家想一想,哪个不忍能长活。
当今皇上也要忍,十万江山做得牢,
朝卿驸马也要忍,金枝玉叶陪伴着。
六武大臣也要忍,后来居上品级高,
士农工商也要忍,哪个不忍就出错。
学生能忍寒窗苦,不愁金榜独上鳌,
农民能忍勒劳动,不愁丰收多打粮。
手艺能忍勒艰苦,不愁四海财各标,
生意能忍要和气,招财进宝利润超。
穷也忍来富也忍,各行各业都忍着,
穷人忍着不愁富,吃苦耐劳莫心焦。
富人忍着家业保,高枕无怨睡得着,
父母能忍儿女孝,儿女都忍孝名高。
夫妻能忍恩爱重,句把言语少计较,
妯娌能忍家不散,免得大夫把闷操。
当家能忍家常事,一年四季多干活,
亲戚能忍常来往,婚哀嫁娶莫推托。
邻居爷们也要忍,僻拐弄空翻脸多,
出门在外也要忍,免得生地惹风波。
酒色财气四个字,哪个不忍就出错。
酒后无猿能惹祸,吃酒不如早睡觉。

贪色多了损身体,野花不采是正条,
无意之财不可取,穷了不如苦熬着。
闲事闲非少去管,少生闲气身安乐,
推弄装哑不当傻,得过且过寿星高照。
尖刀滑流不为好,人不知道天知道,
天也不亏好人心,好事孬事尽你做。
善恶到头总有报,迟早迟晚都我着,
忍字为高一小断,留落众人供参考。

第九节 其 他

春二三月说春景

春二三月说春景,春树春花春草生,
春宾春客正好把春游,遇喜并足十分春。

<div align="right">《胜浦镇志》第 246 页</div>

孟姜女过关寻夫

<div align="center">（春调）</div>

正月梅花是新春,家家户户点红灯。
别人丈夫团圆叙,孟姜女丈夫去造长城。

二月杏花暖洋洋,燕子双双到南海。
燕窝修得端端正,对对双双飞下翔。

三月桃花是清明,家家户户去上坟。
别人家坟上有白纸烧,奴孟姜女坟上冷清清。

四月蔷薇养蚕忙,姑嫂双双去采桑。
桑篮挂在桑树上,揩一把眼泪捋一把桑。

五月石榴是黄梅,黄梅发水好思量。

别人家田里都有黄秧种,奴孟姜女格田里草成堆。

六月荷花热难当,蚊虫飞来叮胸膛。
宁愿叮奴千口血,莫叮丈夫范喜良。

七月凤仙七秋凉,孟姜女替夫缝衣裳。
针线刺到衣边上,刺奴心肺牵是奴肠。

八月里来木樨花开,洋常小燕脚霜来。
闲人只说闲人话,哪有闲人带信来。

九月里菊花是重阳,重阳美酒菊花香。
满满斟杯奴勿喝,思念是丈夫范喜良。

十月芙蓉稻上场,牵砻甩稻忙杀哉。
十亩好田收是二斗半,大男小女哭暧暧。

十一月里雪花飞,孟姜女千里送寒衣。
前面乌鸦来领路,哭到长城好团聚。

十二月里蜡梅过年忙,杀猪宰羊闹仓仓。
别人家都有猪羊杀,奴孟姜女过年冷冰冰。

<div align="right">《胜浦镇志》第 257 页</div>

十二月花草虫豸山歌
（夜夜游调）

正月梅花阵阵香,螳螂叫船游春行。
蜻蜓相帮来摇船,蚱蜢哥掮篙当头撑。

二月杏花朵朵开,蜜蜂开起茶馆来,
梁山伯旁边冲开水,坐柜台小姐祝英台。

三月桃花满树红,来一位茶客石胡蜂。
决力蝗谈起家常事,忙得打拳虫勿停动。

四月蔷薇朵朵开,蚕宝宝吐丝上山来,
蚊子夜游管生做,苍蝇回头明朝来。

五月石榴一点红,洋蝴蝶躲勒花当中。
知老泉爬在树上哀哀能哭,地鳖虫吓得勿敢动。

六月荷花结成莲,纺织娘蹲在房中哭青天。
蚱蜢哥哥来相劝,唧蛉子常蹲姐身边。

七月里来凤仙开,吓得田鸡跳起来,
萤火虫提灯前头照,壁虎沿墙游进来。

八月里来木樨香,叫哥哥下山偷婆娘。
廊檐头蜘蛛偷眼看,结识私情纺织娘。

九月里来菊花黄,出兵打仗是蚂蟥。
背包蜒蚰来督阵,千万个蚂蚁出兵房。

十月芙蓉应小春,青蛙田鸡要嫁人。
金钱乌龟做媒人,香蜒虫独出臭名声。

十一月里茶花开,蛱虱卖狠摆擂台,
红头百脚前头走,灰骆驼欺人打上来。

十二月里蜡梅黄,跳蚤想起开典当。
壁虱搭俚做朝奉,白虱当件破衣裳。

《胜浦镇志》第 258 页

另附：十二样花名三十二样虫豸

正月梅花阵阵香,螳螂叫船游春行。
蜻蜓相帮来摇船,蚱蜢当篙把船行。

二月杏花白淡淡,蜜蜂摆起茶馆台。
梁山伯相帮倒开水,坐帐先生祝英台。

三月桃花朵朵开,来位茶客石胡蜂。
结力黄谈谈说说家常事,蟋蟀无毛难过冬。

四月蔷薇满地开,蚕宝宝吐丝上山来。
蚊子夜夜用生做,苍蝇困觉明朝来。

五月石榴红似火,洋蝴蝶躲勒花当中。
知了全高声活口下煞,地鳖虫吓得弗敢动。

六月里荷花结莲心,织布娘房中哭青天。
哥儿哥哥来相劝,唧蛉子常蹲勒姐身边。

七月凤仙杆子青,癞团发急进大门。
萤火虫梅花前头行,壁虎挖洞跳墙头。

八月木樨满园香,叫哥哥出外偷婆娘。
廊檐上蜘蛛偷偷看,结识私情纺织娘。

九月里来菊花黄,出兵打仗是蚂蟥。
头包蜒蚰来背纤,千万蚂蚁不出兵。

十月芙蓉迎小春,青蛙田鸡泥里蹲。
好人乌龟救穷人,香娘虫出仔臭名气。

十一月里水仙开,夹虱仍旧摆擂台。
灰骆驼出兵打过来,红头百脚来咬一口。

十二月蜡梅花满园,跳蚤圆圆开典当。
壁虱裁缝做衣裳,白虱养壮勒里线缝里。

<div style="text-align:right">杨林香唱,蒋培娟提供</div>

五更梳妆台

一更里来,小小梳妆台呀。玉手哪弯弯末,思想金凤彩。金彩凤彩彩在鞋妆台呀,耳听得小随郎跑进我房来嗳呀。叫娘姨,买一杯酒来洒,待奴奴手提玉之壶,买一杯酒来洒呀,教我的郎来三杯恩情之过酒呀,切不过在外忘记我小辣呀。

二更里来,叫一声傣恩妹,奴劝傣空头相思中要丢丢开呀,我蹲在上呀上海滩呀,赚是哪的洋钿钞票没寄到傣家里来。小朋友门前勿说真心话呀,家主婆盘问奴也勿肯说出来呀。

三更里来,我情郎面皮黄,面黄哪格肌瘦所为哪一桩。情哥哥的毛病是有十分重呀,请一位好医生开一张妙单方,千呀千不开,万呀万不开,大不开到上海照出格种毛病来呀,情哥哥的毛病不是奴小妹害呀,小妹妹服侍傣替死也应该呀。

四更里来说出真情来,手弯哪末手儿末双节膝跪下来,祝告空中保全傣郎生命呀,公婆要孝敬,夫妻要恩爱,奴搭傣露水里夫妻永远拆勿开呀,活在阳间困在一横头呀,死在哪阴间末同坟隔棺材呀。

五更里呀天呀天平亮,奴劝傣恩妹妹眼泪水勿必滴点落下来,手拿罗裙擦一把眼泪水呀,问一声傣情哥哥今朝去是几时来呀,多得是一礼拜,少得是二三天,就要回到傣家里来呀。

送奴的郎来送到梳妆台,待小妹抽开抽屉拿出拾圆大洋来,五块畀勒傣情哥哥路浪用呀,还有五块末买票到上海呀。

送奴的郎来送到天井边,待小妹推开纱窗两眼看青天,天老爷为啥勿落雨呀,倘就是落雨末,留郎蹲几天。

送奴的郎来送到大门边,大门哪外世末实在闹欢天呀,两边店家摆得无其数呀,问一声俫情哥哥啊要去买香烟。

送奴的郎来送到马路浪,马路浪戏馆末多得交交关,昨夜里做格狸猫换太子呀,卜拢咚,枪挑一个严寿生呀。

送奴的郎来送到十里火车站,特特哪快车末辣驾开过来,看一看钟点,十二点零五分,奴搭俫恩妹妹把个一同行呀。

<div style="text-align:right">《胜浦镇志》第 258—259 页</div>

十姐梳头

头姐(呀)梳头爱(呀)爱插花,隋炀皇帝看琼花,(啷呀)保驾就是李元霸,(喂呀喂得儿喂呀,啷呀)保驾就是李元霸。

二姐(呀)梳头(呀)二(呀)二月中,刘备张飞赵子龙,(啷呀)孔明勒里借东风,(喂呀喂得儿喂呀,啷呀)孔明勒里借东风。

三姐(呀)梳头三(呀)三月三,三人同发虎牢关,(啷呀)张飞勒里竭声喊,(喂呀喂得儿喂呀,啷呀)张飞勒里竭声喊。

四姐(呀)梳头养(呀)养蚕忙,杨五郎落发做和尚,(啷呀)保驾就是杨六郎,(喂呀喂得儿喂呀,啷呀)保驾就是杨六郎。

五姐(呀)梳头五(呀)五端阳,许仙官结识白娘娘,(啷呀)小青青勒里做梅香,(喂呀喂得儿喂呀,啷呀)小青青勒里做梅香。

六姐(呀)梳头似(呀)似火烧,关老爷上马手托刀,(啷呀)曹操逼走华容道,(喂呀喂得儿喂呀,啷呀)曹操逼走华容道。

七姐(呀)梳头七(呀)七秋凉,唐伯虎叫船游春行,(啷呀)秋香打扮一同行,(喂呀喂得儿喂呀,啷呀)秋香打扮一同行。

八姐(呀)梳头木(呀)木樨香,何文秀落难枯庙蹲,(啷呀)后来折桂登金榜,(喂呀喂得儿喂呀,啷呀)后来折桂登金榜。

九姐(呀)梳头菊(呀)菊花黄,小方卿落难走街坊,(啷呀)后来考中状元郎,(喂呀喂得儿喂呀,啷呀)后来考中状元郎。

十姐(呀)梳头十(呀)十芙蓉,薛仁贵跨海去征东,(啷呀)军师就是徐茂公,(喂呀喂得儿喂呀,啷呀)军师就是徐茂公。

<div style="text-align:right">《胜浦镇志》第 259—260 页</div>

西湖栏杆叹十声

女：西湖栏杆叹第一声，鸳鸯哪枕上末劝劝吾郎君，路浪响的鲜花不要去采，乘轮船上火车自己要当心，依呀依得儿喂，说给俫郎来听，小妹妹的说话末，句句是真心，现有一个贤妹妹，搭俫痴心着意人。

男：西湖栏杆叹第二声，贤妹妹不必要常挂在俫心。路上的鲜花哪有工夫去采，乘轮船上火车自己会当心，依呀依得儿喂，说给俫小妹妹听，我也哪不是末七八岁的小学生。

女：西湖栏杆可叹第三声，昨日仔夜里响，啥人来碰门，正当奴想困外面有人影，有个哪小滑头来试试小妹心，依呀依得儿喂，说给俫郎来听，下一次来碰门，俫轻轻能叫一声。

男：西湖栏杆可叹第四声，昨日里响，是我来碰门。听得俫房间里，有个男人声，奴想有那心思来，就此转家门。依呀依得儿喂，说给俫小妹妹听，不说那实话来，烂断俫肚肠根。

女：西湖栏杆可叹第五声，情哥哥说话来，含血喷人，俫听得奴房里是有男人声，俫一拳一脚来，打进奴房间门。依呀依得儿喂，说给俫郎来听，青纱帐里捉牢奴私情。

男：西湖栏杆可叹第六声，贤妹妹说话来，有点不中听，也不是托人来讨俫，也不是爷娘托媒来配婚。依呀依得儿喂，说给俫小妹听，露水里夫妻来，俫当啥格真。

女：西湖栏杆可叹第七声，情哥哥说话末，一点呒良心。说什么不是爷娘来配婚，又说什么露水夫妻不当啥格真，依呀依得儿喂。说给俫郎来听，奴下一会来开门，烂断脚后跟。

男：西湖栏杆可叹第八声，骂一声贤妹妹俫是个害人精。房间里行李给奴弄端正，叫一部黄包车，奴就要转家门，依呀依得儿喂。说给俫小妹听，奴下一次来碰门，烂断脚后跟。

女：西湖栏杆可叹第九声，情哥哥要动身，万万是勿能，几年夫妻恩爱到如今，为了一点小事情，倒要变了心。依呀依得儿喂，说给俫郎来听，情哥哥去讨饭末，小妹妹在后头跟。

男(女)合唱：西湖栏杆可叹第十声，鸳鸯那枕上末，实在是真心，俚看鸳鸯并蒂莲呀，但愿那鸳鸯枕上劝劝吾郎君(小妹)心。

女：栀子花开心里黄，情哥哥的恩情末，小妹永不忘。若要是忘记夫妻情，罚里奴十月怀胎放呀放血光。

男：栀子花开心里黄，贤妹妹的恩情末，奴永远不能忘。若要是忘记小妹的情，罚里奴充军到黑龙江。

<div align="right">《胜浦镇志》第260—261页</div>

二姑娘相思

王(唱)：手把栏杆石呀，走进二姑娘房，揭开红绫被呀，看见二姑娘。二姑娘面黄肌瘦勒浪床上躺呀，呀得儿依玛呀，所为哪一桩。

(白)：二姑娘，倷困在床上为点啥？

姑(唱)：妈妈呀，日里似火烧呀，夜里冷水流呀，茶也勿想喝呀，饭也勿想吃呀，一日三餐茶饭勿想吞呀。

王(白)：啊呀，二姑娘，倷有仔毛病哉，应该请个郎中先生来看看得嘞。

姑(唱)：妈妈呀，请个老郎中呀，牵线又搭脉呀，请个小郎中呀，摸手摸脚呀，依呀依得儿喂呀，老小郎中奴奴勿要他。

王(白)：二姑娘倷郎中勿看末，倒勿如请个和尚道士来看看。

姑(唱)：妈妈呀，请个和尚来呀，木鱼咯咯响呀。请个道士来呀，铃子叮叮响呀。和尚道士奴奴勿要听呀，依呀依得儿喂呀，奴奴勿要他。

王(白)：啊呀，倷郎中勿要，和尚道士也勿要，到底犯了啥格毛病呢。

姑(唱)：妈妈呀，三月初三正清明呀，杨柳根根青呀。奴奴去游春呀，王孙公子骑马过呀，奴对倷嘻一嘻呀，他对奴笑盈盈呀，从此以后一直勿忘记，呀得儿依玛呀，奴奴勿忘记。

王(白)：啊呀，二姑娘，倷得仔相思病哉，我要告诉倷姆妈爹爹怕不怕来。

姑(唱)：告诉奴爹爹茶馆店去白相，告诉奴姆妈杭州去烧香，奴爹奴姆妈，奴奴勿怕他呀。依呀呀得儿呀，奴奴勿怕他。

王(白)：告诉倷姆妈爹爹不怕来，奴去告诉倷姐姐和妹妹来看倷怕勿怕。

姑(唱)：告诉奴姐姐呀，比奴更贪花呀，告诉奴妹妹呀，年轻勿懂得啥呀。告诉奴姐姐妹妹，依呀依得儿喂呀，奴奴勿怕他呀。

王(白)：告诉倷姐姐妹妹都勿怕来，奴去告诉倷哥哥嫂嫂看倷怕勿怕。

姑(唱)：告诉奴哥哥嫂嫂呀，哥哥外头搓麻将。告诉奴嫂嫂呀，抱着小孩回娘家呀。告诉奴哥哥嫂嫂勿怕他呀，依呀依得儿喂，奴奴勿怕他呀。

王(白)：啊呀，二姑娘，倷别人都勿怕，见了奴王妈倷怕勿怕。

姑(唱)：王妈妈呀，从小吃倷奶呀，别人都勿怕，见倷三分怕呀，请倷妈妈给奴皮条拉呀，呀得儿依玛呀，给奴皮条拉呀。

王(白)：二姑娘，奴给倷皮条拉，倷拿啥个来谢奴呢。

姑(唱)：妈妈呀，倷给奴皮条拉呀，头上金如意呀，手上黄金戒呀，身上青布衫呀，脚上绣花鞋呀，挂起黄皮袋呀，腰里黄飘带呀，送倷妈妈杭州去烧香呀，呀得儿依玛呀，杭州去烧香。

《胜浦镇志》第 261—262 页

五 更 跳 粉 墙

一更里来跳粉勒笃墙呀，手把那格栏杆往里张，
美貌佳人红灯勒笃坐呀，十指那格郎呀尖尖绣鸳鸯。

二更里来门外勒笃听呀，大姐姐格开门笑吟吟，
双手捧在郎腰勒笃里呀，郎呀那格心肝叫几声。

三更里来进绣勒笃房呀，手挽那格手儿没上牙床，
用手拿起红绫勒笃里呀，嘴上那格胭脂粉花香。

四更里来真苦勒笃怜呀，细皮那格白肉舍不得你身，
今夜头郎同床勒笃呀，蹲到那格五更天平亮。

五更里来天平勒笃亮呀，打火那格起来点盏灯，
奴的衣裳黄袖勒笃旧，情哥哥的衣裳长袖头。

送郎送到踏勒笃板呀，小妹妹手里二千钱，
一千给郎船勒笃上用呀，一千与郎当作盘费。

送郎送到大门勒笃边呀,开门那格看见太平勒笃钱呀,
太平那格字个字呀,望郎那格登科万万年。

送郎遇到大厅勒笃前呀,铁马那格丁冬在屋檐前,
二人苦切之话勒笃说呀,说呀说不完呀,情哥哥今朝去后几时来。

送郎送到墙门勒笃口呀,两狮那格分两边,
左手拿把是勒笃伞呀,右手那格给郎加衣裳,
天河隔其相思勒笃路呀,牛郎那格织女没两相抛。

送郎送到半路勒笃桥呀,手扶那格没四面看呀,
长脚细细常常在呀,情哥哥情哥哥今朝去后几时来。

送郎送到小桥勒笃亭呀,半路那格没相思两相抛,
热血搭心难割开,一心难舍有情人。

送郎送到九曲勒笃桥呀,九曲那格没湾里看牡丹,
牡丹开在竹笼里,看花那格容易没采花难。

送郎送到南园勒笃里呀,一园那格韭菜一园葱,
韭菜割断根还在,情哥哥一去后几时来。

送郎送到橄榄勒笃棚呀,橄榄棚底下橄榄香,
采个橄榄郎吃进嘴里滋味要思量。

送郎送到木香勒笃棚呀,木香棚底下木橡香,
采个木橡送在郎家花那格不比野花香。

十二月生肖花名

正月梅花百肖肖,老鼠眼睛像胡椒,
老鼠有粮寻食吃,看见黄猫出屁逃。

二月杏花像绣球,阎王爷派奴投只牛,
三月四月吃青草,五月六月耕田种。

三月桃花满树红,西山头老虎果然凶,
老虎出洞呼风出,出是洞来一阵风。

四月蔷薇结子兔,兔子双双雌抱雄,
兔子双双雌抱雄,兔子一年之中落几窝。

五月石榴心里红,阎王爷派奴投条龙,
起了三尺三寸干净水,鱼腥虾蟹侪干净。

六月荷花水面上佘,阎王爷派奴投条蛇,
癞蛤蟆田鸡吃脱无其数,卷卷肥肥一大团。

七月凤仙七秋凉,关老爷上马上战场,
马上马背马勿牢,拿根马枪打一枪。

八月里来茉莉香,阎王爷派奴投只羊,
三尺三寸麻绳扣在头颈里,呆白洋洋上杀场。

九月里菊花叶头尖,西山头猢狲真苦怜,
桃子杨梅没有份,自家老婆牵得去赚铜钿。

十月芙蓉菊花齐,阎王爷派奴投只鸡,
年夜不到冬至杀,烧是水勒拷掉伊。

十一月雪花飘,阎王爷派奴投只狗,
热粥热饭无有份,夜头困在壁跟头。

十二月蜡梅花开来勿结子,阎王爷派奴投只猪,
白刀进勒红刀出,提着肺心断肝肠。

十 条 扁 担

头一条扁担栀子花,郎忙私盐姐忙茶。
郎忙私盐折煞仔格本,姐忙香茶赚仔格钿。

第二条扁担软绵绵,挑一担私盐到船边。
到了船边头舱二舱舱满,漾漾叫东南风就开船。

第三条扁担铁包头,挑一担私盐到苏州。
到了苏州大户人家称一担,小户人家称一头。

第四条扁担黄黍米,挑一担私盐到黄州。
到了黄州听见金锣敲三记,捉了李生就枪毙。

第五条扁担擦光新,小囡囡卖盐出仔格名。
上代头太太相打相骂为官司,十场官司九场赢。

第六条扁担六尺长,私盐船上独出好家生。
船头长枪短枪平拖分,船艄上龙凤七促倒拖枪。

第七条扁担七尺长,私盐船上独出好后生。
船头上十七不满平十八,船艄上三十不满二十九。

第八条扁担八尺长,私盐船上独出晛后生。
腰里束起金带金编金香袋,到高楼上去嫖小娘。

第九条扁担九金龙,十载私盐九载空。
爷问儿子你私盐化能好卖,卖完私盐手头空?

第十条扁担去买盐,小囡囡蹲在房舱里。
弗去管伊有钿无钿称斤去,天塌黄河弗要你钱。

<div style="text-align:right">杨林香唱,蒋培娟提供</div>

第十章
吴叙忠整理胜浦山歌选

四句头私情山歌

1. 嗨,结识私情结识东海东哎,郎骑呀白马姐骑仔龙。郎骑白马末沿江走呀,姐骑仔乌龙在海当中。

2. 嗨,结识私情结识东海东哎,伲路程呀遥远信勿通。着要信通仔花要谢呀,伊通草么开花一场空。

3. 结识私情结识南海南哎,南海呀是有一个大竹园。三月四月仔挑笋卖呀,五月么六月卖稻杆。

4. 嗨,结识私情结识南海南哎,南海呀是有一只摆渡船。摆渡船上阿哥么摆摆奴,伊单人么出还你双人钿。

5. 嗨,结识私情结识西海西哎,寄信呀告郎么讨亲姐。生病服侍么亲姐好呀,私情呀望病是脚头稀。

6. 嗨,结识私情结识西海西哎,奴男有情勒么女有义那。有情有义是空欢喜,爷娘做主是个天盖地。

7. 嗨,结识私情结识北海北哎,买根呀木头打大船。郎打大船么姐修篷呀,驶来呀驶去是好顺风。

8. 嗨,结识私情结识北海北哎,我是呀出去做放牛男。碰着对过个男小干呀,对对呀山歌蛮快活。

9. 嗨,结识私情总要结识白婆娘,白格呀婆娘勿及黑格香。但看冬瓜削皮是一点水呀,黑皮呀枣子核勒香。

10. 嗨,结识私情总要结识胖婆娘,胖格婆娘勿及瘦个香。但看肥肉吃

仔三块打回票,猪脚爪咬咬骨头香。

11. 嗨,结识私情隔条桥哎,郎挾呀衣衫勒姐挾袍。路上闲人问俫阿是亲姊妹,伲恩爱呀私情送过桥。

12. 嗨,结识私情远到哎,为仔俫呀小妹夜夜跑。露水里出去是浓霜里转那,伤风呀咳嗽只好自家熬。

13. 嗨,早是贪花么伤自身哎,为仔呀俫小妹生是病。吃是纯青竹叶呀生鸡蛋,刮辣辣呀唱进俫姐房中。

14. 嗨,结识私情结识墙门东哎,奴手里厢抱仔一个小孩童。路上闲人问俫阿是亲生子,奴仔家鸡生蛋么野鸡雄。

15. 嗨,结识私情结识隔对过哎,郎勿会游水么奴姐来驮。驮到半河当中拨勒娘看见,叫声呀亲娘俫别怪我。

16. 嗨,结识私情结识隔块田哎,旧年呀想俫是么到今年。灵岩树开花是难得见,黄昏星是难到月半边。

17. 嗨,结识私情总媛结识大姑娘,大姑娘呀私情不久长。男家拾是好事好日来讨去,木排船呀驶风洋洋能去。

18. 嗨,私情断来要哭一场哎,攀肩呀走过要眼思量。水牛茎蓮藤是节节稀,水缸边呀黄菊叶漱心勿死。

19. 嗨,廿十夜里是暗昏昏哎,偷婆娘呀囡囡么正高兴。东壁跟挨到西壁跟哎,轻轻能咳嗽么喊开门。

20. 嗨,小妹听见是咳嗽声哎,连忙呀起身点红灯。上身么大带是勿着好呀,曳倒是拖鞋去接郎君。

21. 嗨,一夜思情要天亮栽哎,小妹么戤牢仔房门勿肯开。手里拿起绢头勒里揩眼泪,问俫么情哥几时再转来。

22. 嗨,我正月勿来要到二月来哎,三月里的桃花么满园开。四月蔷薇是村村有那,我五月石榴我是要拣红采。

23. 嗨,花花蝴蝶飞过江哎,廿四只乌雀杂落丢北纱窗。那有一只乌雀勿吃长江水,那有一个小姐会得勿偷郎。

24. 嗨,姐妮走路急兜兜哎,身边么常带好小锄头。路上闲人问俫去做啥,我坌脱是青草让郎好走。

25. 嗨,姐妮心里是相思苦哎,坐在河滩浪向望情哥。娘问俫囡唔看啥

格？我看看河里鳜鲦勿及旧年多。

26. 嗨,姐妮生来情意多哎,戳牢是墙门勒里望情哥。娘问偌因唔看啥格？我看看树上桃子勿及旧年多。

27. 嗨,姐妮生来真漂亮哎,戳牢是梅树勒里望后生。娘问偌因唔看啥格,我看看梅子么阿落笃生。

28. 嗨,隔对过看见好丫头哎,我戳牢是杨树勒里叫妹妹。生麦桃子是在叶里向藏,日里看忠自偌夜里来偷。

29. 嗨,隔对河看见好小娘哎,墨黑的头发是盛盛亮。娘问偌因唔能格骚,娘勿骚哪有奴,小河摇船艄接艄。

30. 嗨,天上乌云是像钢,我拨脱仔蓬仙勒里种牡丹。细叶头牡丹么种在高墙浪,我看花是容易呀采花难。

31. 嗨,天上乌云薄薄飘哎,请你呀情哥莫心焦。无郎的姑娘么在等你哎,等你呀情哥同到老。

32. 嗨,天上乌云薄薄烧哎,奴爷做仔厨子么囡当刀。三层头精肉是郎要吃那,郎吃仔精肉日长精神夜长膘。

33. 嗨,骚沥沥阿姐结识骚沥沥郎哎,骚沥沥个匠人做张骚沥沥床。生铁床横是铜包角呀,三年当中困坏是九张床。

34. 嗨,奴韭菜地上种木香哎,郎勿思来自姐要想。紫竹台窗前么端端能话,奴声声句句是姐要郎。

35. 嗨,天上乌云薄薄飘哎,地上的寡妇天天哭老到。三岁孩童么没爷叫啊,稻麦两熟么无人挑。

36. 嗨,姐勒滩上汰灰箩哎,奴眼睖呀六尺望情哥。情哥哥脱在灰箩里汰,我腰腰么折折送还你郎。

37. 嗨,姐勒滩上汰衣裳哎,奴眼睖呀六尺望情哥,情郎阿哥着仔生丝裤子,纺绸短衫桃花手巾,抢是杭州小伞洋洋能格去,小姐妮筋丝无力拿棒晾衣裳。

38. 嗨,哗哗米醋喝喝汤哎,奴眼睖呀六尺望情哥郎,情郎阿哥好像真粉团子豆沙瓤,亲夫像麸皮团子还加糖。

39. 嗨,哗哗米醋喝喝汤哎,奴眼睖呀六尺望情郎,情郎阿哥好像新坟上冬青开白花,亲夫像多年坟上的老树桩。

40. 嗨,哗哗米醋喝喝汤哎,奴眼睒呀六尺望情郎。情郎阿哥好像锡作店里一把锡嘴壶,亲夫像缸甏船上一把破夜壶。

41. 嗨,姐勒滩上汰被单哎,一对呀鲜鱼么游上滩。鲜鱼鲜鱼你成对能容易,小奴奴想成双能万难。

42. 嗨,姐勒滩上汰生姜哎,一粒螺蛳蜑到大腿上。螺蛳螺蛳你能格邱,水年干成么搭你好商量。

43. 嗨,姐勒滩上汰白菜哎,郎在呀对过削水滩。郎啊郎啊你吃白菜拿棵去,要插么好花请你夜头来。

儿 童 山 歌

1. 小人要唱小山歌,蚌壳里摇船出太湖,燕子衔泥丢断海,鳑鲏鱼跳过洞庭山。

2. 昂溜昂溜踏水车,水车沟里一条蛇。游来游去寻蛤蟆,蛤蟆藏在青草里。青草开花结牡丹,牡丹娘子要嫁人。赤卵姐姐做媒人,媒人到来哭老到。哭仔三声就上桥,一担抬到湖界桥。一蒸馒头一蒸糕,道士吃得哈哈笑,和尚吃仔眯眯笑,牡丹娘子好好好。

3. 七岁姑娘三寸长,洋蜡烛底下孵太阳。不勒长脚蚂蚁咬是去,笑煞亲夫哭煞是个娘。

4. 走走桥来赶赶狗,啥勒赶伲只老黄狗。给吾丢大姐来请帖头,大姐小勒三升黄米勿会烧十八条黄鱼勿会煎,姆娘你勒勿要忧。

样样事体全会干,我三升黄米也会烧。十八条黄鱼也会煎,公一条婆一条我和小叔合一条。小叔言我无道理,一脚跌到我青草里。青草勿开花什么勿结籽,顶倒种柏刺,柏刺两头尖。丁冬丁冬卖私盐,私盐无人要,关紧房门打阿嫂。

5. 叮铃叮铃磨剪刀,三岁妹妹学走桥,头上珠花摇勒摇,掉勒河里不得了。渔船阿哥撩一撩,撩起来变块猪油白糖糕。

6. 摇摇摇么摇摇摇,摇到仔格外婆桥。外婆叫我吃年糕,糖醮醮来油煎煎。味道好得不得了,外孙吃仔眯眯笑。

7. 萤火虫来夜夜红,红绿灯来水绿芹。公公挑担卖葫芦,婆婆挑担捉蚜虫。

十 望 郎

1. 头姐我打扮去呀么望郎,轻轻那姣的么走进我郎房。我玉手弯弯撩开青纱帐,情哥哥有病么困落笃朝里床。

2. 二姐我打扮想郎么去望郎,手拿那个黄米么走进我郎房。人参浇头粥郎呒吃,我节甲指里超汤么郎呒尝。

3. 三姐我打扮为郎去望郎,请是那个香烛么我去进庙堂。求求城隍救好我郎的病,我重修那庙宇脱你来佛装金。

4. 四姐打扮要郎勒去望郎,手掰那格香烛拜呀来拜家堂。家堂菩萨看好我郎的病,我要那格全鸡么全鸭来待家堂。

5. 五姐我打扮我真心去望郎,六门那格三关么我要去贴榜。阿有神仙师娘郎中看好我郎病,我头浪向金钗么搭你们平半分。

6. 六姐我打扮记郎勒去望郎,手拿那个水果么走进我郎房。快刀削梨郎呀么郎呒吃,菜光荸荠那个么郎呀呒尝。

7. 七姐我打扮含是眼泪去望郎,裁裁那个剪剪我给郎做衣裳。别人家夫君着是新衣塘岸走,我夫郎着是么新衣你要去上西方。

8. 八姐打扮啼啼哭哭去望郎,情哥哥困勒板门浪。公婆大人两呀两边立,当中那格搁起我呀情郎。

9. 九姐打扮十分悲伤去望郎,情哥哥搁落板门浪。菱角枕头你能好困,脚踏是格笆斗来你要去上西方。

10. 十姐打扮再要去望郎,情哥哥出脱落丢巷头浪。棺材横头出一根金银藤,哭一声你丈夫你也勿还魂。

十 姐 梳 头

头姐呀梳头爱呀爱插花呀,隋炀皇帝看琼花,郎呀,
保驾勒依李元霸,哎呀哎哎呀……
二姐呀梳头二呀二月中呀,刘备招亲赵子龙,郎呀,
孔明勒依借东风,哎呀哎哎呀……
三姐呀梳头三呀三月三呀,三战吕布虎牢关,郎呀,
张飞勒依极声喊,哎呀哎哎呀……
四姐呀梳头养呀养蚕忙呀,杨五郎落发做和尚,郎呀,

保驾就是杨六郎,哎呀哎哎呀……

五姐呀梳头五呀五端阳呀,许仙官结识白娘娘,郎呀,
小青青勒依做梅香,哎呀哎哎呀……

六姐呀梳头似呀似火烧,关老爷上马手托刀,郎呀,
曹操逼走华容道,哎呀哎哎呀……

七姐呀梳头七呀七秋凉呀,唐伯虎叫船点秋香,郎呀,
秋香打扮一同行,哎呀哎哎呀……

八姐呀梳头木呀木樨黄,小方卿落难走街坊,郎呀,
后来得中状元郎,哎呀哎哎呀……

九姐呀梳头菊呀菊花黄呀,梁山逼反起宋江,郎呀,
后段三打祝家庄,哎呀哎哎呀……

十姐呀梳头十呀十芙蓉呀,薛仁贵跨海去征东,郎呀,
军师就是徐茂功,哎呀哎哎呀……

十二月古人花名

1. 正月梅花阵阵香,唐伯虎三笑点秋香,
 卖身来到华相府,华太师同意嫁秋香。

2. 二月杏花白如银,王老虎到处抢女人,
 抢着美女周文炳,反贴妹子王秀云。

3. 三月桃花是清明,庵堂相会陈阿兴,
 黄浦滩上看龙船,私定终身金秀云。

4. 四月蔷薇陈辰白,申贵升结识三师太,
 十月怀胎进营房,徐元宰寻娘到庵堂。

5. 五月石榴满树生,许仙官结识白娘娘。
 白素贞捉进雷峰塔,蒙娇哭塔见亲娘。

6. 六月荷花结莲心,王金春挑担卖红菱,
 红菱不卖寻妹妹,寻着妹妹万凤英。

7. 七月凤仙叶放青,喜鹊高飞报喜信。
 七月初七鹊桥会,牛郎织女鹊桥相会。

8. 八月木樨满园香,莺莺小姐烧夜香。

红娘月下陪小姐,张生送书回西厢。

9. 九月里来菊花开,梁山伯相对祝英台。
十里长亭来结拜,祝英台喜配马文才。

10. 十月芙蓉云霄春,洛阳才子文必正。
南阳才女霍定金,堂楼送花定终身。

11. 十一月里水仙花开,杨乃武相对小白菜。
三年官司深如海,杨淑英告状滚钉板。

12. 十二月蜡梅花开水结冰,万喜良捉去造长城。
孟姜女千里送寒衣,长城投河命归阴。

八个阿姐八样生,各人都有各人想

1. 姐妮生来白额角,走出墙门就拿伞来遮。
门前头抢起一把招郎伞,后面来插起一朵引郎花。

2. 姐妮生来眼睛凶,眼看水里辣丢虾搞雄。
我两只肉手捉掉你只骚雄虾,让你只雌虾一世无老公。

3. 姐妮生来面孔红,人人说我无老公,
我踏板鞋子无双数,柜台上帽子像烟囱。

4. 姐妮生来面孔黄,同台吃饭脚撩郎。
我左脚撩郎右脚勾郎郎勿肯,我眼泪汪汪哭进房。

5. 哭进房来走进房,打坏梳妆打坏床。
娘问你囡唔动啥气,十八岁姐妮无郎要啥床。

6. 姐妮生来面孔青,拿是麻绳吊杀勒后天井。
娘问你囡唔动啥气,我十八岁无郎要啥命。

7. 姐妮生来细白麻,头上插起十样花。
耳朵上金环点彩花,月白布衫贴身挂。
玄色布裙四尖角,本色裤子玫瑰花。
脚上鞋子四喜花,搭你情郎吃杯龙井茶。

8. 姐妮生来情意多,戤牢桃树望情哥。
娘问你囡唔看啥个,今年桃子不及旧年多。

9. 姐妮生来真漂亮,戤牢墙门望后生。

娘问你因唔望啥个,我看看梅子阿在生。

十二个月生肖花名

正月梅花白漂漂,老鼠眼睛像胡椒,
东窜西窜寻食吃,看见黄猫就要逃。
二月杏花叶头圆,阎王叫我投只牛,
一年四季吃柴草,帮助农家耕田好。
三月桃花满树红,深山老虎最最凶,
各种动物都要吃,老虎出洞一阵风。
四月橡皮叶头多,兔子咬柴去做窠,
进进出出成双对,一个月未落一窠。
五月石榴一点红,东南头浪挂条龙,
一年要吸三次清洁水,回到天上做老龙。
六月荷花结籽老,毒蛇专门蹲青草,
等伊门前来走过,咬你一口要老掉。
七月凤仙叶头长,马驮大将进考场,
人人说我力气大,我马主要心刚强。
八月木樨满园香,阎王叫我投只羊,
一年四季只吃草,临死还要吃一刀。
九月里来菊花黄,猴子爬树最便当,
抓高爬树采果吃,看见老鹰才逃光。
十月芙蓉叶头细,阎王叫我投只鸡,
每天吃仔一把谷,朝朝喊你早烧粥。
十一月里雪花堆,阎罗王叫我投只狗。
日里吃你一钵头,夜头困勒大门口。
十二月腊梅结柿子,阎王叫我投只猪。
贪吃勿做闷睡觉,逢年过节要杀掉。

荒 年 花 名

正月梅花开动头,江南百姓苦愁愁,

十二月里荒田田难种,糠团薄粥吃脱呒青头。
二月杏花白如银,眼泪汪汪卖家生。
长台短凳全卖光,卖剩三间破老棚。
三月桃花叶放青,乾隆皇帝发灾民,
各处各堂全发到,一百两铜钱一个人。
四月橡皮白如霜,江南百姓买粗糠,
手拿铜钱么买粗糠,楝树片全拔光。
五月石榴一点红,望望田中寂洞洞,
长条直缝好田无人种,手田无钱这干穷。
六月荷花透水红,望望田中草丛丛。
手拿铜钱无交处工,哥嫂两个当一工。
七月凤仙盆仙金,雷阵头曚昳吓煞人。
低田上满起满到高田上止,啊以高田丰收成。
八月木樨满园香,花烛夫妻两条肠,
丈夫嫌我多吃饭,各逃性命自逃生。
九月里来菊花黄,巴得家家稻头黄。
饿得大男小女哀哀能哭,作把黄稻救饥荒。
十月芙蓉朵朵开,牵奢巴稻收成在。
长条直缝好田只收二斗半,望男望女还不来。
十一月里雪花飞,阵丝冷债逼拢来。
多谢东乡西邻多生嘴,开年田熟送还来。
十二月腊梅花儿开,勒里二十四夜两边在,
长工吃仔二十四夜团子回家转,荒年去了熟年来。

十 双 拖 鞋

第一双拖鞋修起头,姐修拖鞋立在门外头。
姐修拖鞋郎来看,郎看姐来好针头。
第二双拖鞋是麦黄,姐修拖鞋心里慌,
拨勒哥嫂来看见,告诉爹妈哪能当。
第三双拖鞋是白花,问你情哥修啥花,

百样好花都勿修,要小妹妹头上芙蓉花。
第四双拖鞋是白露,修双拖鞋送情哥,
情哥哥拿双拖鞋转,不嫌我小妹手花粗。
第五双拖鞋是五彤红,彤红丝线修成功,
姐修拖鞋郎打样,郎穿我拖鞋姐威风。
第六双拖鞋是苏团,要修和合宝金团。
金团面上丝线做,拖鞋面上宝金针。
第七双拖鞋七秋凉,姐修拖鞋心里想。
拖鞋面上修朵蓬仙花,郎着是拖鞋心里凉。
第八双拖鞋是品来,品来面上要修一朵白牡丹。
白牡丹开来能有样,金线盘盘引郎来。
第九双拖鞋啊格心,阿格心面上要修结花心。(菊花齐,姐修拖鞋真稀奇。拖鞋面上修朵木樨花)
结花心面上哪有丝线做,田奶奶架起桂花针。
第十双拖鞋修完成,小妹修花打头名。
苏州有七十二修花匠,小妹修花第一名。

三笑留情唐伯虎

1. 正月梅花初里春,唐伯虎叫船去游春,
 七里山塘全游到,唱一段三笑大众听。

2. 二月杏花白似银,虎丘山上拜观音。
 抬头看见书生面,第一笑留情在山林。

3. 三月桃花是清明,华夫人烧香转回程,
 四个丫头扶下船,十三句金锣振分明。

4. 四月蔷薇朵朵开,夫人回到相府里厢来,
 米田共勒浪山歌唱,行动了船中女彩裙。

5. 五月石榴一点红,小秋香倒水出舱中,
 银盆水滑书生面,第二笑留情在船中。

6. 六月荷花透水面,唐伯虎身边无铜钿。
 无可奈何扇子当,付给了艄公当船钿。

7. 七月蓬仙叶放青,华夫人回到龙亭镇,
 四个丫鬟扶上岸,第三笑留情在墙门。

8. 八月木樨满园开,唐伯虎卖身华府来。
 爱是风流自看转,秀才么勿做做奴才。

9. 九月里来菊花黄,华安么送饭入书房,
 大独二叼真正笨,代做文章骗双亲。

10. 十月芙蓉迎小春,私情约在牡丹亭。
 大独二叼真可恶,抱牢是母亲当秋香人。

11. 十一月水仙花也香,祝枝山肚内计谋想,
 华太师同意拣丫鬟,唐伯虎一心点秋香。

12. 十二月蜡梅花开高,唐伯虎搭秋香连夜逃,
 叫只小船回家转,九妹团圆好风流。

十 送 郎

1. 一送我的郎送到踏板前,玉手那弯弯么勾住我郎肩。
 今朝去是勿知你几时来,我小妹妹格恩情么千万不要忘记。

2. 二送我的郎送到俆房门外,问我郎脚浪向花鞋阿配脚。
 有人问你鞋子是啥人做,切莫要说出来我小妹妹做拨你。

3. 三送我的郎送到你天井里,抬起那个头来么望呀望望天。
 奴郎今朝动身回家转,求求你老天爷勿呀勿落雨。

4. 四送我的郎送到你大门外,开出那个门来么拾着个大洋钱。
 太平钱上是有四个字啊,五子那个登科么万呀万万年。

5. 五送我的郎送到你藕池边,池中那个鸳鸯么肩呀肩并肩。
 鸳鸯成双我搭俆人成对,我搭俆情哥哥永远不分离。

6. 六送我的郎送到你小石桥,手把那个栏杆么轻轻郎来叫。
 小妹和郎挽手么同走步,小妹妹搭你么步呀步步高。

7. 七送我的郎双双送出村,小妹妹有话么说拨俆郎来听。
 爹娘门前替奴问三声好,早托那个媒人么早点来娶亲。

8. 八送我的郎送到你桃花湾,抬头那看见么桃花朵朵开,
 劝我郎野花休要去摘采,要把我小妹么恩情记心怀。

9. 九送我的郎送到你摆渡口,小妹妹格上前么一把拉郎手,
 千言万语永世我说不完,望我郎早早么来讨我做小妹。
10. 十送我的郎送到你上跳板,手揍那个手儿么双膝跪下来。
 对天祝告神王神保佑,生同那个罗帐么死脱仔合坟台。

<h3 style="text-align:center">十 把 扇 子</h3>

第一把扇子紫竹台,转转地扇出凉风来。
扇是半年零六月,丢脱仔扇子菊花开。
第二把扇子拍拍胸,又遮日头也扇风。
日里放在奴奴香房里,夜是青纱罗帐赶蚊虫。
第三把扇子借到还,山茶花引起石榴花开。
我奴相对梁山伯,我兄相对祝英台。
第四把扇子是阵香,上面扇出吕纯阳。
东面扇出孟姜女,西面扇勿着万喜良。
第五把扇子五端阳,许仙官结识白娘娘。
小青说话媒来做,法海禅师弄花样。
第六把扇子扇方卿,姑娘屋里去借花银。
势利姑娘赶出门,陈御史骑马追到九松亭。
第七把扇子七秋凉,唐伯虎三笑点秋香。
当夜成亲卷包逃,老太太发令追秋香。
第八把扇子扇到灵,潘金莲结识西门庆。
王婆毒针药死武大郎,武松杀嫂问乡邻。
第九把扇子九成龙,秦香莲寻夫到京中。
陈世美不认前妻房,包龙图杀他状元郎。
第十把扇子唱完成,洛阳才子文必正。
南阳才女霍定金,送花到堂楼定终身。

<h3 style="text-align:center">十 望 郎</h3>

头姐打扮去望郎,摇摇摆摆进郎房,
进是郎房撩开青纱帐,情哥哥有病在床浪。

二姐打扮去望郎,手拿黄米进郎房,

人参浇头烧粥郎勿吃,节甲指里超汤郎勤尝。

三姐打扮去望郎,请是香烛进庙堂。

求求城隍保佑情哥病体好,重修庙宇佛装金。

四姐打扮去望郎,手拿香烛拜家堂,

拜得家堂菩萨情哥病体好,我全鸡全鸭待家堂。

五姐打扮去望郎,手拿水果进郎房,

快刀削梨郎勿吃,揳光荸荠郎勤尝。

六姐打扮去望郎,六门三关去贴榜,

阿有大本事师娘郎中看好情哥病,我头上金钗送一双。

七姐打扮去望郎,裁裁剪剪做衣裳,

别人家夫妻着是长袍短套塘岸上走,我的丈夫着是长短套上西方。

八姐打扮去望郎,情哥哥困落丢板门上,

公婆大人两边蹲,当中搁起我情郎。

九姐打扮去望郎,情哥哥困脱勒板门上,

菱角枕头能好困,脚踏笆斗上西方。

十姐打扮去望郎,情哥哥出落丢畎头浪。

棺材横头有根金银藤,哭声你丈夫勿魂还。

西 湖 栏 杆

女: 西湖栏杆可叹第一声,鸳鸯枕上劝劝我郎君,

路上鲜花不要去采,乘轮船上火车自己要当心。

咿呀呀得儿喂,

说给你郎来听,贤妹妹说话句句是真心。

男: 西湖栏杆可叹第二声,贤妹妹不必常挂在心。

路上的鲜花哪有功夫去采,乘轮船上火车自己会当心。

说给你小妹听,我也不是一个七八岁的小学生。

女: 西湖栏杆可叹第三声,昨日仔夜里向啥人来碰门。

正当我想困外面有人影,有个那小滑头来试试小妹心。
咿呀呀得儿喂,
说给你郎来听,下一回来碰门你轻轻叫一声。

男:西湖栏杆可叹第四声,昨日仔夜里向是我来碰门。
听得你房里有个男人声,我闷在心里向就此转家门。
咿呀呀得儿喂,
说给你妹听,不说那实话来烂断你肚肠根。

女:西湖栏杆可叹第五声,情哥哥说话么血口来喷人。
你听得我房里说话男人声,你一拳一脚打进我房门。
咿呀呀得儿喂,
说给你郎来听,你青纱罗帐里捉牢我私情。

男:西湖栏杆可叹第六声,贤妹说话有点不中听。
我也不是托人来讨你呀,也不是爹娘托媒来配婚。
咿呀呀得儿喂,
说给你小妹听,露水夫妻么你当什么真?

女:西湖栏杆可叹第七声,情哥哥说话么一点没良心。
说什么不是爷娘来婚配,说什么露水夫妻不当什么真。
咿呀呀得儿喂,
说给你郎来听,我搭倷是一夜夫妻百夜恩。

男:西湖栏杆可叹第八声,骂一声贤妹妹你是个害人精。
房里厢行李给我弄端正,叫一辆黄包车我就转家门。
咿呀呀得儿喂,
说给你小妹听,下一回来碰门烂断我脚跟。

女:西湖栏杆可叹第九声,情哥哥要动身万万是不能。
九年夫妻到如今,为了那一点小事情倒要变了心。

咿呀呀得儿喂,

说给你郎来听,情哥哥去讨饭小妹后头跟。

男女合：西湖栏杆可叹第十声,鸳鸯枕上实在是真心。
但看鸳鸯并蒂莲呀,但愿那鸳鸯枕上劝劝(女)我郎君呀。(男)小妹心呀。

西湖栏杆后二即

女：栀子花开心里黄,情哥哥的恩情么小妹永不忘。
若是要忘记夫妻情,罚里我十月怀胎放血光。

男：栀子花开心里黄,贤妹妹格恩情么我永远不会忘。
若是要忘记小妹情,罚里我充军到黑龙江。

东乡十八镇

正月梅花开动头,杭州城里独出丝棉绸。
织仔龙衣龙袍万岁穿,文班好戏在苏州。
二月杏花白似雪,文明喜布着船装。
虎丘山烧香治香客,小东门辟对丁香巷。
三月桃花阵阵香,上山头出笋名气响。
碧螺春茶东山出,凤凰山搭起紫金栅。
四月蔷薇白漂漂,蓬莱山独出水蜜桃。
青皮甘蔗塘西出,水红菱出在五龙桥。
五月石榴心里黄,台湾广东出白糖。
关东毛口鸡浪白,口吃东鱼腊板黄。
六月荷花透水红,南山头独出大西瓜。
雪白嫩藕斜塘出,车坊独出大荸荠。
七月凤仙七秋凉,麦柴凉帽出丹阳。
印花布手巾安定出,锉刀锯子出在南翔。
八月里来木樨齐,周通桥独出大公鸡。

阳澄湖里出的大闸蟹,西太湖里独出大鳗鲤。
九月里来菊花黄,细叶头小伞出城庄。
雪白真粉丹徒出,稀穿蓝布出金装。
十月里芙蓉么迎小春,河北省独出大河豚。
双帮头粮船运河里过,一路顺风送进京。
十一月里雪花飞,金华火腿有名气。
惠泉山好酒人人爱,河江边独出多鲁妮。
十二月蜡梅花开阴嗖嗖,南浔人出来卖色头。
梳当姑娘村村有,细脚小猪出在常州。
十三月有树花不开,姜太公搭起钓鱼台。
三尺钓竿六尺线,鱼腹顺口游上来。
唱到头来话到头,再有一只四句头。
太湖绕绕弯三州,常州、苏州是湖州。
其中苏州最最美,美在名胜古典第一位。
四塔一庙看个够,葑门双塔像姐妹。
平门北塔顶顶高,可以看到全苏州。
盘门有个瑞光塔,名气响到国外头。
城中有只玄妙观,香客一年烧到头。
城外还有五顶桥,名气响得呱呱叫。
大僧桥来吴门桥,觅渡桥造的顶顶高。
宝带桥长来七十二洞,五龙桥辟对太湖梢。
边上还有几个白阳山,石湖边上有个上方山。
木渎有个灵岩山,山塘过去虎丘山。
这些古典两千多年来,劳动人民血汗换得来。
伲要拿依唱出来,保护不能来破坏。

五 更 私 情

男:五更私情好到第一声,瞒脱仔爷娘就次要动身。
 约好仔小妹风雨无阻挡,行走那似飞么已到小妹家。
 咿呀呀得儿喂,笃笃叫来碰门,

耳听得屋里厢轻轻的脚步声。

女：五更私情好到第二声,小妹妹听见么有人来碰门。
轻轻交落起身我就去开门,实头是心爱的我呀我郎君。
咿呀呀得儿喂,请君你快进来,
坐在仔凳上来,请君你定定心。

男：五更私情好到第三声,为了你小妹妹约在今夜里。
夜头的走路么脚高又脚低,鸟叫那狗咬么我有点怕兮兮。
咿呀呀得儿喂,说给你小妹听。
到现在我的心,还蓊么来跳定。

女：五更私情好到第四声,小妹妹保你么一点没事情。
我爹娘已经到是杭州去,哥哥那嫂嫂么回到是娘家去。
咿呀呀得儿喂,说给你郎来听。
要说那真心话,就在今夜里。

男：五更私情好到第五声,看见仔小妹实在心欢喜。
但必过伲爷娘有的同意,我闷在仔心里厢勿想告诉你。
咿呀呀得儿喂,说给你妹来听,
真心的爱你么,这好来告诉你。

女：五更私情好到第六声,小妹妹听见仔一点勿动气。
这要伲两相爱将来会同意,小妹妹爱是一定要嫁给你。
咿呀呀得儿喂,说给你郎来听,
小妹妹的真心么,你千万勿要忘记。

男：五更私情好到第七声,小妹妹恩情么我永勿会忘记。
世界上的妹妹总共这爱你,从头到脚爱到你心里。
咿呀呀得儿喂,说给你妹听,
我血肉骨头心肝么,全部都爱你。

女：五更私情好到第八声,小妹妹爱你么爱到你骨头里。
从今朝开始一直要看好你,决不用野花拿你抢得去。
咿呀呀得儿喂,说给你郎来听,
我与你情哥哥,今生永不离啊。

男：五更私情好到第九声,小妹妹你正爱我我要想住勒里。

勿知小妹妹你同意勿同意,如果你勿同意,我立刻回转去。

咿呀呀得儿喂,说给你妹来听,

试试你小妹的心,到底假是真啊。

女:五更私情好到第十声,小妹妹的心里厢最好住勒里。

我前年就望你望到今夜里,小妹的一切全部交给你,

咿呀呀得儿喂,说给郎来听。

你今夜头住勒搭,我小妹么心呀心开心。

祝 寿 曲

老东家,福气好,子孙都兴旺。今日里做大寿,寿比南山高。男东家来做大寿,女东家来要当头。两老人是寿星,福如东海好。

大伲子,小伲子,媳妇个个好。爷做寿,娘当头,儿媳支持搞。猪猡养好早准备,鸡鸭养仔一大套。做寿日,这要到,马上就好搞。

我女婿,我囡唔,他们最要好。做寿桃,装寿糕,寿面几大盘。长生果来西瓜子,苹果水梨节节高。

芹芹菜白木耳,寿香寿烛好。

发帖子,请太太,最好个个到。太太到,正热闹,钉各木鱼敲。念佛念得正彩好。锡箔折得不得了。恭祝您老东家,寿比南山高。

请亲眷吃寿面,个个都来到。恭喜你全家福,身体个个好。生活快乐身体好,长命百岁不会老。老东家胸怀宽,子孙做大官。

请宣卷先生到,请佛开开场。拉胡琴吹管笛,叮角木鱼响。音乐家生响一响,心情个个都舒畅。今夜头节目好,个个有劲道。

老东家,气量大,实在正讨好。伲要走,更礼貌。送伲寿桃糕。你们路上要走好,以后做寿再来搞。恭喜你老东家,寿比南山高。

游 十 殿

先游一殿油锅殿,恶鬼勒浪油锅里煎。阳间便宜塌得多,到是阴间下油锅。

游过一殿到二殿,二殿是格挖眼殿,他在阳间骗别人,到是阴间挖眼睛。

游过二殿到三殿,三殿撬牙勾舌殿。阳间乱说嚼嘴舌,阴间撬伊牙勾伊舌。

游过三殿到四殿,四殿割四腿的殿。他在阳间专门偷,来到阴间割脱脚

勒手。

游过四殿到五殿,五殿破肚开肠殿。他在阳间坏事做,阴间开膛要破肚。
游过五殿到六殿,六殿是个剥皮殿。剥削别人都得利,到是阴间剥伊皮。
游过六殿到七殿,七殿是个尖刀殿。阳间专抢别人财,阴间送你到尖刀山。
游过七殿到八殿,八殿是格磨子殿。阳间做是贪赃官,到是阴间磨子里牵。
游过八殿到九殿,九殿是格石臼殿。阳间专门偷老公,到是阴间石臼里舂。
游过九殿到十殿。十殿是个善人殿。阳间做是善心人,阴间投胎交好运。

贺 喜 曲

合唱：今朝府上末喜洋洋,喜事临门喜心上。

男白：喜堂里厢。

女白：灯烛辉煌。

男白：龙虎两字。

女白：贴在两旁。

合唱：亲眷朋友来贺喜,人来人往真闹猛。

合唱：小辈结婚末爷娘实在忙,省吃俭用造楼房。

男白：新房里厢。

女白：样样都全。

男白：挂灯结彩。

女白：实在漂亮。

合唱：家用电器末真高档,爷娘恩情不能忘。

合唱：新郎新娘是真风光,心里开心像吃蜜糖。

男白：恩爱夫妻。

女白：和和气气。

男白：有说有话。

女白：商量事体。

合唱：龙凤鸳鸯来成双,甜甜蜜蜜过时光。

合唱：敬老爱小末要提倡,孝敬长辈记心上。

男白：婆媳之间。

女白：实在客气。

男白：尊重长辈。

女白：不能忘记。

合唱：和睦家庭幸福长,要感谢中国共产党。

敬老院演出

观众朋友们大家好。

合：请你们看看滑稽。笑一笑,笑一笑。

男：笑一笑,十年少,笑口常开勿会老。

女：老伯伯看了笑一笑,返老还童精神好。

男：老妈妈看了笑一笑,面孔嫩得勒像水蜜桃。

女：小伙子看了笑一笑,对象上门勿用找。

男：姑娘看了笑一笑,男朋友肯定讲侬好相貌。

女：工人们看了笑一笑,多出产品质量好。

男：农民们看了笑一笑,稻麦丰收瓜果蔬菜收成好。

女：生意人看了笑一笑,顾客上门生意好。

男：解放军看了笑一笑,打仗勇敢向前跑。

女：小学生看了笑一笑,大学包你考得牢。

男：大块头看了笑一笑,腰身细的像油条。

女：小毛头看了笑一笑,跑到地上会打虎跳。

合：笑一笑,笑一笑,请大家都来笑一笑。

女白：喂,吴老师你刚才讲的笑一笑十年少是么?

男白：是的。

女白：那我今年二十八岁,连笑三笑哈哈哈,少脱三十岁,那反少两岁了?

男白：这是一句夸张话,敬老院里老伯伯,老妈妈,哈哈哈,呲呲……在变小弟。

十唱古人经(无锡景调)

我有一段情呀,唱给你大家听,听众各位末,静呀末静一静。

我有那一只末古人经呀,从古那格到今末,代代勒唱古人呀。

先唱一古人呀,岳飞是大忠臣,岳母教子严,岳飞听母命呀。
精忠那报国末刺背心呀,宋朝那个大忠臣,流传末到如今呀。
二唱二古人呀,包公是青天大人。铁面无私心,勿卖皇帝情呀。陈世美驸马末,犯了法呀,同样那个杀头末,决勿肯留情呀。
三唱三古人呀,武松是好本领。景阳冈打死虎,名气响到今呀。为了那要报末哥哥仇呀,先杀是潘金莲再杀西门庆呀。
四唱四古人呀,李元霸大本领。虽然生得小,力大吓煞人呀。京殿那比武末万岁看呀,手托那格双狮子,万岁喊声好呀。
五唱五古人呀,大将是常遇春。元朝开武场,一路赶进京呀。辰光晚武场末早关门呀。马跳那格四墙末,是一个常遇春呀。
六唱六古人呀,落难的小方卿。姑父搭借花银,姑母赶出门呀。后花园表妹末,搭来赠呀。后来那格做大官,彩娥成了亲呀。
七唱七古人呀,何文秀落难人。大屋末没住枯庙里住登身呀。街坊那求吃末道情唱呀,唱着是格妻子末,名叫王兰云呀。
八唱八古人呀,洛阳的文必正,他到南阳去,碰着霍定金呀。木香栅拾着仔双珠凤呀,霍府里厢做用人,唐楼定终身呀。
九唱九古人呀,唐伯虎才子人。看中小秋香,情愿做用人呀。夏相府教书末他是假呀,点中是小秋香,两人一同行呀。
十唱十人呀,及时雨宋公明。替天行道末专门为穷人呀。梁山上做是末一把手呀。聚义那个齐上末,发号来施令呀。
(结尾)古人实在多呀,总归末唱勿尽。唱到此地末,正好停一停呀。请各位听众末原谅我呀。我是那才学浅,还加脑子笨呀。

十　长　工

长工上班正月里中,肩拐背包去上工。
路上闲人问我啊是走亲眷,不晓得我野鸟飞密丝笼。
长工上班二月里中,肩是铁塔到田中。
三条田岸做是两条半,还有半条甏做要骂长工。
长工上班三月里中,积肥罱泥是长工。
挑泥挑得肩膀痛,早歇一点要骂长工。

长工上班四月里中,割麦生活是长工。
割得腰酸手皮痛,麦管枝长要骂长工。
长工上班五月里中,挑泥扒田是长工。
做是男工做女工,直直腰勒骂长工。
长工上班六月里中,耥稻耘稻是长工。
夜里还有去踏水,田里缺水要骂长工。
长工上班七月里中,割草拔稗是长工。
手脚烂勒晒得背心痛,田里失落稗草骂长工。
长工上班八月里中,东家娘娘精用工。
盛个饭来当中空,骂傢长工吃嘴凶。
长工上班九月里中,眼看稻谷黄葱葱。
只有黄梅没稻米,回到家中一场空。
长工上班十月中,牵砻打稻是长工。
日里牵是三十担,夜里牵砻末没工。
长工上班十一月里中,淘米拎水是长工。
节头骨指冻得钻心痛,吃着是砻糠要骂长工。
长工上班十二月中,东家算盘真格凶。
做是一年剩半工,回到家里一场空。

五更梳妆台

一更里来唱一只梳妆台,玉手那个弯弯末思念金凤彩。
金彩凤彩摆在梳妆台,忽听得你小才郎走进我房来。
我叫娘姨,忙把筷杯拿,待奴奴手拿银壶忙把酒来筛。
敬情哥三杯恩情酒,切勿可在外边忘记我妹妹。
二更里来叫一声你恩妹妹,我和你的恩情终归分不开。
你自己的身体多呀多保重,切勿可滑头码子让伊闯进来。
我在呀上海上呀上海滩,赚仔那个洋钿钞票会得寄转来。
好朋友门前不说真情话,家主婆要盘问我总也不会说来。
三更里来我郎面也黄,面黄那个肌瘦末所为哪一桩?
情哥哥毛病十呀十分重呀,请一个好医生开一张好药方。

千呀千不该,万呀万不该。勿应该到上海去弄出一身毛病来。
情哥哥毛病不是我小妹害,小妹妹服侍你天生合应该。
四更里来说出真情来,手扶那个手儿末双膝跪下来。
祝告天上神仙来保佑,保佑俚两家头无病无灾难。
公公要尊重,婆婆要孝敬,夫妻那和睦末要呀要恩爱。
生在阳间和你同床同枕头,到仔那别地方还是要恩爱。

女：五更里来天呀天亮哉。小妹眼里水滴里哒啦落下来。
手拿手帕揩呀揩眼泪,问一声情哥今朝去是几时来。

男：回头来呀叫一声你恩妹妹,我劝你恩妹末眼泪不必落下来。
我到上海多则一礼拜呀,少到那三四天就到你小妹搭来。

绣 荷 包

第一绣(要绣啥)要绣要绣天上团圆月团圆月。月亮旁边绣颗星(你好比月亮我比星)亮晶晶,星靠月来月靠星(不离分)啊啊啊,妹绣荷包是真情(是真情)。

第二绣(你要绣)要绣要绣青山绿一片田,农夫赶牛去种田。(一人种田像背纤)像背纤。二人种田快如箭(快如箭)啊啊啊我要早早娶你来(同种田)。

第三绣(又要绣)要绣高高山上栽青松。哥哥放羊到山中。(时到晌午妹送饭)妹送饭(黄昏接代提灯笼)提灯笼。啊啊啊,相亲相爱情意浓,情意浓。

第四绣(再要绣)要绣田边河水长又长。哥哥摇船我纽绷(雪白棉花装满仓)装满仓。纺纱织布做衣裳(做衣裳)啊啊啊,男耕女织情意长,情意长。

十 把 扇 子

一把扇子七寸长,一人扇风二人凉。妹有情来郎有意,二人相思少年郎。
两把扇子骨溜黄,一面扇来一面望。郎想姐来姐想郎,两人相思面皮黄。
三把扇子骨溜青,一面扇来一面荫。郎咬姐来姐爱郎,两人相爱永不忘。
四把扇子做得好,一面扇来一面抱。郎抱姐来姐抱郎,两人抱牢勿肯放。
五把扇子五月五,伯伯相思弟媳妇。姐夫相思小表妹,阿姨相思小姐夫。

六把扇子六枝花,我爱情哥哥爱花。我爱情哥年纪轻,情哥爱我一枝花。
七把扇子口对口,两人见面挽牢手。情哥挽牢小姐手,小姐挽牢情哥手。
八把扇子八把丝,我爱情哥两相思。情哥爱我心灵美,我爱情哥良心好。
九把扇子菊花多,拿只蜜桃请情哥。郎吃蜜桃心里甜,姐吃蜜桃浑身酥。
十把扇子十芙蓉,拿把扇子赶蚊虫。赶清蚊子风凉房,恩爱私情双上床。

中 八 仙

第五位彭祖活八百岁,年高白发寿千岁。第六位芦状元造洛阳桥,堂前祝寿共一道。第七位五路财神到,各献一只大元宝。第八位玄坛菩萨骑黑虎,手执金鞭往上摇。

十二月相思曲

正月梅花阵阵香,郎在房中暗思量。天上是有星和月,房中没有美娇娘。
二月杏花白如银,春天河水碧波清。只见鱼儿成双对,郎在房中冷清清。
三月桃花红艳艳,菜籽开花麦秀齐。蝴蝶成对采花粉,情哥一人下田去。
四月蔷薇红似火,只见一对对鸟儿来。燕子恩爱并肩飞,情哥走路一个人。
五月石榴是端阳,许仙结识白娘娘,双双对对酌端阳酒,情哥吃酒无娇娘。
六月荷花热难当,一对鸳鸯在水上。只有鸳鸯水上漂,没有情妹陪情郎。
七月桂花红缨缨,哥对妹妹笑盈盈。要想与她谈婚姻,话到嘴边难为情。
八月木樨像黄金,哥对妹妹是有情。妹妹对哥冷清清,哥哥日夜想私情。
九月菊花黄澄澄,情哥肚里暗思忖。妹妹态度的确好,可惜没有介绍人。
十月芙蓉映小春,情哥脸上黄澄澄。一心想起心头事,要与妹妹配成婚。
十一月水仙花开冷如冰,妹妹好比铁石心。情哥哥日夜想念你,难道你一点勿同情?
十二月蜡梅满树霜,不见妹妹走进房。面红耳赤难启口,比似夜夜一场梦。

十 条 金 龙

金龙宝卷初展开,诸佛菩萨降临来。
第一条金龙东海龙,东海龙王送喜来。爱子爱孙多富贵,双喜临门笑颜开。
第二条金龙南海龙,南海龙王送福来。孙子孙囡笑声座,万两黄金滚进来。

第三条金龙西海龙,西海龙王送财来。出门碰到好机会,一本万利带家来。
第四条金龙北海龙,北海龙王送宝来。珍珠八宝多送来,千年富贵万年财。
第五条金龙财神龙,五路财神进门来。前门送来摇钱树,后门还送聚宝盆。
第六条金龙财源龙,四面八方路路通。送财童子到家中,一年四季财源通。
第七条金龙七巧龙,五龙聚会满堂红。男子聪明文才高,女子伶俐又贤惠。
第八条金龙八宝龙,你家府上万事通。福禄寿喜在家中,全家大小乐融融。
第九条金龙紫金龙,你家府上代代红。一代更比一代强,代代儿女万年红。
第十条金龙黄金龙,十代奇美在家中。荣华富贵多光荣,万事如意添富贵。
金龙宝卷宣完成,宣卷和卷福寿坛。风调雨顺安来乐,一年四季尽太平。
平安二字值千金,寸金难买寸光阴。大众听卷交好运,胜似西天去取经。

种 田 山 歌

种田要唱种田歌,一开春来生活做。罱河泥勒捉垃圾,塘泥添潭真辛苦。

种田要唱种田歌,一到清明要落谷多。落谷好像财落地,上秧灰好比乌云推起。

拷秧水好像狮子对头拜,拔秧好像仙人对百草。种秧好像金鸡吃米,六棵勾勒六棵齐。

耥稻要唱耥稻歌,手拿耥杆耥板泥里锉。两脚拉里空挡里走,耥脱杂草稻发棵。

耘稻要唱耘稻歌,两膀弯弯泥里拖。眼瞵六尺棵里稗,十指尖尖捧六棵。

郎唱山歌顺风飘,下风头阿姐拉里拔稗草。左手摇摇右手摇摇叫你情哥勿要唱,唱得我稗草勿拔拔青苗。

收稻要唱收稻歌,两手拿稻十二棵。拿稻收紧捆一捆,一个稻来十八棵。

天上乌云薄薄枵,地下寡妇哭老到。三岁孩童想爷叫,稻麦两熟无人挑。

种田人勒最最亲,种出白米宝和琴。一年四季离不开,颗颗粒粒养活命。

生活山歌

田家农夫穷苦恼,翻泥弄土在荒郊。未到天明先出门,归家又遇雀归巢。

穷穷苦苦莫怨天,勤勤俭俭做几年。手托黄连眼前苦,背驮甘草后来甜。

春夏秋冬四季花,牡丹芍药共山茶。芙蓉相对金丝菊,玉兰相伴绣球花。

甘蔗生来节节齐,快刀削落仔老面皮。吃来嘴里甜蜜蜜,吐出渣来引蚂蚁。

肚里饿来心里巢,望望烟囱阿来烧。周庄去籴米镇江去淘,龙虎山上去割柴烧。

结识私情隔块田,旧年想侬到今年。灵岩树开花难得见,黄昏星难到月半边。

天上乌云像缸爿,拔脱是凤仙种牡丹。细叶头牡丹种在高墙上,看花容易采花难。

天上乌云薄薄枒,请你情哥莫心焦。没郎的姑娘在等你,等你情哥同到老。

着要秧苗长得好,浇水施肥最重要。拔净杂草除脱虫,秧苗粗壮长得好。六月里太阳像火烘,午昼没有一丝风。堂前老板摇凉扇,田里厢热煞小长工。

情 歌

南京姐妮结识北京郎,来来去去勿便当,打只小巧玲珑关快船,头有头棚,舱有舱棚,艄有艄棚,头上有个老生,艄上十七八个后生,舱里有十七八个道士先生,敲起锣鼓家生,叽咕啰哆喱。路上闲人问得啊是官船过,奴偷婆囡囡转家乡。

两人对山歌

男:大红帖子七寸长,请你妹妹唱开场,四句头山歌一只还一只,大家勿讲骂爷娘。

女：青菜秧来白菜秧，挑开芦席唱开场。四句头山歌一只对一只，大家勿讲动爷娘。

男：石竹笍篱朝南开，当中搭起一只唱歌台。藤竹交椅是两边放，要唱山歌走进来。

女：一只面缸两只箍，情哥哥不敢搭我对山歌。对得赢来哈哈哈笑，对得输来双脚跳。

男：麻管将军出白烟，等我哥哥门前拉啥天。长套头山歌短套头曲子，全是我哥教你的。

女：啥绳长来啥绳短，啥绳出外顺风凉，啥绳相对童男子，啥绳相伴美娇娘。

男：纤绳长来担绳短，撩脚绳出外顺风凉。牛绳相对童男子，头绳相伴美娇娘。

女：啥车长来啥车短，啥车出外顺风凉，啥车相对童男子，啥车相伴美娇娘？

男：牛车长来踏车短，顺风车出外顺风凉。坐车相对童男子，夹车相对美娇娘。

女：啥桶长来啥桶短，啥桶出外顺风凉，啥桶相对童男子，啥桶相伴美娇娘。

男：菱桶长来面桶短，粪桶挑是出外顺风凉。立桶相对童男子，马桶相伴美娇娘。

女：啥布长来啥布短，啥布出外顺风凉，啥布相对童男子，啥布相伴美娇娘？

男：白布长来抹布短，篷布出外顺风凉。尿布相对童男子，肚兜布相伴美娇娘。

女：啥格圆圆云里穿，啥个圆圆水面上端，啥个圆圆骗小孩，啥个圆圆姐房中？

男：月亮圆圆云里穿，湖叶圆圆水面上端，麻团圆圆骗小孩，油面揭圆圆姐房中。

女：啥个弯弯天上有，啥个弯弯草里穿，啥个弯弯骗小孩，啥个弯弯姐房中？

男：月亮弯弯天上有,镰刀弯弯草里穿,菊糖弯弯骗小孩,木梳弯弯姐房中。

女：啥个袋袋袋上天,啥个袋袋水滩边,啥个袋袋郎身上用,啥个袋袋姐身边?

男：云丝袋袋袋上天,绿袋丝袋水滩边,银衣袋袋郎身上用,束腰袋袋姐身上。

女：啥花开来节节高,啥花开来像截刀,啥花开来青草里藏,啥花开过太湖梢?

男：芝麻花开来节节高,刀头花开来像截刀,野菜花开来青草里藏,萝卜花开过太湖梢。

女：啥鸟飞来节节高,啥鸟飞来像截刀,啥鸟飞来青草里伴,啥鸟飞过太湖梢?

男：鸣连子飞来节节高,燕子飞来像截刀,野鸡飞来青草里藏,野鸭飞过太湖梢。

女：啥刀长来啥刀短,啥刀出外出去顺风凉,啥刀相对童男子,啥刀相伴美娇娘?

男：冬瓜刀长来切菜刀短,指挥刀出外顺风凉,洋刀相对童男子,剪刀相伴美娇娘。

女：你唱山歌勿算你师父老先唐,你阿晓得苏州城里有张床?啥人家丢床上勿困姐,啥人家丢床上勿困郎?

男：我唱山歌是我师父老先唐,苏州城里是有二张床,和尚丢床上勿困姐,尼姑丢床上勿困郎。

女：倷唱山歌勿师父老先生,阿晓得黄牛身上几条筋,几条横来几条竖,几条弯弯曲曲到脚跟?

男：我唱山歌师父老先生,我晓得黄牛身上七十二条筋,二十四条横来二十四条竖,二十四条弯弯曲曲到脚跟。

种 田 山 歌

种田要唱种田歌,一开春来生活做,开船罱泥积肥料,肥料多来稻发棵。

种田要唱种田歌,一到清明秧田做,落各好像财落地,上秧灰好比盖

了被。

着要秧苗长得好,灌水施肥很重要,拔净杂草除脱虫,秧苗粗壮长得好。

拔秧要唱拔秧歌,弯腰曲背生活做,嫂嫂拔秧能格快,妹妹拔秧也很多。

莳秧要唱莳秧歌,手拿嫩秧莳六棵。横里竖里一条线,五寸见方差勿多。

耥稻要唱耥稻歌,手拿耥杆耥板田面上锉。两脚拉里空挡走,耥脱是杂草稻发棵。

耘稻要唱耘稻歌,两膀弯弯泥里拖,眼瞟六尺棵里稗,十指尖尖捧六棵。

六月里太阳如火烧,妹妹双双拔稗草,唱唱山歌拔拔草,拔脱稗草稻苗好。

割稻要唱割稻歌,手拿镰刀割六棵。左手拿刀右手割,割得快来像走路。

收稻要唱收稻歌,两手拿稻十二棵。拿稻收紧捆一捆,一个稻来十八棵。

滑稽哭苗根

啊呀我个亲人呀,苗根笃好爷好亲人。俫活勒里辰光真威风,走在路上像一个大相公。立在地上像棵葱,坐在凳上像只钟,困在床上像面弓啊,亲人呀。

苗根笃好爷好亲人,闸生头里起毛病,郎中先生看勿俫的病,求神拜佛总勿灵,一命呜呼命归阴,甩脱仔我来和苗根,俫西方路上独自行啊,亲人呀。

苗根笃好爷好亲人,俫床浪勿困困板门,鸭绷枕头勿困困菱角枕,申报勿看看帐黄纸头,山巴勿拿拿只斗,绷硬笔挺像死人。推仔俫格头来脚要动,推仔俫格脚来要动亲人呀。

苗根笃好爷好亲人,活勒里辰光搭俫真彩好,总归一道出来一道进,困觉抱牢仔来一横头困,夹梦头里我勿争气,蓬蓬上格放是三个屁。我末闻闻臭来死,亲人说好比香水撒在被头里。

苗根笃好爷好亲人,俫在世辰光我说给你听。伲将来一定要投小人,叫俫亲人要提格名。亲人听仔笑没影,勿养我来先提名。亲人说养出男来叫

苗根,养出女来叫苗英亲人呀。

健康谚语曲

常笑一笑,少一少,恼一恼勤就会老。树大会招风,气大要伤身。说说笑笑通通七窍,身体就会好。寒冷是从脚浪去,病从口入有道理,走路一定要防跌,吃饭防噎要注意。处处注意无病活到老。

过饱吃伤,要喝汤,饥不暴食先喝汤,好饭莫过饱,饭后不要跑,早饭要饱,中饭要好,晚饭要吃得少。多喝开水通气好,强似吃药健身宝,穿衣看天要记牢,按时吃饭嚼重要,少吃多味胃肠才能好。

早晨起早,身体好,新鲜空气你吸了,大蒜是个宝,常吃身体好,朝食姜汤如喝参汤,美酒不过量,好菜再多不过食,多吃老酒会伤身肝,色多一定会伤肾,请你勿要吃隔夜菜,忌烟戒酒能活一百宽。

坐要像钟,站如松,卧不迎风走路要挺胸。白露身不露,着凉要泻肚,阳光充足通风要紧,睡前烫烫脚,困到床上就困着,勤建扫地宿清爽,强似你去上药房,一年到头身健康,清洁卫生精神心会爽。

强身之道,锻炼好,有静有动无病痛,静而为少动,眼花耳要聋,脑要常用,体要常动,清晨郊外走,困觉不要帽被头,冬练三九,夏练三伏,练出一身好肌肉,工作学习才不怕,身体健康最大的幸福。

第十一章
胜浦山歌乐谱选

山歌好唱口难开（四句头）

金文胤 唱
王小龙 记谱

1=G 4/4

5 5 5 3 3 2 2 2 5 | 5 3 2. 3 2 6 1 3 2 | 2 2 6 1 1 6 6 5 5 |
山歌好 唱　口难 开　　樱桃 好吃　么树难栽

6 6 1　1 3 3 3 2 1 6. | 3 3 3 2 1 1 5 1 6 | 6 5. 0 0 ‖
白米饭 好 吃么田难种　　鲜鱼汤好 吃么网　难　张

樱桃好吃树难栽

金文胤 唱
［荷兰］施聂姐 记谱

1=G

3 3 3 3 2 1. 1 2 3 5 6 5 2 - 3 2. 1 6 0 0 1 1 3 2 6 1 5 5 - - |
山歌好唱　　口难　　　开，樱桃　　好吃　树难　栽。

5 6 1 2 2 1 2 5 3 5 3 2 6 7 6 5 - 6 5 3 0 1 1 5 3 2 6 5 5 - ‖
白米饭 好 吃　树难　种，鲜汤　好吃　　网难抬。

竹丝墙门朝南开

杨林香唱
蒋培娟记词，王小龙记谱

1=G 4/8

竹丝墙门朝南开　　要唱山歌　到我府上　来。

藤串　交椅　　两面么摆起　　来呀，当中

摆起　唱歌　台。　你　茶来酒啊呒不拿出

来，　山歌那能叫我　唱得　　出。山歌嗒

虽然不是铜钿　去买　来　呀　奴阿是

小小　　本事去学得　来。

新 打 荷 包

宋妹珍唱
蒋培娟记词，王小龙记谱

1=C 2/4

3 5 6 i | 5 6 5 3 2· | 3 5 3 5 | 3/4 3 1 2 1 2 1 6· | 1 1 6 1 5 3 5 |
新打荷包 绿镶 边， 问你 情哥 阿吃 烟？ 要吃好烟到你么

2/4 3 2 2 1 6· | 3 2 3 2 1 | 1 5 6 1 2 1 6· | 5 - | 3 3 5 1 6 6 5 |
姐房里拿， 私情个装烟 郎 点 火。 摸摸你手 来是

3 3 5 3 2· | 5 5 3 5 3 5 | 3 1 2 1 2 | 1 6 5· | 6 1 1 2 3 |
软啊绵 绵， 想要 讨你是 呒哈 铜 钿， 头搭 头来是

5 3 3 2 1 6· | 3 2 3 2 3 2 1 | 1 5 6 1 2 1 6· | 5 - | 3 5 5 6 i |
肩搭 肩， 亲嘴 摸奶咬忒 舌啊 头 尖。 娘问嫩困呣

5 6 5 3 2 3 | 1 2 5 3 5 | 3/4 3 1 2 1 2 1 6 5· | 2/4 0 6 1 1 | 6 1 5 3 |
啥头 米 我 有原因勒是 呒啊原 因， 我蹲在 南纱窗前

5/8 1 2 5 3 5 3 | 2/8 1 | 2 3 | 3/4 5 3 5 3 3 2 1 6· | 2/4 3 2 3 2 1 1 |
北纱窗后纺仔 二 两半 生丝来是啊辛苦， 鼻头个管里啊

1 5 6 1 2 1 6· | 5 - ‖
出啊红 鲜。

十 熬 郎

朱宗妹、吴梅花等演唱
蒋培娟记词，王小龙记谱

1=C 6/8

正月 里熬郎熬到 初二呀 春 呀 先穿 啊个
衣 衫 摸胸啊身。上身着绫罗下身着白绢
白绢头上相对相 咬 抚州街浪是有一双 鸳啊鸯
袜 呀，红白 呀个生 丝么 绣裥呀 裙。
二 月 里熬郎 熬到杏 花 啊 开 呀，
小姐妮么 打 扮啊 好身啊材， 上身着起
茶 海 青下身 着起杨 柳 青眉毛 生来 八九
分眼睛 生来 三开 水面孔 生来水喷桃 花 啊 能 呀
一口的个 那个 姣 呀 红嘴 呀 唇。

耘 稻 歌

吴叙忠唱
王小龙记谱

1=C 2/4 ♩=62

哎！耘稻要唱 耘稻歌哎，侬 两膀呀，
弯弯 泥里 拖。 眼睖 六尺 仔
棵里 稗呀，侬十指么 尖尖呀捧六 棵。

耥 稻 歌

吴叙忠唱
王小龙记谱

1=C 2/4 ♩=62

嗨！耥稻要唱 耥稻歌哎，侬 手拿呀
耥杆 踏板泥里 锉。 两脚 浪里 么
稗勒里走 啊，耥稻子莳出 稻发 棵。

困来眯眯眼不开

周六妹、宋美珍唱
王小龙记谱

1=C 4/8

(乐谱)

困来眯眯 眼不开， 奴格 情哥 走上 来。
一日 一夜 十二个时辰么 常想 侬呀，阴魂
落在 郎身 浪。 说得情哥 笑嘻嘻，
家里么讨好 十分 格我 迷 妻。 细皮 白肉
弯眼么胜是 侬啊，野花 勿采 转回 去。
说桂花 么 话桂 花， 奴满格小妹 原贪
花。 卖柴管造桥搭啥么 空架 子呀，
二婚头 阿姐 摘朵野 塘 花。

盘 歌

蒋菊虹、顾林兴唱
王小龙记谱

1=♭A 2/4 ♩=60

哎！竹丝墙门朝南开，哎！
门前头搭起唱歌台，四句头山歌一支对一支
哎！要唱山歌走出来！哎！
竹丝墙门朝南开，对面搭起
唱歌台，四句头山歌么一支么对一支，
大家勿准臭攀谈。东天日出
红堂堂哎,哎！我肚里面山歌有几船舱哎。
从南京唱到北京城哎，还是唱勒浪舱面上哎！

$\widehat{5 3 2 2}$ | $\dot{1}\, 6.$ | $\frac{3}{4}$ $3\,3\,3\,\widehat{3}\,\dot{2}.$ | $1\,3\,3\,\widehat{3}\,\dot{2}.$ | $\frac{2}{4}$ $5\,3\,2\,\widehat{1}$ | $\widehat{6}$ — |

哎!　　　东天日　出　红堂堂 哎,　　哎!

$\widehat{1\,5\,3\,2\,2}$ | $\widehat{6}$ — | $5\,5\,3\,\widehat{2\,2}\,1\,6$ | $\dot{1}\,\dot{1}\,6\,6$ | $5\,0$ | $6\,\widehat{2\,2}\,\widehat{\overset{3}{1\,2}}$ |

让还 奴要　算　唱歌　　王　　　　从小唱到

$5\,5\,3\,\widehat{2\,2}\,1$ | 6 — | $6\,6\,5\,3\,3\,5$ | $\widehat{3\,5}\,1\,6$ | $6.$ ||

今朝　　止,　　再唱　十年　唱不　光。

十 送 郎

周雪敏演唱
王小龙记谱

1=F $\frac{4}{4}$ 稍慢 ♩=56

$1\,1\,2\,\widehat{6\,5}$ | $5\,3\,5\,3$ | $5\,6\,6\,6\,5\,\widehat{3}\,\overset{3}{2}$ — | $2\,2\,3\,5\,6\,5\,3\,2\,5\,3\,2\,\widehat{1\,6}$ |

一送　郎　　送到侬大　门口,　玉手那　个弯弯么

$1\,2\,3\,5\,2\,1\,\widehat{6\,1\,6}\,\widehat{6\,5}$ — | $5\,3\,2\,1\,6\,1\,2\,3\,1\,2\,3$ | $5\,3\,3\,2\,1\,3\,2\,2\,1$ | $\widehat{6}$ — |

问侬郎来擎。问侬 几　时 进 我 家 门,

$2.\ 2\,3\,5\,2\,3\,2\,1\,1\,6\,5$ | $1\,1\,6\,5\,3\,2\,2\,3\,2\,1\,\widehat{6\,5}\,1\,6$ | $\widehat{6\,5}$ — — — ||

我 说侬 小 妹妹　 等侬郎来呀哎　　呀!

第十二章
论文及评论摘要

论"胜浦三宝"的传承与保护

摘　要："胜浦三宝"是胜浦人民世代传承的山歌、宣卷和水乡服饰的合称。它折射出了传统胜浦生活的各个侧面，具有极高的民族文化传承价值、学术价值、实用价值、审美价值、民族交流价值。当今，由于胜浦由农耕社会向城市化社会过渡，"胜浦三宝"的生存环境发生了急剧变化，其生存状况堪忧，需要着力保护。第一，应该对"胜浦三宝"的物质部分进行保护；第二，要保护"胜浦三宝"传承人；第三，重视"胜浦三宝"展览场馆的建设；第四，要多多加强媒体的宣传；第五，要保护"胜浦三宝"赖以生存的"生态场"。常熟理工学院作为地方高校，应该在"胜浦三宝"传承保护工作中发挥自己应有的作用。

关键词：胜浦三宝；传承与保护；生态场；常熟理工学院

（原载《常熟理工学院学报（哲学社会科学）》2009年第9期，第113—118页。署名：王小龙）

论音乐的社会功能——以苏州"胜浦三宝"为例

摘　要：本文首先对苏州"胜浦三宝"进行了实地考察采风，并运用科学的艺术史观对此进行了分析。然后以此为例对音乐的社会功能从以下三个方面进行了阐述：一、音乐在社会生产实践中既是一种精神产品又逐步渗透于物质生产的诸多行业中，"胜浦三宝"之一的山歌属于此列。二、音乐广泛地参与和影响着社会文化生活的哲学、宗教、道德观念等各个方面，

"胜浦三宝"之一的宣卷属于此列。三、音乐在社会变迁进程中具有推动人类文明发展的用。通过这三方面的阐述,试图说明音乐作为人类文明的一部分,在人类的发展进程中起着积极的推动作用,从而唤起人们对音乐功能意义的重视。只有加强对音乐功能意义的理解,才能凸显出音乐艺术在社会中的地位和作用,才能引起同仁对音乐艺术的高度重视。

关键词:音乐;社会功能;胜浦三宝

(原载《社会科学家》2010年第5期,第62—64页,第68页。署名:李恩忠)

美影美文——马觐伯《乡村旧事:胜浦记忆》读后

摘 要:马觐伯先生的新著《乡村旧事——胜浦记忆》,全面记录了苏州工业园区胜浦镇在城市化前的江南水乡风情。该书所收马先生的摄影,无论从艺术鉴赏的角度还是从历史学、民俗学研究的角度去欣赏,都非常耐品;每篇文章,都记录了江南独特的历史民俗,也记录了他独特的人生感悟。书中涉及江南音乐民俗的文字为研究江南乡土音乐提供了很好的资料。

关键词:马觐伯;胜浦;摄影;民俗;乡土音乐

(原载《文学与艺术》2010年第2卷第3期,第50—51页。署名:王小龙)

听觉形象与视觉形象的完美统一
——论胜浦山歌与民俗服饰的内在联系

摘 要:本文是江苏省高校人文社会科学基金项目"吴地民间声乐表演与表演服装的互动关系"课题组成员在苏州吴县胜浦镇进行了数十次考察采风的基础上完成的。本文首先提出了声乐表演艺术中的听觉形象与视觉形象的概念,对吴县胜浦山歌的类型与特征分别进行了划分与分析,同时也对当地的民俗服饰进行了实地考察与研究。而后在此基础上,对胜浦山歌与当地民俗服饰的文化内涵进行了梳理与分析,指出了两者在听觉形象与视觉形象两方面的内在联系。

关键词:听觉形象;视觉形象;胜浦山歌;民俗服饰;统一

(原载《社会科学家》2011年第11期,第133—135页,第138页。署名:李恩忠)

谈吴歌中的"词曲异步"现象

摘　要：在吴歌中存在着一种"词曲异步"现象，即唱词的句读与旋律的句读不在一处。这一独特的现象与吴方言"强调表达"特征以及吴越地区的历史文化发展轨迹等密切相关。吴歌"词曲异步"现象保存了吴越地区先民的历史信息，具有很高的历史研究价值。

关键词：吴歌；词曲异步

(原载《江苏教育学院学报(社会科学)》2012年第4期，第118—120页。署名：王小龙)

胜浦三宝钢琴辅助化传承下的社区课程开发

摘　要：胜浦三宝是民间艺术瑰宝，必须加大传承力度。本文论证了胜浦三宝由钢琴辅助化传承的现实意义，并通过论证胜浦民间艺术传承与社区课程开发间的通融性，进而提出了钢琴在社区课程开发中进行辅助化传承的方案建议。本文旨在通过研究胜浦三宝、钢琴辅助传承与社区课程开发三者间的相互关系，为民间艺术的传承提供新的思路见解。

关键词：胜浦三宝；钢琴辅助化传承；社区课程开发

(原载《艺术百家》2015年第3期，第239—240页。署名：陶红、李恩忠、翟钰佳)

胜浦山歌艺术生态状况调查与研究

摘　要：本文运用人类学方法对胜浦山歌传承人的年龄、住址、艺术特征与生活现状进行了调查，对胜浦山歌代表传人与代表作进行了音像、文字记录与整理，按题材将胜浦山歌的类型划分为劳动歌、情歌与仪式歌，按篇幅将胜浦山歌的类型划分为短歌与长歌。同时揭示了胜浦山歌具有地域性、活态性、即兴性与独特性等文化内涵，并就胜浦山歌当前的研究现状与传承前景进行了讨论，提出了相关建议，可作为有关部门的决策参考。

关键词：音乐艺术；民族民间音乐；胜浦山歌；传承人；艺术生态类型；文化内涵；现状

(原载《艺术百家》2016年第6期，第222—224页。署名：李恩忠、张竞琼)

从"他自觉"到"我自觉"——吴兵《我是"潭长"我的潭》的启示

摘　要：胜浦是一个随着改革开放的步伐而发生天翻地覆裂变的地方：由农村一跃而为苏州工业园区城市街道，成为城市化转型的典范。改革开放初，荷兰学者施聂姐作为"异文化"的观察者，"他自觉"地记录、研究了胜浦以"山歌"为代表的传统。吴兵著《我是"潭长"我的潭》则作为胜浦"原住民"，"我自觉"记录了胜浦在时代裂变期的传统与当代。不止于此，作者还披露了这一裂变期的心理转型，使该著具有了西方"民族志"般的价值。

关键词：吴兵；《我是"潭长"我的潭》；胜浦；非遗；"胜浦三宝"

（原载《采写编》2019年第3期，第178—180页。署名：王小龙）

水乡为何有"山歌"

摘　要："山歌"一词，在我国运用很普遍。江南吴地通称唱歌为"唱山歌"。"水乡为何有'山歌'"？江明惇先生认为是"山野之歌"，并不局限于山地居民才会唱"山歌"。作者认为此说仍不能解释该词的历史起源问题。为此，他通过长期的田野调查，走访周围的地方民间文化学者，终于通过多科研究，给出了自己的答案。该文联系文献学、人类学、文化发生学、语义学诸方面的相关知识，得出"山歌"是"宣泄之歌""情感抒发之歌"的结论，进而厘清了"吴歌""田歌"与"山歌"名称的适用范围等。

关键词：山歌；以歌为教；字源学

（原载《中国社会科学报》，2019年11月5日第3版。署名：王小龙）

参考文献

一、著作

(明)冯梦龙等:《明清民歌时调集(上、下)》,上海:上海古籍出版社,1987年。

(清)顾张思撰:《历代笔记小说大观·土风录》,曾昭聪、刘玉红校点,上海:上海古籍出版社,2016年。

(清)彭方周纂修:《吴郡甫里志》,载《中国地方志集成·乡镇志专辑⑥》,南京:江苏古籍出版社,1992年。

(清)沈藻采编撰:《元和唯亭志》,唯亭镇志编纂委员会整理、徐维新点校,北京:方志出版社,2001年。

(汉)许慎撰、(宋)徐铉校定:《说文解字》,北京:中华书局,2013年。

《中国民间歌曲集成》全国编辑委员会、《中国民间歌曲集成·江苏卷》编辑委员会编:《中国民间歌曲集成·江苏卷》(上、下),北京:中国 ISBN 中心,1998年。

[美]阿尔伯特·贝茨·洛德著:《故事的歌手》,尹虎彬译,北京:中华书局,2004年。

[英]弗莉达·劳伦斯著:《不是我而是风——英国作家劳伦斯的一生》,辛进译,北京:生活·读书·新知三联书店,1992年。

Antoinet Schimmelpenninck, *Chinese Folk Songs and Folk Singers: Shan'ge Traditions in Southern Jiangsu*, Chime Foundation, Leiden, 1997.

Steward J. H., *Theory of Culture Change: The methodology multilinear evolution*, Urbana: University of Illinois press, 1955.

陈立基:《硕人含章》,桂林:漓江出版社,2013年。

陈勤建:《中国鸟信仰:关于鸟化宇宙观的思考》,北京:学苑出版社,2003年。

陈应时:《敦煌乐谱解译辩证》,上海:上海音乐学院出版社,2005年。

陈沚斋选注:《高启诗选》,广州:广东人民出版社,1985年。

冯光钰:《中国同宗民歌》,北京:中国文联出版社,1998年。

高晓旭主编:《最新PETS应试指导·阅读理解·五级》,大连:大连理工大学出版社,2002年。

郭彩琴、丁立新主编:《过渡型社区教育理论与实践:基于苏州工业园区胜浦镇视角》,苏州大学出版社,2010年。

黄民裕:《辞格汇编》,长沙:湖南人民出版社,1984年。

江明惇:《汉族民歌概论》,上海:上海文艺出版社,1982年。

江明惇:《中国民间音乐概论》,上海:上海音乐出版社,2016年。

江苏省常熟市文化局、江苏省常熟市文化馆编:《中国白茆山歌集》,上海:上海文艺出版社,2002年。

金观涛、刘青峰:《兴盛与危机——论中国封建社会的超稳定结构》,长沙:湖南人民出版社,1984年。

金煦、高福民编:《吴歌遗产集粹》,上海:上海文艺出版社,2003年。

金煦、高福民编:《吴歌论坛》,苏州:古吴轩出版社,2005年。

金煦等编著:《中国芦墟山歌集》,上海:上海文艺出版社,2004年。

鲁迅:《鲁迅全集·第四卷》,北京:同心出版社,2014年。

陆瑞英演述,周正良、陈泳超主编:《陆瑞英民间故事歌谣集》,北京:学苑出版社,2007年。

洛地:《词乐曲唱》,北京:人民音乐出版社,1995年。

洛秦编:《音乐人类学的理论与方法导论》,上海:上海音乐学院出版社,2011年。

马觐伯:《胜浦旧影:马觐伯纪实摄影作品集》,上海:文汇出版社,2014年。

马觐伯:《乡村旧事:胜浦记忆》,苏州:古吴轩出版社,2009年。

钱小柏编:《顾颉刚民俗学论集》,上海:上海文艺出版社,1998年。

钱逸平编:《钱仁康音乐论文选(上、下)》,上海:上海音乐出版社,1997年。

乔建中:《国乐今说》,上海:上海音乐学院出版社,2005年。

乔建中:《土地与歌——传统音乐文化及其地理历史背景研究》,济南:山东文艺出版社,1998年。

桑楚主编:《精美诗歌》,北京:中国华侨出版社,2014年。

沈洽:《描写音乐形态学引论》,上海:上海音乐出版社,2015年。

胜浦镇志编纂委员会编、吴兵主编:《胜浦镇志》,北京:方志出版社,2001年。

石倬英、王亚民编著:《爱情哲学:愿丘比德的金箭射中你》,北京:农村读物出版社,1987年。

史琳:《苏州胜浦宣卷》,苏州:古吴轩出版社,2010年。

苏宝荣:《〈说文解字〉今注》,西安:陕西人民出版社,2000年。

王娟:《民俗学概论(第二版)》,北京:北京大学出版社,2011年。

王小龙:《扬州清曲音乐稳态特征研究》,北京:光明日报出版社,2013年。

魏嵩山:《太湖流域开发探源》,南昌:江西教育出版社,1993年。

吴兵:《我是"潭长"我的潭》,苏州:古吴轩出版社,2015年。

吴超:《中国民歌》,杭州:浙江教育出版社,1995年。

吴强华:《吴姓史话》,南昌:江西人民出版社,2004年。

习近平:《习近平谈治国理政(第二卷)》,北京:外文出版社,2017年。

项阳:《山西乐户研究》,北京:文物出版社,2001年。

修海林编著:《中国古代音乐史料集》,西安:世界图书出版西安公司,2000年。

修君、鉴今:《中国乐妓史》,北京:中国文联出版公司,1993年。

杨宝祥:《殡葬文化生态学》,北京:中国社会出版社,2015年。

杨荫浏:《中国古代音乐史稿(上、下)》,北京:人民音乐出版社,1981年。

叶祥苓：《苏州方言志》，南京：江苏教育出版社，1988年。

叶祥苓：《苏州话音档》，上海：上海教育出版社，1996年。

烨子：《爱情心理学》，北京：大众文艺出版社，2001年。

游汝杰：《中国文化语言学引论》，北京：高等教育出版社，1993年。

于会泳：《腔词关系研究》，北京：中央音乐学院出版社，2008年。

袁静芳主编：《中国传统音乐概论》，上海：上海音乐出版社，2000年。

张晨：《城市化进程中的"过渡型社区"：空间生成、社会整合与治理转型》，广州：广东人民出版社，2014年。

王功龙主编：《民歌三百首》，哈尔滨：哈尔滨出版社，2000年。

章建刚、王亮等：《山西省民间音乐遗产的传承与保护》，北京：中国社会科学出版社，2007年。

钟敬文主编：《民俗学概论》，上海：上海文艺出版社，1998年。

周菊坤主编：《姑苏十二娘》，上海：文汇出版社，2009年。

二、期刊论文

柏互玖，行为·制度·观念："一曲多变"现象形成原因研究的三个层面，《西安音乐学院学报》2011年第4期。

蔡利民，论长篇叙事吴歌中的性意识，《东南文化》1994年第1期。

陈林，非物质文化遗产——胜浦山歌传承与保护初探，《黄河之声》2010年第5期。

陈燕玲，巧用龙岩山歌学修辞，《闽西职业技术学院学报》2011年第1期。

陈月秋，东太湖的由来及其演变趋势，《长江流域资源与环境》1993年第2期。

邓根芹，白茆山歌辞格分析，《常熟理工学院学报（哲学社会科学）》2010年第9期。

李恩忠，论音乐的社会功能——以苏州"胜浦三宝"为例，《社会科学家》2010年第5期。

李恩忠，听觉形象与视觉形象的完美统一——论胜浦山歌与民俗服饰

的内在联系,《社会科学家》2011年第11期。

李恩忠、张竞琼,胜浦山歌艺术生态状况调查与研究,《艺术百家》2016年第6期。

梁惠娥、张竞琼、刘水,探析胜浦水乡妇女服饰特色工艺的设计内涵,《装饰》2010年第6期。

刘大巍,《十姐梳头》与《天涯歌女》,《广播歌选》2011年第7期。

刘大巍,吴风古韵歌乡情——非物质文化遗产常熟白茆山歌探微,《艺术百家》2008年第6期。

马觐伯,浅说胜浦宣卷的兴衰和现状,冯锦文主编《中国宝卷生态化保护与传承交流研讨会论文集》,南京:河海大学出版社,2014年,第84—86页。

马觐伯,走访胜浦宣卷,《苏州杂志》2010年第4期。

马觐伯,苏州胜浦婚俗及其演变,苏州大学非物质文化遗产研究中心编《东吴文化遗产(第4辑)》,上海:上海三联书店,2013年。

潘悟云,吴语形成的历史背景——兼论汉语南部方言的形成模式,《方言》2009年第3期。

邵轶群、陈琳,忠王李秀成与苏州,《苏州教育学院学报(社会科学版)》1992年第2期。

史琳,江南民间传统宣卷的曲调与曲种价值初探,《中国音乐》2011年第4期。

史琳,江苏太湖宣卷的文化渊源和艺术特征,《中国音乐》2010年第1期。

史琳,论江南宣卷的音乐文化渊源,《常熟理工学院学报》2010年第3期。

史琳,苏州胜浦宣卷研究,《苏州大学学报(哲学社会科学版)》2010年第4期。

陶红、李恩忠、翟钰佳,胜浦三宝钢琴辅助化传承下的社区课程开发,《艺术百家》2015年第3期。

王建革,清代东太湖地区的湖田与水文生态,《清史研究》2012年第1期。

王小龙,白茆山歌研究中的几个问题,《广播歌选》2011年第7期。

王小龙,冯梦龙《山歌》与"白茆山歌",《常熟高专学报》2004年第3期。

王小龙,论"胜浦三宝"的传承保护,《常熟理工学院学报》2009年第9期。

王小龙,谈吴歌中的"词曲异步"现象,《江苏教育学院学报》2012年第8期。

王小龙,试析"白茆山歌"常用曲调,《常熟高专学报》2003年第5期。

魏嵩山,太湖水系的历史变迁,《复旦学报(社会科学版)》1979年第2期。

徐建华,从冯梦龙《山歌》看明后期吴中社会风尚,《上海师范大学学报(哲学社会科学版)》1993年第3期。

叶敏磊,党和国家话语与农村女性的声音——以白茆山歌为例的观察(1956—1966),《妇女研究论丛》2006年第3期。

赵娴,吴地歌谣中的"张良与山歌"传说考探,《东方艺术》2010年增刊第1期。

郑张尚芳,千古绝唱《越人歌》,《国学》2007年第1期。

朱冠楠、杨旺生,民俗艺术的现代性遭遇——以苏州胜浦宣卷为例,《江苏社会科学》2017年第4期。

三、学位论文

洪湉,"胜浦三宝"文化内涵的探究与开发,江南大学设计艺术学(服装)专业2011年度硕士论文(导师张竞琼教授)。

林齐倩,苏州郊区方言研究,苏州大学2015年度博士论文(导师汪平教授)。

赵娴,吴地歌谣中的"张良与山歌"传说考探,上海师范大学2010年度硕士论文(导师刘正国教授)。

郑土有,吴语叙事山歌演唱传统研究,华东师范大学2004年度博士论文(导师陈勤建教授)。

四、网页资料

"胜浦——传统妇女服饰",光影的博客,http://szxzp.xzp.blog.163.com/blog/static/8453274520101227381354/。

《10万字〈苏州胜浦镇社区教育现状系列调查报告〉出炉》,http://www.suzhou.gov.cn/newssz/xxsb/2009/8/20/xxsb-8-24-53-1728.shtml。

《80岁高龄胜浦山歌传承人吴叙忠》,苏州文明网,http://sz.wenming.cn/wmbb/201411/t20141107_1440548.shtml。

《共建实践基地,推进社区教育》,苏大简报,http://www.suda.edu.cn/ShowNews.aspx?Id=7d9c65ea-908f-4c35-b553-93644ee897bb。

《解读胜浦的"学习"能量》,记者施艳燕,《苏州日报》,2013年12月20日,http://www.sipac.gov.cn/sipnews/siptoday/20131220/yqbd/201312/t20131220_248150.htm。

《马觐伯:一张张照片记录水乡变迁》,苏州台·苏州网络电视台,"苏州新闻"栏目,http://www.csztv.com/doc/2018/06/18/297522.shtml?from=singlemessage#10006-weixin-1-52626-6b3bffd01fdde4900130bc5a2751b6d1。

《青丘浦、青邱浦、青秋浦——方言地名的陷阱》,寒寒豆的博客,http://blog.sina.com.cn/s/blog_6b12a5fb01019458.html。

《胜浦社区里的山歌手吴叙忠》,苏州工业园区新闻中心,http://news.sipac.gov.cn/sipnews/jwhg/2014yqdt/11/201411/t20141127_306595.htm。

《胜浦镇社区教育工作者受聘走上高校音乐讲台》,http://www.csmes.org/html/30997.html。

《胜浦镇社区教育简报》第二期,http://www.szspcj.com/E_ReadNews.asp?NewsID=171。

《水乡婚礼》纪录片,吴县电视台1993年1月摄制,见马觐伯的博客,http://video.sina.com.cn/playlist/4162516-1747706062-1.html#34914050,"水乡婚礼"。

《苏州工业园区胜浦街道概述》,"苏州工业园区——胜浦"官网,http://www.sipac.gov.cn/dept/spjd/gywm/gk/201611/t20161114_

503394.htm。

《为今日胜浦点个赞》,吾师金山词霸的博客,http://blog.sina.com.cn/s/blog_8c5d97120102vk1y.html。

董子琪:《农民不种地了哪来的民歌,民歌消亡的趋势谁也改变不了/专访苏阳》,https://mp.weixin.qq.com/s?_biz=MzI3NzUyMTE3NA==&mid=2247490154&idx=1&sn=4c0a9dbc73acffd6443f7ac69c6bbcfd&chksm=eb65ac13dc1225059f891811fd981a230f9a536cb0bb037e8843dae4558187c6c4dfd764f5bb&mpshare=1&scene=23&srcid=0808xaE2LdG07OImLOhCuZKF#rd。

龚梅香:《吴歌声中,走过一生》,http://www.2500sz.com/news/sz/2007/7/27/sz-14-42-28-416.shtml。

郭玉梅:《胜浦三宝融入百姓生活:社区教育中心办山歌班、宣卷馆、水乡服饰制作班》,苏州工业园区官网,http://www.sipac.gov.cn/sytt/200910/t20091029_54619.htm。

胜浦镇金苑社区:《岁月峥嵘 激情燃烧》,http://www.sp-sipac.gov.cn/content/preview.asp?detail_id=2209。

苏州发改委官网:《苏州市城市化战略实施问题初探》,http://www.fgw.suzhou.gov.cn/szjw/showinfo/showinfo.aspx?infoid=0c759473-cf12-47db-ab14-1f63f563bd8a。

苏州工业园区胜浦金光幼儿园课题组:《乡土教育资源和现代课程整合的实践研究实施方案》,http://www.spyey.cn/jyky1.asp?id=273。

苏州工业园区宣传(精神文明)办公室:《"做可爱的园区人"园区文明公民评选候选人建议名单公示》,http://suzhou.jsdpc.gov.cn/gqxzz/gyyq/3015/200711/t20071129_54064.htm。

五、报刊资料

陈东安:创新理念传承"胜浦三宝",《苏州日报》,2008年12月12日,A9版。

建春:吴淞江边听山歌,《姑苏晚报》,2009年4月18日,第24版。

马觐伯：胜浦山歌与歌娘（上），《苏州日报》，2009年11月27日，B3版。

六、内部资料

马觐伯：《胜浦山歌》，苏州市地方志编纂委员会办公室、苏州市政协文史委员会编《苏州史志资料选辑》，1999年。

马觐伯主编：《胜浦山歌》，2017年8月内部铅印本。

胜浦文化站编：《胜浦山歌汇编》，2007年。

胜浦镇三宝研究办公室编：《胜浦三宝资料集（一）》，2009年5月。

胜浦镇文件：《立足本地　服务居民　全面推进社区教育工作——胜浦镇创建"全国社区教育示范乡镇"工作经验汇报》，2008年12月。

苏州工业园区唯亭镇文体办公室、娄江文学社：《娄江》（文学月刊）。

吴县政协文史资料委员会编：《吴县民间习俗》，1991年7月内部铅印本。

吴县政协文史资料委员会编：《吴县文史》第六辑，1989年9月内部铅印本。

中国人民政治协商会议江苏省常熟市委员会文史委员会编：《常熟文史·第三十八辑》，2007年9月内部铅印本。

附录
本研究前期成果公开发表情况一览表

序号	篇　名	署名	发表刊物	年号及页码	刊物级别
1	论"胜浦三宝"的传承与保护	王小龙	常熟理工学院学报(哲学社会科学)	2009年第9期,第113—118页	省级
2	论音乐的社会功能——以苏州"胜浦三宝"为例	李恩忠	社会科学家	2010年第5期,第62—64页,第68页	北大核心
3	美影美文——马觐伯《乡村旧事：胜浦记忆》读后	王小龙	文学与艺术	2010年第2卷第3期,第50—51页	省级
4	听觉形象与视觉形象的完美统一——论胜浦山歌与民俗服饰的内在联系	李恩忠	社会科学家	2011年第11期,第133—135页,第138页	北大核心
5	谈吴歌中的"词曲异步"现象	王小龙	江苏教育学院学报(社会科学)	2012年第4期,第118—120页	省级
6	胜浦三宝钢琴辅助化传承下的社区课程开发	陶红、李恩忠、翟钰佳	艺术百家	2015年第3期,第239—240页	南大核心
7	胜浦山歌艺术生态状况调查与研究	李恩忠、张竞琼	艺术百家	2016年第6期,第222—224页	南大核心

(续表)

序号	篇　　名	署名	发表刊物	年号及页码	刊物级别
8	从"他自觉"到"我自觉"——吴兵《我是"潭长"我的潭》的启示	王小龙	采写编	2019年第3期，第178—180页	省级
9	水乡为何有"山歌"	王小龙	中国社会科学报	2019年11月5日第3版	国家级

后记

这本小书是笔者2009年以来接触学习、思考揣摩胜浦山歌的一个小结。虽然胜浦山歌只是吴歌的一个小"点",但它足以让我感受到民间文艺资源的丰富多彩和深厚底蕴,感受到人世间的喜怒哀乐和沧桑变化。我感激并珍惜我的人生与吴歌结缘。在追求流量的今天,当年冯梦龙所说的"真"日益显得宝贵,而我恰恰于吴歌中得到了这份滋养。

西方学者写书总喜欢把"致谢"(acknowledgement,亦有"承认"之意)放在正文前。我国的通例则是喜欢放在后记中感谢与著作相关的人事。值此小书问世之际,我要感谢为本书付出辛劳的各位师长和亲朋好友。是你们无私的帮助,才使得本书的写作得以顺利完成。

首先要感谢的是我的老师江明惇先生,是您将我领进民族音乐研究的大门,确立了我的志向。当年"我们的老师在民间"的谆谆教诲言犹在耳,不能忘却。感谢经常给予我指点的黄白老师、陈应时老师、王耀华老师、乔建中老师等,你们的著作让我获益良多,你们的指点更使我有茅塞顿开之感。

感谢老前辈马汉民先生,当年拜望您时,您不仅热情接待,而且拿出多年珍藏的民歌坊本、石印本、手抄本供我欣赏、拍照。其间又不时来电关心我的工作和学习,初稿邮去后,立即提出了中肯切实的意见,体现了老一辈学人对后辈的殷殷之情,让人顿生感佩之念。感谢苏州吴地音乐研究会以及会长朱建华先生等,对我的研究时常给予必要的鼓励和帮助。

感谢胜浦街道、感谢原胜浦镇人民政府副镇长何社梅先生为本书资料的前期搜集提供了很多帮助。感谢胜浦镇党校原校长顾为荣先生一直以来的关心帮助。这本书如果没有您的力促,也是不可能问世的。您本人的工

作热情和世界眼光也让我们时时受到感染。

感谢马觐伯老先生无私的帮助,您虽身在胜浦,也常谦称文化水平不高,但是学问却每每让我们有难以望其项背之感,您的多情每每诉诸文字,也让我们心生感动。我们每次有什么需要您都能有求必应。特别是我们采访山歌手期间,您冒着酷暑,不顾年迈,一直陪着我们,让我们感动不已。向您鞠躬!

感谢胜浦老年大学蒋培娟老师,您不仅给我们提供了很多与歌手互动的机会,而且也为我们记下了很多的唱词,解决了我们很多疑问,多谢!

感谢胜浦山歌手吴叙忠、宋美珍、蒋菊虹、朱宗妹等,你们对我们如此信任,才把肚子里的山歌唱给我们听,你们的歌使我们感悟到人生的丰富与精彩。

感谢胜浦镇工业园区的郭玉梅老师。你曾是我的学生,有着师生情谊,但是在胜浦民间文化这个大学问里,你才是我的引路人。正是由于你的眷顾,才使得我们几个同事能够踏上胜浦这片热土。你的工作态度和方法也让我们更真切地理解了"教学相长"的含义。

感谢胜浦文化站的小俞、小邱,你们也常常在 QQ 上及时回答我好多问题,多谢!感谢研究期间给我以鼓励、指点的魏采苹、蔡利民、沈建东等老师。感谢我的学生马韵斐博士,给我的初稿提出了许多中肯的建议。

我也要感谢时常关心激励我的同事,跟我一起去胜浦调研的史琳老师、孙庆国老师。史老师求知若渴的态度以及充沛的精力也都令我心向往之,当年"期待二宝浮现"的嘱托也是促使我早日完稿的动力。

感谢本书的合作者李恩忠师弟。在繁忙的声乐教学和音乐理论教学之余抽出时间调查研究胜浦三宝和胜浦山歌,数年来申报成功了一个又一个课题,成为激励我研究吴地音乐文化的动力之一。

2017 年,我的工作单位常熟理工学院人文学院的学术大咖王健教授领衔组建了"苏南吴方言与口头非物质文化遗产的调查研究"团队,我也忝列其中。承蒙王健教授和其他同仁的一再关心,并提供了经费资助,使这本粗糙的小书得以列入出版计划。为此,我要向王健教授和我们的团队成员表达由衷的谢意!

我也不能免俗,要感谢我的家人,妻子胡文静,你分担了很多家务活,使

我得以有更多时间用来读书和写作。

感谢培养了我的母校：上海音乐学院，这里的每一个人都是人杰，且又那么富有振兴中华音乐文化的使命感，穿梭其中三年，使我也深受感染；南京师范大学，让我知道了"万丈高楼平地起"，做学问一定要有踏实的态度；如皋师范学校，是我一心向学的动力来源。

感谢我的单位，常熟理工学院，虽然升本才十多年，但凭借"立本求真、日新致远"的校训，身在其中的每个人都在努力。这些年学校的发展也让我们每个老师切实感受到，"摆脱平庸、追求卓越"才是立身之本，才会使自己的教学、生活乃至整个人生变得更有意义，更耐人寻味。感谢复旦大学出版社刘月老师将本书选题纳入2019年度出版计划。

最后，我要感谢为本书谋篇布局、影响了本书格局的两个人。一位是复旦大学郑土有教授，在您这里我才知道了口头文艺还有另一种深厚的传统，感谢您拨冗赐序，为本书以及我今后的研究提出了殷切希望；另一位是远在异国他乡天国里的荷兰学者施聂姐女士，您的力作《中国民歌和民歌手：苏南地区的山歌传统》促使我力求获得一种对民族音乐的细致洞察力，特别是对民间文艺本体的分析能力，从而能写出今天这样一本小书。请接受我——一个中国学子的祝福，愿您在天国平安幸福！

小书只是学习的一个阶段性小结。在今后的日子里，我会更努力地去探究民间音乐文化的奥秘。也希望各位师长亲友一如既往地支持我、帮助我。

<div style="text-align:right">

王小龙

2018年3月28日初稿

2018年8月20日改

2019年1月28日改定

</div>

图书在版编目(CIP)数据

胜浦山歌:一个吴歌歌种的定点考察/王小龙,李恩忠著. —上海:复旦大学出版社,2020.1
ISBN 978-7-309-14657-8

Ⅰ.①胜… Ⅱ.①王… ②李… Ⅲ.①民歌-研究-苏州 Ⅳ.①J607.2

中国版本图书馆 CIP 数据核字(2019)第 223451 号

胜浦山歌:一个吴歌歌种的定点考察
王小龙　李恩忠　著
责任编辑/胡欣轩

复旦大学出版社有限公司出版发行
上海市国权路 579 号　邮编:200433
网址: fupnet@fudanpress.com　http://www.fudanpress.com
门市零售: 86-21-65642857　团体订购: 86-21-65118853
外埠邮购: 86-21-65109143
当纳利(上海)信息技术有限公司

开本 787×960　1/16　印张 25.5　字数 372 千
2020 年 1 月第 1 版第 1 次印刷

ISBN 978-7-309-14657-8/J·413
定价:128.00 元

如有印装质量问题,请向复旦大学出版社有限公司发行部调换。
版权所有　侵权必究